# 光影裏的永恆回憶

# 2

翟浩然　著

# 強人本色

# 強人本色

## 目錄

第一部分　一　男兒自強

韋家輝的劇集大時代　　獲封「新土晶」主角愛用「丁」　6

一代美學宗師張叔平　　與青霞苦中作樂七夜　24

劉鎮偉神化電影路　　癲狂情深共冶一爐　46

陳可辛的電影故事　　「前世」積來的福分　52

林嶺東的風雲歲月　　「相信發仔在等我電話」　68

程小東打出不敗神話　　拒當男主角　棄權荷李活　84

緊扣關錦鵬的光影心　　金馬獎救了《胭脂扣》　92

阮大勇自學成一派　　電影海報插畫大師　116

陳少寶親解新藝寶典　　無綫封殺張國榮「誤中副車」　128

第二部分 ── 女人當家

從天氣女郎彈升行政總裁　周太傳奇掀起電視風雲

演藝界神奇女俠　陳家瑛「三人合一」

從接待員攀上最強製作人　吳慧萍奠定優質方程式

從 One Man Band 到巨星搖籃　陳淑芬破格造華星

從第一桶金到第一滴血　黎筱娉砌出不倒王國

202　186　168　160　146

# 韋家輝的劇集大時代

## 獲封「新王晶」 主角愛用「丁」

經過萬梓良連串咆哮、口水鼻涕、慷慨激昂的「so what」後，《流氓大亨》的鄭裕玲，眼角溢出的那一滴淚，到底是醒了，還是未醒？

肯雅大地震引致火山爆發，身在當地的劉嘉玲生死未卜，黃日華堅持苦等十年，《義不容情》最後一集，在教堂留下「君已死 請忘記」的，是劉嘉玲抑或何嘉麗？

別忘記還有《誓不低頭》，直接送曾江入監的那一紙關鍵證據——電影《師父駕到》租借燕京桌球室的拍戲通告，是真？是假？

觀眾的熱切關注、情緒跌宕，全在韋家輝的掌握之中！「當時我教徒弟，先寫最好看的出來，入了困局、去到盡再想埋尾，等如將自己逼到絕路，有一日午夜夢迴，你就會想到！」

真係諗到？天才如他，應該係你諗佢唔到！

如同一般六十後、七十後，韋家輝也是隨着無綫成長的香港人，「小時候覺得 TVB 遙不可及，長大後回望，當時的 TVB 其實很親民，即使一、二線藝員，收入也不會跟普通人相差太遠，不像現在明星化。」

## 借身份證變顧家輝
## 一念之間幸獲取錄

創作天才，無時無刻都令人驚喜，韋家輝未到，宣傳手足已告訴我一個始料不及的消息——從前訪問幾乎煙不離手的大師，竟已戒掉了！

他淡然道：「純粹找些『東西來玩』——開玩笑！年紀大了要檢點一些，吸煙的quota會滿，自己戒好過醫生叫，我是一個渴望自由的人，吸煙很不自由，有時很不喜歡入戲院，兩個鐘不能吸煙，我問自己為什麼會這樣呢？（難戒嗎？）都難喫，但後來都戒到！」

從小，韋家輝已愛天馬行空，一次親眼目睹行雷劈死海龜，他會想為何偏偏選中牠，非常思考型。「天生比例好高，環境也有些影響，四兄弟姊妹一起長大，我是特別愛想的一個，比較敏感。」

十歲時，韋爸爸有了另一頭家，跟媽媽離婚後，生活陷入困境，小家輝當童工幫補家計。「剛開始在親戚的電池廠做暑期工，覺得賺錢既開心，又能幫到屋企，之後返下午班，我上午到酒樓賣叉燒包，那時管制童工不像現在那麼嚴格，只有曾經去永安賣魚一、兩年未夠歲數，借用朋友的身份證，以前兒童身份證只得姓氏，他姓顧，我用回自己名應徵，變了『顧家輝』。」

中五畢業後，他往碧麗宮戲院停車場當收銀兼看更，深明這份工前途有限，從報上得知無綫聘請見習編劇，他寫了一、兩篇短篇劇本，獲得面試機會，被問到對當時熱播的《上海灘》有什麼意見，如同考他急才。「我返夜班，家裏又沒有錄影機，根本沒有看過，唯一最有印象的是廣告，不敢答沒有看過，只好說：『在上海會不會這樣開槍？』」每期通常取錄五個人，有份主考的梁健章（《上海灘》編劇之一）事後告知，

「梁健章覺得我答得麻麻，對創作人來說，『會不會』不是問題，幸好我寫那個男女愛情鬥嘴的短篇不錯，那屆收五個，稱心滿意的有四人，剩下才揀了我，他說只基於一念之間。」

初入無綫，韋家輝自知輸在起跑線上，一步一驚心。「被取錄好像中獎，但同時都有壓力，另外四個人都是大專生，賈偉南更說自己一年看二百套戲！再聽梁健璋說，沒有人才揀中我，所以想做好一些。」上了一、兩個星期課，一班年青人實習嘗試度橋，的他備受賞識，不久創作部口耳相傳，來了一個『新王晶』！「王晶創作的《網中人》、《千王之王》深受歡迎，代表一個幾叻的人，我很快被調入陳翹英那組旁聽，當時他們正在構思《過山車》（黃日華、戚美珍等主演），主管覺得我的橋可用，之後直情落手落腳去搞《飛越十八層》，故事靈感受西片《上錯天堂投錯胎》影響。」八十年代版權意識不高，他坦承《香城浪子》也從漫畫《愛與誠》所啟發。

## 為高佬泉挖空心思
## 周潤發加入失平衡

無綫開拍金庸名著《鹿鼎記》及《神鵰俠侶》，站在編劇立場，韋家輝笑言非常「好做」：「小說已有很好基礎，當時我跟自己鬥快，看看最快可以多久寫一集劇本，公司容許三日寫一集，我寫字很快，《神鵰》最快只用六個小時，《大時代》又再次出現『同宗』丁蟹呢？他自爆：「以前全部用手寫，如果主角姓氏很複雜，天天都要寫會比較麻煩，所以我很喜歡用『丁』！」那《香城浪子》的應子輝（湯鎮業）與應子謙（梁朝偉）兄弟，姓『應』不是蠻多筆劃嗎？「我可以寫簡體那個『應』嘛！」

真正讓韋家輝初嘗勝利滋味的創作劇，是八四年首播的《新紮師兄》。「在此之前，無綫創作組多是大專生，如吳昊、羅卡、梁健璋；來到這個階段，忽然多了我、鄧特希、曾謹昌、司徒錦源等一班屋邨仔，注入了一股朝氣，對觀眾來說更加親近。」梁朝偉、劉青雲演fit佬、呂方演高佬泉、關禮傑演好姐，個個恍如度身訂造，他解畫：「監製招振強年紀不大，又肯聽別人意見，不像現在的我們的眼光幾接近外面觀眾，可說是年輕人選年輕人，不像現在的無綫，由巨姐物姐決定捧誰；當時有《活力十一》讓藝訓班學員

「擔正，這些其實是拍給幕後人看的，梁朝偉未紅，我們已對他有印象，反觀劉青雲初期沒有什麼好作品，直到《畫出彩虹》，我覺得這個男生愈演愈好。」

呂方是一早定下的卡士，為了他的出現，韋家輝挖空心思，給他披了件「高佬泉」外衣，登時令好感度大大加分。「我度角色名、花名好有心機，甚至細節也不放過，最記得有場戲，好像是《義不容情》吧，有人病了，要煮什麼粥給他（她）吃，我也想了很久，編審鄧特希說：『服了你，煮什麼粥，有必要想這麼久嗎？』我覺得是需要的，煮什麼粥代表那個人有多關懷他（她）。」《新紮師兄》口碑與收視雙贏，但加入周潤發演薀叔張竟成、任達華演大奸角韓彬，牌面上陣容更勁，只惜反應略遜於前。「最初搞劇本時已有薀叔一角，但不是這麼大的卡士，戲分也不如現在般多，有一天招然張曼玉未有參演，翌年無綫匆匆再開《新紮師兄續集》。

## 韋氏風雲

1. 投考無綫時，韋家輝在停車場當夜班員工，被問到對熱播中的《上海灘》有什麼意見，他只能臨場執生。

2. 韋家輝第一個有份參與的劇本，是由黃日華、戴志偉、虞天偉、陳安瑩與周吉等合演的《過山車》，題材涉及反叛意識，當年出街口碑平平。

3. 雖然故事取自日本漫畫《愛與誠》，但《香城浪子》仍有令人難忘的新元素，如黃日華一句「吹乒乓」，以及梅艷芳演繹的主題曲《心債》。

4. 入職無綫不過幾個月，韋家輝已獲重用，打造講述與魔鬼交換靈魂的《飛越十八層》，「全部編劇都是年輕人，有些還後我一屆（當時編劇訓練班每三個月一屆），我已經是師兄仔。」

5-6. 改編金庸名著《鹿鼎記》與《神鵰俠侶》，他形容非常好做，後者更創下六小時寫好一集劇本的驚人紀錄。

### 新紮師兄

1. 韋家輝總結《新紮師兄》的成功，「台前幕後組合好清新，屋邨仔寫最貼近觀眾生活的事，惹起莫大的共鳴。」

2. 收到劇本後，很多演員都愛上五樓找韋家輝傾偈，劉青雲是其中一個。「大家開始知道韋家輝的劇本不錯，旁邊會有人提醒不能亂演，加上當時很多甘草高手林立，消化劇本走些都有壓力，所以大家都常來問我。」

3. 創作《新紮師兄續集》之初，劇本已有薑叔一角，當招振強成功游說周潤發參演，韋家輝立刻扭橋，將發哥、戚美珍與任達華合組愛情三角錯，他承認因此平衡度出現問題。

振強突然跟我説，找到周潤發演薑叔，我説你何不早講？周潤發在電視圈好犀利，角色不能沒有發揮，太少戲觀眾會投訴，唯有立即作出修改，平衡度無疑有小小影響。」

跟發哥大演感情戲的戚美珍（葉巧楠），在劇中任職電視台編劇，只見她天天新裝，男友薑叔荷包乾塘，又暗中出錢讓他抄寫劇本，那時在無綫當編劇似乎好好搵……他吃吃笑：「這個角色來自電視台的阿姐級編劇，當時無綫採取多勞多得，編劇一年包五十個騷，每個騷半小時，即是預你一年寫廿五集，我年年爆騷，經常排在第一、二位，外快不錯，只要勤勤力力的確可以賺到好多錢，抄劇本不過百多二百元一集，濕濕碎，何況戚美珍的爸爸吳孟達是警察、住宿舍，不用供樓嘛。」

《新紮師兄續集》失利，翌年韋家輝已閃電回勇，《流氓大亨》爆發煲劇熱，他也能親身體會到：「我回媽媽的家做冬，當晚正播着大結局，聽到全個屋邨都在響起片尾曲，走時很多人一起下樓。」

最後鄭裕玲那一滴眼淚，到底是真的甦醒？抑或被萬梓良那激昂無比的「so what」嚇到標眼淚？「那是一個 open ending（開放式結局），當時無綫不夠地方用，在廣播道租了一層樓讓編劇組度橋，想了很久也不知道怎樣結局，困了幾日幾夜，終於想出這一滴眼淚，後來司徒錦源說，這一滴眼淚是他想出來的。」他早已預計，萬子會用這麼激動的方法去演，「我知道他演戲很有能量，寫這段戲我改了很多次，我都入了戲，也變了這個角色。」萬子角色名叫方謹昌，是取材自另一位編劇曾謹昌嗎？他點頭：「對，因為懶。」

在徐小鳳的「回憶」裏，當日無綫是聽了她預早錄好的《婚紗背後》，觸發萬梓良與鄭裕玲在教堂行禮時，劉嘉玲黯然出現的那一段戲，韋家輝說：「在電視台度橋時，我的確很受歌曲影響，喜歡聽着同一首歌不停去寫，度《大時代》時，我就是在這首歌《容易受傷的女人》，所以藍潔瑛一大段劇情，都是在這首歌薰陶下出現；當時徐小鳳給我們聽了一些新歌，但我不肯定歌曲與劇情誰先誰後。」起用連決賽也不入的落選港姐周海媚，擔演萬梓良的妹妹方學寧，是誰的慧眼？「那陣子扑鎚用那個演員的指令不太鮮明，幕後可自己提出心水，公司批准與否又是另一回事，監製們都很民主，願意聽我們講；以前資訊不太發達，我們就靠一本藝員相簿，每人一張大頭（相）一張全身，對着他們想：『（角色）是不是這個人呢？』所以，這兩張相好決定一個藝員的前途！」他還有一個發現：「幾乎所有演員都會報高自己，否則你會好蝕底，最興報五呎十、十一吋，其實得五呎八！」

```
        1
   3    2
   5    4
```

**流氓大亨**

1. 《流氓大亨》由萬梓良與吳啟華的兄弟情出發，初段萬子事業失意，與養母李香琴、王書麒、羅青浩、周海媚一家的戲已見張力。

2-3. 《流氓大亨》尾段高潮戲，喪心病狂的吳啟華綁架鄭裕玲，並將她打至昏迷，更一度偷運出醫院，企圖勒索萬梓良三百萬；獲救後仍然未醒，萬子在牀前演出一段長達七分鐘的「so what」獨腳戲，最後以嘟嘟流出的眼淚定格。

4. 萬子與嘟嘟在教堂行禮，對新郎仍未忘情的嘉玲到賀，配上《婚紗背後》的心酸歌詞，這一幕成為《流氓大亨》的殺手鐧。

5. 八五年，未滿十九歲的周海媚參選港姐，備受看好下意外在準決賽落馬，但簽約無綫即交上好運，先在大作《楊家將》演楊九妹，再憑《流氓大亨》奠定花旦地位。

陸國榮不甘常被舅母（李香琴）奚落，於飯店內大開殺戒，舅母與謝文武前岳母（陳惠瑜）首先遭殃，連平日對他不滿的舅父（鄭君綿）、表弟（黃一飛）、表弟婦（胡美儀）、表弟兒子也不放過；他殺得性起時，謝文武正偕母親（陳立品）與兒子謝平安（郭晉安）觀看粵劇。

## 六國大封相留腦海
## 闖出大禍警方禁絕

五一年十一月五日，男子朱盛才不甘被大嫂關月美（關月娥妹妹）趕走，在駱克道不事生產，女友黃綺文復被關月娥等多番嘲笑單位手起刀落，導致三死三傷，朱盛才於翌年被判環首死刑。

小時候，韋家輝常聽媽媽說起這宗駭人聽聞的慘案，深印腦海。「事發前，被親戚白眼的兇手說過：『再係咁，就做場六國大封相俾你哋睇！』未有這單案之前，大家都以為『六國大封相』只是大戲篤篤撐，事後才知兇手所指的是斬人。」八五年，澳門傳來八仙飯店滅門案，東主鄭林一家十口（包括他任職廚師的堂兄鄭柏良）遇害，新鮮事觸碰舊記憶，成為構思《誓不低頭》的藥引。

如此敏感又血腥的題材，有沒有遇過阻力？韋家輝細想一下，緩緩道來：「首先我要向監製（梁材遠）賣橋，然後有個『過橋會』，很多高層都在，早期是鄧偉雄、劉天賜等，後期是吳雨、曾勵珍等，由他們作出判斷；當時我們很傻地去衝，把關的人會開方便之門，出事後老闆亦願意承擔，《誓不低頭》闖出的禍都幾大。」

禍源是，劇中以岑波（郭鋒）為首的警察同流合污，全力去屈謝文武（鄭少秋）殺害黃金發（鄭君綿）一家五口與前岳母戴金妹（陳惠瑜），令他無辜坐了十多年冤枉監！「雖然我寫的是七十年代、廉署仍未成立前的事，但警務處依然好惱，拍街景、開槍都要申請，警察禁絕TVB所有劇集，導致有一陣子拍開槍戲，只能用好渣的特技，畫一些火花在畫面之上；當年任職警察公共關係科的劉啟發，後來轉到無綫工作，相熟後重提舊事，他說當日各為其主沒辦法，我寫這樣的劇情，警務處一定要如此應對。」

《誓不低頭》是絕無冷場的模範劇作，從謝文武陷入冤獄到上訴翻案，重獲自由後面對自閉兒子謝平安（郭晉安）開心（李麗蕊）反叛不認父，再發展到對抗陸國榮（曾江）所引致的連番不幸，好戲連場。「前輩教我們很科學化，每集結尾是大hooker，每個廣告是小hooker，開始懷疑這種方法，我教徒弟，無論在哪個位停，都可以是一個hooker，令觀眾還想追看，這就是一齣成功的戲；當時我拍劇也沒有多想hooker，通常拍長一點，剪吓、修吓，差不多在一個位停，一個hooker。」他總結：「現在回望，當時的戲結構幾嚴密，沒有什麼多餘枝節，幾入肉。」

**誓不低頭**

| | | | |
|---|---|---|---|
| 2 | | 1 | |
| | 4 | | |
| 6 | 5 | 3 | |

1. 結合五一年駱克道「六國大封相」命案與八五年澳門八仙飯店滅門案，韋家輝創作出《誓不低頭》，謝文武（鄭少秋）從被屈冤獄到成功翻案，終將陸國榮（曾江）繩之於法，幕幕扣人心弦，「當時掌握節奏，的確相當到家。」

2. 謝文武本是龍虎武師，剛獲賞識在新片擔當要角，卻竟飛來橫禍，第一日開工便在拍攝現場被警方拘捕，更添一筆悲劇色彩。

3. 謝文武入獄後，前妻馬月仙（陳秀珠）改嫁岑波（郭鋒），謝開心（李麗蕊）易名岑凱欣，整天與郭富城等飛仔飛女撩是鬥非，及後才為陸家明（羅嘉良）改過。

4. 陳秀珠由少婦演到中年，挑戰極大，韋家輝說：「她是整件事的禍源，如果不是岑波看中她，謝文武未必會陷入冤獄；角色不是陳秀珠慣演的，她不斷來問我在創作角色時的想法，希望從中了解多些。」

5. 郭晉安一改《城市故事》的人夫形象，成功演繹自閉、口吃的謝平安，順利攀上一線小生的席位。

6. 陸國榮重金禮聘楊鼎基（關海山）回港替自己辯護，沒料到最後楊鼎基調轉槍頭，韋家輝說這幕法庭戲拍得非常順利，「當年的電視藝員，記對白真係得無頂！」

## 大舉篤破禁忌罩門
## 首度監製直插谷底

能人所不能、做人所不做，是天才成功的不二法門。「之前我做短篇劇集較多，曾被調入某個長劇組，整天跟編審有拗撬，上司告訴我，這個編審的報告說，其他表現不錯，但我這個人不適宜做長劇！我聽完，心想要爭氣，長劇是不是一定要按照他們這樣做呢？到自己有機會做長劇，我發覺，原來真的可以不用這樣做！」《誓不低頭》正好大舉攻破了無綫流傳多年、一個不能不破的禁忌罩門——「又是前輩的忠告，叫我千萬不要拍法庭戲，

初任監製，韋家輝開拍《衰鬼逼人》，試圖重現甘國亮《執到寶》經典，惜反應差天共地，是韋家輝在無綫罕有的一次滑鐵盧。

口水戲一定唔掂、悶死人，師奶阿媽不會明白你在做什麼，我不相信，為什麼法庭戲一定死得？開始醞釀《誓不低頭》，原來這真是一個金礦，只是大家不敢接觸而已。」

末段，替謝文武翻案的曹珠（胡楓）節節敗退，眼看陸國榮又可逍遙法外，誰知首席辯護大律師楊鼎基（關海山）調轉槍頭，竟在法庭反控陸國榮有罪，並出示一張電影《師父駕到》租借燕京桌球室的拍攝通告，直指陸國榮的不在場證供無效，連曹珠也忍不住連番質疑通告的真偽，楊鼎基僅在他耳邊講悄悄話，沒有開估！

這個正好解釋到，何故韋家輝掛正監製銜的首部劇集《衰鬼逼人》，反應會插水式直墮谷底？「我很喜歡甘國亮早年的《執到寶》，搞這個劇是想開拍類似如伊《執到寶》，找一班演技派如伊雷、盧海鵬等當正，成績不好，因為我要花好多精力去應付人事，以前做編劇，都會對某一場戲的拍法提出意見，與導演有商有量，但到我做了監製，竟然有導演會說：『你咁叻，自己落嚟拍、揗 panel 囉！』當堂好氣頂！」與其化時間鬥嘴，不如用心鑽研製作，「最重要是肯學，不能被人『大』到你，其實我做過那一次，我已經很後悔，導演這樣說，我應該當面答：『好，你走吧！讓第二個來！』但我初來埗到，上司又不支持你，唯有安心做好自己的工作，事後那個人亦有向我鄭重道歉，就當是一個考驗與磨練。」

多年懸案，終於等到韋家輝親自揭盅是假的！」同時，他透露了一個鮮為人知的秘聞：「楊鼎基一角最初不是意屬關海山，第一人選是姜中平，我的思維是，找個在粵語片衰衰地、奸奸地的人，演這樣的一個律師會幾好玩，姜中平埋位拍了一、兩天，身體開始不舒服，唯有易角，蝦叔好勁，記台詞好叻，當時的電視劇訓練，小唔到你唔弗，在錄影廠真的會受人鄙視，尤其我的劇本好密，往往幾分鐘一場，好多感情、好跌宕、主角演得激情澎湃時，忽然側邊有個人NG，真係會俾全世界人藐！」

眾所周知，無綫出了一個才子，正值影市黃金時代，自然有人打他的主意。「有電影公司找我出去做導演，我向無綫提出辭職，劉天賜說為什麼要走？想做製作，調我去做監製就可以！」在電視台，製作與創作從來關係微妙，既要合作卻又存在莫名的對峙，韋家輝「踩過界」從編審直升監製、衝突難免。「在此之前，都是出導演升監製，我應該是第一個由創作部調去製作部的人，要知道很多導演排隊上位，我這樣升上去，傳來很多反對聲音，可想而知阻力有多大。」

## 雲姨來自真人真事
## 「有健」注定失愛妻

緊接而來的《義不容情》，立時為他帶來V形大反彈！「我曾經看過一集類似《鏗鏘集》，說一個家境不錯的好心太太，收養了幾個來自破碎家庭的小朋友，但當老公辭逝便家道中落，帶着一堆不是親生的兒女，怎麼過活？真實故事有個美好結局，子女長大後很孝順養母，但我邊看邊衰地想，如果其中一個仔長大後整死養母，會有好多反思。」劇中，雲姨（蘇杏璇）帶着四個小朋友往澳門，欲投靠亡夫李浩全（胡楓）的弟弟李立（江毅），卻慘遭冷言拒絕，陷於絕望的雲姨懇求觀音菩薩助她養大兒女，這一幕也是來自真人版，「在最困難時，好心太太曾求神庇佑，我想，如果天不從人願，又如何呢？」

頭三集已先聲奪人，藍潔瑛飾童年丁有健（李泳豪）的母親梅芬芳，動人演出替她擺脫花瓶的框框，初步邁向演技派。「我要一個幾靚的女仔去演，令大家死時多欷歔，我向來看好藍潔瑛，覺得她可以做到，收劇本後，很多人跟她說，如果演不好這個角色，她便大錯特錯了，埋位前，她找我反覆研究了很多次，拍到

義不容情

1. 老公丁永祥（黃日華兼飾）爛賭，令老婆梅芬芳（藍潔瑛）沒錢封利市，同屋拍門，她唯有緊擁兒子丁有健（李泳豪）扮不在家，這幕源於韋家輝的「童年陰影」。

2. 雲姨（蘇杏璇）一家五口過澳門，欲投靠亡夫弟弟（江毅），結果慘得冷漠對待，雲姨向觀音菩薩祈求讓她養大四個孤兒的一場，出自韋家輝看過的《鏗鏘集》。

3. 藍潔瑛在《義不容情》僅得三集戲，但已贏盡人心，韋家輝坦言：「當時我很看好她……」對照今昔，倍覺欷歔。

4. 繼《流氓大亨》後，韋家輝再度重用周海媚，與黃日華、劉嘉玲構成愛情三角錯。

5. 《義不容情》是劉嘉玲的無綫代表作，將大情大性的倪楚君發揮得淋漓盡致，難怪連編劇也不忍心把她弄死，無奈韋家輝一開始創作劇本，已注定她悲劇收場。

6. 丁有康（溫兆倫）由追求趙加敏（邵美琪），到將她殺害均充滿心計，令觀眾完全接收角色「喪盡天良」的一面。

瀨尿那一場，我特意入廠看看她怎麼演，有問題可立即溝通。」過年時，同屋拍門邀梅芬芳一起食糕，因為沒錢封利市，她緊擁兒子扮不在家，過年沒錢沒地方可以去，有人拍門來拜年，回憶：「那時住華富邨，過年沒錢沒地方可以去，有人拍門來拜年，媽媽真的叫我們不要作聲。」話喊就喊的李泳豪亦應記一功，「他最初在《赤腳紳士》演呂方的童年，因患上傳染病被父親（黎漢持）遺棄山頭，小朋友的眼淚很有感染力，知道有個人可以用，你才敢放膽寫多些童星戲，在《誓不低頭》他也演了郭晉安的童年。」

韋家輝認定，成年丁有健非黃日華莫屬，但當時華哥早已說明不想續約，無綫一度抗拒由他擔正。「我知道公司很看重這個檔期，但我幾堅持，黃日華就是丁有健，而且我一向唔buy老闆話想捧邊個，經驗大多會告訴你，老闆看好那些小生、花旦，結果都不能走紅，正如五虎剛開始並不是老闆欽點，是觀眾選完後逐漸成型，反而後來公司揀那些多數不行。」

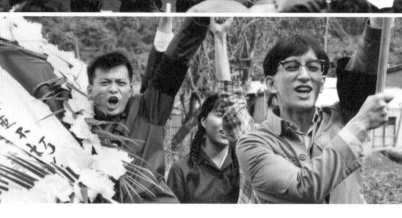

華哥曾向我揭開結局之謎，指在最後教堂出現的那雙美腿，真身雖是劉嘉玲，但其實那個神秘女人是丁有健的義妹陳少玲（何嘉麗）。嘉玲飾演的倪楚君已在肯雅大地震罹難，韋家輝作進一步證實：「當時我只想要一雙很美的腿，所以由嘉玲代替何嘉麗去演，很多編劇都反對嘉玲死，曾想過很多不同版本，如地震後毀容爛面，不想再見老公丁有健，但來到我手上全部都刪、打大交叉，原因是傾向主題曲時，我已要求歌詞寫一個人得不到他不想得到、想擁有的卻失去了，那就是《一生何求》的歌詞，所以結局他一定要失去劉嘉玲，黃日華從沒有想過發達，只喜歡一家人齊齊整整、弟妹過得好好，但最後他的錢多到不得了，偏偏想要的全都落空，這才是《義不容情》的主題。」

## 轉投亞視關鍵重點
## 無綫挽留狂加人工

九〇年一月，替無綫屢創收視佳績的韋家輝，決意轉投亞視，同年八月接受《明周》訪問，被問到是否為重金所誘，他斷言：「如果單是為了錢，只要把帳好好算一算，說不定還要虧本……我在無綫這許多年了（八載），一旦要離開，需要頗大的勇氣，可是，自從搞《流氓大亨》開始，我已摸索到一條受無綫觀眾歡迎的公式，再獃下去，只是一個悶局，我不會再有突破。」

若這是一塊包裝出來的糖衣，十四年後理應有不一樣的證供，但到今天，韋家輝還是同一番話，只不過說得更為坦蕩蕩：「過亞視的主因，是我想拍的文革題材，這個在無綫一定不容許！」代表亞視當說客者，是昔日無綫恩師陳翹英，見面時，韋家輝發問重點：「我想拍文化大革命，可以嗎？」陳翹英回他：「應該沒問題，但要先問准周梁淑怡。」果然，很快周梁傳話：「沒問題，做文革有什麼問題？」一聲拍板，韋家輝立即可包袱，「無綫留我，加好多倍人工，這一刻我才驚覺，原來自己可以有這麼多錢！」他心動過？「我只覺得，以前公司很不老實！」

在香港土生土長的他，忽然興起在劇作重現文革的念頭，大概離不開社會事件的感召吧？「在這個時候去做，自然出於一點使命感，但早在多年前，我已有個想法，為什麼無綫拍了這麼多劇，總是跟內地好像毫無關連？阿燦（《網中人》）已經是個很特別的例子，我們的劇甚少提毛澤東，也不說內地發生什麼事，我可不可以寫多一點點？」開拍《還看今朝》，愛將黃日華、吳啟華、戚美珍、李香琴、李泳豪等相繼埋位，連同正受力捧的應屆亞姐翁虹、伍詠薇，構成新鮮組合。「當時林家（林百欣）入主，挖了很多藝員過去，我不介意用翁虹、伍詠薇，她們的潛質不俗。」

## 緊急停廠岳少理解
## 殺戮戰場登時開鏡

當時亞視力圖振作，無奈製作資源貧乏，並非一時三刻大灑金錢可以扭轉局面，趕拍途中，韋家輝曾試過緊急停廠！「停廠不見好多錢，好大件事，老闆林建岳問發生什麼事，他陪我去看黃日華的家主景連天台，我說這個景要出好多集，真的沒辦法接受！」他

深知，停廠會得罪整個美術組，但為了質素，不得不破釜沉舟！「公道點說，亞視美術部為《還看今朝》傾盡全力，天安門那個人民解放碑，我要『扇灰』，美術部出動很多人力物力，去到時裝景，的確做足，一旦停廠，美術部會更加拚命去做。」老闆支持嗎？「林建岳

找到個出口。」

再接再厲，《暴雨燃燒》繼續放眼內地，完成劇集後不久，韋家輝決定重返無綫，當年他說是因為逸華與何定鈞親自游說，故回巢還人情債，事先張揚頭炮劇集是很轟動的題材，其中一個構思是拍黑道人物傳奇，但決不英雄化，另一個是有關九二至九七年的財富轉移，最終他選擇了股票。「年輕時代，我對股票、金融很有興趣，我寫過不同界別，皆離不開恐懼、仁慈、貪婪與殘酷，文革如是，投資世界也是一樣。」將意念付諸實行，竟是噩夢源頭：「一開始，我想不到怎麼拍股票，出市代表天天打電話落貨，如何能拍得更有動感？痛苦了好一陣子，有一天我坐車，腦裏充斥着一片殺戮戰場，在聯交所的大廈天台，有個老闆將仔逐個捉落街，下面就是聯交所的大廳，突然我懂得拍這部戲，所以為何故一定要拍丁蟹捉仔落街？因為在我一無所有的時候，就只想到這一場戲，一個老闆怎麼會捉仔落街？聯交所正是我的舞台，那班在新聞片段裏穿紅背心的出市市代表，是我的演員。」

岳少開綠燈，明顯對《還看今朝》寄望甚殷，「收視一直上升，有一天林建岳打給我，說：『小寶，你猜收視多少？』慢着，『小寶』是他的外號？「我十幾歲入行，又姓韋，大家都愛叫我『小寶』！」在「小寶」的記憶之中，《還》劇最高收視廿五點，平均也有十七點，觀眾反應之勁，更出乎他意料之外。「我人生拍過這麼多電視、電影，收信最多就是《還看今朝》，觀眾來信日日數以千計，都是指明要寄給韋家輝，除了讚個不停，很多都是從內地來港，曾受過文革煎熬，冤屈積聚多年無從宣洩，終於

沒問題，還認為我做得對。」

| 2 | |
|---|---|
| 3 | 1 |
| 4 | |
| 5 | |

1. 韋家輝筆下的丁蟹其實更恐怖，但交由秋官演繹，造型已見黑色幽默。

2. 葉天（羅樂林）是方進新的好友，因炒股而精神失常，臨死前傳授方展博一套「股票必勝法」，令故友兒子功力大增。

3. 方展博一度陷入三角戀，幾番思量，捨龍紀文（郭藹明）而選擇慳妹阮梅（周慧敏），惜後者患先天性心臟病，最後在方展博懷中離世。

4. 曾江遇着剛出道的郭藹明，合演非一般的父女，初則相「害」、終變相愛。

5. 方展博被丁家迫入窮巷，決定破釜沉舟，連同羅慧玲（藍潔瑛）、方婷（李麗玲）寫血書遊街，控訴丁孝蟹（邵仲衡）全家黑社會害人不淺。

丁蟹、方展博、憨妹個個性格鮮明，塑造人物的非凡功力，顯露出韋家輝了解人性的通透。「丁蟹集合了很多人，包括布殊、侯賽因，甚至你身邊的朋友，每個人的人性之中，都有丁蟹，當發生對自己不利的事情，一定是別人的錯，很少會說是自己錯，我將這部分放大；我寫人物好極端，不喜歡平均，一是極高一是極低，既然天才無處發揮，方展博便選擇不如躲覺，逃避現實，但當他能盡展才華，有舞台在，他便不會睡；憨妹原形來自一個編劇朋友，一切看來量入為出，實則是量出為入。」

## 據理力爭無奈刪戲
## 秋官柔化恐怖丁蟹

資深如他，當然明白《大時代》題材敏感、情節出位，一直認定會排在晚上九點黃金檔，但出街前夕，無綫忽然變卦，安排在晚上七點七首播！「我已說明，這個題材不適合七點線，但公司不太理會，好似因為要打仗。」丁蟹一出閘已掟仔落街，投訴聲立即響遍全城，「當時我仍用call機，劇集甫出街，記者立即call爆機，說報館接投訴電話接到手痹，公司隨即決定調到九點線，正、副總經理何順鈞召我上頂樓（俗稱天堂），他們沒有太責怪我，反而耐心地向我解釋，這齣無疑是好劇，但真的接到太多投訴，所以一定要調、要剪！」

為力保心血，韋家輝據理力爭：「我跟兩位總經理拗了很久，包括比較粗俗的台詞（「丁蟹在天台掟仔時所講的粗口），最後給我拗到可以出街，只是那句要調低聲量，無奈有些場面一定要剪，譬如好少人看過，丁家幾兄弟買兇將方家幾兄妹掟落街，整段戲

拍下足本，他們會將方展博捉上天台，甚至逐個掟女仔落街，拍得好有力、好有心機，但一投訴，整段戲全被剪掉了！」不過，他也心知肚明，無綫能讓丁蟹掟仔落街一段戲出街，已算「明察秋毫」。「雖然把關那位女生，一看便說好踩界，但她知道我不是譁眾取寵、純粹只為收視而拍，這是一個創作人勇猛的表現，所以讓我出街；若干年後，有一天在街上，有個女生上前問：『韋家輝，你認得我嗎？』那一刻，我確實不認得，她禮貌道：『不要緊！』甫轉身，我已經記起，她就是當日把關那個女生！那時大家分屬不同部門，基本上不太相熟，但我好記得她開會時說的一句：『你不是譁眾取寵……』事後我好內疚，心底裏非常感謝，無論老闆、把關的全是好人，這樣拍都讓我過！」

從前，鄭少秋慣演大俠、正派角色，這回化身橫蠻、粗野、主觀到爆裂的丁蟹，難道沒有一絲顧忌？「秋官是大俠、小生，初演這類角色當然不習慣，幸好他對我完全信服，將整個人交給我，我怎寫他便怎演，不過一定要拿捏，他沒試過這般複雜的角色，如張無忌根本沒性格、楚留香只需要瀟灑，他做好一樣就得，但丁蟹真的複雜，最初構思這個角色，性格更加恐怖，容易惹起不安，觀眾可能會討厭這個人，慶幸找了秋官來演，把丁蟹柔化了，摻入一點黑色幽默，不是獨沽一味只得殺傷力。」

其實，他將這個角色定名「丁蟹」，連四個兒子也分別喚作「孝蟹」、「益蟹」、「旺蟹」、「利蟹」，已先聲奪人，帶來另一抹黑色幽默了。「用『蟹』字，象徵這是個橫行無忌的人，據我理解，甚少人會為兒女取個跟自己同樣的名字，可見這個人極度自私，連替兒子改名，也是為了他自己！」

# 絕版劇本
## 還原震撼一幕

ACTION!!

第廿九集

（方展博、方芳、方婷被狂徒捉落樓，光sir欲救無從，玲姐趕至目睹慘況，跪在芳、婷死屍前叩頭大哭）

---

△　博被抬出，手亂抓，抓冧晾衫架的晾衣竹！

△　但旋即至天台邊，大漢想也不想的把博「fing」出去

△　博直飛離天台，整個人急墮落街

△　但卻慶幸地跌了一半，就被一花架「浪」住，但博亦頭破血流

△　天台，婷被另幾個大漢「fing」落街，繼而是在高叫：「唔好呀！吖……」哭着的芳，芳亦被「fing」出天台！（那批大漢簡直不當他們三人是人！）

△　「浪」在花架的博，正仰臥着，親眼見天台上婷被凌空掟了出來、墮下，跟着是芳，亦凌空被擲出，迅速跌下，婷、芳的驚惶面孔很清楚！

△　博震驚得口張大、眼瞪大，但渾身受傷，動彈不得，眼睜看着兩妹飛過。

△　繼而是敏那幅大黑白照片亦被人凌空擲了出來！

＊　　　＊　　　＊

△　光上至六樓，突成個人失重心，倒退咗幾級，失平衡，成個人跌坐在地上，光突傻晒咁

光：（搖着頭，茫然）全家死晒！死晒！！（崩潰）

＊　　　＊　　　＊

△　長街，玲還有一段路！仍急切地跑着

玲：（喃喃）唔好！唔好！唔好……

△　突然「蓬蓬」兩聲！有兩條人影墮向前面不遠處

玲：（大叫）唔好呀！！（「啪啪」兩聲，二人着地聲）吖……！
（不禁大叫，成個人失重，跪下）

△　「浪」在花架上的博，嘴微開着，但一動沒動，如呆人般，眼球定住，整個人像冷凍住般！！

△　「砰」一聲，敏的相片落地，玻璃粉碎！！（慢鏡）

＊　　　＊　　　＊

△　已有人羣聚攏、圍看，人羣中：嘩！無陰功咯！／死人呀！死咗人呀！！／吖！！／邊鬼個咁陰騭呀！！

△　玲卻跪於長街中心，頭砍地在狂笑着，很慘！！玲的頭不斷砍在柏油路面

---

（右上手寫筆記）

△ 博被抬出，手亂抓，抓冧晾衫架的晾衫竹！

△ 但旋即至天台邊，大漢便想也不想的把博「Fling」出去

△ 博直飛離天台，整个人急墮落街

△ 但卻慶幸地跌了一半，就被一花架浪住，但博亦頭破血流

△ 天台，婷被另几个大漢Fling落街，繼而是在高叫「喝媽呀！吖——」哭着的芳，芳亦被Fling出天台！（那批大漢簡直當不起他們三人是人！！）

△ 浪在花架的博，正仰臥着，親眼見天台上婷被凌空掟了出來、墮下，跟着是芳，亦凌空被擲出，迅速跌下，婷芳的驚惶面孔很清楚！！

△ 博震驚得口張大、眼瞪大，但渾身受傷，動彈不得，眼睜看着二妹飛過。

△ 繼而是敏那幅大黑白照片亦被人凌空擲了出來！

※　　※　　※

△ 光上至六樓，突成个人失重心，倒退咗几級，失平衡，成个人跌坐在地上，光突傻晒咁

49

**ACTION!!**

## 第三十六集

（羅慧玲在方展博懷中笑逝）

△ （慢鏡）玲一笑，拿戒指的手舉起，拇指與食指夾着戒指……玲終找到真諦，多年來所受的苦，並沒自欺欺人，在臨死的一刻，她發覺真是那麼深愛着一個男人，送這枚戒指給她的男人，所以，玲露出喜悅的一笑

△ 玲跟着便軟下，在鏡頭底消失

△ 博搖頭，淚流，發力再奔向玲

博：玲姐！玲姐！唔好呀！唔好呀！（迎着漫天發泡膠粒在狂奔）

△ 玲的額上傷口，又滲着血，玲撐起半邊身，猛力把蟹的戒指除出擲飛

△ 蟹受着重傷、流淚眼，心傷死地看着玲把自己的戒指擲走，漫天的發泡膠粒打在蟹面上、身上

△ 玲想把戒指套入無名指，但因迷糊、神志不清而顯得左右手不能配合，總是套個空，雙手都在額，但玲似乎戴不了戒指，便不死去的堅定地在不斷嘗試，額上的血滴在手上！發泡膠粒仍不斷下降、飄過，被風吹得亂竄

△ 博飛奔得把眼淚也吹得橫在臉上

△ 玲用口咬着左手使手不再搖，另一隻顫動着的手便把戒指套入無名指去，終於成功了，戒指滑入手指

Insert： 敏的笑面，芳的笑面

△ 戒指又滑進無名指少少

Insert： 婷的笑面

△ 戒指又再滑進少許

Insert： 進新的笑面

△ 玲咬着手指微笑，戒指完全套入無名指，似把他們都結合了起來

△ 博已奔近，只剩幾步

△ 玲微笑着，喜悅地、再用另一手去掉染了血污、戴着戒指的手，玲不斷想把戴戒指的手抹乾淨、大力的搓着，似不想半點污在這戒指上！看來算是乾淨了，玲便含笑，整個身子便傾斜倒下去

（省去劇本部分博與蟹口角與動粗情節）

蟹：（口中呢喃）何必呢？搞成咁！？正傻女……你真係鍾意進新嘅，點解唔早啲同我講……（又暈一暈）

△ 博把玲手「浪」在自己手掌上，見玲手有泥污，還黏着些發泡膠粒，便開始替玲揩抹去手上的血污，博的淚滴在血上，把血化開

Insert： 玲各式各樣的容貌，如穿校服的玲、與新初邂逅的玲、八十年代駕小巴的玲、與博幾兄妹開心的玲、被迫到神經失常的玲

△ 對 cut：博用衫角不斷替玲抹着……博深知這戒指是玲最深愛的……很努力地替玲抹着……

△ 博一邊哭着一邊抹，只見淚水不斷滴下來，混和了血，應該很容易抹，但不知怎的，那些血與淚卻愈抹愈多、愈抹愈抹不清……

△ 《容易受傷的女人》仍縈繞不停地響着……

△ 蟹昏在 PC 膊上，不遠處，博跪在玲屍旁，不斷替玲抹去手上的血污……發泡膠粒如飄雪似的在空中舞動，構成一幅悲切得令人傷痛欲絕的畫面……Fade Out……

張曼玉、張叔平、王家衛、劉德華、劉偉強，在《旺角卡門》
留下港產片的花樣年華——也幸虧 Maggie 沒有推戲。

連張叔平本人也記不起，有多久沒做過專訪了，「我做事，好少要解釋，一解釋就沒意思，美學是一種感覺，總之啱部戲，就得。」

原以為，大師總是神秘的，但當近距離接觸，他卻沒任何戒備，樂意暴露鮮見的人性化一面：「每次做嘢都驚驚哋，既驚演員不配合，又驚今次諗唔到新嘢，但個樣不能表現沒信心，而且內心始終有個自信在——我實諗到、實做到！」

近年長駐國內劇界，偶爾歸來回饋港產片，阿叔笑言兜兜轉轉，彷彿又重回原點。「我有少少感覺，如今內地正在做着我們以前八十年代電影所做過的事……那時候，我們總想改變電影美學，每次遇到一個新項目，都想徹底革新髮型、化妝、衣著，好似好有把握，我咁睇就係好，從來沒有想過失敗！」

阿叔正傳，action！」

# 張叔平 一代美學宗師

## 與青霞苦中作樂七夜

貴為美學大師，阿叔在國內非常搶手，卻非想像中得心應手，「內地人自有一套美學，我已有點老，不會有耐性慢慢解釋，如果你覺得不好，或者不想去改變，算吧，我也不會認為你那套較好。」

香港百態

| 4 | | 1 |
|---|---|---|
| 5 | 3 | 2 |

1-3. 《十三不搭》是林翠自資的真納影業公司創業作，僅花三星期時間籌備，網羅梁醒波、羅蘭、謝賢、沈殿霞等電視紅星，藉打麻將諷刺七十年代香港眾生相。

4. 《十三不搭》公映後反應一般，唐書璇再拍由黎小田主演的《暴發戶》便返美定居，也令阿叔的電影事業一度停擺。

5. 唐書璇風格飄忽，四齣作品《董夫人》、《再見中國》、《十三不搭》及《暴發戶》各具特色，可謂香港影壇的獨特過客。

## 一齣好戲立定志向
## 暫時轉行靜待時機

小時候，張叔平居於銅鑼灣舊百樂戲院上面的新東方台，家住二樓的矮房子，每朝觀賞頭髮梳得熨貼、身穿亮麗長衫的秘書姐姐走花生騷，是他的免費歡樂早場。「媽媽也很愛美，裁縫常來我家替她做長衫，印象中，她到四十多歲才穿西式衣服，可能愛美也有遺傳吧。」十四歲，是阿叔的人生轉捩點，找到通往未來之路，全因一齣好戲立定志向——「以前看的只是一般荷李活片，《畢業生》的劇情亦很普通，但就是簡中的獨特美學、拍攝手法，令一切顯得不一樣。」他不理家人反對，決意赴海外修讀電影，每兩星期或每個月根據某個題目拍點東西，自己剪接、配音，很自由。」

「我一意孤行，自己找學校，加拿大有間學校挺便宜，就讀這間吧，但臨行前，我已有點不想去，因為感覺電影無得學，亦不需要學，果然去到也是觀摩一下，有些課純粹看戲後研究，令一切顯得不一樣。」他不理家人反對，決意赴海外修讀電影，每兩星期或每個月根據某個題目拍點東西，自己剪接、配音，很自由。」

人如其名，阿叔果然天生成熟，年輕時早已抓緊理想，也深信實踐較理論重要，「我太想做電影，有人介紹我認識導演唐書璇，彼此頗見投契，出國唸書前當上《十三不搭》的副導演，第一次很不習慣，也沒人指導，要靠自己想解決方法，不過兼做美術時，演員穿什麼衣服，加上用那款麻將、麻將枱，我都好享受去理。」唐書璇很滿意阿叔的表現，再開《暴發戶》繼續請他埋位，可惜無以為繼，「這齣是我留學期間回來拍的，到正式畢業後，唐書璇去了美國，沒再開戲，我不認識其他電影圈中人，好難無端端找到工作，唯有先做着時裝設計，靜待時機。」

為遷就青霞，譚家明拉隊赴美取景，當時與青霞愛得癡纏的秦祥林也一起落場，演 Joy（劉天蘭）的男朋友。

## 激將法輕易過三關
## 奠定專業崗位先鋒

人脈僅能提供一張入場券，要在華麗園自成一派，還得靠資質與才華。「譚家明要開《愛殺》，朋友引薦我們見面，一來譚家明已說明想找美術指導，美術沒有一套特定規則，之所以能夠溝通，因為由喜歡電影到修讀電影，我已看盡全世界不同類型的作品，他給我看一些畫、一些戲，有時又帶我去行街，表示想要怎麼樣的衣服，我已明白他在說什麼。」為遷就林青霞，整齣戲移師美國取景，「最初用電話溝通，一個不懂國語，一個不懂廣東話，難度好高。」

神奇的是，初出茅廬的阿叔，竟有本事臣服已是大明星的青霞，願意為《愛殺》乖乖剪髮、塗血紅色唇膏，甚至不戴胸圍出鏡，成功過三關！「不用很難，好容易得到，因為我沒想過怕，也不覺得是怎麼的一回事！」除了得到譚家明支持，監製龍剛也不經意地應記一「功」！「龍剛整天在說，人家是大明星，叫我千萬別亂說話，你咁講，我就偏偏唔驚！何況這麼美的女人，能與她工作是優差，怕什麼？」別低估大美人的智慧，青霞又怎可能輕易讓人為所欲為？「青霞已拍過好多電影，知道箇中拍攝手法，那件戲服質料太薄，戴 bra會浮現那個形狀出來，她一定知道，自然些[會更好]！」

阿叔在《愛殺》改造青霞，剪髮與塗紅唇還可以，但說到不戴胸圍上鏡，青霞起初極度抗拒，僵持了好一陣子，阿叔用寶麗來拍下青霞戴與不戴兩張相片，一比之下，青霞拜服阿叔的審美觀，願意豁出去，整齣戲都真空上陣。

從影以來，青霞首次獲美術指導侍候，阿叔是奠定這個專業崗位的先鋒。「以前青霞的衣服，都是由媽媽代購，拍戲時隨便拿幾件去穿，這次有人由頭到腳去張羅，她自然滿意。」阿叔說，青霞應該沒有刻意指定，第二次是《新蜀山劍俠》。「拍完《愛殺》，我和青霞有段時間沒見面，聽聞《蜀山》找過很多個美指與服指，也許想再試試我，入組時，電影早已開鏡，拍了一場打戲，我由青霞開始做起，還要兼顧鄭少秋、劉松仁、元彪已有造型，我遵照徐克的指示，參考敦煌壁畫的意象，打造整個瑤池仙堡及堡主唯美的扮相。

《蜀山》沒特定時代背景，阿叔遵照徐克的指示。

《蜀山》一出，美甲天下，青霞獲封「中國第一美女」的背後，是熬足七個晚上試造型，何以總要弄至通宵達旦？阿叔笑道：「記憶中，她好像常要晚飯後才來，好容易就做到天光，裁縫一直在她身邊，可以立即撕吓布條，嘗試不同的配搭，青霞說好痛苦，我的痛苦則是想辦法盡快完成件事。」苦中一點甜，正是這七個晚上的光陰，聚成相交一生的情誼，「不斷試妝的過程中，我們一直聊天，就這樣開始變成好朋友；創作是一種遊戲，如果演員好配合，明白我所做的事，正在尋找一個方向，那便可以玩好多東西，例如試勻二十個髮型，從中選出兩個合適的。」

從前港產片年代，紅如林青霞、張國榮、梁朝偉、張曼玉等個個理解、顧意與阿叔「玩遊戲」，反觀今日的國內小生花旦，未必人人肯配合。「《三生三世十里桃花》是我正式參與的首齣國內劇集，做這麼大量的服裝、頭飾，本來有點無所適從，但製作人對我很好，趙又廷與楊冪都很合作，來試過好幾次身，我到現在仍然堅持，不接受替身來試，因為我怕衣不稱身，有些演員不明白這是為了他們好，如果有人不肯來，我唯有退出！」

## 累到半死欲哭無淚
## 曾遇質疑無奈照辦

八一年，阿叔憑《鬼馬智多星》首次入圍台灣金馬獎最佳美術設計，雖不敵《徐老虎與白寡婦》的陳景森，但已具標誌性歷史意義——由新藝城起牽頭作用，正式擺脫盛行於七十年代的爛衫戲，美學主義揭竿而起！「大家會覺得新藝城好靚，主因是徐克加盟，注入着重美感的風氣！」要重塑《鬼馬智多星》六十年代的味道，當然想重現真正的三十年代吧！要兼顧佈景，從籌備到上畫僅得短短幾個月，我累得試過睡在片場地下！」

一支公單憑一鼓作氣，阿叔之苦不足為外人道：「從沒有拍過類似的戲，當時又沒有助手，一個人買頭飾、道具、造鞋，還要兼顧佈景，從籌備到上畫僅得短短幾個月，我累得試過睡在片場地下！」

阿叔的堅持與拚勁，終令一個人的戰爭，變作齊心就事成！「拍《新蜀山劍俠》時，嘉禾有班搭景手足，比較方便就手，加上有徐克執導，公司好像很重視這齣戲，於是個個好落力，到《鬼馬智多星》，全部景一樣要畫、要搭，但因為在外面埋班，我很不習慣有個美術指導：『為什麼來了這個人？』我做第一個景，記得有很多玻璃，想要什麼，道具都說做不到，我這個人有種脾氣，你說不行，我一定要得！」阿叔找外援幫手，雖未至完全達標，但總算盡力而為，「鴿玻璃要有好多技術，正因為我想盡辦法，都要做好這個景，道具就覺得：『哦，原來你一定要得！』自此以後，我和他成為好朋友，有了這個好拍檔，我可以專心日間處理衣服，夜晚開始弄佈景。」

《鬼馬智多星》第一幕，阿叔想用很多玻璃造景，但手足不合作，在朋友的協助下，總算造出羅賓探長身後的玻璃花紋，阿叔承認效果未夠突出。

1. 加入《蜀山》劇組，七日七夜的試妝之旅，奠下阿叔與青霞的友誼根基，「青霞試衫比較辛苦，要一直站着，試髮型就可舒服地坐着，我簡單地畫了幾款髮型，過程中一直和她聊天，就這樣成了好朋友。」

2. 七日七夜不斷試造型，這款沒有出街的扮相，令青霞看來仙氣十足，為什麼沒有採納？「這是（達致成果的）過程。」阿叔簡短回應。

3. 翁倩玉客串李亦奇，造型同樣出自阿叔手筆，「她只拍一、兩場戲，好緊張，我都好緊張，要控制整齣戲風格統一，但當中又要有變化，是個挑戰。」

| | 1 | |
|---|---|---|
| 6 | 4 | 2 |
| 7 | 5 | 3 |

### 先苦後甜

1. 青霞首天為《我愛夜來香》開工，一來便是這款洋溢三十年代風味的復古造型，先把頭髮弄成波浪形，再貼上銀色珠片葉子，然後穿上黑色花邊透明背心長裙，外罩黑羽毛披肩，試妝足足花了十二個小時！「主因是髮型師梳來梳去都不理想，又不知道往哪裏找真正識梳三十年代髮型的人，唯有大家辛苦一點。」阿叔説。

2-7. 青霞在《我愛夜來香》造型百變，全憑阿叔一個人張羅所有服裝、頭飾，大美人試造型累得賊死，哭腫了眼被迫收工，過後青霞卻為效果出色而心甜。

## 包裝達明唯一條件
## 改變嘟姐脫胎換骨

新藝城開拍續篇《我愛夜來香》，美指交由奚仲文接手，徐克繼《蜀山》後再欽點阿叔替林青霞設計造型，大美人第一天現身片場，才開始試妝、試造型，從下午四點起跳，一弄就是十二小時，累到半死才可以拍第一個鏡頭，青霞頓感欲哭無淚，阿叔笑言：

「唔單止佢想喊，我都想喊！找不到真正懂得梳三十年代大波浪頭的師傅，那個髮型師梳來梳去都不理想，唯有想辦法用頭飾遮遮掩。」為了靚靚，青霞與阿叔都可以去到好盡，看着鏡中的自己，青霞雖累卻心甜，有這樣默契十足的好對手，阿叔自然心甘命抵去搏殺，「也不是個個那麼合作，有一個演員就不是很滿意，第一次見面仍未開工，這個人劈頭便說：『你怎麼知道我穿什麼才叫美？』我答真的不知道，所以一定要試，結果照弄我要的髮型、照穿我挑的衣服，這個人沒讚也沒彈，彼此沒有任何接觸。」

深知阿叔的好，不止青霞早着先機，尚有哥哥張國榮，「我們首次合作，他很好，非常明白每個崗位的職能，反而現在很多內地演員不太清楚，也許是他們的經理人要求更大話事權，有些內地美指、造型師都好聽經理人話，萬一丟了飯碗，怎麼辦？」有品味的哥哥，繼續與阿叔攜手，打造轉投華星頭炮《風繼續吹》的唱片封套，阿叔自嘲：「坦白說，我不太了解音樂，放唱片聽聽，沒記得一個音符，也沒得到過什麼。」

### 樂意配合

| | 1 | |
|---|---|---|
| 4 | 3 | 2 |

1. 《烈火青春》初遇張國榮，阿叔盛讚他非常願意配合，會明白美指為他所花的心思。

2. 初試設計《風繼續吹》唱片封套，阿叔完全被音符考起，「但後來發覺不用怕，有畫面我便懂得處理，再替梁朝偉、劉嘉玲等拍 MV，拍完片跟着音樂剪接就可以。」

3. 黃耀明與劉以達意象朦朧、若有所思，《石頭記》為香港唱片封套突破大頭相工整框框，並提升至唯美層次。

4. 阿叔設計封套，從不在曲風或歌詞找靈感，「總之要給我專輯的名字，像《神經》，可以有好多種理解。」

再替達明一派設計封套，阿叔也是我自行我道，概念未必與音樂掛鈎。「做達明因為俞琤，儘管嘗試一下吧，當時沒有留長髮的男歌手（黃耀明），另一個（劉以達），形象也挺適合他們；我跟俞琤說，總之任我搞，不用向唱片公司（寶麗金）交代，哪怕商業不商業，一切都要隨得我，不知道公司背後有沒有投訴，說我的設計不夠商業，可能俞琤在背後撐住，答應這個條件我才做。」果然在阿叔的包裝下，達明在芸芸眾 band 中別具一格，「我最喜歡《石頭記》，從這個時候開始，唱片封套不一定要正面或大頭相，詮釋的是一種感覺；《神經》都好靚，以前沒有執相，一定要做好 artwork、打好燈才會拍得美。」

在阿叔的認知裏，「美」沒有一定標準，先決條件是肯嘗試、求變，於是在《花城》的鄭裕玲，感覺猶如脫胎換骨。「我看她演電視劇，化妝、髮型永遠千篇一律，為什麼不能改變一下？她的臉像一塊畫板，塗這些與那些都可以，她亦好願意配合，整件事便順暢好多。」與其說，阿叔是信心保證，不如請看鏡頭裏的成品——《夢中人》有段回到過去的秦朝戲分，阿叔經歷史考究，認定漂亮女子合該臉白白、眉粗粗、唇淡淡，最要了青霞的命是，不許畫眼線及刷睫毛膏，「這不等於是沒穿衣服嗎？」青霞心想。

「裸露」雙眼，比不戴胸圍更超越青霞的底線，阿叔表示絕對理解：「每個人一定有自己看法，她害怕自己不美，但還沒真正拍出來，你不會知道效果。」雖已有信任打底，卻仍慌得要略施小計，青霞暗藏一個小小化妝包，一心想趁阿叔不為意偷偷加工，沒料到一切已被他看在眼裏。「我當然知道她有個小化妝包，剛弄完妝，她走出去，我已叫化妝師好好看着她，她一定會在廚所補妝！」無計可施，青霞唯有出動女人最強殺着，以軟功哀求阿叔讓她畫眼線！「她有哭着來哀求嗎？記不起了，我想應該有讓她加少少吧！」誠惶誠恐地等到試片，整體構圖呈現眼前，青霞才放下心頭大石，自此對阿叔唯命是從，不存在任何質疑。

「原來美，並不只在一雙眼睛……」青霞又因阿叔有所啟悟。

▼雖然與老拍檔周潤發再度合作，但《花城》中的鄭裕玲感覺與前截然不同，全靠阿叔的鬼斧神工。

▲明明已對阿叔建立信心，但要在《夢中人》不畫眼線出鏡，青霞感覺猶如沒穿衣服，遂暗藏了一個小化妝袋，意圖趁阿叔不覺，在與周潤發埋位前偷偷補妝，「我當然知道，所以成日眈住佢個袋！」阿叔早已心中有數。

譚家明為阿叔的履歷表，帶來《愛殺》《烈火青春》《阿飛正傳》《最後勝利》還嫌不夠，好戲陸續在後頭，《旺角卡門》《阿飛正傳》《東邪西毒》《重慶森林》……早於八一年，譚家明不經意撮合阿叔與王家衛相遇，兩大奇才一見如故，常聊天至通宵達旦，話題離不開電影、劇本、時裝……「因為譚家明的緣故，大家變得非常相熟，經常會出來談故事，我沒有真的動筆，但有時會傾吓個結局之類。」

有一天，家衛告訴阿叔，將要由編劇跳升導演了，這齣自然是《旺角卡門》。「可能家衛有這個意念，鄧光榮又buy，那我便加入了。」

首天開工，拍攝頭段劉德華懶睡在家接電話，想不到人生如戲，家衛也因渴睡誤了點，即時心慌得急電阿叔求救。「他說，死啦，未分鏡，我們便在場景附近的茶餐廳先聊一下，我說，其實沒人知他在想什麼，隨便拍什麼也可以，用唔用到都唔緊要，總之導演講出嚟，我話要咁樣就咁樣！」曾幾何時，阿叔可有憧憬過，但當導演要兼顧全部，太辛苦了。「我這麼鍾愛電影，常然有想過，但當導演要兼顧全部，太辛苦了。」

阿叔只想專注在「美」的領域，連他亦無法解釋，那種「對」的觸覺從何而來——「張曼玉（Maggie）出場，我就是要她穿黑色衫，類似一件圓領T恤，平又無、貴又無，不知往哪裏找；終於，在Joyce發現一條黑色裙，我剪了下擺裙子，只保留了上身，你問為什麼，我真的答不出所以來，也許是看得太多法國片吧。」《旺角卡門》替Maggie帶來金像獎首項影后提名，更是她從得意妹蛻變實力派女優的重要門檻，端的是無心插柳柳成蔭，阿叔親證：「後來她告訴我們，其實不太想接這齣戲，只不過欠鄧光榮一部片約，所以起初有少少抗拒，但心想橫豎接了，快快手拍完就算，誰知在拍攝過程中，看到這組人異常認真，而且感覺並非一般的手法，稍有不滿意，王家衛會不斷重拍，可能她覺得這個導演不是求求其其，逐漸接受了我們。」

## 大肆刪剪拋頭露面 踏破鐵鞋精工考究

由此可見，王家衛從沒扮大牌，猶在初哥的年代，已有慢工出細貨的慧根與習慣。《旺角卡門》大概有完整劇本，但家衛會隨着演員、場景而改變，到排戲後才決定拍法。」天才的最大敵人，永遠是時間，「以前應該由導演落order剪接，拍到距離上晝不足一個月，他問我，可不可以幫他剪？嘩，你俾我剪，不知幾開心，信心爆棚！唯一問題是，我不喜歡有人坐在後面『篤』住我，只需要有一個剪接師操刀，我純粹處理創作的部分。」阿叔給自己的其中一個任務，是將「拋頭露面」的一幕大肆刪剪。「那場在大嶼山拍，叫了一個臨時演員來，家衛不喜歡，沒船出市區，一時間找不到另一個，唯有硬着頭皮上陣，本來角色有多一場戲，但我將自己減到最少鏡頭，盡量交代到有個人就算，而且整場戲亦理應集中在Maggie身上。」

一仗功成，家衛與阿叔再來更大規模的《阿飛正傳》，乍聽以為延續《旺角卡門》的動作路線，置身六十年代的懷舊氛圍，難免令人聯想是占士甸式互擢刀仔「拮」來「拮」去的飛仔片，阿叔搖頭：「一開始，我們已想拍一段青葱歲月，本來可能比較多動作，但後來他的身份變成警察，這段戲沒被採納。」阿叔與家衛心領神會，毋須說太多，「通常拍完一齣戲，我和家衛都好少見面，到他想到一些東西，找我說要開工了，便在拍之前與中間傾一下；《阿飛》屬於精工製作，道具、服裝、造型均盡量考究，衣服要特別訂造，最難是找東西，以前沒有淘寶、eBay，我和助手每日都去行街，好幸運，有些以為好難找到，如汽水冰櫃，原來還有！」

落場無兄弟，家衛與阿叔盡情發揮，工作人員常私下討論，到底誰更勝一籌，阿叔笑言：「唔可以咁樣……但我同王家衛做嘢，大家都想表演，我們不會怎麼交流自己的想法，譬如演員會穿什麼衣服，他也不會問，要去到現場，他才看到，啊，

| | 2 | | 1 |
| 6 | 5 | 4 | 3 |

**城寨阿飛**

1. 花了很大工夫找景，梁朝偉在九龍城寨的家樓底特別矮，是家衛的主意，「他要求弄一間好矮，一般人站不起來的屋。」阿叔說。

2. 劉德華與梁朝偉本來都演賭徒，也分別在九龍城寨開工，隨着劇本不斷改變，華仔換了警察身份，原以為在大檔賭錢的一段，可以在下集重用，但結果不見天日。

3. 阿叔父母分別來自無錫與蘇州，來港後多與上海人交往，令阿叔與「鄉里」家衛格外投契，講到打湯丸、打牌一點就明，潘迪華在戲中的家，亦是阿叔媽媽屋企的翻版，當然陳設道具更為精緻。

4-6. 九〇年沒有上網，古老也未當時興，阿叔曾擔心找六十年代舊物不易，最終出奇地順利，古董車、汽水冰櫃與風筒等相繼到手。

原來衣服是這樣、佈景又是這樣，那我就看看他怎麼拍！」有說在阿叔的「監場」下，家衛會格外緊張，阿叔抓抓頭：「他會嗎？不知道，我猜沒有吧，我們真是好好的朋友。」也不知道鄧光榮有沒有「監場」，總之《阿飛》愈拍愈「王家衛」，偏離慣常商業的遊戲法則。《阿飛》本來可以好商業化，但沒有人逼，我做電影，當然不希望我去做一般人想過、看過的成品，這齣戲好像可以這最開心是做些以前未有人做過、看過的成品，這齣戲好像可以這樣行，便愈行愈盡，不知道鄧光榮有沒有問過家衛，我就毫無壓力，完全放開來做！」

首映夜，會場靜得異常詭異，大家都不懂該如何評價《阿飛》，阿叔直言：「我都驚驚哋，哎呀，大家好似唔太接受，但有人話睇唔明，我就覺得，單睇故事，無可能會睇唔明，其實唔明嘅乜嘢呢？又例如《東邪西毒》，之前上過『終極版』，好多朋友同我講，今次睇得明咗嘞，你哋改咗啲乜嘢？我話，只係梁朝偉同山賊打嗰段縮短咗少少，其他根本無改過！」

忽發奇想

1. 不知從何而來的靈感，阿叔就是堅持 Maggie 要穿黑色圓領短袖 T 恤出場，別以為只是區區一件黑 T，這件衫乃從一條裙子改造而成。

2. 《旺角卡門》首天開工，拍懶睡在家的劉德華接電話，未做好分鏡的家衛急如熱鍋中的螞蟻，阿叔安撫他最緊要淡定。

3. 阿西（黃斌）與女友奉子成婚，身為「大佬」的烏蠅（張學友）寒酸地替一對新人在天台擺酒，搞出一場小風波；黃斌現職電影監製，最新作品為莊文強執導的《金手指》。

4-5. 阿叔客串西醫劉偉強演出兩幕，第一幕遠得就遠，第二幕黑得就黑，切實地執行他的本意──盡量交代到有個人就算。

6. 阿叔在《群鶯亂舞》客串攝影師，一臉 cool 相型格十足，但他謙稱甚少人找自己出鏡，這次純為義助好友區丁平。

```
4
5        1
6
7    3    2
```

**不費工夫**

1. 東方不敗渾身散發東洋風，設計得來全不費工夫，「我也不明白，每次接到古裝片，總可變出新花款！」阿叔説。

2. 拜東方不敗所賜，青霞有段時間要長做古裝人兼男兒身，阿叔唯有絞盡腦汁施魔法，《新龍門客棧》的反串便以英氣取勝。

3. 青霞在《鹿鼎記 II 神龍教》演神龍教主，一柱擎天式造型，應可列入華語片史上最高髮髻。

4-5. 分別替《倩女幽魂 II 人間道》及《倩女幽魂 III 道道道》擔任服裝設計及服裝指導，阿叔毫不在意被奚仲文喝了頭啖湯，他只在乎質素與效果。

6. 跟徐克合作無間，《青蛇》是阿叔其中一齣心頭好，「以前真的很放鬆，他講故事我聽，我就想到畫面，有少少京劇意味。」

7. 一剛一柔，《刀》與《青蛇》正好形成強烈對比，「女人應該靚，男人應該 casual，《刀》要好有肌肉、油油地，衣服混合好多物料，或者索性不穿，當時的趙文卓體格好好。」

## 永不合作的黑名單
## 微笑拆解貨不對辦

青出於藍的續集不多，《笑傲江湖 II 東方不敗》是個毋庸置疑的異數，張叔平替林青霞打造的東方不敗，成為華語片不朽傳奇。「角色由男人變女人，沒理由從造型上展現，要由青霞去演出這種特質；設計造型並不艱辛，好自然便能構思出來，帶點東洋的感覺。」阿叔透露，去到拍攝後期，劇組才找他出手，「我不會介意他們先找另一個，有嘢做就得。」豁達胸襟，也反映於《倩女幽魂》第二、三集，阿叔毫不在意被奚仲文喝了頭啖湯，「不知道為什麼找我做第二集（服裝設計），要變出與上次不同的新花款，這個過程是痛苦的，但古裝片總會變到些新意；正如青霞自《東方不敗》的成功，齣齣古裝都找我包辦，《鹿鼎記 II 神龍教》髮髻最高，入面用髮心纏住，再包些頭髮在外，頗重，青霞都好辛苦，但她會明白，反觀現在有些內地演員，頭套重些已説不行，有個更明明已戴着手鈪出了鏡，無端端在下場戲私自脱掉，拋下一句『手鈪太重，阻着我做不到戲』就算，不連戲也沒問題！」會不會將這位演員列入永不合作的黑名單？他坦認：「會，下次無謂再合作，找另一位能令這位演員演得舒服的人去做吧！」

**大相逕庭**

1. 《東邪西毒》首次記者會，八星造型與戲中真身有很大出入，阿叔有沒有參考金庸原著取靈感？「不需要，取出重點精髓便可。」

2. 《東邪》劇組的道具手足織藤器了得，阿叔原意找他織燈籠，後來覺得不一定要蓋燈，歪歪地的鳥籠挺有格。

3. 眼見最愛的女人（張曼玉）下嫁胞兄，歐陽鋒（張國榮）毅然離開家鄉白駝山不聞不問，張曼玉的造型明顯與記者會大相逕庭。

從徐克、程小東的武俠世界，跳到王家衛的想像空間，在《東邪西毒》與《重慶森林》，阿叔與青霞繼續拍住上。「先開《東邪西毒》，籌備時間好長，反而拍攝期沒檔期，這個來兩個禮拜、那個來三個禮拜，想拍長些也不行，唯有張國榮沒接那麼多戲，而且他負責演出而我和他從這齣戲開始混熟。」猶記得在首次發布會，八大主角所展示的造型，跟之後在戲中呈現的完全兩回事，阿叔微笑拆解這宗「貨不對辦」：「我喜歡帶來驚喜，不想一早公開所有造型，所以很不想有發布會，何況與王家衛合作，角色亦會隨着演出而不斷改變，根本一切未落實，但既然要發布會嘛，咪求求其其做啲嘢先，拍到後來，哦，原來林青霞是這個樣子，張曼玉又是那個樣子……」順其自然而成經典，即興得有點夢幻，「例如大家好記得，戲中林青霞那個鳥籠，本來我想造盞燈，叫師傅幫我織個燈籠，織出來歪歪地，好 raw，感覺幾得意，才意會到不一定要蓋燈！」

**王菲穿十蚊衫上鏡**
**放任代價直踩九日**

王家衛率性隨興的作風，阿叔不止能適應，簡直可謂如魚得水，相對慣於研究劇本、事事作好準備的青霞，卻有點無所適從，她曾說，尚算理解《東邪西毒》來到《重慶森林》，只接到跑呀跑的指示，不知道自己在演什麼！「青霞本來演一個明星，在屋企走來走去，唱吓歌、扮吓嘢，但拍吓拍吓，故事一路加落去，捉到個方向，她變成一個運毒的神秘女郎，所以要喬裝成另外一個人，遇上金城武所演的失戀警察，就這樣過了一晚。」青霞穿高跟鞋跑街苦不堪言，在家衛允許下改穿波鞋，但阿叔即說效果截然不同，於是青霞又要繼續與高跟鞋「搏鬥」，阿叔大讚：「青霞好犀利，穿高跟鞋在彌敦道跑，她真的能跑，你試試叫其他演員，能不能？她跑了兩個 take，有一個 take 真的跌倒了，很自然，但沒用到。」

```
        ┌─────────┐
        │    1    │
        └─────────┘
   ┌───┬───┬───┬───┐
   │ 5 │ 4 │ 3 │ 2 │
   └───┴───┴───┴───┘

      自然到底
```

1. 《重慶森林》中，梁朝偉穿三角內褲，周嘉玲更要裸背，說服難不難？「梁朝偉無嘢，周嘉玲都唔難，個個都好好，即使王菲都唔會問呢件係咩衫，俾佢就著。」阿叔說。

2. 青霞於《重慶森林》本演明星，在家中唱歌扮嘢，及後拍到她易容逛街，家衛與阿叔均覺有趣，角色驟變運毒的神秘女郎，唱歌這一段全被棄掉。

3. 青霞的金髮、墨鏡與雨衣，組合有趣。「我們在劉天蘭的店裏拍，想要個假髮，有喎，那穿什麼？在青霞演明星的衣櫃內，發現這件雨衣，襯埋眼鏡，好夾、好 classic。」青霞由明星變運毒，那金城武本來演什麼？「未拍到他，未決定，我們先拍林青霞，一路試，捉到方向，才敲定他演失戀警察。」

4. 兩組戲並無刻意串連，偉仔與青霞僅在尖沙咀街頭相遇，阿叔評語：「家衛好有彈性，我可以試、演員又可以試，找到大家感覺都對的點，便循這條路線走下去。」

5. 王菲入組前剛剪了短髮，變無可變，阿叔一於自然到底，在街邊小店揀特價衫作戲服，部分十蚊有交易。

## 黎明每天特殊指定
## 正式拍攝依然在變

在王家衛的電影世界裏，梁朝偉一定是鐵腳，張曼玉、張國榮、劉嘉玲、金城武等亦堪稱固定班底，不過正所謂人夾人緣，《墮落天使》的黎明（Leon）與李嘉欣雙雙止於「一輪遊」，有傳家衛與 Leon 合作並不愉快。Leon 未能適應沒有劇本，站在美指的角度，阿叔直言不太了解 Leon：「佢係唯一一個，唔肯郁自己個樣，電影可以有好……

青霞戴金髮、穿雨衣神秘兮兮，另一位女主角王菲卻無添加，造型與服裝近乎信手拈來，「王菲剛剪了短髮，挺有型，而且想變到無得變；她的戲服很便宜，真的從百利商場、街邊小店入手，甚至試過在 outlet 店的紙盒，找了些十蚊的衣服，她的骨架確實很好，穿什麼都漂亮！」阿叔當然不會只求「就手」，像梁朝偉所穿那條最傳統的三角內褲款式，亦經他一番細心推敲！「內褲有好多種類，當時孖煙囪未算太流行，若是好細、緊身的，他又未必願意穿，除非要表達角色是個外向、熱情的人，這個警察比較因循保守，是會向毛巾說話那種人，所以我想他穿這種最古舊款式，看來也頗性感。」

兩個故事並無刻意串連，阿叔感覺在剪接上會有很大發揮，一早向家衛申請操刀，只不過來到開工那一刻，未興奮、先見暈！「之前一直好放任，拍到最後那個晚上，他忽然提醒我：『記得明早去配音！』然後給我一大戲菲林，差點量低！我怕看完已經天光，剪了九日九夜，那九日我沒回家，幸好正正就是要剪那幾本，足足剪完拿去沖印，回家沖個涼，當晚上午夜場！」所以，阿叔、家衛、一眾主角與全港觀眾「同步呼吸」，齊在戲院首度觀賞《重慶森林》，但「能見度」因人而異，「那時還有電單車穿梭各大戲院送片，我看的是完整版本，有些觀眾看完說沒有結尾，就是漏掉最後當了空姐的王菲，回來再見梁朝偉那段，太趕了！」

1. 《墮落天使》的結構與敘事類似《重慶森林》，但色彩轉暗，黎明、李嘉欣、金城武、楊采妮常畫伏夜行，調子也更為沉鬱，繼劉德華與張學友（《旺角卡門》）之後，Leon成為第三位被王家衛「處死」的天王。

2. 阿叔坦言，與Leon很難溝通，「他有他的想法，但為什麼有那些想法？他從沒有解釋給我聽。」Leon的角色自詡是懶人，樂當不用自己做決定的殺手，大條道理不換衣服，讓阿叔可以避開與他繼續交流。

3. 家衛與阿叔習慣即興，埋位前不會互揭底牌，看到家衛大特寫嘉欣的絲襪與高跟鞋，阿叔即時變陣，替嘉欣換了另一雙鞋子。

4-5. 金城武是串連《重慶》與《墮落》的關鍵人物，兩個角色都叫何志武，同樣與「223」及過期罐頭菠蘿結下不解緣；他在《墮落》裏先後用電單車載過楊采妮及李嘉欣，卻是兩種截然不同的戀愛心態。

多種做法，但連手指甲留得污糟少少，佢都唔可以接受！Leon還有一個令阿叔莫名其妙的要求——「他每天要換一對新襪，拍完就著住離開，我不懂分析這是什麼心態，雙方好少溝通，我給什麼，他就穿什麼，變成角色好少戲服，不過他演型殺手，常穿同一套衫都合理，我可以接受。」面對這類原則性極強的藝人，阿叔一般會怎樣處理？「都可以嘗試傾吓，試過有人會改變，但如果內心不想變，我很難去做到什麼。」

在阿叔的字典裏，「變」是最熱門的流行動詞，他不愛開會、解釋，甚至到正式拍攝，他依然在變。李嘉欣已穿好絲襪，在林上拍了一整晚，阿叔看到家衛的調度，翌晚換了另一雙鞋子。「家衛沒預先講清楚，角度是這個擺位，絲襪、鞋子與鏡頭那麼接近，那對鞋未夠完美，所以要換，但其實現在再看，還是未夠（完美）！」家衛百分百適應這種變法，不代表每個人都與阿叔電波互通，回首當年，他自覺年少氣盛，但願時光可倒流，會有不一樣的結果——「李嘉欣為《墮落天使》剪了一個新髮型，相當不錯，但拍了幾天，奇怪，個頭點解吹極都吹唔到？她告訴我，原來再去修剪過，明明個頭好靚，卻一聲不響去修乾淨，那時年輕，有點不開心，之後沒怎麼再和她溝通。」

## 突破演出

1. 離開香港好遠的地方，是《春光乍洩》的第一個綱領，敲定了哥哥與偉仔，家衛才忽然奇想，要拍一齣同志片，哥哥完全配合，偉仔則有點抗拒要脫，幸有哥哥這位好對手帶動，令偉仔有突破性演出，摘取金像獎及金紫荊獎雙影帝殊榮。

2. 憑直覺判斷，哥哥與偉仔該有一張紅色被，阿叔又能從容地完成任務。

3-4. 阿叔在 flea market 貪玩購下瀑布燈，引起家衛注意，查探下方知附近有個伊瓜蘇瀑布，並成為一對男主角的感情信物與象徵。

5. 最初劇本沒有張震，卻因哥哥要趕回港開演唱會，唯有為偉仔開關另一條感情線。

6. 偉仔前赴伊瓜蘇瀑布途中遇上關淑怡，共度一個難忘晚上，剪接時發現片長過兩小時，這半小時戲分慘遭狠狠劈去，電影面世廿五周年（二二年），Shirley 被刪剪片段重新出土。

# 偉仔緊守最後防線
# 哥哥離組急謀對策

知己難求，家衛憑一個概念開拍《春光乍洩》，僅定下兩個與自己最有默契的男演員，阿叔說：「適逢九七回歸，家衛想離開香港好遠，然後再回來，最初只有張國榮與梁朝偉，沒有其他人；過了一段時間，他忽然對我說，不如拍一個同志故事，我話，好呀！」哥哥沒有異議，倒是偉仔有點抗拒，「畢竟未拍過，若換上另一位對手，張國榮則完全 open，幸好有他帶住偉仔，若換上另一位對手，效果肯定沒有那麼好。」鏡頭所見，跟《重慶森林》一樣，偉仔依然緊守「最後防線」，「當然希望他脫光，張國榮也脫光了，偉仔卻怎樣都要留條內褲，這個要慢慢突破心理障礙，去到《色，戒》，他終於沒所謂了，這是一個過程。」

當時仍害怕搭機的阿叔，留守遙遠的阿根廷四、五個月，不敢貿貿然穿梭兩地。「不斷看景、找衣服、弄佈景，好奇怪，每次做一齣戲都好幸運，想找什麼就有什麼，像張國榮與梁朝偉常蓋着的紅色被，或者他們所住那間屋，牆紙、傢俬，好多嘢搞，但好快搞掂。」作為戲中最重要道具，那盞瀑布燈光完全反映阿叔與家衛的即興創作：「我住在 service apartment，去 flea market 買盞燈來玩吓、擺吓，他們一班人有時會過來傾偈，發現了盞燈，感覺好得意，才知附近有個瀑布（伊瓜蘇），之後家衛便發展出一些情節來。」

剛抵阿根廷不久，哥哥不慎感染阿米巴菌，折騰再醫治了好一陣子，角色沒來得及自圓其說，他已要打道回府。「哥哥要返港做演唱會（《跨越97演唱會》）故事未完已離開，又不可能再來阿根廷，一定要在梁朝偉那邊補戲，首先加入張震暗戀梁朝偉，後期再來關淑怡（Shirley），就是梁朝偉去瀑布途中，所遇到的一個女生。」有說 Shirley 演出偉仔的女友，雙方更有纏綿戲分，阿叔笑道：「梁朝偉在戲中是同志，不會跟女生纏綿，他倆只是

偉仔與學友可謂難兄難弟，先後穿裙亮相舞台，大可交流那陣男士甚少體會的「涼浸浸」感覺。

留鬚根、穿鼻環，阿叔話齋，樂壇未出現過如此「邋遢」的男歌手，放諸偉仔身上，卻絕對受得起。

哥哥不想做一個在觀眾預計之內的演唱會，穿高跟鞋與朱永龍共舞一幕，在當年果然惹起一陣道德審判，但今日已成經典。

路過碰到，共同度過一個晚上；但後來又覺得，整齣戲已過兩小時，這段長達半小時，迫不得已全被刪掉。」

合作愉快，哥哥的《跨越97演唱會》，繼續指定要阿叔出手，「之前還在阿根廷拍戲，只得一個月時間籌備，好趕！我做演唱會，不喜歡買現成衣服，太悶了！」最經典的一個畫面，是哥哥穿上那雙火紅色的高跟鞋，演繹雌雄莫辨的獨特美態，「這是他的意念，我特意替他訂製，總之要火紅、夠閃，綜觀整個演唱會，我只記得這雙鞋！」

你是如此難以忘記，還有九十年代偉仔活躍於樂壇的頹靡look，又是阿叔的精心傑作。「當時的歌手多數執到好正，沒有一隻這麼『邋遢』的人，我也沒做過這一款藝人，梁朝偉又能做到，唱片公司亦沒懷疑，大家咪嘗試玩吓！」阿叔的確玩到好「大」，「每次我都想有啲新奇嘢去嚇人，我替他弄好、綁條皮帶，提醒外面要穿件長長的大褸蓋着，上台才將大褸脫下，效果幾得意！」落在阿叔手上的巨星，個個都別具一格，難怪至今偉仔與青霞出席活動，總要經大師過目，「我只是利用時裝來工作，不是被時裝牽着鼻子走，如今內地個個穿名牌，同樣的頭、同樣的衫，有些更是整套照穿，一點也不好玩！就算穿名牌，都要懂得mix & match，像Maggie（張曼玉）就好叻，名牌混吓非名牌，這樣才叫有性格！」

## 刻意從俗竟變潮流
## 先睹為快全員靜默

重塑六十年代，《阿飛正傳》、《花樣年華》所呈現的用色、配搭、構圖，完全跟《阿飛正傳》唱反調，阿叔一字記之曰：《花樣年華》想要的，就是一個『俗』字，你不覺得那些顏色特別古怪嗎？衣服、燈光、景物，這個六十年代的世界是成立的，一切都沒有錯，但衣服與牆紙會撞色，別人常說要避免『撞地』，我就即管『撞』嚛睇吓，當然要視乎那場戲的情緒，譬如情感是濃烈的，我便用大紅撞大紅！」這個「俗」字的出處何來？關鍵在於張曼玉的職業——「她是一個小秘書，未必那麼有品味，會選比較俗的旗袍，我從來沒有想到，會令旗袍成為一個潮流！」

阿叔與Maggie施魔法，俗不可耐也變美不勝收，「日日四出去搵料，我想要的不是隨便買得到，在荷李活道發現一件棉襖，覺得入面的『裡』好靚，便拆了改做旗袍，以前又好興綢緞舖，在彌敦道跑來跑去，盡量去找些沒有什麼人看到，也像六十年代的圖案、顏色；有隻料在阿根廷已買下，那是一條好大的裙子，買的時候不知要來幹什麼，結果又變了旗袍。」面對花枝招展的Maggie，偉仔獨沽一味「老西」走天下，阿叔笑言：「男人不可能忽然穿紅，在領帶替換上加少少detail位，或者穿法有所變化，女人始終要照顧多些。」Maggie成長於英國，可以想像，起初不會慣穿旗袍，「她上廁所，一拎起個又就攣爆咉，沒問題，即時在現場修補；經過十五個月的拍攝，她慢慢習慣、接受，懂得怎動、走路，最後如魚得水。」

人生沒多少個「十五個月」，可曾有人嘗試過，或者有能力催促王家衛？阿叔笑得很從容：「有沒有人催到王家衛？沒有，但最後總有個 deadline，《花樣年華》的 deadline 是康城首映，我們拍了很多個版本，剪到最後一夜，還未能決定用那個結局，翌日清晨，大家回去梳洗，我沒離開，希望盡快完結它，因為之後還要配音，我憑記憶寫出有幾多場戲，再集合全速剪出來看看。」家衛與彭綺華先睹為快，沒有怎麼評價，就這樣反映心底話：『乜咁嘅？』個個都不太喜歡！

有誰猜到，踏足康城紅地毯的風光背後，《花樣年華》團隊個個暗藏志忑？「首映反應卻完全兩極，觀眾非常喜歡，掌聲停不了，嘉玲跑過來問我：『你又再重新剪過？』我怎可能有時間再動手腳呢？」由始至終，阿叔都是最淡定的一個，「這齣戲的感情要收、不能放，既不可以說盡，也不可以說太多，在剪接上，我是有控制地去收，從剪完那刻開始，我一直都覺得好好看。」

## 盛情難卻訪奧斯卡
## 未必再以家衛為先

《花樣年華》花了十五個月，緊接的《2046》更一發不可收拾，上畫一拖再拖，有人笑言或者真要等到 2046（年）！阿叔不以為然：「故事橫跨兩個時空，構思了很久，拍攝時間亦很長，梁朝偉知道王家衛的作風，索性拍完另一些戲再入組，大家太縱容王家衛？我倒不覺得，杜琪峯有些戲都拍了五年，只不過是王家衛就特別被大造文章而已。」偉仔固然理解家衛，但日本藝能界一向最講規矩，初拍港片的萬人迷木村拓哉，一下子接受得來嗎？「木村態度還好，只是經理人比較難搞，我曾為了頭髮跟她鬧大交！」寡言的他悶人無數，還會動真火？他笑道：「我的確甚少與人鬧交，但做乜日本人個腦轉唔到？你話日本人一定郁唔到，我就係想郁佢！」

家衛、偉仔、Maggie、嘉玲懷着忐忑心情走康城紅地毯，誰料首映後反應熱烈，偉仔更因此榮登康城影帝，「剪完後，我一直都覺得好好睇！」阿叔從未懷疑過。

| 2 | |
|---|---|
| 3 | 1 |
| 4 | |
| 5 | **情感壓抑** |

1. 《花樣年華》顛眾倒生卻離經叛道，牆紙圖案誇張地大，還要跟 Maggie 的旗袍，來個大紅撞大紅，但色彩愈濃烈、耀目，愈益突顯她與偉仔的情感壓抑。

2-5. Maggie 展示阿叔幕後操控的旗袍花生騷，「如果好似我阿媽，天天都穿旗袍，就等如我們穿 T恤，起碼都有幾十件替換。」照慣例，阿叔每天帶所有旗袍、首飾、手袋到拍攝現場，再看家衛如何排位，再替 Maggie 選取行頭，「以前記憶力好好，知道她這場穿了什麼、下場怎樣連戲，全部瞭如指掌！」

話說六十年代的男生多蓄短髮，木村理應配合角色設定，但眾所周知，長髮是木村的殺手鐧，「我想木村剪頭髮，經理人不肯，堅持不能改變他的形象，還說日本有個好棒的著名髮型師，做短假髮真的一樣，我不信，請這個名師飛來香港，嗰晚做極都做唔到，根本就唔會做到，點做啥？講講吓，就鬧起交上嚟！」

木村站在那一方？「他坐在那裏，沒作過半句聲，吵了半小時後，經理人要求翻譯代為傳話，但我知道她識聽英文，卻偏偏要有翻譯！」經過一輪激辯，阿叔還是爭取失敗，「木村沒有讓步，我向家衛說，只可以拍木村正面或側面，拍背面就要找替身，因為會見到後面紮起與蠟起的痕迹！」

《一代宗師》也有一個宋慧喬，韓星的排場與規格，近年逐步與日星看齊（部分有過之而無不及）又難為了阿叔？他搖搖頭：「宋慧喬經理人有少少麻煩，但不是對我，主要是《一代宗師》拍攝前後兩年，中間停了半年，要宋慧喬來回好多次，自然有些不習慣，但我就慣晒！」首度提名奧斯卡最佳服裝設計獎，香港人反應遠較當事人熱烈，阿叔將所有「擭威」專訪推出門外，甚至想過缺席頒獎禮！「朋友比我更緊張，說盛會當前，有

**時空穿梭**

| | | 1 | |
|---|---|---|---|
| 6 | 5 | 2 | |
| | | 3 | |
| | | 4 | |

1. 《2046》穿梭一九六六年與二〇四六年，木村與王菲在兩個時空皆有感情戲，「雖然演員比較多，但我覺得這齣戲的感情來得更濃烈，梁朝偉與章子怡、木村與王菲的對手戲都很好看。」阿叔說。

2. 經理人不許木村剪短髮，阿叔試圖爭取不果，唯有出盡法寶收起木村的長髮，並訂囑家衛只能拍正面及少許側面，以免穿崩。

3. Maggie 中途退出，改以「特別演出」姿態參與《2046》，鏡頭寥寥可數，但動人如舊。

4. 劉嘉玲有兩個造型，未來世界的她，是周慕雲（偉仔）懷緬過去之中，從而構思的虛幻人物。

5. 相比《花樣年華》的 Maggie，章子怡在《2046》所穿的旗袍，阿叔形容是「正常」版本，款式偏於傳統，不像《花樣》實驗味濃。

6. 鞏俐演神秘的女賭徒，芳名「蘇麗珍」搖撼周慕雲埋藏已久的激情，他對她說：「假如有一天你可以放下過去，記得來找我。」

何理由不去呢？有些更激動到自己買機票、訂厲店、還厲害到取得入場券，要替我打氣！好吧，反正去過康城、柏林、威尼斯（影展），即管去見識一下奧斯卡，看看是怎麼樣的安排。」淡然如他，觀後感是想像中的，見面不如聞名！「感覺與其他影展分別不大，很商業化，宣布完獎項（最佳服裝設計）結果，我已沒再返回場內，跟朋友在外面食煙、喝酒、聊天！」

這幾年，家衛遲遲未有開戲，僅監製了一齣《擺渡人》，過往事以家衛為先的阿叔，是否正在等待他的召喚？「今次唔知⋯⋯（何解？）我唔可以講原因⋯⋯」難以想像，王家衛的電影世界中，張叔平會在缺席的一天！「他有提過想拍些什麼，但只是很初步的構思，畢竟是年多後發生的事，或者到時我生病呢！又或者有變，不是再拍這個故事，到時再算吧！」肯定的是，阿叔仍未言退，「我喜歡用工作填滿時間，年輕時也不用休息攞靈感，最好排到密密麻麻，現在也是一樣，有人搵、我就做！」

王家衛執導劇集《繁花》，阿叔果然缺席了。

**1**

**4 3 2**

永不言悔

1. 《2046》的帝后組合，偉仔與章子怡再度會師《一代宗師》，在拍攝期間吃盡苦頭，更相繼受傷，章子怡卻不言悔：「因為我們太愛王家衛。」

2. 宋慧喬五官標致、輪廓分明，阿叔笑言好容易處理，唯一難題是韓國經理人不適應家衛式慢版。

3. 借家衛一起體驗奧斯卡，感覺如一般商業化影展，下次若有幸再獲提名，阿叔也懶得再動身了，不怕削弱得獎機會嗎？「有乜所謂？你要俾我就俾我，我使乜一定要去攞？」

4. 《擺渡人》是家衛與阿叔暫時最後的一次合作，《繁花》已不見了阿叔的蹤影。

# 劉鎮偉 神化電影路

## 癲狂情深共冶一爐

已故報界名人林冰，曾經這樣形容劉鎮偉（Jeff）——香港影圈的一個神奇人物。

說「神奇」，是他明明來自銀行界，卻當上電影公司（世紀）的老闆；公司倒閉後，他從外行電影人，搖身一變成為導演、編劇，拍出《猛鬼差館》、《賭聖》、《92黑玫瑰對黑玫瑰》、《射鵰英雄傳之東成西就》、《西遊記》（上下集）等，傳世經典不能盡錄。

經歷已夠離奇，電影風格也難捉摸，時而癲狂、時而情深，有段時間更化名「技安」、「陳善之」、「黎大煒」、「劉宇鳴」拍戲，玩世味濃。

「我諗我真係有問題，老婆都問咗幾廿次，點解我啲嘢咁癲？」他總結：「因為劉鎮偉一直拒絕長大，永遠做小朋友最開心！」

當老闆時，Jeff 可以市場主導；轉職導演，他又會將市場拋諸腦後，「我是精神分裂的。」

### 粉墨登場

| | 1 |
| 2 | |
| 3 | |

1. 不可能再有的場面——王家衛首次粉墨登場，在《猛鬼學堂》客串探長，他旁邊的副導演王杰（後左二），是《旺角卡門》的烏蠅（張學友）真人版！「他本來是爛鬼，後來改邪歸正。」

2. 《猛鬼》年代，Jeff 的腰包原來是煙包，「我一天四包煙，有次寫劇本，星仔問：『是否不吸煙便寫不出東西？』我立即弄熄煙頭，從此戒煙。」

3. 《猛鬼差館》大賣，續集《猛鬼學堂》的賣埠價高出幾倍，但成本仍是百多萬，「學友、許冠英哪敢加大哥（鄧光榮）價？」

## 敗走北京狠買皮草
## 因任劍輝慘遭掌摑

執掌世紀的某一天，劉鎮偉與譚家明在談《烈火青春》，忽然，譚家明冒出一句：「Jeff，你為什麼不做導演？」劉鎮偉當他開玩笑，心想：「傻的，我怎麼會當上導演？」

當時的 Jeff，銀行業才是老本行，因為公司收購世紀，他奉命從菲律賓回港管理。「一面好興奮，一面好戰戰兢兢，不知道怎樣去經營一間電影公司，所以要找盲公竹，找了余允抗當 managing director，樹立世紀風格，專培養新浪潮。」他自知外行，沒有事事干預，但當聞說余允抗在構思一部鬼片，他不吐不快：「我在英國看完《大白鯊》，明了一個道理，日常生活愈多人遇到的東西，所製造的恐慌愈得人驚；你們還在想鬼屋作題材——試問有幾多人真正去過呢？但香港人每天總會乘電梯，何不在這裏拍部恐怖片？」余允抗細味他的話，成就港產驚慄典範作——《凶榜》！「我還不知道自己有電影觸覺，只是好開心有導演聽我的意見。」

世紀不像新藝城般商業掛帥，但也有《殺出西營盤》等叫好叫座的佳作，理應不至落得幾年壽命。「原因是金融風暴，公司所有資產都放在一間銀行，銀行倒閉，什麼都沒了。」Jeff

拿着百幾萬返國內做生意，又泡湯收場，臨離開北京前一天，他路過友誼商場，看中一件價值二萬三千元的皮草，毅然掏出信用卡，碌完罷就！「太太明天生日，我知道她想要，便買吧，她最珍惜的就是這一件。」

才不過廿多歲，Jeff（右一）已是世紀領導人，宣傳《殺出西營盤》時無分彼此，跟余允抗等齊穿 T 恤亮相。

還好，港產片仍然旺盛。回港後，鄧光榮的一個電話，令Jeff在影圈重生。「他想搞一間電影公司，知道我與銀行相熟，可以直接跟對方溝通，調動資金讓我拍戲。」Jeff向大哥開出兩個條件，「第一，我要當導演；第二，一定要找一個人，當時沒有太多人知道他有才華，這個人就是王家衛。」他們初遇在阿燦廖偉雄主演的一部戲《吉人天相》，王家衛是編劇，他客串演一個胖警察。「一傾偈就知這個人好據，感覺到他的創作天分很高。」

話說回頭，一直並沒自視電影人的他，為什麼在世紀倒閉後，反而立志要當上導演？「我相信，如果你將劉鎮偉捉番去做銀行、廣告，也許不至大富大貴，但一定生存得到，只是我會好遺憾，未完成電影夢想。」小時候，他最愛看粵語片，有一次媽問兒子長大後想做什麼，他衝口而出：「我想做任劍輝！」即時被摑了一巴，劉母怒吼：「任劍輝是女人，你想做女人呀？」他有點委屈：「每次見她都是做『相公』，我怎知道她是女人？」他笑言不過是「講錯人名」，如果講的是張瑛或吳楚帆就沒事了。

## 星仔入院醫生忍笑
## 寶寶啟發失憶飄紅

八六年，影之傑成立，他選擇《猛鬼差館》為執導處男作，乃經過一番「市場學」分析得出的結果。「記得那天和王家衛在咖啡室，我將墊紙紙翻轉，寫下動作片導演有洪金寶、劉家良、元奎（……），劇情片導演有徐克、譚家明、許鞍華（……），喜劇導演有麥嘉、黃百鳴、許冠文（……）；一直寫到黑色喜劇，當時市場得一個劉觀偉（《殭屍先生》），咁我打一條友，好過打一堆人吖！」成本百多萬的《猛鬼差館》，票房爆出千一萬，更掀起一片「猛鬼」熱，跟風作不計其數。「一開續集《猛鬼學堂》，全部賣埠以幾倍計，這幾年鄧光榮賺好多錢。」

食住條水，大哥希望一直「猛鬼」下去，但Jeff想試新題材，外闖開拍《流氓差婆》，種下與周星馳的緣份。「從《霹靂先鋒》，我已經知道他是好演員，於是找他拍劇情片，但拍了一星期，已知『瀨嘢』！呢條友應該拍喜劇，仲唔拿臨痛改前非開《賭聖》？」第一天開工，星仔問：「唔係嘛？叫吳君如『膈肋底』食龍蝦？」吳君如更驚，不斷嚷着要看那隻龍蝦（還有肉眼根），又怕星仔蘸醬「騷擾」她的腋窩，一叫cut，他大喊：「好辣！」然後一個箭步，衝去大啖芥辣吞落肚，原來星仔喊「辣」時將口擘得太大，一下子甩了牙骹！「我陪他去浸會醫院，醫生一見到已經想笑，認得出『他來自江湖』，不斷咬住條脷忍笑。」

《賭聖》大破四千萬，令星仔初嘗全年賣座冠軍滋味，大家都以為Jeff一定自信爆棚，但事實恰恰相反。「票房就像股票，你一直上、一直上，總有一天會爆破，我感覺到《賭聖》可能就是我票房最高的電影，之後一定會向下，每天要背着壓力去拍戲，好辛苦。」有一天，他想通了，不再純粹追求商業，要向小時候最愛的粵語片致敬，拍《92黑玫瑰對黑玫瑰》。「好多疑團要解，小時候看任劍輝，明天要午門斬首，白雪仙往送最後一餐，兩個人隔着監倉在哭，但我看那兩條木柱鬪到可以讓人走出去，為什麼任劍輝還要躲在裏面哭呢？所以在《黑玫瑰》，梁家輝唱唱吓歌，就打開監倉走出來，其實是我對粵語片的控訴。」

早在《表姐，你好嘢！》，他已留意到家輝可演喜劇，加上外形與聲線適合扮呂奇，只是開工幾日，他覺得家輝演錯了奇哥。「家輝最初所演的呂奇，跟羅浩楷一樣，是在挖苦呂奇，不是愛呂奇，連自己也不愛這個角色，又怎能帶動觀眾去愛上你？」一點也不明，家輝演活人見人愛的奇哥，馮寶寶演飄紅、黃韻詩演艷芬也是雙絕。「我第一個找的，是葉德嫻，但一傾完就知找錯人，唔啱feel，馬上決定用馮寶寶與黃韻詩。」他約寶寶姐在文華酒店傾劇本，一個鐘後，他對寶寶姐說要收回劇本，重新再寫。

**笑中有淚**

| 5 | 3 | 1 |
|---|---|---|
| 6 | 4 | 2 |
| 10 | 9 | 8 | 7 |

1-2. 拍《流氓差婆》，吳君如趁 Jeff 睡着搞鬼搞馬，快門一按便驚醒了 Jeff，遂拍下這兩幅有趣連環圖。

3-4.《賭聖》裏，星仔蘸芥辣，餵君如腋窩吃肉眼根，到頭來苦了自己。

5. 馮寶寶輕托香腮，再加一個小踢腳，看得 Jeff 呆在當場，「完全是那個年代的象徵！」

6. Jeff 眼中的呂奇很有趣，「點解呢個男人講嘢咁作狀？」他鎖定奇哥為《黑玫瑰》的男主角原形，慧眼找來家輝演出，絕！

7-8.《方世玉》最浪漫一幕──蕭芳芳化身方大玉，讓雷夫人（胡慧中）感覺被至愛抱着，含笑而終。

9-10. 奇哥唱唱吓歌，自己開門走出監倉，是 Jeff 藉《黑玫瑰》對粵語片的一大「控訴」。

## 兩單江湖傳聞

### 關於劉鎮偉，有兩單江湖傳聞：

**江湖傳聞！1**
曾跟王家衛相約，分別用《猛鬼差館》的角色名字「技安」與「金麥基」寫劇本，劉依約、王反悔。

「當時只是開玩笑，高佬（王家衛）話我又肥又平頭裝又蝦蝦霸霸，叫我做『技安』，我反叫他做『金麥基』，沒有約定不約定，我們常常玩來玩去，我拍《都市情緣》，黎明叫何志武，到他拍《重慶森林》，又叫金城武做何志武，他是想再拍一次父子關係給我看，認為應該是這樣，而不是《都市情緣》那樣。

「你們將《西遊記》那句『如果要在這份愛加上一個期限，我希望是一萬年』奉若經典，其實我只是用來玩王家衛的『過期罐頭』（《重慶森林》）。」

看完《都市情緣》，王家衛問劉鎮偉：「為什麼你會這樣拍？」之後，王再拍《重慶森林》，向劉解釋他眼中的「父子關係」。

**江湖傳聞！2**
因開罪向華勝，所以化名拍戲。

「我化名，純粹是玩世，很想試驗一下，如果部戲沒有知名導演、強勁卡士，是不是一樣可以賣座？當時有很多流言，對向先生很不公平，難道他會打電話給其他公司，叫大家不要用劉鎮偉？傻啦，之後我都幫向先生拍了套《無限復活》啦！」

「愛你一萬年」被國內奉若經典，分析出多個層次，但 Jeff 笑言只是出於玩弄王家衛的「過期罐頭」，別無其他。

這一幕由天黑拍到天光，皆因偉仔與學友不斷笑場。「一個擘大眼就笑，一個瞇埋眼又笑！」

哥哥扮林家聲，來自台灣的王祖賢卻不知「師妹」為何物，完全沒 feel。

另一個台灣幫林青霞沒經粵語片洗禮，拍攝期間如墮迷霧，不知道為什麼大家會覺得好笑。

「傾偈時，她好飄，好似失憶，我仲唔係寫真人版呀？」也是寶寶姐，將他帶返粵語片世界。「有一個 shot，她唱到最後一句（《舊歡如夢》），雙手一擺、下巴一搭，下面竟然是個小踢腳，這個動作正好代表那個年代，我呆到不懂叫 cut！」

他過足戲癮，自以為又是另一齣傑作，誰知午夜場只收幾萬，開畫初段同樣冷清，他索性收拾行李返加拿大，無眼睇。「那是我人生的第一次『走佬』，還記得阿 Joe（陳善之）飛的來機場，『Jeff，部戲今日反彈喎！』我話都上機咯，唔好講笑啦！」他最不能面對的，是開戲前曾經說服過的人，「這部戲找投資者好難，當時我剛拍完《九一神鵰俠侶》，在香港、台灣、韓國反應很好，華仔的公司（天幕）想我立即開續集，但我沒有；好不容易找着陳善之，他說公司只肯出六百幾萬（原本預計要三千萬），我唯有收很少導演費，去完成夢想。」奇蹟出現了，《黑玫瑰》憑轟傳口碑大翻身，票房愈升愈有，上足一百七十幾日，埋單二千二百多萬。

## 孖膶腸嘴氣炸了肺
## 巨星同場暗地作比

他的人生充滿戲劇感，由《東邪西毒》到《東成西就》，也是另一個編也編不出的故事。「有一晚，我在酒店問一個侍應：『你想不想看《射鵰英雄傳》這樣的故事（東邪西毒的年青版）？』那個侍應聽罷很興奮，我立即致電王家衛。」原定的計劃是王家衛先拍上集，劉鎮偉續拍下集，他同樣表現興奮，眼看賀歲檔已迫近眉睫，Jeff 唯有頂硬上，在短短廿七個工作天，火速完成《東成西就》。「中途趁歲轉景的時間，我還要躲在酒店房間，用一個星期完成《方世玉》的劇本，也不清楚為什麼當年可以做到！」元至一看「美人捲珠簾 深坐蹙蛾眉 但見淚痕濕 不知心恨誰」有點懷疑：「這首詩可以嗎？」Jeff 理直氣壯：「我做足資料搜集，查過翻譯才夠膽寫下去，你以為我是亂來的嗎？」

在《東成西就》，最爆笑首推梁朝偉的「孖膶腸嘴」，但其實拍攝當天，Jeff 是氣炸了肺。「學友一對着偉仔便忍不了笑，後來學友想出一個方法，就是一埋位就瞇埋對眼，但偉仔一見他又笑，就這樣由天黑拍到天光，如果你細心留意，那一場的光線是不連戲的。」向粵語片致敬「欲罷不能」，張國榮是林家聲化身，張曼玉的談吐則十足吳君麗。「起初曼玉不知道國師怎演，我給她看吳君麗的片段，記得吳君麗是怎樣說話的？『呢件事就係咁樣……㗎喇！』、『我地一於去……啦喎！』最後兩個字永遠 off beat，曼玉一聽就笑，明白怎樣去做了。」

巨星濟濟一堂，相處融洽嗎？「Yes and no!」他解釋：「Yes 的意思是，大家咁高咁大，拍戲時好尊重對方，但我在現場看到，青霞常與祖賢傾偈，哥哥、嘉玲、曼玉、家輝是另一幫，葉玉卿就慘啲，自己坐埋一邊，可能因為她拍三級片而紅，但我覺得不應該這樣，所以我很照顧她，每次叫東西吃，我第一個總會問卿卿想吃些什麼。」她會難受嗎？「不，她是個聰明人，知道發生什麼事。」

《賭聖》惡搞《賭神》，Jeff 想找陳松勇再演台灣賭王，但開鏡前陳有親人離世，Jeff 唯有頂硬上。

《西遊記》被平反，讚譽失而復得，令 Jeff 有所頓悟。「上天給我使命，要不斷嘗試新東西，不要介意得與失。」

劉鎮偉偶爾粉墨登場，但他坦言極不享受。「我有天生演員恐懼症，鄭中基也說有無搞錯，為什麼我一埋位，就連自己所寫的對白都記不起？」拍《天下無雙》更離譜，他客串演古代交通警，跟梁朝偉做對手戲時，一 cut 偉仔就笑：「嘩，導演搞錯呀，你腳顫？」所以，他盡可能推辭不演，但勢成騎虎不得不從。「《賭聖》裏的台灣賭王，本來找了陳松勇，但開鏡前他有親人過世，元奎已做了賣魚盛，唯有我來；菩提老祖（《西遊記》）起初是另一個國內演員，但他演得不好，周星馳要我上，他會更有信心，我便剃頭了。」

《天下無雙》串演交通警，Jeff 被偉仔取笑「腳顫」。

這是《大下無雙》從沒曝光的鏡頭，「梁朝偉與王菲一個月晚晚送別，食到兩個都肥晒，可惜化妝太假，只好刪掉這場戲。」

在化妝間，也能看到人生百態。「A在化妝，B走進來，A化完本應離開，但當望向B，覺得她今天好像有點不同，轉頭A又坐回去，再化過！」有天，Jeff 在拍青霞的戲，總覺得她有點不自然，一 cut 機便常常望看某一邊，原來王祖賢在暗處注視着。「這就是我說『yes and no』的意思，團結之中，暗地裏會有比較，但都是善意的。」《東成西就》變成瘋狂搞笑片，但真正的《東邪西毒》下集，劇本仍鎖在 Jeff 的抽屜內，「甚至王家衛拍出來的，都不是我原本構思的故事。」

他要給金庸迷一個解答，於是打《射鵰》主意；開拍《西遊記》，同樣來自滿腦疑問。「從來沒有人想過，馬騮仔可以有愛情；為什麼唐三藏百毒不侵，能夠拒絕全世界女人的引誘？原來他曾幾何時都戀愛過！」自信換來另一次挫敗感，電影風評不佳，導致拍完《黑玫瑰義結金蘭》後，他低調地收山。「當時完全不想拍戲，走得太前不是好事，但你要我行後又不情願。」另一個原因是想多陪太太，兩口子返加拿大製造小生命，看着愛女出生、上學，隱世不問影壇事。

後來，王家衛打電話來：「肥仔，你部戲據咗喎！」他覺得不可能，「我不上網，而且九五年的戲，有什麼理由會在九九年得到平反？」直至聽到一個人的聲音，他相信了。「星仔打來，先問候我的心臟，當時確是有點血壓高，但他是鳳凰友，無事不登三寶殿，怎會有空問候我的身體？」星仔的來意是，想找他幫手構思《少林足球》，到完成《天下無雙》，他原意再度歸隱。「有一個內地記者說，這樣做是否對不起觀眾呢？我答，如果劉鎮偉令到千千萬萬觀眾好開心，但不能令背後的女人開心，那他所做的一切全是假的，若要在觀眾與太太之間作出選擇，我當然選擇太太！」劉太看到訪問後有點激動，一晚促膝長談後，讓 Jeff 改變初衷。「她那晚的對白很 powerful，但這是我們之間的秘密，不能公開。」

或許有一天，Jeff 會將這段對白拍出來，再造深情經典。

Peter 說，張曼玉參演《雙城故事》，得來不易。
「求得好辛苦，始終是新導演嘛！」可幸合作愉快，
才有之後的《甜蜜蜜》。

# 陳可辛的電影故事

## 「前世積來的福分」

你有沒有為陳可辛（Peter）的電影哭過？

我有，而且最少三次。

第一次，《雙城故事》，曾志偉臨終前勸譚詠麟重新追求張曼玉。

第二次，《金枝玉葉》，劉嘉玲哀求張國榮不要離開她。

第三次，《甜蜜蜜》，在美國重遇黎明，張曼玉回眸的一剎那。

「我從來不是天才洋溢，只是話頭醒尾、將勤補拙，能夠成為導演，已經是前世積來的福分。」

想跟Peter說，我們是多麼的慶幸，能夠成為你的觀眾，也喜見兒子圓了父親的電影夢。

多年來開山劈石，Peter 直言身高是動力之一。「矮個子會有一定程度的自卑，尤其是**男人**，會令你更加發憤；我常跟君如説，如果我高多三、四吋，可能性格會有所不同。」

七十年代初，李小龍功夫片大盛，令本來擅拍文戲的陳銅民也要向現實妥協，
拍出《赤膽好漢》，還讓小辛客串男主角的十歲兒子。

## 橋王宣傳手法出位
## 風光過後失落而回

眉宇間，總覺得陳可辛有一抹愁思，跟大導演應有的意氣風發，明顯不搭。「幾乎每部戲都有一個憂鬱期，君如要和我一起分擔，回想爸爸以前更辛苦，想做導演又不成功⋯⋯」

他的爸爸陳銅民是泰國華僑，曾在長城影業從事編劇工作，因派系鬥爭一度轉職報界，後為國泰電影重新羅致，發揮多方面功能。「他是宣傳部副主任，又當兼職編劇，還要負責教授訓練班，秦祥林、劉丹等都是他的學生。」當年國泰的宣傳手法相當出位，Peter笑言：「有一次劇務回來報告，說找不到在韓國拍戲的工作人員，可能只是迷路了，但居然可以誇張到話他們越過了『三八線』（南北韓的軍事分界線），連美聯社都有報道！」

邵氏要徹底擊倒對手，將橋王羅致旗下，加薪以外，陳銅民還要求當導演，Peter說：「原本邵氏答應爸爸先做一年宣傳，再做導演，但跟國泰一樣，又是食言，爸爸好失意的離開。」七○、七一年間，獨立製作盛行，陳銅民籌集香港、泰國兩地資金，拍了《奪命客》《赤膽好漢》《十月圍城》前身）等幾部成本均在四、五十萬之間的小規模電影。「曾經算是風光過，我每天

他是家中長子，對下有一個妹妹，感情極佳。

陳銅民替孫女改名「是知」，Peter問何解，爺爺說：「知之為知之，不知為不知，是知也。」他希望孫女有「自知之明」，Peter笑說：「好吖，免得她長大了想做明星。」

1. 吳宇森（右三）不經意將Peter（右二）帶入影壇，同時結識好友趙良駿（左一）。

2. 《飲血部隊》拍竣被放在倉底，直至吳宇森爆出《英雄本色》，嘉禾才將之改名《英雄無淚》上畫，雖僅收二百八十萬，但屬吳大導首次展示為人稱頌的「慢動作子彈芭蕾」。

3. 劉德華主演的《肝膽相照》，是寶禾絕無僅有的一套不超支電影，擔任策劃的Peter因而被讚「叻仔」。

4. 成龍在南斯拉夫意外重創頭部，送他入院者正是Peter。「當時見他的耳朵一直在流血，好危險。」

5. 八五、八六年兩個暑假，Peter都在忙為同一部戲開工，那就是八七年的全年賣座冠軍《龍兄虎弟》。

上學、下課，總會見到爸爸在跟一班記者吃飯；他又會很興奮的跟我們講故事，永遠覺得明天會更好，只要開到部戲就可以成功，但總是失望而回。」

七四年，風光的門楣撐不下去，加上陳媽媽思鄉情切，舉家決定回歸泰國。「在我的潛意識，爸爸希望的明天不會來了，但他還是不願放棄，兩邊飛，我不懂泰文，唯有讀國際學校，其實家境已經不太好，但繼續要撐起門面，最記得爸爸送了一個棒球手套給我，說我讀美國學校，要有一樣美國人有的東西，但我根本從來無玩過！」

既是如此，何以八一年堅持負笈美國？「要成個屋企俾晒你囉！始終年青人會有點任性，UCLA收我讀歷史，半年後轉電影系，完成首兩年理論課程，放暑假回泰國，剛巧吳宇森開拍《飲血部隊》，找我爸當泰文翻譯，唔晒啦，我懂中文、英文、泰文，還可以兼任助理製片。」電影拍完後被嘉禾放在倉底，直至三年後《英雄本色》狂收三千四百萬，這部「吳宇森作品」才得以重見天日，並改了個「口水名」——《英雄無淚》。

## 難以想像的大混亂
## 志偉煮飯阿倫歐遊

欲罷不能，Peter正式投身影圈，接連出任《快餐車》助理製片、《威龍猛探》英文版的副導演，已不思重返美國。「當年太多戲開，只要醒少少就得，可以發展得好快。」八五年，成龍開拍豪華巨製《龍兄虎弟》，他以製片身份參與其中，「我一生人都無經歷過如此混亂的局面！」他首次公開秘聞：「曾志偉拍完《最佳拍檔》，成為全港最賣座導演，之後離開新藝城，好想延續這個光輝，於是拉攏成龍與譚詠麟合作一部戲；誰知跟嘉禾傾妥，才發現制度上並不容許有那麼多錢去拍套占士邦式大製作，令志偉好無癮。」

屋漏兼逢連夜雨，開工未幾，成龍從樹上跌下重創頭部，那邊廂嘉禾卻下令繼續開工，耐人尋味。「嘉禾有筆錢在歐洲不能提取，一定要花上幾百萬美金，南斯拉夫才願意支付一半，但最後一日，有一組就拍飛車，幾組同時開工；阿倫有得拍就拍，沒事就跟女友莎莉環遊歐洲，志偉愈來愈感不是味兒，索性連片場也不去，日日在家煮飯仔，等我們收工一齊食。」

經過莫名其妙的三個月，回港後的Peter自覺毫無表現，但最妙是志偉竟然讚他：「你得喎！」還問Peter想做什麼，他答：「當然想做導演啦，但無劇本又無經驗，現在潭不敢去想。」志偉心口答應，先讓他做兩部戲的策劃，之後就可上導演竟。「有無咁易呀？」八六年，他策劃劉德華主演的《肝膽相照》，成為寶禾唯一一部不超支的電影，備受賞識。「講到尾都要導演合作，黎大煒是個極度懂得慳錢的人。」讚譽聲中，他被召重投《龍兄虎弟》的懷抱。「要收拾爛攤子，嘉禾決定換導演，成龍自己拍番，在香港一個山洞拍了整個月打戲，再去歐洲補一個月文戲；成龍好合作，拍攝十分順利，今次終於覺得自己發揮作用。」

## 招兵買馬巧遇奇人
## 股災掩至噩夢開始

後期工作如火如荼，要趕八七年賀歲之際，曾志偉的電話來了。「他說黃玉郎有嗜錢，要趕收購邵氏院線，叫我過去幫手；志偉的思維全部以新藝城為尺度，認定最成功就是七人小組，永遠找這個替代麥嘉、那個替代黃百鳴，他覺得我像施南生，可以做行政，其實我表面冷靜，實則內裏好亂，根本不適合。」志偉要找巨星老友埋班，當時得令的譚詠麟自是首選，所以公司本來叫「Alan and Eric」，回心細想又覺不足，志偉再拉泰迪羅賓落水，成立「好朋友影業有限公司」，才廿四歲的Peter榮陞

## 躊躇滿志

| 4 | 3 | 2 | 1 |
| 7 | | 5 | |
| | | 6 | |

1. 八七年好朋友成立，曾志偉、譚詠麟、泰迪羅賓三大老闆高舉勝利手勢，看來躊躇滿志。

2-3. 巨星雲集的一夜，林青霞與鄧麗君一同赴會，誰說美人之間一定愛比較，不能成為「好朋友」？

4. 好朋友創業作《用愛捉伊人》在八七股災後（十一月）開畫，票房僅過千萬，未算打響頭炮。

5-6. 台灣片商一聲令下，Peter與導演柯星沛匆匆趕拍《金燕子》。「當日台灣就是今日內地，主宰我們開拍什麼戲。」

7. 《女子監獄》是好朋友的「埋齋作」，乘着《監獄風雲》熱收千一萬。

《神行太保》脫胎自《友誼萬歲》，「本來講七個年青人，有個生於左派家庭叫鍾國強，有人做記者，有人是怕羞仔，但羣戲好難找人演，結果變了《神行太保》，集中圍繞記者。」

《雙城故事》充滿着 Peter 的情懷，「這是一套好深情的美國片。」

志偉、阿倫帶領張曼玉尋找兒時夢想的金銀島，
是 Peter 嚮往的美好事物。

總經理。「志偉招兵買馬，當中認識了許多奇人，我有幸跟王家衛傾過劇本，真係勁，劉鎮偉又好多橋，但傾傾吓沒有下文，可能鄧光榮對他們很好，沒有需要離開。」

好朋友的創業作，順理成章打出老闆牌，由譚詠麟夥拍早見優合演《用愛捉伊人》，其間公司陸續開拍《點指賊賊》、《我愛太空人》、《應召女郎1988》，看來有聲有色，將有一番大作為。「當時我正跟柯星沛構思一個故事，找來徐正康（《男親女愛》監製）執筆，這是一個有視野的鬼戲，劇本非常出色，但突然爆出《倩女幽魂》，台灣片商蔡松林一定要類似題材，便將這個劇本暫擱一旁，全力去趕《金燕子》。」好劇本後來被拍成《捉鬼大師》，票房五百八十萬，不過不失。

倩女幽魂不散，《金燕子》同期尚有一套《畫中仙》，兩組人在十四鄉鬥快搶拍，有時打燈會打過隔籬組。「本來兩個月拍完已經不太可能，後來改成兩個月後上畫，拍拍吓再變個半月上，唯有一邊拍一邊剪片，那時不敢坐在柯星沛（導演）旁邊，因為個身太臭，他已五天沒回家洗澡。」跟風作成績不值一提，但從中讓他學懂剪接、混音等電影技巧，努力倒沒白費。

開業半年，一切似乎蒸蒸日上，沒料到股災忽然掩至，八七年十月十九日，Peter 扭開電視機，目睹「屍橫遍野」般慘烈局面，他立即搖電話給志偉：「喂，股災喎！」「係呀，咁又點？」志偉還懵盛盛，Peter 提醒他：「你不是說過，公司是拿股票賺來的錢投資拍戲嗎？咁咪死？」恍然大悟都無補於事，之後公司開始門水喉，更可怕的是，黃玉郎涉及多宗錢債官司，陳總經理又代表公司簽下不少文件。「雖然我沒有出庭，但有兩、三年，我要頻頻出入律師樓，確保一切與我們無關，簡直是噩夢。」

志偉曾想力挽狂瀾，用賣埠資金繼續開戲，像《監獄風雲》收得，便拍齣《女子監獄》撐住公司。「台灣片商不易應付，慢慢大家都覺得算吧，我跟嘉禾關係不錯，志偉也認為大樹好遮蔭，於是好朋友拉隊過檔。」有一天，泰迪羅賓找

Peter 傾偈，說：「反正你都不想做行政，不如轉做監製，一年兩部。」Peter 收到一張二萬五千元（月薪）的支票，換言之兩年薪三十萬，平均十五萬監製一部戲；大喜過後，他感覺有點不對勁。「泰迪羅賓是大監製，我是小監製，有戲他人可以自己去做，何須要我？行政也不用兩個人處理，我漸漸覺得，他一心只想要陳善之（在好朋友出任製片經理，是Peter的副手），如果我一年監製不了兩部戲，豈不是反過來欠公司錢？不如出去打單泡好過！」他沒有將那張二萬五千元支票過數，一直藏於抽屜底。

## 遊行不忘視察票房
## 平生所遇最大反抗

好朋友解體前夕，他渴望監製一部自己喜歡的電影，跟好朋友趙良駿度出《友誼萬歲》，題材類似無綫劇集《黃金十年》，講述七個青年人的故事。「雖然不是粒粒巨星，但七個人的戲分怎麼分配？很多卡士都不會願意演出。」結果「七變三」，拍成劉德華、林俊賢與苗僑偉合演的《神行太保》，華仔的片酬「只需」五十萬。「林俊賢的角色最搶，但華仔沒有介意；志偉覺得套戲OK，用了他的一間公司『兒童城』出品。」上映期間撞正遊行，Peter途中經過戲院不忘視察票房，埋單五百七十多萬，加上台灣與新加坡等地收益，算有微利。

「《神行太保》後，葉偉忠致電給我，說張國忠要大搞藝能，開出比友禾高一倍的價錢；我兩手空空入去，先幫小黑（柯受良）監製《壯志豪情》，其間我建議不如開套buddy cop movie，這是我在創作上第一套參與最大的電影——《咖喱

JACKY **CHEUNG** STEPHEN **CHOW**
張學友　周星馳
最攻鼻、捹脷嘅街頭拍擋

# CURRY&PEPPER
咖喱辣椒

*A red hot action comedy!*

Peter形容，咖喱與辣椒的感情就像兩公婆。
「大家同時追一個女仔，追不到那個（椒仔）
最傷心的，不是個女仔被你（咖喱）追到，
而是你被個女仔追到，這份友情不等於是
同性戀，任何一個人介入都會呷醋。」

辣椒》。」當時周星馳剛與藝能簽下兩部片約，一部用於《龍鳳茶樓》，另一部正好演「辣椒」。「我向來喜歡看西片，受《轟天炮》等影響，星爺好 local，拍檔一定要中產，所以我選了學友，堅持他們要穿西裝，不可爛身爛世，有多場拍拖戲都是我的親身經歷。」

首映後，志偉、樓南光等都說電影充滿 Peter 的影子，接近千六萬票房兼好評如潮，令向來自信不足的他，終於夠膽做導演，處男作《雙城故事》拍板。「第一次做導演，一定要是自己喜歡的電影，當時的我好喜歡拍友情，借了志偉與阿倫去寫一個故事。」第一稿由「奪命較剪腳」黃炳耀負責，途中不幸因心臟病猝逝德國，交李志毅續寫，令他驚為天人。「居然有個人這樣明白我想講的東西，而且比我要講的更深刻！」這是日後陳可辛與李志毅在 UFO 大放異彩的序章。

《雙城》令志偉初嘗影帝滋味，外間大讚他突破喜劇框框云云⋯⋯想當初首映後的反應，活脫是兩碼子的事。「很多資深記者表示失望，說角色叫志偉與阿倫，令她們完全不能入戲。」千萬成本（馬楚成）擺好一個鏡頭，不問小黑，來問我的意見，小黑喝得⋯⋯香蕉成熟時》。「拍第一集有少少不開心，因為套戲太多我的個人情意結，我會建議色彩不要太淡、加多些美國風味，令導演（趙良駿）有點不開心，我當時想，會不會是因為我做過導演、再當監製之故呢？」

Peter 與趙良駿是好朋友，心病不至演變隔夜仇，但當他再替柯受良監製 UFO 的創業作《亞飛與亞基》，就爆出大件事了。「攝影師（馬楚成）擺好一個鏡頭，不問小黑，來問我的意見，小黑喝了點酒，在片場擲東西，我向來好好先生，跟大家的關係搞得不錯，平生第一次遇到這麼大的反抗，怎辦？」電影停工一個星期，梁朝偉、張學友充當說客，小黑與 Peter 也就握手言和了。

## 路人甲
## 腳踢周星馳

陳可辛從來安於幕後，鮮有粉墨登場的一幕出現在《咖喱辣椒》──電視台記者世界波（柏安妮）拍攝 CID 孖寶咖喱（張學友）與辣椒（周星馳）出更實況，椒仔為展示香港人是如何的冷酷無情，不惜扮盲測試路人同情心，慘遭路人甲（陳可辛）無情地踢開。「茄喱啡不敢踩周星馳，不要浪費時間，唯有我自己上陣。」

## 香蕉仔
## 的真實回憶

《記得……香蕉成熟時》的靈感，來自妹妹寄給 Peter 的幾盒錄影帶。「我好喜歡美國劇集《The Wonder Years》，《香蕉》用了頭四集來拍，加入好多香港趣味與童年回憶，其中在爸爸的公事包發現避孕套，就是真實發生過，我記得當時好嬲，覺得一定是壞事，但長大後才發現，原來父母都要用避孕套！」

## 廣告
## 觸怒方小姐

Peter 出廣告幽《審死官》一默（左），到《亞飛》上畫有期，又讓偉仔與學友分別大喊「我哋等到頸都長！」及「終於有得浦（蒲）頭嘅！」（右），繼續抵死。

《審死官》愈映愈旺，一度令《亞飛與亞基》開畫無期，只得數度公映午夜場與四點場；Peter 與宣傳部同事借兩個「紋身細路」幽對方一默，無奈地問：「乜嘢官嚟㗎？」、「審極都未死？」據聞令方逸華顏為不悅。「其實只是開玩笑而已！」Peter 說。

Peter 十分滿意這個「黑社會版聯合廣告欄」，還用這個廣告造成時鐘，置於辦公室內。

UFO 出品好笑又好玩，連廣告都抵死過人，這是九四年暑假的一張
台前幕後全家福，中排左三低下頭的那位是誰？答案是——奚仲文。

## 鹹濕版的前程錦繡
## 口碑轟傳記憶猶新

創始期，UFO 的核心人物是曾志偉、鍾珍與陳可辛。「黃百鳴與羅傑承成立永高，要收購邵氏院線，志偉跟我說，不如成立一間公司替他們服務，除了拍戲所賺的，還可以分到發行費。」陳可辛專職製作，鍾珍牽頭後慣例「積極不干預」，慢工出細貨的 Peter 開始叫救命。「一年只得一部《亞飛與亞基》，公司要加碼、加人，李志毅一直是我的拍檔，再找了張之亮、陳嘉上。」陳嘉上提議開拍《前程錦繡》，長居外地的 Peter，拿回中村雅俊主演的日劇一看，認為太正路，除非惡搞成「鹹濕版」，於是他、陳嘉上、李志毅、阮世生幾個大男人過了澳門，穿梭在碧波蕩漾的煙花之地，只花了短短兩晚，便寫出整個有味喜劇的分場。「從沒試過有這樣的火花！不過後來陳嘉上要拍《武狀元蘇乞兒》，既然大家都對劇本有感覺，我提議跟李志毅一起聯合導演。」不問而知，這就是不文經典──《風塵三俠》。

劇本是為梁朝偉、梁家輝與張學友度身構思的，但學友因檔期不合，毛周朱由鄭丹瑞補上，Peter 說：「全人（製作社）租了我們公司樓下，有時某一場不夠好，會找陳慶嘉幫手去寫；學友來不了，索性叫阿旦去演。」電影上畫口碑轟傳，他記憶猶新：「雖然後來市場愈來愈大，但直至現在，仍然未有一部像《風塵三俠》一樣嘭嘭聲，帶給我這麼多『你掂啦』的讚譽！我是活地阿倫的粉絲，這一套其實是淺白粗鄙版，講男人的缺點，之前我的最高紀錄是《咖喱辣椒》（接近千六萬），這一部迫近一千九百萬，我覺得自己找到與觀眾溝通的方法。」

《風塵》是 UFO 決定大搞的第一個火車頭，股東們不斷戲寫劇本，阮世生將朋友的患癌經歷寫成《搶錢夫妻》，但原定結局是老公（許冠文）沒事，輪到替他擔憂的老婆（蕭芳芳）得病；Peter 籌拍《新難兄難弟》，另找馬偉豪續拍《記得……香蕉成熟時 II 初戀情人》，那邊廂陳德森執導他發起的《晚 9 朝 5》；張之亮又監製了《播種情人》。一時之間羣雄並起，朝氣勃勃的 UFO，儼然是全盛期的新藝城。

## 香港精神

1-2. 《風塵三俠》的意念居然來自七十年代日劇《前程錦繡》，出人意表吧？

3. 《等着你回來》的開鏡照，劇本初為張國榮與張曼玉而寫，但當落在張之亮手上，男女主角換上梁朝偉與吳倩蓮，情節也大有改動。

4-5. 《新難兄難弟》的中心思想，乃爸爸跟兒子可以是朋友，李志毅將陳銅民與陳可辛的父子情放進劇本，再混入粵語片《危樓春曉》所頌揚的香港精神，「香港精神，原來自五十年代！」

6. 開拍《記得……香蕉成熟時Ⅱ初戀情人》，陳可辛對馬偉豪的要求是，一定要跟足美國劇集《The Wonder Years》的結尾，前段任由馬偉豪發揮。

7. 許冠文想拍文藝片，卻擺脫不了包袱。「《搶錢夫妻》的結局，他的角色一定要死，唔死邊度好睇？但他堅持，唔死得！」

| 2 | | 1 |
| 4 | | 3 |
| | | 6 |
| 5 | | 7 |

### 驚心動魄的午夜場

Peter 本想探討女人追求一夜情的愉快心境，誰知發覺道德觀並沒有改變，「陳德森接手後，變成個人救贖，他有好多類似經歷，借電影去批判自己。」

九四年的 UFO 點石成金，拍什麼題材、用什麼卡士，票房都以千萬起跳，不過春風得意的背後，也有驚心動魄的時刻，《晚9朝5》的午夜場，曾令 Peter 沮喪到極點。「當時公司剛剛崛起，我們自以為有商業價值，陳可辛這三個字應該賣到錢，但原來鋪鋪清，午夜場只收五萬幾，完全估錯晒，好迷失！」

不愛蒲的 Peter，最想探討「女人會想一夜情的理由」。「找了陳德森帶我去蒲，搜集資料後，發覺全是老掉了牙（被男友飛、家庭不快樂等）的理由，個個都唔開心，拍嚟做乜？」這個時候，陳德森舉手說有興趣去拍，Peter 覺得仍有商業價值，便改任監製，幾乎全新人出演（包括處男投影的陳豪），觀眾不知道來龍去脈，但當正式開畫，好評帶動入場意欲，極地翻身以千萬票房作結。「起初以為這部戲一定好啱蠱惑仔，但原來最後捧場的是 OL，她們都不愛看午夜場呀！」

### 偉仔忽然家明上身
### 約會君如感覺折墮

成立未幾，張國榮已是 UFO 悉力爭取的頭號目標。「我用盡氣力氹到張國榮與張曼玉，合作一個圍繞作家十三妹的懷舊鬼戲，這個劇本仍然收在我的櫃桶底，就是張之亮後來所拍的《等着你回來》，大綱一樣，但劇情改晒！」因哥哥要拍《霸王別姬》，教 Peter 苦等多時，到他自加拿大回港定居，終於兌現承諾，玉成 Peter 迄今個人在港賣座最強的《金枝玉葉》，多年來金身未破。

初則驚為天人，今則黯然神傷
——忘不了哥哥的翩翩風度。

玫瑰一角，Peter 找過葉玉卿，
又想過吳君如，終由劉嘉玲
上陣。「嘉玲最後向張國榮
哀求的一場，演得好好，將整
部戲的格調提升了。」

九十年代星閃閃，《金枝
玉葉》這一套絕版閃卡，
炒家至愛。

## 永不錄用張國榮？

陳可辛的口直心快，圈內馳名。九六年拍攝《金枝玉葉2》，
Peter 跟張國榮鬧得有點僵，之後他接受訪問，揚言永世
不會再用張國榮，「我也不怕認，反正是事實。」

到底發生了什麼事？他憶述：「拍《金枝玉葉》時，我們
當他神咁拜，用晒力去拍，但開工之後，他突然說要度期，
拍多部《錦繡前程》，後生仔當然會有點小器；第一集雖
然不是藝術片，但幫他『貼番地氣』，取回不少粉絲，再
請他拍續集，要求他求得好辛苦，開工後又話要度期拍《色
情男女》！哥哥對《金枝玉葉2》沒有興趣嗎？「他對
這部戲沒有信心，之後他要開演唱會，怕電影會影響他後
面的收益。」

張國榮力邀之下，梅艷芳加入《金枝玉葉2》，Peter 說：「當時
梅姐狀態不好，常要借助安眠藥入睡，但一開機就醒晒。」

「永不錄用」的通告發出後，哥哥直接致電 Peter 問：
「你對我有什麼不滿？」Peter 將上述一番說話坦然告之，
「我話我講大咗，願意道歉，但當時我確實有這種情緒。」
正因為直來直往，事件並沒影響他倆的友誼，和氣收場。

張國榮參演兩集《金枝玉葉》，其間分別兼拍《錦繡前程》與《色情
男女》，一度令 Peter 頗有微言。「後來大家說清楚，已心無芥蒂。」

監製家明與歌手玫瑰的動人故事，有說脫胎自許願與林憶蓮，

他回應：「許願曾參與劇本創作，不過你話許願與林憶蓮，梁朝偉與劉嘉玲又得，我與吳君如都得！」在《金枝玉葉》午夜場當晚（當年仍未流行首映），梁朝偉隻身往華懋戲院捧嘉玲場，看畢後即對Peter說：「你寫我，又唔搵我做！」他想想也是，「家明跟偉仔一樣，都是內向的藝術家，嘉玲自然也是玫瑰，整天像穿花蝴蝶！」他也認為家明的自私動心，恰巧當時首次向君如展開追求（過幾年才再續前緣），第一次約會去看《告別有情天》（安東尼鶴健士與愛瑪湯遜主演），卻先要遭逢一個相當荒謬的處境。「明明待會去碧麗宮看文藝片，但要先到她家，等佢打完麻將，我一世都未等過女人打麻將，感覺自己好折墮！但奇又奇在，回心一想又覺得有這樣的女朋友不錯，她相識滿天下，有時候你可以不用理她！」

他將這段真人真事放進電影（該不會忘記劉嘉玲再獲歌后，在家大開派對慶祝，一班八婆打麻雀的情節吧？），甚至有想過找君如演玫瑰，「我諗吓咋！」Peter瞇瞇笑：「君如一演就會變了喜劇，找她等於找志偉演《雙城故事》，要博得好大，何況我一向不喜歡將工作與私生活混作一團，還是嘉玲比較適合，始終角色愈艷愈有效果。」袁詠儀反串林子穎，則不作二人想。「《風塵三俠》七個演員拍海報，袁詠儀的鎖骨好靚，活像一個小男生，我已經發覺她可以反串，而且當時她最紅，演什麼都可以。」

票房難測，他寄望起碼有二千萬，若過二千五百萬會「開心死」，結果埋單二千九百萬，但由於當年仍未有國內市場，所以純利只得六百萬。「後來張堅庭幫飛圖做影碟，四百萬買《金枝》版權，收回一千萬，一件副產品都賺六百萬，但片主同樣只賺六百萬！」

## 天降橫財惹起爭議
## 嫲嫲帆帆慘蝕千萬

如在雲端的他，遇上一個看似鬼戲，其實在講人生、孝順的題材，感覺如獲至寶。「當時我好喜歡魔幻寫實主義，聽到這個提議，嘩，呢次仲唔掂？點知『瀨嘢』！」《嫲嫲帆帆》原擬由陳寶華撰寫，之後轉交岸西接手，但他感覺不太對勁，邊拍邊停邊改（這時的執筆者跟《武俠》同出一人，是當年仍為見習編劇的林愛華），由九五年暑假檔延至九六年賀歲檔，成本急漲至二千萬。「因為超時超支，影響公司無戲可上，李志毅立即被召趕拍《救世神棍》，但劇本都未搞好，怎會成功？」UFO內部士氣日漸低落，兄弟間暗藏怨言，從前互相幫忙的氛圍消失了，年少氣盛的Peter這樣想：「的確，一切責任由《嫲嫲帆帆》開始，但大家又有沒有想過，之前我是最大功臣，已忘記《金枝玉葉》了嗎？」

購下UFO七、八部電影的版權，《金枝》強勁效應之下，無線以天價九百萬，一眾股東商討如何運用這筆「橫財」，曾志偉以之前在新藝城的經驗，建議買入當時UFO月租五萬元的九龍塘施他佛道廿七號寫字樓，他的理據是：「即使新藝城倒閉，但憑之前買下的辦公室與舊廠房，已令幾位老闆賺夠！」反對最激烈者，就是對九七全無信心的Peter：「這個時候，用公司唯一一筆錢，去投資幾十年的未來，即是強迫所有股東對九七有着同一樣的態度，我好反對！」投票前，股東們共識站在Peter的一方，但投票結果相反，UFO動用二千多萬買樓，單是供樓已月付十多萬，在《嫲嫲帆帆》上畫前夕，UFO已處生死存亡之間。「公司將近『冧』了，怎麼辦呢？都心知《嫲嫲帆帆》的反應不會太好，當時最大棵樹是嘉禾，掌權的蔡永昌提出，第一個條件是開拍《金枝玉葉2》，同時大家覺得《甜蜜蜜》的劇本很好，也可以繼續出糧拍戲，但UFO已變成嘉禾的衛星公司。」《嫲嫲帆帆》的票房雖逾千六萬，但也要慘蝕一千萬。

# 執番身彩見好就收
# 一生積蓄化為烏有

九五年五月八日，陳可辛駕車經過機場，從收音機驚聞鄧麗君的死訊，隔兩天岸西致電給他，提出改動之前已構思的一個劇本。「岸西想出一個類似《午夜牛郎》的題材，比較 dark，講一個頭腦好簡單、但好受異性歡迎的靚仔，跟一個貪慕虛榮的女人的愛情故事，改作《甜蜜蜜》是因為劇本一點也不甜；鄧麗君在兩岸三地都有影響力，岸西想將她放在劇本裏，我表示贊同。」岸西繼續發展，寫出一段北京愛的故事，當年時勢，我最佳人選自然是常常唸着「我來自北京」的黎明與王菲。「王菲連劇本也沒有看，就已經推了，我知道她同時推了王家衛與張藝謀，證明當時她真的不想拍戲了，我找幾乎等於『復出』，可幸她對劇本有興趣，我們就在金鐘香格里拉談了三、四天，坐在地氈上，逐句對白去傾。」他找遍港九新界所有女星（包括陳慧琳、楊采妮、李綺虹等等），甚至有想過「提升」楊恭如擔正，但各有各的不適合：茫無頭緒之際，他相約冬陞聊天，漫不經意的提起——張曼玉如何？「當時 Maggie 已有年多沒有拍戲，跟工作人員的關係也不好，試過為小事發脾氣走人；到《甜蜜蜜》上畫，評價與票房均遠遜第一集（僅過二千萬），在《甜蜜蜜》上映中的九六年聖誕，UFO 一眾手足眾首 BBQ，他提着兩個行李箱到場，宣布即晚便會上機赴美，開展悠長假期。「可能我一直對九七存在恐懼情意結，但更令我心淡的是現實，《甜蜜蜜》反應雖然很好，但這不是一齣賺大錢的戲，留下來，我知道我的日子不會好過，既然執番身彩，不如見好就收。」

同時間，他要兼拍《金枝玉葉2》，壓力很大，長滿整臉暗瘡，

輕輕的我走了，Peter 的全副身家，就只得《金枝玉葉2》與《甜蜜蜜》賺來的四百萬片酬。「我在八八年買樓，九四年賣樓，賺了五、六倍，有四百多萬落袋，如果加上那兩部片酬，我有

八、九百萬，可以真正休息，甚至退休都得，但因為之前公司要周轉，我掏出那筆錢做保證金，到公司出了問題，所有資產被凍結，我的錢就被 lock 住，一生人的積蓄化為烏有，令我的心態很不衡。」

在美國他見了很多人，傾過很多個劇本，結果跟史提芬史匹堡旗下的夢工場達成合作協議，開拍《情書》，由「史太」Kate Capshaw 擔任女主角；一年後回港一行，獲通知 UFO 由九龍塘遷到尖沙咀，同事叫他回去執拾東西，誰知去到新辦公室，他連位置也沒有了。「沒多久，UFO 已停止製作，但志偉認為公司還有品牌價值，或許有一天，又有大茶飯找上門，便可以用回 UFO 的招牌，出師有名。」

Peter 還眷戀 UFO 嗎？「當然，那是我最最美好的一段時光。」UFO 以光影記載港產片的盛世風華，對戲迷、對香港，又何嘗不是？

《情書》洛杉磯首映擺出巨星陣，除了當然列席的史匹堡夫婦，還有專程自加拿大趕來的成龍。

Peter 首闖荷李活，拍《情書》意外地掣肘不大。「因為史匹堡是全公司最大的人，老公替老婆開戲，他又全程在場幫手湊仔，一句説話已解決所有問題。」

## 「沒有李志毅，就沒有我。」

從《雙城故事》開始，陳可辛與李志毅便合作無間，過渡UFO年代，兩人聯合導演《風塵三俠》與《新難兄難弟》，端的是一雙影壇絕配。

「我和李志毅的矛盾，來自《新難兄難弟》！」Peter透露內情：「我有一個習慣，這場戲寫得不夠好，就不要拍，整天改通告，李志毅好順攤，我不拍、他來拍，我會話：『其實你不用拍，那少少錢算是甚麼？』李志毅答：『那鍾珍對着我喊苦喊忽，怎麼辦？』李志毅心裏自覺鯁了很多豬頭骨，但還是被人責怪。」當年UFO內部，Peter被稱「少爺仔」，李志毅則是「家嫂」，形象鮮明。

Peter眼中的李志毅，就像《武俠》裏的徐百九，看來消極、實則熱血，看完《金枝玉葉》，他們一起走過尖東，李志毅興奮地對Peter說：「這是我們合作得最好的一部戲！」證明雖已不是聯合導演，但他仍將Peter看作是好拍檔。

到《嫲嫲帆帆》超支超時，李志毅臨危受命開拍《救世神棍》，票房失利，Peter跟李志毅說：「你可以不拍呀！」李志毅回他一句：「我不拍，公司怎麼維持？」

老問題翻來覆去，今天他倆似愈行愈遠了，問Peter，還想跟李志毅合作嗎？他接得飛快：「經常都有這個衝動，《投名狀》開拍前夕，我找過他幫手寫劇本，他好認真地想過幾日，但最終說撞期走不開⋯⋯」他堅信李志毅並不是借故推搪，「坦白說，在第一個階段，沒有李志毅，就沒有我，我一直都是這樣的想。」

難兄難弟、緣來緣去，風塵雙俠，哪天再重聚？

陳可辛與李志毅有很多難忘片段，「有一年我們去福岡電影節，重看《新難兄難弟》，他好感動、眼濕濕，說我們應該一起繼續拍戲⋯⋯」

### 人性弱點

1-2. 賀歲片出現死人場面，《嫲嫲帆帆》可謂開風氣之先。「本來計劃暑假上映，押後到農曆新年，我沒有考慮團年飯死人忌諱的問題，當時太有信心了。」

3. 《救世神棍》是UFO的一個情意結，「劇本非常多包袱，講迷信、香港亂世。」

4. Peter喜歡發掘人性的真摯，同時又要揭露人性的弱點。「你可以說李翹與黎小軍是一對狗男女，只不過是黎明與張曼玉人討好，人家才不會覺得他們有錯。」

5. 同期拍攝《金枝玉葉2》與《甜蜜蜜》，Peter的心情壞透了。「《嫲嫲帆帆》蝕去很多錢，嘉禾要我開《金枝玉葉2》，我只希望拍了賺錢填數，壓力大、沒信心，與工作人員的關係更差。」

6. 《甜蜜蜜》橫掃金像獎九項大獎，也令他初嘗最佳導演的滋味。

| 2 | | 1 |
|---|---|---|
| 3 | | |
| 4 | | |
| 6 | 5 | |

# 林嶺東的風雲歲月

「相信發仔在等我電話」

剛獲無綫調升為編導，官方刊物《香港電視》已急不及待專訪林嶺東，時值趕製七七年春節播出的《民間傳奇》之〈江山美人〉，文中形容：「最近，林嶺東完全被〈江山美人〉佔據了，腦子裏想的是〈江山美人〉，口中講的也是〈江山美人〉，無他，他只希望把這部片集拍攝得有聲有色。」

播出時，再有報章將這位編導新丁譽為「拚命三郎」，大有不成功便成仁之勢！「我都覺得很奇怪，記者們竟然那麼早就已看穿我！」他對工作時刻保持沖天火般熱誠，試過自感技不如人憤而出走，重投影圈初導《陰陽錯》，「殺手東」外號已不脛而走，「我天生注定拍戲，沒有人能阻得了我！」

隨天林叔拍《書劍》，對日後的阿東影響深遠，「嘩，原來佢啲嘢都幾偷雞，咁都得呀？日後用得着喎！」看似冷酷的他，其實幾鬼馬。

發仔與阿東是無綫第三期藝訓班同學，感情要好，
一天相對廿四小時也不嫌悶，八〇年發仔出走，
亦是秘密寄居老友加拿大的家。

## 被罵蠢棄幕前發展
## 巨星扭計阿叔搞掂

無綫第三期藝訓班人才濟濟，周潤發、盧海鵬、吳孟達等各具才華與個性，但率先跑出獲重用者，竟是在《長白山上》掛正頭牌的林嶺東，當日他常與發仔開玩笑：「如果不是我退出，點會輪到你吖？」

林嶺東自幼家境清貧，父親是賣豆腐的小販，常要阿東站街邊幫手，但因學校近在咫尺，他怕被同學取笑堅決不從，母親訓示：「有兩條路給你行，一就是把書唸得好好睇睇，二就幫手賣豆腐。」雖自覺不是讀書材料，但為免「拋頭露面」，他將踢足球、捉蚱蜢的時間，稍為移到書本之上，總算能考到十幾名，已讓雙親大感欣慰，「因為我的兄弟姊妹，幾乎次次考尾二。」

家庭背景令阿東萌生自卑，感覺事事不如人，為什麼他又會跑去投考藝訓班？「因為哥哥代我交五元報名費，本身我想也沒想過，還在唸書。」懵懵懂懂被取錄，畢業後又迷迷惘惘得到《長白山上》的男主角機會，「當年是鍾景輝（King sir）選我的，我也有問過為什麼呢？一個新人看見鏡頭已經很害怕，還要聽到導演（李沛權）天天在罵，怎能有信心再演下去？」李沛權沒有當面斥責，只是控制室的聲音傳了出來，大大個「蠢」字擲地有聲、直刺心房，「仲做演員？咪制！」

他向King sir求助，希望可轉到幕後發展，當年電視台儼然仍是學徒制，King sir隨阿東選擇心水導師，「叫我揀，當然揀個最好的，當時天林叔勢力最大，King sir叫我們傾傾，看天林叔肯不肯收我，我便在公司餐廳問天林叔：『我想做助理，跟你學習可以嗎？』」其實天林叔不會知道怎樣教人，「只能自己在旁邊偷師。」

昔日天林叔有四大弟子，依次為林德祿、林嶺東、杜琪峯與劉仕裕。二師兄參與《書劍恩仇錄》印象最深，「杜琪峯在panel陪天林叔食煙、撳掣，我就在下面幫手排戲，要知道十四位香主粒粒

# 一日拍一百個鏡頭
# 沙煲兄弟禮尚往來

默默耕耘近兩年，阿東獲晉升為編導，七七年炮製賀歲劇《民間傳奇》之〈江山美人〉，緊接再投入長劇《大報復》的拍攝，有天拉隊往道風山取景，外景車正要出發之際，他碰到了一個日後結成好友的陌生人——「陳泉負責七座位的外景車，突然看到一個年輕人，我問『你是誰』，他自我介紹叫徐克，是實習編導，問可不可以跟出外景，我說可以。」就這樣一見如故？「不是，我想他只是知道我的能力，這天我足足拍了一百個鏡頭！」一天拍一百個鏡頭？！他沒好氣：「現在拍得慢而已，電視台有幾複雜？

闊跳近、遠跳闊，不過你要做功課，畫好鏡位就沒問題。」那個年頭，看電影可以是個很有型的消閒活動，阿東與老徐經常相約去看法國片、德國片，一派新浪潮知識分子。「都是那些看不明的戲，雖然散場時話明，但千萬別再講太多，我猜他也不明白，不過技術上的確看出新意，印在我們的腦裏。」

同年聖誕，周梁淑怡過檔佳視，有說一對老友相約跳槽，老徐拍《金刀情俠》，阿東拍《急先鋒》，阿東搖搖頭：「沒有這個約定，周太無端端找我，去她半山屋企咁大件事？她叫我過佳視，我得廿幾歲，識鬼咩，過咪過囉，人工有無得加先？有（每月）千三蚊人工，OK啦！」《急先鋒》是佳視替他度身訂造的題材，

巨星，但我太年輕了，腦裏沒有明星概念，不知道鄭少秋有多大，汪明荃、李司棋有多紅，有些人不聽我說話，叫了三次也不肯入廠，我便向天林叔報告：『阿邊個好似嬲嬲地喎……』天林叔隨即拉這個人傾偈，不清楚他們傾什麼，總之後來這個人就乖乖入廠。」

**拚命本色**

1. 藝訓班畢業後不久，阿東率先脫穎而出，獲派演《長白山上》男主角，年輕時的他英氣逼人，酷似林丹。

2. 攝於《書劍》年代，黃淑儀依稀記得，當日應是天林叔、汪明荃與她一起在停車場排戲。

3. 七六年十月，阿東坐正編導位，先於《民間傳奇》之〈怪盜一枝梅〉小試牛刀，師父王天林任監製、三師弟杜琪峯為助導、編劇是王晶。

4. 單元劇《沙煲兄弟》與〈江山美人〉同在七七年二月推出，論卡士與製作規模，後者才是阿東的考牌作。

5. 今日走火爆陽剛路線的林大導，很難想像初出道愛拍古裝宮廷劇，「我曾助導過《董小宛》、《書劍恩仇錄》兩部大型古裝劇，吸收多了，自信能做得好。」七七年初的他如是說。

6. 鄭少秋演正德皇，周旋於李鳳姐（李琳琳）與皇后（孫泳恩）之間，問到拍劇感受，他劈頭便說：「林嶺東的刻苦和拚命，令我感動！」

7. 林嶺東初升編導，瞓身炮製《民間傳奇》之〈江山美人〉，拚命本色感染了台前幕後，人人全力以赴，期望他能「一劇定江山」。

8. 拍《大報復》初遇實習編導徐克，那一天的道風山外景，令老徐見識到阿東的功力，惺惺相惜。

| 2 | | 1 |
| --- | --- | --- |
| 3 | | |

1. 無綫劇集《CID》反應理想，佳視照辦煮碗開《急先鋒》，改以私家偵探查案，每集一個獨立故事，祖重飛的是胡燕妮。

2. 《金刀情俠》男主角游天龍本是武師出身，七五年憑台劇《聖劍千秋》嶄露頭角，佳視派員往台灣揀蟀，看中這位香港仔，撮合他與余安安拍檔。

3. 林太曾在無綫當過許鞍華助手，跟阿東邂逅繼而相戀，他曾說太座會買齊所有報章雜誌，看看有沒有老公的報道，堪稱最貼心的剪報員。

原定十一日檔期拍八集，「讓我以全菲林拍攝，又有最好的團隊，包括攝影師黃仲標（曾四奪台灣金馬獎最佳攝影）應該很滿意吧！誰知拍攝下來，印象中每集一小時或個半小時，卻拍來拍去也拍不完，十一日過得好艱難，最後只能完成五集，還要金炳興、舒琪等每人幫手拍一集！」

《急先鋒》與《金刀情俠》同為「七月佳視」的重頭節目，劇集分別出街，阿東更覺意興闌珊，「人家拍得那麼好，我拍得那麼差，無眼睇，心灰意冷，我走！」剛巧女朋友（今日林太）去了多倫多，他索性辭工飛走，沒多久佳視亦宣告結業。「起初真的打算轉行，去到那邊讀電腦，但終於都係頂唔順，又讀回電影。」他與影視圈有不能切割的關係，八○年藝訓班同學周潤發拍攝《衝擊》期間失蹤，原來就是躲在老友阿東多倫多的家，當時阿東一邊讀電影，一邊在工廠打工，為了讓發仔初嘗賞雪的滋味，他不惜詐病告假，丟下新婚的嬌妻，兩支公從多倫多駕車往雪地可，禮尚往來，發仔在當地豪請阿東吃了一頓昂貴的日本菜，也是阿東平生第一次吃日本菜。

「那時不覺得怎樣開心，現在回想起來，才知道那段日子過得很開心，也許過去了的東西，總是最好的。」他猶在回味這段「沙煲兄弟」的純真歲月。

## 與新藝城早有淵源
## 半天吊糧餉幾耗盡

有關林嶺東臨危受命接手《陰陽錯》，新藝城兩大巨頭麥嘉與黃百鳴先後接受我的訪問，證供基本一致——梁普智屢勸不改，經徐克引薦，膽粗粗換上剛白加拿大回流的阿東，果然一擊即中！

「他們記錯了少少！」阿東親自填補一直消失的遺漏，他與新藝城查實早有淵源：「我在加拿大住了超過三年半，在接近年半到兩年（推斷應是八〇年），有個電話飛過來叫我回港拍戲，我沒接，老婆說來電者是關維鵬，我說誰是關維鵬？後來他再打來，原

來關維鵬就是泰迪羅賓，他說經徐克大力推薦下，代表新藝城找我。記憶特別深，乃因為這通電話，他與太座吵了一場極具破壞力的架！「我在加拿大超悶，好想回港，老婆卻不讓我走，和我翻晒臉，我怒得把房門打爛了（！）；彼此冷戰超過廿四小時！」鐵漢柔情，最終還是男方扯白旗，「我輸了，所以這次沒有回港。」

林太並不是要將他綁在身邊，只不過入籍大在在即，何不再坐一會？「她說，再過年多時間，完成入籍程序，我回港，她不會再阻止我。」護照到手，八二年初他便如餓獅撲兔，急急腳直撲香港。「周潤發推薦我入珠城電影公司，感覺蠻不錯，一回香港就有戲拍；同時間，我又去了新藝城，第一次見麥石黃（麥嘉、石天、黃百鳴），先簽了一紙合約，拍兩部戲，沒多久，發仔、張國忠那間影舞者又來了，說有部戲急着要開，叫我可不可以先替珠城拍？憑我與發仔的關係，便集中火力先在珠城搞劇本。」

他替發仔度身訂造的第一個電影劇本，暫名《老同》，是個以道友主線的寫實故事，執筆者出人意表，是在《監獄風雲》一鳴驚人的「大咪」何家駒！「別看他活脫像個蠱惑大佬，其實他曾當過報紙總編，只花了四至七日已寫出《老同》劇本，正以為可開工之際，發仔忽然去了法國拍《花城》（同為珠城出品），沒有演員，怎麼拍？」來來回回半天吊，他折騰了足足一年，糧餉幾近耗盡，「那時我在香港怡和街租個板間房，已經去到餐餐吃餐包，差點山窮水盡，突然電話響，我接到『神的呼喚』！」

**唯美之作**

|  2  |  1  |
|-----|-----|
|  3  |     |

1. 發仔與張國忠曾合組影舞者，八二年二月阿東甫回港，已有報道指阿東將在影圈大展拳腳，第一部戲正是與影舞者合作，及後卻出了變數。

2. 廿多歲時，何家駒買下一間報社當上總編輯，惜因嗜賭一鋪清袋，他決心從低做起，曾當過臨時演員、發仔經理人，沒料到憑《監獄風雲》大咪一角爆出，成為圈中四大惡人之一。

3. 《花城》由區丁平執導、張叔平任美指，又遠赴巴黎取景，一看陣容已知非常唯美，《網中人》最佳拍檔周潤發與鄭裕玲於銀幕重逢，嘟嘟姐獲金像獎最佳新人的紀念作。

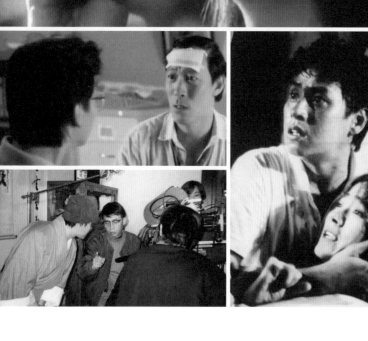

# 破釜沉舟不容出錯
# 慨嘆被王家衛害慘

這位「神」，正是點石成金、呼風喚雨的「權威麥」——麥嘉！「他說要見我，我心大心細，《老同》是寫給發仔的故事，我很想拍，但我跟新藝城有合約，麥嘉召我回去，不得不從。」來到新藝城的辦公室，麥嘉二話不說，播出由梁普智所拍的《陰陽錯》片段，「坦白說，梁普智拍得好好、啱睇到痺，看完麥嘉問：『阿東，如果讓你拍，你會怎樣處理？』我沒多想，第一個反應就答，我會拍灰姑娘，不會拍恐怖片，麥嘉說：『對了，你就替我拍灰姑娘出來！』」新藝城以喜劇起家，阿東表明不擅此道，麥嘉便聯同高志森攜手代辦，「結局實牙實齒，就是出自我手，至於那兩場屎塔戲，便由他們補拍。」

雖然不是他一力構思的題材，喜劇更非拿手好戲，但畢竟餓戲已久，阿東坦言抱着破釜沉舟的心態去面對《陰陽錯》，絕不容許出錯！「我跟自己說，這部電影的生死，一定要操控在我手上，不成功便成仁！當時拍戲不重視攝影，隨攝影師自由發揮，總之有個影像就得，但在我眼中不是這回事，勉強都叫做讀過吓書，拍攝期間，我總共炒了十一個攝影師（！）由這部戲開始，大家都叫我做『殺手東』，一見我就驚！」慘吃豉椒炒魷的攝影師不乏大師級人馬，包括在佳視年代曾與阿東合作《急先鋒》的黃仲標，九度在金像獎最佳攝影封王的黃岳泰，也曾為此片出力。「拍倪淑君仙女下凡，我想燈光不要在正面，在背面更好，黑位可以多少少，黃仲標不想，我說不如先拍他那個，再拍我這個，之後我話要換人；到黃岳泰，在薄扶林拍外景，好簡單的一場戲，他找來七、八個人搬部好重的機，再鋪車軌，自己又不熟，搞什麼呢？一場好短的戲也拍不完，不就可以了嗎？最終只有一個人合我心意——「鍾志文（綽號『火雞鍾』）真的屬害，跟着電線鋪車軌，這個攝影好嘢，focus都跟到！」

《陰陽錯》叫好叫座，阿東卻沒在新藝城乘勝追擊，反而轉替同屬金公主旗下的永佳效力，執導《君子好逑》。「可能新藝城都覺得我不懂拍喜劇，就被樓下的永佳請了過去，說有部《君子好逑》想我來拍，雖然不能擺脫喜劇，但ending激情部分，始終都是由我操刀。」尾段譚詠麟衝入教堂，向林青霞大講「牛仔褲理論」，深印影癡的腦海，「這齣戲的編劇是鬼才黃炳耀，去到教堂那段，他篤住王家衛寫稿，結果弄了段『牛仔褲理論』出來，王家衛這個窮書生，我真的被他害慘了！」

不提猶自可，一提阿東把幾火：「本來拍完《陰陽錯》，我在新藝城的第二部戲，就是找王家衛編劇，打算寫個戲給林子祥，

題材類似香港特務式喜劇，要出外景去日本秋田，天花龍鳳想了一大堆，王家衛說要躲入大嶼山寫劇本，十日八日可以寫完，誰知一拖就兩、三個禮拜，還要寫多久？他說有少少『戟』住，又傾一輪，好吧，再去兩個禮拜長洲，仍未寫完，欠什麼？依然有少少『戟』住，又去大嶼山兩個禮拜，整整嚇，拖足我幾個月！」其間，阿東曾硬着頭皮，獨力入奮鬥房 sell 橋，「我知道個大綱，但我講故事唔叻，說了很多細節，麥石黃聽到差點睡着，問⋯⋯『阿東，你說了兩、三個鐘，說完了沒有？』但其實我只說了一半！」就這樣，窮「香港特務」出師未捷⋯⋯「真的被王家簡累死！部戲開不成，呀，沒辦法，唯有過王佳開檔！」只能說，王大導，三歲定八十。

## 從舊書檔發掘靈感
## 熱淚一湧激鬥心

林嶺東替永佳操刀的《君子好逑》持續強勢，肥水不流別人田，新藝城立即召他歸隊，題材、卡士不設限制，顯見禮遇。「我不懂得寫劇本，剎時間拍什麼呢？在太子道想來想去，以前樓梯底有些舊書檔，一蚊一本，搵幾本細細口袋書，看到其中有本圍繞兩個人在船上發生的故事（《Sea Master》）隨手就拿來照用，新藝城任我怎拍、選角，看到鄭浩南行 catwalk，覺得這個年輕人黑黑實實、健健康康，無人反對便起用他當男主角，當時葉蒨文也是出道不久而已。」

《愛神一號》初上午夜場，觀眾反應預知不妙，查實早在麥嘉剪片時，已讓阿東嗅到一陣燶味：「試片後，麥嘉的樣子看來非常失望，他說：『喂，阿東，這種片不合我看，但我下不了刀！』這麼奇怪？麥嘉從來好霸道，隨時燒掉整部戲都得，我不懂他的意思，唯有照上，結果收得幾百萬，這個時候就知死啦！初遇滑鐵盧，他如洩了氣的氣球，眼濕濕、頭耷耷，在家日日等運到，沒想到《最佳拍檔》停拍一年後再開第四集，麥嘉居然欽點由他執導，「我剛剛才仆了一部戲，有沒有理由新藝城的鎮山之寶

無獨有偶，林嶺東頭兩部電影作品，男主角皆是譚詠麟，頭炮《陰陽錯》捧出倪淑君，《君子好逑》則由林青霞擔正，出現另一個巧合——都是來自台灣的女星。

浪漫靈感

1. 為拍出灰姑娘般的浪漫感，阿東刻意大玩吹泡泡，沖淡倪淑君墮樓的恐怖感覺。

2. 人鬼戀末段現暗湧，阿倫與倪淑君的激情戲無花無假，全在阿東的掌控之內。

3. 《陰陽錯》最爆笑的場面，是倪淑君戲弄阿倫的波士陳欣健，俏女鬼將屎塔舞到飛來飛去。

4. 百轉千「換」，阿東終於選定了鍾志文，在電影攝影這一瓣，「火雞鍾」絕對是大師級人馬，曾以《秋天的童話》及《七小福》創出首度蟬聯金像獎最佳攝影的驕人紀錄。

「會由我來拍?麥嘉覺得我可以,叫我揹吓義氣,反正他自己當主角,現場可以跟到足。」

《最佳拍檔千里救差婆》屬投資逾千萬的大製作,同期阿Sam往尼泊爾拍《衞斯理傳奇》染上高山症,回港為《千里救差婆》埋尾狀態大不如前,卻沒為阿東帶來層層疊的心理負擔。「我不懂得計算票房,不會有太大壓力,說到阿Sam出意外,劇本已無法修改,可以用替身遷就,沒有太大問題,但當然表現會差一點,正常狀態肯定更好。」真正構成壓力的是新西蘭之旅,「外國製作團隊要求導演出shot list(逐個鏡頭交代擺位),好讓工作人員有所準備,日間好辛苦捱完一場戲,晚飯後麥嘉還要逼我出,我很不習慣,麥嘉便拿着紙筆,說:『阿東,你講,我寫!』我便說,第一個用wide shot、第二個是什麼之類。」

知恥近乎勇,來到第三日,終於激發了阿東的鬥心。「麥嘉寫吓,我忽然自覺很不對,明明自己是導演,為什麼要老闆坐在那裏做筆記,還要他寫、我講?那時我很情緒化,登時行出酒店露台,熱淚一湧,向他大叫:『不用了,就讓我獨個兒寫吧!』人家是老闆,出錢、當主角,還要替我做筆記員,過分啲喇?所以直到現在,我仍會叫他大佬!」阿東的熱淚有價,「這個訓練相當好,接着開《龍虎風雲》,我可以一口氣寫出整個shooting script,一直寫到現在。」

## 窮途末路

| 1 |
| 4 | 3 | 2 |

1. 《君子好逑》尾段譚詠麟教堂搶婚,對林青霞吐出的一段經典「牛仔褲理論」,由王家衞所寫,阿東形容當日的王大導:「他也是個窮書生,又是去到窮途末路。」那些年的電影人個個呻「窮」。

2-3. 王家衞也來客串王醫生,先跟阿倫討論用歐幾里得原理去推算哈雷彗星在宇宙運行的偏差,繼而在林青霞下嫁張國柱一幕再演伴郎,親身見證阿倫演繹由他所寫的「牛仔褲理論」。

4. 貴為「奪命鉸剪腳」之前,編劇黃炳耀已在《君子好逑》粉墨登場,偕白韻琴分飾神父與修女。

## 好奇聽審大失所望
## 吳家麗走入他眼球

對了，來到第五部電影作品，才真箇開正阿東的拿手戲路。

《千里救差婆》的成功，並不是我真正的成功，合格的功勞屬於他們，飛來飛去、旁門左道那些才是我的伎倆；之後麥嘉給了四百萬，叫我自己想部戲，其實我喜歡看西片《密探霹靂火》那種警匪片，有天看報紙，忠信錶行劫案引起我的好奇，為什麼一大班警察圍攻，駁了火好一陣子，依然被那班賊人走甩？他心想，那班悍匪理應高大威猛、神勇莫匹，於是案件開審，他專程走到法院旁聽，渴望一睹「真的漢子」的風采，「怎知個個又天、又瘦、縮作一團，絲毫沒有梟雄的形象！」

他繼續沿用腦海裏的美麗形象創作《龍虎風雲》，當時《英雄本色》仍未上畫，起用周潤發演臥底高秋，還以為他有心扶老友一把，特意度身訂造這個超有發揮的角色給他。「一開始並不是周潤發，但後來找不到人，新藝城提議用發仔，好吧，《龍虎風雲》要開拍時，《英雄本色》已差不多拍完，兩兄弟終於可以合作拍部戲。」編劇沈西城曾透露過，女主角本來意屬鍾楚紅，但麥嘉嫌她的片酬太貴，竟大膽選了在無綫多年發展平平、代表作僅得張國榮《Monica》MV 的吳家麗，令她從谷底絕地翻身，阿東卻有另一番說法：「我對女人好有興趣，但自從娶了老婆後，一切絕緣，吳家麗

### 無法修剪

| 2 | 1 |
| 3 | |

1. 林嶺東直言，葉蒨文與鄭浩南在《愛神一號》的船戲部分，依足小說《Sea Master》而寫，麥嘉表明沒法修剪，阿東起初不明所以，但一上午夜場，明晒。

2. 《愛神一號》反應平平，緊接阿東與葉蒨文繼續合作《最佳拍檔千里救差婆》，更巧合的是，阿東頭四部戲（《陰陽錯》、《君子好逑》、《愛神一號》及《最佳拍檔千里救差婆》），女主角（倪淑君、林青霞、葉蒨文、張艾嘉）清一色是台灣人。

3. 阿東愛發掘新人，男生愈陽剛愈啱睇，鄭浩南與張耀揚一正一邪，魔鬼比天使更受落。

在無綫做了多年閒角，不知何時走入我的眼球，感覺這個女孩演技不錯；也不得不讚《龍虎風雲》的服裝設計余家安，弄得她這麼漂亮。」

這齣陽剛味十足的好戲，還爆出一個重量級女士——演繹主題曲《要爭取快樂》的肥媽瑪莉亞！「那時她在 Canton disco 唱歌，這個大聲婆不用咪高峰，同樣中氣十足，好勁喎！開戲時，我問那個負責配樂，公司説泰迪羅賓，我話好呀，想做隻主題曲，個個要手擰頭、沒人肯唱，我便找泰迪和肥媽傾傾。」配樂瀰漫爵士風，放諸八十年代的港產片是稀有品種，可阿東一直堅持，背後原來有段不為人知的自我寄寓：「當年我從加拿大返香港闖天下，內心忐忑不安，不知道有沒有前途，老婆送我去機場，中途在三藩市停留，悶了十個八個鐘，好孤獨，便入境美國，跳上巴士入唐人街，一落車，遠處飄來色士風聲，跟着音樂看到有個黑人在吹奏，失落感油然而生。」

照辦煮碗，他故意加插一個乞丐角色，造型依足那個永難磨滅的黑人打扮，工作人員問：「香港會有這樣戴墨鏡，在街邊吹色士風的人嗎？」勇往直前的阿東不理，叫大家儘管去馬，只因他在香港漂泊數年，想藉這部電影抒發鬱結——「雖然高秋是個警察，平時卻在做自己不喜歡的事，既矛盾、又無奈，正如我和發仔都屈了好多年，才遇上《龍虎風雲》！」

**狂呻蝕本**

1-2. 張艾嘉聲稱，因許冠傑突患高山症，她唯有揝義氣撐住《千里救差婆》，由客串變成擔正，阿東搖頭：「劇本沒改，只不過我花幾天便拍完張艾嘉的戲分，她説拍我的戲蝕大本，收幾日錢，剪出來的戲分那麼多！」

3. 重看《千里救差婆》，阿東始終認為老麥找他是個錯誤，「我不是拍喜劇的人，只能隨他們自由發揮，唯有飛機大炮、上天下海的場面，才會見到我的蹤影。」

抵用影帝

| 4 | | 2 | 1 |
| 5 | | | |
| 6 | | 3 | |
| 7 | | | |

1. 前四部戲都不是阿東想拍的題材，直到麥嘉批出四百萬成本，他想挑戰最愛的警匪片，致敬作品首推真赫曼的代表作《密探霹靂火》。

2. 吳家麗在無綫發展並不如意，直至《龍虎風雲》才為她打出一片天，不知是否巧合，角色名字仍叫阿紅（編劇沈西城說第一人選本是鍾楚紅）。

3. 《龍虎風雲》雲集周潤發、李修賢、孫越三大影帝，開拍時《英雄本色》仍在埋尾，發仔身價未有暴漲，相當抵用，發仔亦憑此片蟬聯金像獎帝座。

4. 雖然打劫忠信錶行那班悍匪，外觀不似阿東預期，但他仍將個人想像放進大銀幕裏，他特別鍾情李修賢的演出，「可能因為他卒之不做警察，轉行做賊。」

5-6. 片中張耀揚用手銬鎖住發仔，有傳假戲真做令發仔受傷，阿東否認：「只是周潤發演到那種痛而已！張耀揚踢他，他捉一捉條鐵，兩隻腳先後彈起，手腳快到觀眾看不到。」

7. 香港街頭出現吹色士風的乞丐，劇組人員曾經質疑過，阿東沒理，叫大家儘管去馬，率性背後有特別寄寓。

## 公司大亂老闆照肺
## 假戲真做血濺片場

第七屆香港電影金像獎，《龍虎風雲》攻下最佳導演及最佳男主角兩項大獎，但觀眾票房超逾一千九百萬，阿東獲分花紅十多萬，未算是真正「名利雙收」。「《龍虎風雲》沒有蝕本，不過賺很少而已，相對人家的戲票房高得多（《龍》片位列全年總票房第十二位）！新藝城早期極少寫實片，都是由這部開始，皆因我喜歡寫實。」食開條水，兄長南燕交來第一個電影劇本，厚達二百多頁紙，全是發生在監獄內引人入勝的情節，「不用懂得編劇、拍電影，一看已知精彩到無倫，即使要斬一半，刪到一百頁紙，仍然很有瞄頭。」

天為《監獄風雲》試造型，找人來替他們剪髮、穿監獄裝，麥石黃有點懷疑再問，這班人真的是演員嗎？」這班「演員」確實專業，尤其拍出打鬥場面，「有兩、三幫不同字頭的人，大喝一聲，居然真打，說時遲那時快，已經有人報告：『導演，那邊有兩個受傷！』怎麼辦呢？唯有找幾個大佬傾傾，大家在互相指罵，但總算能異口同聲：『導演放心，你一嗌 cut，我們就停，但你不嗌 cut，我們會照打！』結果確實服從性好高，（未嗌 cut 時）執起張凳互毆，真的流血！」

阿東以遠鏡交代連場「打真軍」，令《監獄風雲》看來不至太暴力，真正赤裸裸、血淋淋的衝擊場面，還看《學校風雲》！「不知道是否我樣衰，從小學到中學，老師都不喜歡我，經常罰我企，自己成績又不好，所以我要在片中報復吓啲先生、報復吓間學校，連學校都燒鬼埋佢！」他將學校場景設在舊啟德機場附近，起名「東南中學」（跟林氏兄弟的名字「東」與「南」不謀而合），「我真的去了九龍城那間學校，看到那班金毛甩晒色的學生跑來跑去，哪有心機聽老師教書？還要在天台，飛機在頭頂擦過，怎麼可能做學校？」

監倉內盡是三山五嶽人馬，林氏兄弟找來許多「入型入格」的猛男助陣，一度嚇煞新藝城三大巨頭！「麥石黃有一日返公司，突然發覺不對勁，公司變了黑社會寶，一班紋身大漢亂坐、亂企、亂踎，又咸晒腳、亂食煙，他們召我入房，問在搞些什麼？我說這

張力十足

1. 八七年發仔與阿東大豐收，憑《龍虎風雲》分獲金像獎最佳導演及最佳男主角，在第一屆香港導演評選大獎，兩人再度雙雙奪魁，但皆與《龍虎風雲》無關，發仔以《秋天的童話》封帝，阿東的得獎作品是《監獄風雲》。

2. 每拍集體打鬥戲，氣氛登時緊張起來，幸好大佬級人馬聽從導演指示，現場亦有南燕（右一）鎮住，不致殃及發仔等「池魚」。

3. 張耀揚演懲教主任，衰格行徑令發仔的金句如「我大聲唔代表我無禮貌」及「我叫你做食屎狗」等，更令觀眾拍爛手掌，阿東笑道：「張耀揚擔起個頭，斜斜地眼望人，個樣已經夠衰！」

4. 《學校風雲》以一眾演員的大特寫構成海報，張力十足，雖然上訴得直，「僅」被電檢處狠刪二百呎菲林，但阿東當年仍表憤慨：「我拍戲要控制觀眾的脈搏跳動，被他們這麼一剪，我和觀眾在銀幕上的溝通失了控制，劇力不見了三成。」

## 閱信反思社會責任
## 陷於困惑毅然出走

生不逢時，《學校風雲》送檢時，三級制仍未落實，準則猶在爭拗階段，阿東的心血首當其衝，「狠狠被剪了三十六刀（近四百呎菲林），麥嘉身為老闆陪我去電檢處，差不多四隻膝頭要跪在地下，懇求手下留情，讓這部戲能上映吧！」宅心仁厚的電檢專員，差點「放生」了二百呎菲林，生性火爆的阿東心有不甘，曾憤言從此不拍風雲片！「但電影上畫後第二天，我收到一封信，幾頁紙寫得非常好，字體美觀，文筆暢順，這個人提醒我，作為導演一定要有社會責任，消化後，我覺得很有道理，拍電影的感染力很大，有時候要收點掣，否則這樣拍下去，世界會變得亂七八糟！」

他的確親眼目睹過，《學校風雲》公映後的「亂七八糟」，「這部戲在凱聲戲院上午夜場，打對台的是成龍的戲（《警察故事續集》，看完《學校風雲》，有班年輕人真的瘋了，成條街『bi-li-ba-la』，所有車嘈嘈閉，嘩，作反囉，連我都驚，咁樣嘅？後來更有人說瀟灑（張耀揚）好有型，我從沒意思弄得他有型，只是當時黑社會大佬就是這個模樣，萬一他們去學瀟灑，咪弊？」到底那封教他反思的信，出自何人手筆？「我一直懷疑，這個人可能是我的老師，更有可能是電影結尾場景那位老師，所以我好尊重這封信！」

八九年，阿東、發仔與新藝城御用剪接師周國忠合組銀獎，創業作《伴我闖天涯》選在六月初開畫，收近千六萬不過不失，最關鍵的是阿東心情大受影響，波及日後的作品質素。「因為當時的社會事件，我受到好大衝擊，接着拍《聖戰風雲》已drop了，我不開心，不想再投入這麼多心血，大家說想找三毛大哥（洪金寶）拍部戲，我便拍《一觸即發》，再到《火燒紅蓮寺》反應欠佳，原來我走不出那個政治氣候，還在那個困惑之中，既然有機會拍美國片，我毫不猶豫走出去，當取個經驗。」困惑源於熱愛祖國，「在美國拍片後，很多劇本飛來，只要有關當年中國，特別提到民主自由、怎樣受壓，我第一時間捉走，絕不會為了錢而放棄我整個中國

```
┌───┬───────────┬───┐
│ 5 │           │ 1 │
├───┤           ├───┤
│ 6 │     4     │ 2 │
├───┤           ├───┤
│ 7 │           │ 3 │
├───┤           └───┘
│ 8 │
└───┘
```

## 把心一橫

1. 阿東與發仔合組銀獎，創業作《伴我闖天涯》製作預算一千萬，單憑賣埠已回本，他們毋須自掏腰包已當了老闆。

2. 《聖戰風雲》活脫是西片格局，由彼德拉畢斯、奧莉花荷西搭配李修賢、關之琳與黃光亮，千二萬成本較《最佳拍檔千里救差婆》略低二百萬。

3. 阿東跟洪金寶合作動作片《一觸即發》，表面平靜，內裏卻受社會事件影響心情，餘波未了。

4. 阿東說，《俠盜高飛》是被周星馳「逼死」之作！「無厘頭世界出現，唔癲搵唔到食，把心一橫不再寫實，拍得抽離一點。」

5. 《火燒紅蓮寺》本由徐克執導，卻因分身不暇，老徐推薦阿東頂上自任監製，拍攝與後期製作耗時一年，「這可能是我第一部古裝片，又是最後一部。」此後他果然沒再沾手。

6. 偕劉德華赴菲律賓拍《大冒險家》，令阿東曬成一身炭黑膚色，專程探班的林太竟在人羣中找不到老公，秦沛打趣道：「你見到一個像非洲黑人的炭頭，那個便是你老公！」

7. 與尚格雲頓於《硬闖100%危險》首度交手，阿東的經驗較吳宇森愉快得多，「他固然有脾氣，但大家相處到，那是因為我在適當時候會讓步。」五年後他倆更安哥了另一部《複製殺人魔》。

8. 拍完西片，他急不及待回流，起用劉青雲、吳鎮宇等炮製《高度戒備》，有人問何不多賺美金，他反問：「賺那麼多錢幹什麼？」

一八年，林嶺東猝逝，此情只待成追憶。

九六年九月，阿東首部西片《硬闖100%危險》登陸美國，第一周躍登票房冠軍，阿東回流宣傳，但留港兩個月沒與發仔見面，當時已有傳他倆情已逝；自九二年的《俠盜高飛》，多年來一直分道揚鑣。「當然，我經常會記起他，但現已甚少見面，再合作要看機緣，我相信發仔都在等我的電話！我們合作過五部電影，是一個非常美好的記憶，若要跟他再合作，是否可以重返之前這麼美好的時光？未能達到的話，我不會再與他合作，寧願保留一個美好回憶。」

領土，no！我老竇來自潮州，我是香港出生的中國人，我熱愛我的中國領土，怎會為了那些外國人劇本，拍到我以後不能回國？」



83　強人本色‧男兒自強

# 程小東打出不敗神話

## 拒當男主角　棄權荷李活

八三年一月，電影《生死決》上畫，武俠小說家溫瑞安落下「驚為天人」的評價：「電影拍到這個地步，文字上已經達不到這樣吸引人的視覺效果……今天的武俠小說還能怎麼寫？」

這是程小東的第一部導演作品，乘着八十年代的影壇黃金號，小東大熟大勇，《倩女幽魂》、《秦俑》、《笑傲江湖II東方不敗》歷久常新，直到今日，他仍是李連杰、張藝謀、周星馳的愛將。「大家都是武師，為什麼我可以拍戲？就是因為我不想被人睇死！最看不起有些人整天說自己懷才不遇，你要先武裝自己，看多些、學多些，有機會便可以發揮出來！」

學歷只有小一的動作大師，是另一個香港傳奇。

程小東不願放過大好機會，負傷上陣執導《倩女幽魂》，連舉機都親力親為；張國榮與王祖賢的飄逸與淒美，竅妙在於右下角的——電風扇。

1. 《流星蝴蝶劍》是小東在佳視首部升任武指的作品，「電視的訓練是，導演話半個鐘要拍好場 ending，沒問題，還要有特色在內，個個都話小東簡直是神童。」

2. 麗的開拍《俠盜風流》力撼無綫《楚留香》，第一集由徐克與程小東聯手炮製，之後徐克嫌條件不佳劈炮，卻成為小東在電視生涯的其中一部代表作。

3. 徐少強拍《天蠶變》中途失蹤，有沒有令小東頭痛？「一點也沒有，等如許冠傑拍《笑傲江湖》合約到期，就用替身背呀腳呀脊呀咁打，你唔㗎都得！」

4. 轉投無綫的第一部劇，是黃日華與翁美玲合演的《射鵰英雄傳》，小東說：「翁美玲為人不拘小節，手指甲細晒黑邊，我話女仔人家怎能這樣？她立即去剪指甲。」

## 《十四女英豪》起名趣史

程剛拍楊門女將，起名《十四女英豪》，小東笑言內有文章。「爸爸拍完《十二金剛》，張徹就開《十三太保》，用全男班，好！爸爸再拍《十四女英豪》，點都要多你一個，而且用全女班，『陰』死你！」

九十年代初，小東與王晶均有意再拍楊門女將，晶哥更已簽下鄭裕玲演佘太君與女兵兩個角色，又斟了張曼玉演楊文廣、楊紫瓊演穆桂英、張敏演楊八妹；籌備大半年後，晶哥忽然宣布不拍了，並將計劃拱手相讓予小東。「我和小東很老友，加上我拍這部戲，也會找小東當武指，既然知道他有意重拍，《十四女英豪》又是他爸爸程剛的作品，我樂於成全他。」

小東計劃網羅林青霞、楊紫瓊、梅艷芳、鄭裕玲、王祖賢、張曼玉、張敏、關之琳、毛舜筠等女星參演，成本預算高達三千萬港元，但只聞樓梯響，未見伊人來，他解釋：「當年影市開始滑落，古裝片的熱潮漸過，只得暫停計劃。」

程剛用三年半時間拍成《十四女英豪》，「哪怕是什麼大導演、大製片家，恐怕也無法再拍一部這陣容的片子了。」

小時候的動作大師，捱過太多苦。「以前哪有零用錢？後巷有個收買佬，我每晚去偷一、兩個啤酒樽，往士多換錢。」天賦加努力，他理想達到。

小東身手了得、身材瘦削，成為陳寶珠、馮寶寶、何琍琍、李菁等女星替身，無難度。

小東説，程剛不是一個懂得照顧小孩的父親。「戲劇學院放假時，其他家長會來探自己的小朋友，只得我一個，什麼都沒有。」

## 借斗零慘被當乞兒
## 任副武指父潑冷水

有個大導演父親（程剛），程小東踏足演藝界，看似這麼近，實是那麼遠。

「爸爸是編劇，後來才升做導演，媽媽也是演員（童真），小時候住在邵氏宿舍，晚上去片場看他們在拍《如來神掌》《女殺手》，不願睡覺。」第一次從觀眾變成戲中人，是參演王萊與雷震合演的《人之初》。「我演其中一個小偷，沒有對白，其實是個大特約。」

童年的最深刻記憶，是貧窮。「鷹嚦煉奶賣兩毫半，我跟老寶加埋只得兩毫，唯有問人借斗零，他給我一毫，我買了一罐，剛剛沖到四杯煉奶。」相依為命，卻不等如父子情濃，「爸爸連自己都顧唔掂，他不是懂得湊小朋友的人。」小東

七九年，小東首次接受《明周》專訪，「我結了婚三年，太太是汪禹的妹妹，比我小五歲……」像背書一樣，直至記者説：「夠啦。」他才停下來。

不愛唸書，十歲還是剛剛升讀小學二年班，每天都背着書包通街走，有次在遊樂場玩得忘形，連書包也丟失了。「爸爸説，如果不喜歡讀書，不如學戲吧；翻觔斗是很辛苦，但起碼不用讀書，所以我只算讀到小學一年級。」

他加入唐迪開設的東方戲劇學院，一學就是七年，滿師後只有兩條出路，一是到夜總會表演北派，其次就是加入影圈做武師。「我的身材比較瘦削，可以當馮寶寶、李菁、鄭佩佩的替身。」程剛開拍《十四女英豪》，讓兒子擔任副武術指導，但每當小東度招式，為父者總説：「他怎麼行呢？」並不是理所當然、子承父業的鋪橋搭路。

當年的武師收入不錯，一天拍兩組、連做替身，已有三百多元，幾乎是普通打工仔一個月人工；小東渾渾噩噩了好幾年，直到有人找他當武術指導（第一套是陳惠敏主演的《陰陽道》），他方如夢初醒。「起初覺得自己好威、扮晒嘢，誰知去到現場，攝影師走過來問我：『機械擺在哪裏？』我傻了，怎知道機械放在哪裏？唯有詐聽不到，但個心其實好緊張，知道死啦，做一個好指導，原來要學好多東西。」

成龍憑《蛇形刁手》、《醉拳》爆出諧趣功夫片熱潮，電影公司食髓知味，紛紛向樣貌標致的武師打主意，導演羅馬將小東再拉入邵氏，由武師變主角，擔正《出籠馬騮》等兩部電影。「我原名叫程冬兒，羅馬一來便要幫我改藝名，『冬』是一年四季之末，『東』卻是東南西北之首。」

《出》片還未拍竣，高層黃家禧通知小東再開《槍神》，「叫我明天開工，我説我不拍，蕭笙找我去電視台當武術指導，他罵我蠢，現在我又做主角又做武指，為什麼要跑去電視台？」二十來歲，小東的頭腦已早熟得驚人。「現在興《醉拳》，我們就搞套《出籠馬騮》，呢類戲容乜易過時？如果要闖出名堂，做

嘉禾時代

| 4 | 3 | 1 |
| | | 2 |

1. 偕秋官合作《名劍》，小東說他是不折不扣的大俠，睇得又打得。

2. 由電視拍到電影，小東形容徐少強是「真浪子」：「我好細心看這個人，他是真闊綽，一餐請客幾千元面不改容，一部戲賺十幾萬，很快用光。」

3. 《生死決》最後一幕，劉松仁與徐少強在懸崖對打，招式設計與美學畫面贏得一致好評。

4. 《奇緣》最後一場周潤發大戰魔王，被指抄襲辛康納利主演的《挑戰者》，他呼冤：「那部西片比《奇緣》遲上畫，怎樣抄？我又沒到外國去。」

提起《出籠馬騮》，自信滿滿的小東總要手摀頭：「不要提了，做得太差，而都紅晒！」

## 偷雞技巧變成藝術
## 小人當道被篤背脊

初入佳視，小東任副武指包五個替身，月薪二千七百元；有一天，大夥兒在休息室下棋，編導 call 咪叫「指導」入廠，小東跑去問什麼事，編導對他視若無睹，繼續問：「指導呢？」正指導坭身，編導問這場怎麼打，正指導舉起手板，打一掌就可以了。「打一掌都信我唔過？我跟自己說，以後一定要做正指導！」

他努力博取表現，終於在《流星蝴蝶劍》坐正，為未來成功鋪下伏線。「同時間，徐克在拍《金刀情俠》，別人說他拍得好慢，但好勁，我過廠看他，好像電影一樣，逐個 shot 去拍，

電視一定可以突出自己，試想，邵氏個個都是高班馬，拍埋劉家良、唐佳這班師傅級，我算是什麼？就是看穿電視台蜀中無大將，我覺得可以打贏那班指導。」郎心如鐵，即使後來蕭笙在麗的開拍《浣花洗劍錄》，男一號的冠冕又落在頭上，小東依然不為所動。「我做戲好肉酸，又不上鏡，幫他做指導就無問題。」蕭笙叔還是有眼光的，小東推莊，他選擇了仍未走紅的張國榮。

三集《倩女幽魂》，監製徐克的影子蓋過導演程小東，小東心無芥蒂：「我沒所謂，拍部好電影就夠啦，何況徐克真的好大功勞。」

A CHINESE GHOST STORY III

小東有京劇底子，指導王祖賢柔美身段，駕輕就熟。

又要執燈光，怎能不慢？他又能過來看我當指導，互相欣賞。」
當年，徐克跟小東説：「我做監製，你來當導演！」沒想到佳視
一朝了，君子約定，在八十年代再續。

蕭笙加入麗的，不忘拉攏小東，造就他事業上的第一道光
芒，拍出《天蠶變》《沈勝衣》《俠盜風流》等一系列武俠經
典。「麗的只有一個注碼，麥當雄有全力谷一部戲，當年武俠劇
煞食，無端端將我捧起咗！」拍《天蠶變》，完全沒有存貨，每天
拍到五、六點一定要收工，麥當雄會在大堂苦候着，先去沖片（當
時用十六米厘菲林拍攝）再剪接、打預告、出街，但下雨怎麼
辦？「見隔籬有個亭，就在那個亭繼續打！最好笑是楊澤霖，他
那枝龍頭枴斷了，在飛鵝山，怎可能回公司？我叫他脱下靴子，
用膠紙將它綁在棍上，遠看就像龍頭枴，繼續打！」他笑言，這
種偷雞技巧簡直是一門藝術。「到敦煌拍《新龍門客棧》，道具車
未到，林青霞、張曼玉要走，拍甄子丹一個打三個，我叫現場吸
煙的人，將所有錫紙一塊塊撕下來，用透明膠紙包住枝棍，配合
太陽反光，照拍！」

麗的武俠劇建立名聲，無綫施以銀彈撬小東過檔，一於以子
之矛攻子之盾。「臨走，我在麗的月薪一萬（初期只得六千），無
綫派方逸華跟我談條件，出到一倍人工，他們
説『怕咗我』，給我十四個月糧。」這個時候，嘉禾也找上門來，
請他開拍《名劍》，後來改由譚家明執導演筒，他做回最拿手的武
術指導，「我記得去華盛頓戲院看午夜場，觀眾看到嘩嘩聲，老細
話立即開戲，叫我自己做導演。」

小東向來心儀日式動作片，很快就度出一個中日武者決鬥的
故事，他將劇本交程剛過目，爸爸的冷水又來了：「這個劇本拍
死你呀！」小東不為所動，勇往直前。「我坐一個鐘頭去果洲，
一看到那嚿大石已經好鍾意，坐足一日構思動作設計，製片話一
定要走，因為潮退會有好多暗礁。」《生死決》上畫，輿論稱許他
為「出色的新派導演」。

同一年，《奇謀妙計五福星》大熱，嘉禾命他籌備時裝喜劇
《佳人有難》，卡士包括陸小芬、元彪、惠英紅、盧冠廷，但無奈
難產收場。「我最擅長始終是武俠、動作，這個片種不適合我。」
由周潤發、朱寶意合演的《奇緣》，成為他的第二部導演作品，

「二間大公司難免會分黨分派，有小人篤我背脊，話我唔知拍乜，
老闆（何冠昌）好驚，話要睇片，但當時還是毛片，都未砌得
埋，點會明？他想換導演，我上去求情，反正只差十多天，別人
接手唔知頭知路，加上成龍有個編劇替我説好話，老闆答應讓
我埋尾，但派人在現場監視我。」《奇緣》在港僅收四百多萬，在
台灣卻開出紅盤，賣座高出幾倍有多。

## 倩女首選出人意表
## 青霞抱怨詐聽不到

悶在嘉禾之際，好兄弟徐克出現了，他找小東聊天，説：

「有部鬼片，喺你拍嘅！」一餐茶落實《倩女幽魂》，考慮主角人
選力求創新，第一個組合出人意表，靈采臣依然是張國榮，但聶
小倩居然是——中森明菜！」

一切交由徐克、施南生去傾，我
不清楚詳情，只知道同時也有
幾個香港演員試鏡，王祖賢未
拍過古裝戲，夠新，也是一個
未知數。」

跟徐克達成合作協議，小
東往內地替許鞍華執導的《書
劍恩仇錄》任武指，有場替身
要從三十呎高台跳下，他猶豫
了半天，小東不耐煩，大喝：
「我做俾你睇！」着地時被厚
重的榻榻米「嘬」住腳掌，重
心繼續衝前下，監生扭斷了

自《書劍》造成「永久傷殘」，他不再逞強。「年青時，
你話唔得，我做俾你睇，而家有人話唔得，立即換人！」

腳骨！「我在牀上瞓了半年，回港後，徐克問我得唔得，我死都話得，機會來時，不得不把握！」他撐着枴杖、強忍痛楚指揮大局，「所以後來我講笑話，我單住隻腳都拍得好過你！」

經典，不是朝夕之間煉成的。《倩女》最初幾天反應冷清，真的嚇死、命都無埋，臨急改宣傳、度口號，我記得俞琤都有幫手，之後慢慢反彈。《倩女》在港獵獲千八萬票房，又風靡台灣、韓國各地，連開三集欲罷不能，他在無綫的日子，也進入倒數階段。「其實無綫對我不錯，第一部拍《射鵰英雄傳》，劉天賜答應要什麼都可以給我，我要拍一個冰湖，鋪滿了發泡膠；拍《雪山飛狐》，又將無綫整個後山噴成白色，但去到《倩女》，電視已變成我的副線，等合約自動完結，便專心拍電影了。」

他機會不絕，既往內地開拍《秦俑》，還獲國際名導哥普拉垂青，邀他開拍耗資高達幾千萬美金的《地獄之旅》，看來進軍荷李活咫尺之近，他卻自動棄權。「他們要求我停一年去讀英文，傻咩！當時我搵緊錢，又要供樓又要養妻活兒，根本沒可能停一年。」他再一次選擇正確，沒多久，他執導《笑傲江湖 II 東方不敗》，再度打出身價波。「武術來說，這部我放得最多心機，天光收工都繼續度橋，不度好不許自己睡覺；最難的是獨孤九劍，當時沒有特技，全部用土炮，將把劍吊威也 fing 來 fing 去，也不像今天可以用電腦抹走威也，只好靠燈光掩蓋。」

東方不敗出場一幕，小東在水裏造了一個鐵架，讓青霞緩緩升起營造氣勢，沒料到假髮纏着升降台，她自撰《窗裏窗外》寫道：「嚇得我猛往上竄，生怕上不來給淹死。」小東回應：「死就唔會死，（水深）米幾兩米咋。」為了變身武俠高手，「文藝霞」坦言吃盡苦頭，身為導演，小東有安撫她的情緒嗎？「安撫她？那不用再拍了！朝早八點通告，她到現場要回一回氣，因為早起會面腫，十點幾開始化妝，搞得嚹就放午飯，兩點幾才可以開始，再安撫她，真的不可能拍下去，無辦法，唯有扮唔知。」一個

## 傷了兩個人

自《秦俑》開始合作愉快，小東成為張藝謀的御用武指，〇八年京奧開幕禮李寧在鳥巢半空燃點聖火，獲外界高度讚揚。

李碧華很喜歡小東的原名，索性將《秦俑》的鞏俐改名韓冬兒。

《阿金》的意外，是楊紫瓊從影以來所受傷最嚴重的一役。

程小東創意無限，但從來安全至上。多年以來，他極少令演員受傷，紀錄在案只得兩宗，第一單是張藝謀，因拍《秦俑》被車撞斷腳，小東說那個鏡頭本來已經收貨，但攝影師建議來多個，就這樣出事了。「這件事給我的教訓是，以後我話OK就OK，永遠來多個，就是出事那個，好冤枉。」

第二單發生在九五年，楊紫瓊拍《阿金》，從高處墮下受傷，幾乎癱瘓。「導演許鞍華希望演員親自上陣，楊紫瓊來到現場，我叫她試跳，warm up 一下，她說不用；臨拍前，我再建議她試試，她說來吧，結果就出事！」他直言，這是從事武指生涯的一大犯錯。「既然我已經感覺有點高，應該堅持要她試跳，她不願意，有兩個可能，一是真的不用，二是她也有點怕，不如跳一次算數；自此之後，在現場大家一定要聽我指揮，我不要再傷任何一個人。」

---

### 輝煌時代

1. 程小東手執的彩線並沒有加工，只消十元八塊，最關鍵是要指導林青霞如何將之變成殺人武器，展現葵花寶典柔中帶剛的詭異絕學。

2. 全球武指中，只有程小東、袁和平、元奎三位獲李連杰恩准合作，「高手過招，試兩招就知你有無料啦！」小東笑言。

3. 在敦煌拍《新龍門客棧》，演員要撤退，道具車未到，怎麼打？小東一樣有妙法。

4. 小東與徐克的友情建立於佳視，「我由心佩服他，真是一個好好的導演，他亦好喜歡我的創作，彼此意念是同一條路線。」

5. 示範招式，小東每每親力親為，請看《東方三俠》這一幕，他肉緊得連張曼玉也忍不住笑了出來。

6. 小東說：「第一次拍《審死官》，星爺很易搞，後來他懂的愈來愈多，就愈來愈難搞！」能得星爺親筆提字「小東好嘢」，實非浪得虛名也。

---

夠狠、一個能忍，就此創出不敗氣勢，青霞迎來事業第二春，小東也再上一層樓，傳聞當年身價升至二百五十萬，乃全行武指之冠。「早十年八載，有外國公司找我簽導演合約，一聽個價，也不夠我一部指導費！他們會覺得，就算你之前多成功都好，來到北美國家就是新人，是我給機會你來荷李活。」

留守亞洲的他長做長有，多年來佳作從未間斷過，跟徐克、李連杰、張藝謀等保持長久合作關係，連與最難搞的周星馳也如魚得水。「星爺的確很惡搞，大家騷哥利，你要求什麼，我盡量滿足，這個人幫不幫到你，心中有數啦，你以為他是傻的嗎？」

每年，他大概會接兩部武指，偶爾導演一部，並未言退。「你話歡世界，環遊世界一年，不得了啦，但回來又怎麼樣呢？人沒有目標，就傻吓傻吓，或許遲些會減產吧，但從沒有想過不做。」

金馬獎救了《胭脂扣》

# 緊扣關錦鵬的光影心

關錦鵬真是個坦率得可愛的妙人，翻開從前的訪問，他可以連小時候對父親身體產生好奇，在晚上偷偷抱着香港腳睡的極度私隱，也照樣和盤托出！

「我慶幸，多年來碰到很多有才華的人，人與人之間有很多面鏡，過去在電視台（無綫），算是在一個保守氛圍下工作，後來轉拍電影、當許鞍華（Ann）的副導演，不用多問，一看就知我是同志，對這個亦從無避忌！」

那個難忘的下午，阿關親述了許多精彩作品背後的精彩故事，愈快樂、愈難忘、愈墮落他的光影漩渦裏，種種經典人和事，念你如昔。

轉戰幕後，阿關在無綫很快便得到上位機會，除因班上成績突出，又肯搏肯捱以外，他認為眼神交流也很重要，「跟人傾偈時，我的眼神不會射來射去，那是尊重與禮貌。」

## 愛上戲劇源自胎教　當場記學適者生存

香港視圈初始年代，培正曾是替無綫孕育人才的搖籃，鍾景輝、王晶、黃杏秀、關錦鵬、陳善之等，一個接一個在公仔箱「reunion」。「培正理科好出名，中四時我還讀全理科，中五會考後的悠長暑假，我被同學拉入話劇社，王晶、黃杏秀正是活躍分子，派我演《家春秋》次子覺民，戲分不多，但從排練、表演到拆佈景，整個過程太開心，一眨眼就完了很不捨得，到中六選科時，我竟然因為這次話劇經驗，由理科轉了文科！」即使今時今日，理科仍被視為較文科出路闊得多，何況關錦鵬成績向來標青，媽媽難免想他一直讀下去，朝專業人士之路邁進。「可能媽媽太惜我，我知她有不甘，但仍沒有阻止我（阿關是長子），我之所以愛上戲劇，大概因媽媽準備生第一胎時（阿關是長子），家人不許她勞碌，新舞台戲院就在我家隔鄰，她看了很多電影，到我小學時，爸媽將零用錢儲入錢罌，但其實很易挖出來，兩毛錢一張前座票，我負擔得起。」

電視台本來遙不可及，當黃杏秀考入無綫第四期藝訓班，忽然又變得觸手可及。「無綫第五期藝訓班總共有二千多人報名，選了五十人，四、五個男同學一起去考，只有我一個入圍，環顧當年紅小生如伍衛國都是比較斯文那一類，伍衛國當然比我更靚仔，但班上有幾個同學都像我一樣是文弱書生，導師在某個階段選小生花旦，都會有特定標準。」藝訓班在黃昏時分上課，對剛考入浸會傳理系的阿關，初期尚算可以兼顧，「開始時偶爾會走堂，到第三階段做茄喱啡實習，可能要隨傳隨到，個心已不在書本上，最後沒有完成浸會課程。」

阿關也曾在幕前留過足迹，《年青人》單元〈那個暑假〉，他演暗戀江可愛的沉默小男生，那邊廂港台經典《屋簷下》之〈我的告別〉，他甚至曾擔正主角。「我自覺不上鏡，有些 camera shy，可能周梁淑怡都知道我不應走幕前的路，因為我在班上成績不錯，可能我有沒有興趣轉做幕後，由場記做起。」面對電視台九型人種，溫文的他逐漸學懂適者生存：「譬如那場戲有個生果盤，導演沒叫演員吃，只是背景擺設，一些不守規矩的人走過來搣一粒提子或士多啤梨，當然有準備多些，但若要連戲，數量必定要一樣，一個不留神就出事，我學識去問譚家明，不要吃這盤生果？不要，我便拿枝碧麗珠或殺蟲水出來，再大聲說：『導演話演員不用吃，大家要守規矩，我噴下去了！』雖然有點浪費，但導演說連戲最重要。」

## 與許鞍華合作之緣　難忘第一場大陣仗

正值用人之際，阿關很快獲晉升為助導，同時影壇新浪潮亦蠢蠢欲動，第一齣接觸的電影，是由嚴浩執導的《茄喱啡》，「請去做場記，第一次有點驚青，以前沒有 playback，花盆擺位要連戲，可以用寶麗來拍下，或者用筆、透明膠紙記低；在無綫由攝影助理打板，去到電影又要由場記做埋。」他是當年無綫公認最好的場記，緊接余允抗開拍《師爸》，自然又打其主意，「我在無綫沒跟許鞍華合作過，她開拍第一齣電影《瘋劫》曾找過我，因已答應余允抗而告吹，但 Ann 好叻，請我去皇后戲院看《瘋劫》首映，之後再請喝咖啡，說打算開《撞到正》，想請我做場記兼第二副導演，還問：『你覺得《瘋劫》好看嗎？』我答很好看，順理成章便參與《撞到正》。」

自此，開展了 Ann 與阿關的合作之緣，「我好樂意認是 Ann 的徒弟，風格上不可能想學些什麼，早前吃飯，Ann 說不拍戲想學些什麼，我話：『Ann，別開玩笑了，你曾經說過不拍戲跑去教書，教教吓還不是回來拍戲？』Ann 對電影有份執著，高高低低又如何？不代表她要放棄，哪怕遇上樽頸，熱愛電影就離不開，我更加敬重她的精神！」再

**難得鬥戲**

1. 阿關從影處男作《茄哩啡》，由葉志銘監製、陳欣健編劇、伊雷與陳玉蓮主演，曾於香港電影資料館土辦的《再探新浪潮》復現真身。

2. 跟關聰、Ann 與攝影師何東尼在長洲拍攝《撞到正》，過程非常順利，「崔寶珠是最好的製片人，之所以這麼順利，她在事前做了很多工夫，各個關係都要細心處理。」

3. 七十年代末新浪潮崛起，一眾導演未有同行如敵國，反而私交甚篤互相打氣，于仁泰（左二）執導《救世者》，許鞍華便與劉天蘭一同探班，偕泰迪羅賓（監製）、白鷹（男主角）、阿關（副導演）、陳望華（前右一，場記）及張國忠（左一，製片）開心合照，相中很多人均手執蘋果，阿關記憶中應是開鏡日。

4. 《撞到正》班底聚餐，擅拍女人戲的阿關，九十年代曾邀芳芳姐與張曼玉參演短片《兩個女人，一個靚，一個唔靚》，兩大國際級影后難得鬥戲。

5. 《投奔怒海》第一幕即見聲勢，得海南島軍方全力支援，拍下坦克入城的大陣仗場面，順道介紹飾日本攝影師芥川的林子祥出場。

6. 劉德華在《彩雲曲》的演出，獲攝影師鍾志文賞識，向 Ann 引薦他演《投奔怒海》，因黃日華不獲無線放人，間接造就華仔上位。

合作《投奔怒海》，Ann 的才情與細心教他難忘，「她是個好照顧到細節的人，無論劇本準備到現場拍攝，《投奔怒海》第一場拍軍隊入城，當地軍方作全力支援，現場有五百至一千名臨時演員，第一天只作排練，叫大家穿好戲服，讓攝影師調校位置，確認流動情況是否準確，非常認真；她的待人接物更是沒話說，對女演員、工作人員又夾餸又夾點心，起初我以為她喜歡女人！」

大場面難以操控，演員更讓 Ann 頭痛，原擬繼《胡越的故事》後再找周潤發合作，擔演美軍翻譯祖明，有説發仔推戲之餘，向老闆夏夢推薦劉德華，身在劇組的阿關，卻道出不一樣的版本：「周潤發不演，中間曾傾過黃日華，要知道當年那個《號外》封面令外界為之瘋狂，無線立即開劇給他，《投奔》雖已在海南島開工，但因祖明的戲分集中在三亞，不用走遍幾個點，Ann 還想再等黃日華一下，攝影師鍾志文説拍《彩雲曲》時看到有個男生不錯，Ann 只是看了相片與少少片段，便叫華仔來埋位，她好信火雞鍾！」

# 理直氣壯堅拒復工
## 譚家明突取消通告

論上畫日期，《烈火青春》較《投奔怒海》遲了個半月，但實則開鏡早得多，關錦鵬先入組成為副導演，再跟譚家明合作。

「夏文汐那個角色找過很多人，見過薛芷倫、吳君如（！），夏文汐是我一個朋友的女朋友，做保險叫鄧麗群，為人很有趣，樣樣懶懶開、hea吓hea吓，跟譚家明說好，我約鄧麗群上世紀公司的尖沙咀辦公室，雖然樣子不太摩登，頭髮也不像現在漂亮，但勝在輪廓好，一見就成，只是後來看到她的原名，『吓，鄧麗群？！』陳韻文與譚家明便替她改名。」

進度緩慢、嚴重超支，監製余允抗下令煞停重新計數，劇組暫時解散，阿關便乘時「投奔怒海」。「記得煞科宴那一夜，夏夢好高興，拿着茅台逐怡敬酒，突然有人說：『關錦鵬，你有電話！』我去櫃枱聽，竟然是譚家明！他說知道這邊已殺青了，願意回來再幫他嗎？我說如果是譚家明的話，我一定回來！」最終，世紀沒給譚家明復工機會，余允抗找了唐基明補拍末段大屠殺，為撐譚家明，阿關拒絕埋位。「身為譚家明的副導，一定站在他那邊，無論余允抗或唐基明拍都不關我們事，我告訴余允抗與劉鎮偉，若非譚家明，我不會回來！」雖然余允抗是培育阿關成才的伯樂，若非譚家明，卻沒左右為難之感，「大家都是文明人，這件事沒有影響我和余允抗的感情，我也沒有背叛譚家明。」

余允抗曾向我申辯，不能讓譚家明無了期拍下去，阿關由此記起：「有一件事，令我都嬲嬲地譚家明！」話說當晚，阿關、譚家明、張叔平與武術指導約在喜來登酒店咖啡室，商討翌日要拍的電單車特技場面，「大家一直在談，我在旁邊做紀錄，雖然傾到有點夜，但我說明翌日會照發下午三點通告；第二日，我早一點回公司準備，居然毫無動靜，好像不用開工似的，原來譚家明已跟公司說，這一天他拍不到，取消通告！」大惑不解的他聯

絡譚家明，「我問發生什麼事？他未有解釋為什麼拍不到，還說前一晚是『you put me to the corner』（你逼我埋牆角）我說：『Patrick，怎麼會是這樣？昨晚大家明明和武指在傾，你說拍不到便可以，現在你取消通告，是要付錢給工作人員的！』我覺得他有種執著，甚至有點自私！」

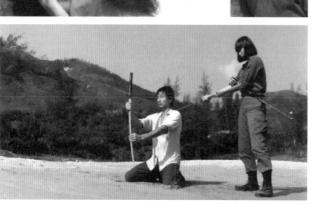

《投奔怒海》煞科宴，譚家明曾邀阿關重返劇組，余允抗卻改以唐基明執手尾，弄出一個海灘大屠殺的結局；為保原則，阿關與譚家明共同進退，不願埋位。

2
光影裏的永恆回憶　96

氣質獨特的馬斯晨，初登銀幕化身崛港少女阮琴娘，簡直不作第二人想，從何發現這顆超新星？阿關脫口而出：「巴西咖啡！以前由海運大廈行去海洋中心的中間位置，很多文青如朴若木都會在那裏留連，馬斯晨被陳韻文（Joyce）看到，介紹她來演這齣戲。」

遇上馬斯晨那陣子，陳韻文正在埋首編寫《投奔》劇本，剛落筆阮琴娘二弟被炸死一幕，最佳人選便活現眼前，Joyce說：「她穿對布鞋，梳兩條孖辮仔，拿着一本簿仔在寫東西，看似文藝，但更像叛逆少女；問有沒有興趣拍戲，她立即說有，夏夢覺得她是可造之材，但同時看出這個女生既心野又扭擰，最適宜將她放在完全沒有誘惑的地方專心演戲，事實證明夏夢很厲害，不動聲色卻很中 point。」

馬斯晨一鳴驚人，憑《投奔怒海》成為金像獎首位最佳新人。

## 首個執導劇本泡湯
## 三大主角不難搜洽

在影圈打滾了好幾個年頭，安於當嚴浩、余允抗、Ann、Patrick的副手，八五年阿關才坐正拍出處男作《女人心》。「我不是特別着急，只不過因為梁李少霞，每次上台我都會多謝她，因為她給我第一個機會，但不代表機會一來我便心急。」原定第一個導演劇本，亦由《胭脂扣》、《阮玲玉》的好拍檔邱剛健執筆，卡士已暫定林子祥配鍾楚紅「相對《女人心》，這是個沒有那麼輕鬆、比較認真的愛情故事，到馬六甲等各處看景，回來後評估，珠城覺得有風險，《女人心》也不是珠城投資，梁太穿針引線找到邵氏，第二齣《地下情》則是德寶投資，兩齣均由她監製。」

《女人心》聚焦一對結婚八年的夫婦，妻子不忿丈夫有外遇而提出離婚，惟面對率性妄為的第三者，簽字後的第二天，丈夫

已想跟妻子和好。「故事來自我一個很好的女性朋友，我讀藝訓班已認識她的老公，後來她向我哭訴，有天入屋發現一對不屬於她的女人鞋，那個女人正在為她的老公煲湯！」周潤發、繆騫人、鍾楚紅這個卡士組合，以他闖蕩多年的累積分數「碌」回來！「繆騫人與周潤發都很欣賞Ann，認識鍾楚紅則因為《胡越的故事》，我跟她有個有趣的緣份，話說拍完《碧水寒山奪命金》，大家都覺得這個女生不錯，她卻沒再接戲，不知道去了哪裏，我正替Ann籌備《胡越的故事》，有個角色（沈青）還未定下人選，我有天我在尖沙咀重慶大廈馬路邊等人，看到一張熟悉臉孔，「你不是鍾楚紅嗎？為什麼不拍電影？」我主動報上名來，說正替許導演籌備新戲，問她願不願意去見許導演？她說拍完《碧水寒山》，隔了一陣未知能否適應得來，結果她真的演了《胡越》！

若然阿關沒有在街頭偶遇紅姑，她可會從此隱世，影圈少了一顆演得又睇得的明星？「這真是 timing 與命運，我覺得鍾楚紅也會想，在那個時候遇上這個副導演，所以到我拍《女人心》，這三個主角都不難搜洽。」

周潤發與繆騫人本是戲迷期待已久的鑽石組合，《傾城之戀》的反應卻與預期有明顯落差，阿關再用他倆擔正《女人心》，有沒有任何沮滯或壓力？「我沒有想這麼多，繆騫人加周潤發加鍾楚紅，我相信是觀眾願意看到的組合，何況老闆也同意，我不會因為《傾城之戀》成績欠佳，便判斷這兩個演員不行，雖然繆騫人在無綫與電影的演出不算太多，但我個人對她很有感覺。」這是齣不折不扣的女人戲，繆騫人的幾位好友李琳琳、金燕玲及李默，加添了許多幽默效果，「早在劉芳剛執導的〈日安憂鬱〉（《世界名劇選》），我已好喜歡李琳琳；李默當時有寫影評，有時看試片會碰到她，大家傾到偈，覺得這個人挺有趣；金燕玲是在《傾城之戀》真正認識，但我第一次發現她，其實是梁普智執導的《夜驚魂》，只客串一、兩場，我認為她演得真好。」

**1.** 小休一陣後，紅姑接拍《胡越的故事》獲理想成績，偕梁李少霞、發哥、Ann 與泰迪羅賓一同碰杯，為未來璀璨星途先行預祝。

**2.** 《傾城之戀》反應跟預期有落差，但不影響阿關對發哥與繆騫人的感覺，照樣邀兩人再演《女人心》。「《傾城》拍攝時，我已在籌備《女人心》，Ann 叫我來幫手處理大場面，其他沒有參與。」

**3.** 正印與第三者冤家路窄，大戰往往一觸即發，當周潤發在《女人心》決定浪子回頭，反而造就髮妻繆騫人與情敵鍾楚紅冷靜對話，一直表現率性的紅姑，剖白為討好發哥而扭曲自己的苦心。

**4.** 寶兒（繆騫人）向丈夫提出離婚，一班女性好友即邀她加入「單身女人俱樂部」，搔首弄姿合唱《Love is over》，鬼馬地化解離愁別緒。

（圖格標示：1 ／ 4 3 2 ／ 冷靜對話）

## 劫殺案嚇煞張叔平
## 馬斯晨拒現身說法

票房僅過五百萬的《地下情》，商業上無疑不算成功，但隨年漸長愈受青睞，由米舖少東（梁朝偉）、冷酷模特（溫碧霞）、絕症探長（周潤發）、過氣明星（金燕玲）、被殺歌女（蔡琴）交織而成的情感瓜葛，暴露深藏大都會的壓抑氛圍，沒譁眾卻能取寵。

阿關逐點擊破：「以前中環有間 club 叫 Underground，在那個環境看各式人等好有趣，米舖少東是葉童丈夫陳國熹，金燕玲初來香港發展時，寄居在一個香港女明星的家，大家不是平起平坐，將她的委屈轉化戲中與蔡琴的關係，金燕玲改演欺負別人的角色。」謎一樣的蔡琴遇害，亦受真人真事所觸發：「我和張叔平有位共同朋友住干德道，有晚半夜，聽到有人歇斯底里叫救命，但不知從哪裏傳來，不知發夢還是真有其事，朋友便繼續睡覺，怎知翌朝上班，下樓看到黑箱車，原來事發正在朋友的家樓下，賊人入屋爆竊被撞破，屋主慘被亂刀捅死！」一個人住的張叔平，感到有點不寒而慄，叫阿關來他家陪伴一個禮拜，並主動讓出大牀，「這麼親密地生活，有些事在發酵、變化，但我和阿叔沒因此反臉，至今仍是好朋友，將這份觸動交給邱剛健，但加上 Underground、陳國熹、金燕玲與同住的女明星關係、劫殺案，還有馬斯晨拼湊成一個故事出來。」

又關馬斯晨事？阿關坦言，溫碧霞所演的冷酷模特，根本就是想馬斯晨現身說法，親自演繹本人的寫照！「溫碧霞那個角色，其實想找馬斯晨來演，但馬斯晨說角色照着她來寫，感覺太貼近自己，何況她也不想再演戲；當馬斯晨來不了，找她來演算幾大膽，由《靚妹仔》跳火車，到《停不了的愛》濃妝艷抹，忽然要戴墨鏡、穿珠城的關係，大家都清楚不過了，溫碧霞與戴樸素，都多得張叔平令她這麼有型。」馬斯晨早有意轉向幕後發展，當過《花城》場記，也曾是《女人心》的副導演，「當日《投奔怒海》試新演員，投考的女生不止馬斯晨一個，但試完她，

**收於心底**

| | |
|---|---|
| 2 | |
| 3 | 1 |
| 4 | |

1. 跟一般吵吵鬧鬧的三角戀大相逕庭，梁朝偉、溫碧霞、金燕玲面對感情看似淡如水，實則將糾結都收於心底，片名《地下情》透視內斂含蓄的都市人心聲。

2. 《地下情》的模特兒 Billie 本為馬斯晨度身訂造，穿戴樸素、黑超不離身均是她的寫照，拒演後阿叔將溫碧霞改頭換面，阿關承認效果始終不及馬斯晨有趣；淡出已久，馬斯晨現有 part time 文職工作，但跟影圈中人已甚少聯絡。

3. 蔡琴演苦悶的歌女淑玲，離奇被殺後方揭發，她一直思念的台灣男友已移情別戀。

4. 本已升任導演，但好友區丁平有事相求，阿關仍願「降呢」，繼《花城》後再替《夢中人》當副導演。

我已對許鞍華說，前面那些都不用理會了，等於今日再看《地下情》，如果由馬斯晨來演，一定比溫碧霞有趣，這樣說或許對溫碧霞不公平，但馬斯晨可呈現較多複雜性。」

男主角梁朝偉仍是電視台紅小生，當年有傳他經常遲到，令阿關無所適從，他有碗話碗：「梁朝偉在電視台工作好忙，來到劇組有點不集中，好瘦、好叫，有一場在天文台道舊樓，向偉仔、周潤發、溫碧霞、金燕玲發了通告，差不多等到半夜，他失場、音訊全無，整場戲唯有取消。」下一個通告，拍火化蔡琴的棺木，又是那四個演員同場，偉仔沒玩失蹤，但還是遲到，「周潤發很識做，在梁朝偉到場前，他特意提醒：『喂，阿關，一陣都唔好提佢晚失場！』如果發仔沒說，我也不會提，就當沒這件事發生，讓他自己檢討。」

## 成龍不敢試演霸王
## 交換梅艷芳張國榮

《地下情》後，他曾構思一個發生於上海的故事，卡士鎖定繆騫人、鍾楚紅與呂方，原定由威禾投資。「繆騫人與呂方演姊弟，呂方與鍾楚紅則是情侶，兩個女人互看對方不順眼，男人成為磨心，但結果沒有拍成。」他之所以加盟威禾，又是伯樂梁李少霞穿針引線：「陳自強發奇想，有意改編《霸王別姬》，想找成龍演霸王，但他沒有買版權，只是試探成龍演不演，後來還是不敢，張國榮亦已公開推掉，版權輾轉落在徐楓手上，我則繼續留在威禾開戲。」

那邊廂，威禾正積極研究，將李碧華另一本著作《胭脂扣》搬上大銀幕，卡士已定，無奈劇本寫了七、八稿，仍未能正式開機。

「本來梅艷芳演如花、鄭少秋演十二少、劉德華演永定、鍾楚紅演楚娟，但磨得太久，劇本依然未成熟，唐基明退出不當導演，演員又開始甩甩地，陳自強叫我接手，我問介不介意請邱剛健重寫？

《投奔怒海》珠玉在前，李碧華很尊重邱剛健，放手讓我們重新建

構劇本，我曾諮詢看過之前劇本的人，知道本來比較跟小說而走，一來就是現代華僑日報的場面，我們卻將整段三十年代搬在前面。」

傳聞阿關肩負的另一個重任，是要留住阿一定不能「甩」的梅艷芳，「沒有這回事，她簽了嘉禾，如花一定是她！反而鄭少秋甩咗（張國榮曾說他因沈殿霞突然有孕而辭演），我們有想過嘉禾演員韋白，但歲數有點不對，當時吳啟華演過一些民初戲，有那種風流倜儻，基本上已定吳啟華演如花與十二少的對手戲……」阿梅並非嫌棄吳啟華唔夠班，只是如花與十二少的戲分太重要，為了效果，她另有建議——「阿梅說，不如找張國榮吧，但先要跟何冠昌與張國榮好好溝通，她準備替新藝城拍一齣戲，換張國榮來拍這齣戲；為梅艷芳跨刀，張國榮幫手出力，結果新藝城同意，阿梅拍的那齣就是《開心勿語》。」

張國榮為阿梅兩脇插刀，但始終以戲論戲，阿關並沒有刻意加重十二少的戲分，「我和邱剛健都覺得，前面如花與十二少芳華正茂，到最後看到他潦倒，那種遺憾與可惜，對比唱數就夠。」相信廣大戲迷必定同意，若十二少不是張國榮，梅艷芳演如花決不會如此光芒四射，「第一場親熱戲，睡在牀上食鴉片後，十二少搓如花個胸，換上吳啟華，就算阿梅肯讓他搓，他也未必做得到。」

## 已成絕響抗拒重拍
## 昏迷入院淚灑病牀

港產片的風光盛世，不獨教人回味，更可以是個淘金寶藏，內地導演丁晟聲稱已獲吳宇森授權，籌拍《英雄本色四》以表致敬，關錦鵬代表作《胭脂扣》亦成為另一個重拍目標，只是執導者自嘆有心無力、難以入手……

阿關分析：「如花是隻新魂新鬼，等了好幾十年，石塘咀已面目全非，才會問為什麼不見了金陵酒家？倚紅樓又何以變成幼稚園？等於將小朋友捉去一個不熟悉的地方，很多事都不敢

篤定，唯一篤定的是，她一定要等十二少，角色內心非常複雜，同時又要惹人同情、憐愛，所以內地有人叫我重拍《胭脂扣》，我說你請梅艷芳回來再說吧，我也不知找誰去演。」如花回到陽間，得忠厚的永定（萬梓良）處處幫忙，按照一般通俗片的處理手法，理應可以搞出一點曖昧，增添所謂的戲劇元素……阿關笑道：「小說隱約有這種曖昧，但邱剛健提醒我，如果在電影繼續這種曖昧，可能會抵銷梅艷芳角色的忠貞，這麼容易就跟萬梓良發生感情的話，就會甩了這種性格，以及對她的憐愛。」

從李碧華的小說到邱剛健的電影劇本，阿關認為阿梅有足夠聰明去理解如花，「只需要點一點她，我提醒別要硬跟着劇本小說走，開始時她太着迹去模仿一個三十年代的女人，去報館找萬梓良登報，那種刻意與生硬，我說阿梅你太着力啦，這邊廂還很幽怨地演完，那邊廂已在哈哈哈哈大笑。」八七年五月廿六日清晨，正趕拍《胭脂扣》的阿梅突告昏迷入院，三日後出院面對傳媒，她澄清只是胃病，有照胃而沒洗胃，卻仍阻不了傳聞滿天飛，有說她為情自殺，更離奇的版本是入戲太深，被如花擾亂心智，頓感萬念俱灰……

如果本身沒有感情事故，她絕對百分百能游走自己與角色之間，」往醫院探病，情景仍歷歷在目：「拍門要有暗號，好像是草蜢的阿智（蔡一智）開門，從門縫看到她躺在牀上，上牀，以她這麼感情豐富的女人，只是幾步路程，整個狀態已回來，以她這麼感情豐富的女人，如花擾亂心智，頓感萬念俱灰……

阿關搖搖頭：「拍如花在牀上燒籤紙那場，草蜢來探班，打燈時大夥兒在攪擾，阿梅還要接電話，是大水壺那款！打好燈，我近距離叫阿智（蔡一智）開門，從門縫看到她躺在牀上，一句話也沒說，只是向我伸出隻手，喊到巴巴聲。」她覺得阻礙了拍攝進度？「不，她不是有感情欠劇組，只是覺得我明白她的委屈。」結成好友，阿梅對阿關傾盡心事，「夜貓子蒲完，她可以半夜四、五點打來，問有沒有吵醒我？正常人當然有吧！但這樣一談，往往又是兩個鐘！」

# 成龍下令重剪補拍
# 阿關維護最後尊嚴

電影拍完，做了初步的配樂、效果，再配完廣東話及國語，適值金馬獎接受報名，遂送遞國語版本參展。「這個只是粗糙的版本，還要繼續做 mixing，距離金馬獎公布入圍尚有接近兩個月，忽然沒了聲氣，我有個藝訓班同學，去了寶禾公司幫洪金寶打工，有一天他告訴我，聞說威禾正背着我剪片！」大驚之下，

**2**　**3**　**1**　當機立斷

1. 剛開工，拍如花回到陽間登報尋人，阿梅太着迹去模仿三十年代的女人，阿關當機立斷要重拍，她大笑一下，已能清楚導演指示，轉頭便交出自然的演出。

2. 萬梓良與朱寶意這一對，鋒頭明顯被阿梅哥哥蓋過，阿關不吐不快：「這樣對萬子不公平，他演得相當實淨，外觀又肥肥地，有少少老實，也有少少機靈。」處理阿梅與萬子的情感，阿關與邱剛健非常克制，不容有半點曖昧。

3. 南北行容不下如花，十二少毅然離家出走，入戲班從頭做起，少爺仔卻捱不了苦，從未學過粵曲的哥哥，特地請教龍劍笙，獲贈盒帶幫忙練唱。

誓要去，入「斧」山，殺上威禾問明白！「我約李碧華一起去，她既幫我，同時都想撳住我，討論時我可能會哭或發脾氣！殺到剪接室，成龍就坐在外面，入面看到張耀宗與鄧景生，我衝口而出，連『大哥』都唔叫：『成龍，你唔可以背住我，剪我條片喝！』我眼淺，淚水應聲湧出，李碧華勸說別這樣，我不管，要找陳自強！」

在廁所哭鬧一輪，稍抹淚痕，他在嘉禾斧山道總部斜路找到陳自強，劈頭便問：「《胭脂扣》由嘉禾、威禾出錢投資，我所剪的配音版本，你們都看過了，究竟出了什麼事？不但要剪，還要補拍？」陳自強竟答：「因為大哥睇到瞇眼瞓，問點解隻鬼在電車出現時，沒有任何特技效果？又譬如在小說裏，如花請大笪地相士測字，相士覺得她是鬼魅，一直跟蹤到永定屋企；施法將如花變了好多件，但如花法力更強，將自己變回一件，成龍看片後發現沒有這一段，提出是否應該補拍，更有商業元素？」作為導演，阿關只能維護作為導演的最後尊嚴，向陳自強提出請求：「《胭脂扣》是你找我拍的，如果你們要補我一格菲林，麻煩你拿走我的名字，我不會認這齣戲！」左右為難，陳自強唯有盡量安撫阿關，說跟老闆何冠昌商量，再作決定。

絕處逢生。幾日後，金馬獎公布入圍名單，《胭脂扣》獲六項提名，包括最佳劇情片及最佳女主角，有人傻傻的問：「還需要再補戲嗎？」阿關失笑：「人家已看了第一個版本，再望望結果，得了三個獎（最佳女主角、最佳攝影、最佳美術設計），台灣打鐵趁熱上畫又賣錢，香港當然不用補戲了。」阿關態度堅決，即使成龍讓他掌控補拍與剪片，一概說不！「因為我得到的信息是，成龍一直沒有參與這齣戲，給我足夠的自由度，如果劇本有特技、有分屍，我改變了，老闆看片看不到這兩場，覺得補拍會加分或更加商業，那是我的不對，但明明他已看過劇本，為什麼突然要有呢？」又是那句，戲有戲命，「金馬獎可說是救了《胭脂扣》！」

留醫三日,阿梅澄清只因胃病入院,否認自殺之餘,更向被拖下水的成龍表示歉意。

# 毅然停工重修劇本
# 囊括八獎自覺荒誕

愛上紐約是往後的事,當關錦鵬拍板要開《人在紐約》,實則是徹頭徹尾的陌路人。「當時我對紐約的印象止於相片,有這齣戲發生,自然因為《胭脂扣》,但成功令我迷失,首先時間不可能這麼倉卒,只去了紐約做一次資料搜集,然後跟邱剛健合作這麼久,他的劇本好不好、適不適合,我竟然未能作出準確判斷,不清不楚就開工!」開鏡兩星期,他已知事態嚴重,毅然決定止血,停工一個月!「三個來自中國不同地方的女人,角色性格流於表面,並不像我在搜集資料時所看到的有血有肉,邱剛健是有個性的人,不會答應飛來紐約,唯有請鍾阿城修改劇本。」

醜婦終須見家翁,阿關要向斯琴高娃、張艾嘉與張曼玉(Maggie)交代停拍原委,沒料到掀起另一場大風波。「我本來想約三個女人食餐飯,交代角色有什麼地方不夠好,還有出現的其他問題,但那天斯琴高娃剛好約了人,沒問題,可以再單獨和她談,我、張艾嘉、張曼玉坐在同桌,可能張艾嘉做過導演,又是金馬影后,資歷比我深很多,不時面向她解釋,忽略了張曼玉,突然Maggie就哭了出來,我們問發生什麼事,她說覺得被冷落了!」冰封三尺,非一日之寒,很明顯在開工短短兩星期,Maggie已積壓了一些怨氣,「第一次合作,她演一個由香港去紐約的摩登女生,起初很開心地接戲,開鏡後我後知後覺,沒顧慮她的感受,那頓飯的確是我不對,把張艾嘉甚至沒來的斯琴高娃捧在掌心,Maggie會覺得,那我張曼玉算是什麼?整齣戲不是同步收音,那時為了一條街名,她很認真地跟我拗,我說:『Maggie,你配兩個不同的發音給我,不就可以嗎?』畢竟,我們都年輕!」

### 坦誠溝通

1. 張國榮是新藝城基本演員,要為威禾拍片不易,阿梅不惜替新藝城效力,在《開心勿語》偕柏安妮、袁潔瑩與陳加玲合演四姊妹,以換取哥哥化身十二少。

2. 當《胭脂扣》落在關錦鵬手上,梅艷芳主動提議出面找張國榮演十二少,證明導與演很早已能坦誠溝通。「所有跟我合作的演員,沒有一個不知道我是同志,我會將怎樣面對屋企、過去幾段感情的高高低低和盤托出,我拋出這些,亦希望對方拋回自己的東西給我,我和梅艷芳拍戲前的良好溝通,正正反映到拍完戲後,她會在三更半夜打電話來。」

3. 阿關將三十年代的戲分搬到前面,十二少為討如花歡心法寶盡出,終於打動伊人芳心,首場親熱戲已有撫胸鏡頭,單是這一幕已證明阿梅抉擇正確。

劇組租下澳門一幢舊酒店，作為倚紅樓的場景，整個地基已陷鬆脫，阿關說：「派人去修葺、貼牆紙，都是為拍戲，並不是真的做重建工程，已有點危樓的感覺，但那裏的庭院很特別，十二少命人吊張大牀上房，這個地方是無可置疑地合適。」

金馬獎提名公布剛剛好，威禾已無人再提重剪影與補拍，再加阿梅勇奪影后而回，嘉禾立即安排《胭脂扣》於八七年聖誕午夜場，再於八八年一月開畫。

**異鄉故事**

1. 《人在紐約》講述三個來自內地、台灣、香港女子的異鄉故事，網上流傳姊妹篇《人在洛杉磯》將由羅耀輝執導，趙薇、林嘉欣與蔡卓妍分別重演斯琴高娃、張艾嘉、張曼玉的角色，關錦鵬留任監製之一，「沒有啊，完全不知道有這回事。」阿關摸不着頭腦。

2. Maggie 曾有被阿關欺騙的感覺，大哭一場後自覺孩子氣，打開心窗跟阿關盡訴衷情，兩人和好後友誼更進一步，當 Maggie 抱得金馬后座而回，阿關更鬆了一口氣：「我終於對你有了交代。」

3. 阿關大膽要求仙姐，重新演繹《李後主》末段幾句唱詞，以表達對任姐的思念；情緒仍未平伏的仙姐，甫開腔念及故人，泣不成聲。

## 喪禮舊照人有相似
## 與梅艷芳和平分手

眾所周知，《阮玲玉》主角原屬梅艷芳，說白一點，這齣戲根本為阿梅而開！「因為《胭脂扣》，嘉禾想我再拍梅艷芳，我亦好想再拍梅艷芳，梅艷芳都想和我再合作，湊巧那陣子藝術中心放映阮玲玉主演的電影系列，兩、三日集中看了十幾齣，覺得這個女人好犀利，無論扮老師、妓女、女工，她會演到慢慢令你忘記她的臉，我在現場買了一本攝影集，翻到有一張，就是片末出現，她在喪禮上平躺，我心想，咁似梅艷芳？我好衰，約了阿梅出來，給她看這張相片，還說：『幾似你呀！』她大喝：『咪過你呀！』後，問是否想拍這個人物，我便找出阮玲玉的有關錄影帶，讓她參考。」

在嘉禾同意之下，阿關飛往上海做資料搜集，訪問曾與阮玲玉合作過的孫瑜導演、黎莉莉、攝影師黃紹芬等，「全部拍片只是為了紀錄，沒想到放入片中，有一晚在牀上思前想後，腦裏

此前，金馬獎已救了《胭脂扣》，令阿關得保心血；兩年後，《人在紐約》令 Maggie 抱得金馬后座而回，又算不算再一次成為阿關的幸運符，拯救了他與 Maggie 的友誼？有人問：「你憑《人在紐約》得獎，不會再怪關錦鵬了吧？」Maggie 坦率回應：「拿不拿獎與開不開心是兩回事，那時我實在很不高興！」阿關快人快語：「我知道她說過這句話，彼此坦誠談了不止一次，到請她來演《阮玲玉》，已解開好多心結。」《人在紐約》橫掃八項金馬獎，阿關不但沒有丁點興奮，更覺得是個大諷刺！「同屆有侯孝賢的《悲情城市》角逐，評審分為兩大派，一派擁侯、一派反侯，看着《人在紐約》不斷拿獎，我在台下一直不開心，到獲得最佳劇情片，監製方平硬拉我上台，我真的不想，雖然有人喜歡，但連我自己都不滿意，不理觀眾有多喜歡或不喜歡《悲情城市》，我真的過不到自己那關，最佳劇情片居然是《人在紐約》而非《悲情城市》？太荒誕了，人家那齣高我太多班！」

忽然冒出一句話：「關錦鵬，何不讓梅艷芳與阮玲玉在戲中對話？」半夜三更致電邱剛健，他讚這個構思很好，我將這些紀錄交給他，大家再各自思考。」經過溝通後，阿關引入台灣著名電影人焦雄屏「兜了一大個彎，焦雄屏覺得，不如老老實實拍齣傳記片吧」，她寫了一稿，但我不甘心，這個時候邱剛健已拍完《阿嬰》，找回他，我說始終覺得當初那個方向是對的，不如由他接手寫回。」故劍重逢，阿關將阿關的天馬行空化成光影，到《阮玲玉》入圍金馬，阿關收到來自台灣的長途電話——焦雄屏來控訴：「阿關，你不用我的劇本，找回邱剛健去寫，為什麼不跟我說呢？」阿關也是眼淺的人，隔着話筒，流淚眼對流淚眼，不過恭喜你，我實在寫不出這個劇本，你替我恭喜邱剛健，同時也要恭喜我，我找回邱剛健是對的！」原來，焦雄屏正是當屆金馬評審之一！

不認同這種表現手法的，還有梅艷芳，她曾公開說過，觀眾對阮玲玉並不熟悉，混合劇情與紀錄片手法拍攝，很難令觀眾有代入感，阿關承認：「阿梅跟我提過，《胭脂扣》的確最適合她，不喜歡這種形式，以她對戲劇的代入與理解，《胭脂扣》沿用同一種手法，未必會有《胭脂扣》的效果。但如果《阮玲玉》的死結，基於當時的社會環境，阿梅堅拒回內地工作，「最後我已說服了她，如阮玲玉跟幾個男人（唐季珊、張達民、蔡楚生）情感的濃度，還有跟養女的關係，她願意演，問題是我已在上海搭景，一定要返上海拍，她既不想回內地，我了解她的立場，只能像男女朋友般，和平分手。」

## 仙姐錄音泣不成聲
## 好角色毋懼執二攤

籌備《阮玲玉》的某一天，陳自強邀關錦鵬去看《李後主》，映後仙姐與何冠昌拉着阿關開會，提議由他重新剪接，以作白慈善基金成立及紀念任劍輝，感動重映。

「仙姐很放手，剪到某一個階段，她會來看看，覺得某些場面可以放大，作出相應調整；到李後主與小周后服毒自殺那場，我忽發奇想，要跟仙姐商量一件事——既然任姐離世，這個唱詞又別具意義，令仙姐要將這齣戲重映，並成立任白慈善基金，以她對這個人的懷念，服毒那場的開頭幾句，仙姐能否再唱一遍？」

仙姐爽快說好，便往嘉禾錄音室，阿關見證一代名伶難得開腔的歷史性時刻，「錄了很久，她泣不成聲，我說不行就別勉強，但你知仙姐的性格，只要相信你，怎樣辛苦都要做給你！首映時，我不知道觀眾能否聽出來，但我覺得應該聽得出那種抖顫，她的聲線跟年輕時有點不同，帶些沙啞、淒美，注入真感情後，倍感清晰、動人！一見投緣，仙姐將阿關納為誼子，何冠昌與陳自強乘時建議，不如開齣戲曲片，阿關不假思索：「我不敢拍《任白傳》，找誰演任白好呢？曾閃過一絲念頭，由梅艷芳配楊千嬅（！），但一閃即逝，加上劇本必然涉及她倆的私事，媽咪也是任白戲迷，認定她們合該是一對，拍成電影，又該不該寫那麼親密的關係呢？」

與《胭脂扣》同出一轍，《阮玲玉》再由成龍旗下的威禾投資，當梅艷芳宣布辭演，由成龍的同門師妹（經理人陳自強）張曼玉接手，看來是合理不過，阿關並不同意這種推論：「嘗試找一個有三十年代氣質的女生，想了好一陣子，我要多謝Pan Lai（朴若木）他問有沒有想過張曼玉！我叫了出來：『吓，張曼玉？！』他說反正我用九十年代的角度去演繹三十年代的角度去演繹三十年代，張曼玉似不似阮玲玉，有何相干？就算找個吳君如去演繹三十年代的吳君如？我叫了出來：『吓，拍《人在紐約》時，我感覺我搞掂！」好角色何懼執二攤？

Maggie已開了竅，更加渴求好角色，當知道梅艷芳演阮玲玉，Maggie自然會羨慕，雖然她不知道自己能否勝任。Maggie？有女星甚至不怕冒昧約見，只求獲阿關青睞！「阿梅宣布不拍，利智曾經約過我，表示想演阮玲玉，我當面跟她說：『好感謝你對我有信心，但對不起，我覺得不是太合適。』這純粹是直覺！」

| 3 | | |
|---|---|---|
| 4 | | 1 |
| 5 | | |
| 6 | | 2 |

1-2. 阿關看到阮玲玉這幀遺照（圖一），驚覺太似阿梅，雖最後阿梅辭演，但這張靈堂相仍出現於《阮玲玉》，經過鬼斧神工的化妝造型，Maggie看來亦維肖維妙。

3-6. 訪問導演孫瑜、黎莉莉、陳燕燕及編劇沈寂，拍片本只為紀錄，到阿關靈機一觸，「何不讓梅艷芳與阮玲玉在戲中對話？」這些珍貴訪問片段變成戲中重要的素材。

## 全程配合主動剃眉
## 自殺戲遇哭泣鬼魂

那個火紅年代，紅星幾組戲在手間閒地，Maggie卻從造型開始，已將全部檔期預留給《阮玲玉》，在上海一留就是三個月。出發前，朴若木想試更多造型，Maggie好配合，每天下午花三、四小時，上我尖沙咀辦公室畫眉，穿旗袍，初時她不肯剃眉，我們便用膠水『蠟』起條眉，盡量弄幼。抵達上海，首先要拍阮玲玉的家，阮母（蕭湘）換燈膽那段，「Maggie不肯剃眉，沒法子，唯有繼續用膠水拍了一些，到我們看完片後開會，開到一半，有人拍門，我坐近門口，一開門，Maggie掩着臉進來，笑說：『阿關，你睇吓！』放開手一看，她剃了！」

造型像真度再高，亦決不及內心走近阮玲玉，來得有助深入角色──開鏡前夕，她寫給《雙城故事》工作人員Hank的情信被公開，不經意壞事變好事。「她是個直率女生，感覺被出賣，我們以為會影響拍戲，還好言安慰她，她卻說以自己的理解，寫情書有什麼錯？作為九十年代的女明星，她可以用態度為自己發聲，阮玲玉可沒有這個機會，才會以最決絕的方法，用生命寫下『人言可畏』！所以，Maggie演得好，等同阿梅於《胭脂扣》，有些感覺不能硬生生，只管一味跟着劇本走。」

拍到阮玲玉深宵在家服藥自殺，現場瀰漫一片沉重的死亡氛圍，「需要清場，只得我、Maggie、秦漢、攝影師潘恆生及他的助手，拍攝場地就在當年唐季珊與阮玲玉所住的樓房斜對面，Maggie坐在單人沙發，吃放了安眠藥的粥，拍完後，潘恆生跟我和Maggie說，看到阮玲玉的鬼魂站在門口，而且正在哭泣！各人面面相覷，沒有人敢行近門口，Maggie登時渾身冒汗，感覺四周彷彿傳來呼吸聲，但什麼也看不到，阿關亦是一樣：「就算真的來了，她也沒有騷擾我們，等於收音機tone台，我們日日夜夜時時刻刻去tone，總有一刻會電波到位。」Maggie事後分析，一切可能是幻覺。

1. 阿關與 Maggie 已無心結，找她來演《阮玲玉》，赴上海前天天在尖沙咀辦公室試造型，相當專業，「哪怕不是最後 fitting，大家都願意去做好件事，Maggie 說未試過真正穿旗袍，除了當年選美。」三十年代，幼眉是美的指標，為求最佳效果，她不惜剃眉上陣。

2. 朴若木（右）一言驚醒，Maggie 方能得到萬千女演員求之不得的好角色，左邊那位是從美國請來的化妝師 Nancy Tong，若有看過《阮玲玉》，應該會對阿關與朴若木中間的女生有印象，她演阮玲玉的同學瑞貞，在阮自殺前邀她出席三八婦女節的演講活動。

3. 《阮玲玉》上海開鏡，先拍阮玲玉、阮母與張達民的前段戲分，阿關、吳啟華、Nancy Tong、Maggie 與蕭湘已準備就緒。

拍攝《雙城故事》期間，Maggie 與 Hank 有段短暫情緣，當得悉對方已有女友，她毅然斬纜；及後寫給 Hank 的情書被公開，她最氣憤有人說是「搏宣傳」，深刻體會到何謂「人言可畏」。

得悉在柏林封后的一刻，Maggie 正身處吉隆坡一個泳池旁邊，為《警察故事3之超級警察》開工，「開心到瀨咗線，若不是為了連戲，我會跳落泳池慶祝！」

也許真有上天保佑，當《阮玲玉》競逐柏林影展，阿關曾邀 Maggie 同行，打趣說：「萬一得到女主角獎，沒有人上台領獎。」Maggie 反應很快：「瀨線咩！」全無寄望的她，如期赴吉隆坡拍《警察故事3之超級警察》，萬料不到阿關的戲言成真！「嘉禾沒有意識去參展，只得我和陳自強出席，人丁單薄，陳自強還因公事早走，我自己捧住一疊海報去記者會，對獎項沒啥期望，有天在酒店房收到一個信封，用英文而非德文寫，問能否通知 Maggie 親身領獎！」

有說阿關打電話回港報喜，嘉禾宣傳部馬上發賀稿，誰知轉頭阿關又來電：「不知道是不是真的得獎……」搞出一幕食詐糊疑雲，阿關聞言一頭霧水：「沒有這回事！我第一個電話打給陳自強，他說我的英文麻麻地，反正 Maggie 趕不及飛到，叫我先查清楚再打來，但我其實已相當肯定，根本沒打第二個電話，由陳自強通知 Maggie；代她上台領獎，我的心情很激動，見證她付出努力，值得拿這個榮譽。」

# 三年導演費八十萬
## 芳芳曼玉世紀交手

從柏林凱旋而歸，關錦鵬無奈地「被勝利沖昏了頭腦」，不幸感染腦膜炎，在公立醫院留醫十二天，埋單不過三百七十四元，當年的阿關如是說：「導演也是人，若可以選擇，為什麼有公立醫院的福利不享，而要花幾萬塊去住私家醫院？」

大導演亦是常人，何況他習慣慢工出細貨，屬圈中有名的窮導演。「由八七年開始籌備《胭脂扣》，導演費二十五萬，每個月開始領人工；到拍《阮玲玉》，導演費升至五十五萬，合計八十萬，本來分三年出糧，但《阮玲玉》逾期完成，何冠昌與陳自強都對我很好，繼續支薪。」以三年收入八十萬計，即月薪兩萬兩千多，在八十年代尾可算不俗，但又未至於位列「打工王帝」。「唔怕失禮講句，由《女人心》《地下情》，拍到《胭脂扣》《阮玲玉》，再到近年《長恨歌》，經濟的確有逐步轉好，但若說要負擔屋企，真正拿筆錢出來，也要等到這幾年，當上趙薇執導的《致青春》監製後，才能做到。」

《阮玲玉》上畫後三年，《紅玫瑰白玫瑰》方告面世，其間他拍了一個斯琴高娃的特輯、港台劇集《人間有情》（《一世人兩姊妹》）以及兩大國際級影后——蕭芳芳與張曼玉的世紀交手《兩個女人》。「有一間日本企業找幾個導演，分別拍不同短片在地鐵站播放，我和林奕華不謀而合，都想撮合蕭芳芳與張曼玉合作，芳芳姐與 Maggie 都願意收封紅包來玩。」沒想過找她倆拍齣長片？「當時碰到芳芳姐，她的耳朵已不是太靈光，去年十一月尾到她家吃飯，已完全要看唇語，甚至用筆溝通。」

他主動向林奕華叩門，初衷非為了「女人」，而是從「男人」出發。「德國電視台有筆小小資金，想叫我拍齣短片，愈私人愈好，當時看了很多進念舞台劇，便找林奕華執筆，題目定為《好

# 斷然拒絕鞏俐要求
## 搞錯高偉同佟振保

未有輕輕放走林奕華，繼《兩個女人》後，一導一編，正式相會於《紅玫瑰白玫瑰》；芸芸張愛玲作品中，阿關直言鍾愛《半生緣》《傾城之戀》及《金鎖記》，誠如林奕華所言，選拍張愛玲不是最經典的作品，更為有利嗎？「這不是我個人的選擇，第一出版（香港）公司買下這部小說的版權，問有沒有興趣拍，並不是我想拍張愛玲，就會有人投資。」《胭脂扣》後，阿關本想再拍梅艷芳，結果《阮玲玉》落在 Maggie 手上；異曲同工《阮玲玉》後，他也想再拍 Maggie，上天亦未從人願。「本來由鞏俐與 Maggie 分飾紅玫瑰（王嬌蕊）與白玫瑰（孟烟鸝），這個想法很合理，鞏俐看完劇本表示有興趣，但她自覺應該二人分飾兩角，我卻認為鞏俐做不到白玫瑰；那邊廂，Maggie 則忙着拍拖，加上劇本裏有場暴露戲，徹底給她不來的理由，即使最後這場暴露戲被刪，也未必得到 Maggie。」

兩大人選相繼拉倒，紅玫瑰敲定陳冲，普遍認為深慶得人，「我覺得陳冲比鞏俐更適合，紅玫瑰放洋回來，陳冲亦自小已到美國讀書、拍戲。」相反，起用性感蝕骨的葉玉卿，化身弱不禁風的小家碧玉，爭議聲響亮得很，阿關到今日仍然堅持：「試引用《色，戒》作例，李安找上湯唯當女主角，她是否輪廓鮮明、很完美？其實她像一張紙，你添什麼顏色下去都有趣，正如大家很記得葉玉卿拍過三級片，但請仔細看真她的臉，雙眼很大或很小也不是，鼻又不是太高，白玫瑰正正就是這樣面目模糊。」

1. 初接劇本，老練如蕭芳芳也不明所以，經過阿關與林奕華多番解說，她終於有所體會，更希望可以拍長一點。

2. 《兩個女人，一個靚一個唔靚》的所謂「靚」與「唔靚」，只是一種意象上的比喻，如青春對成熟，沒有絕對的好或壞；張曼玉說，這齣戲最難的地方是，要表現一種情緒、一種狀態，即使捉着阿關與林奕華多問，也問不出確切答案。

3. 港台《人間有情》單元〈一世人兩姊妹〉陣容鼎盛，阿關執導、林奕華編劇、杜可風攝影，透過李默與顧美華的姊妹對話，揭破嫁到怕與怕都嫁的兩種女人心事。

4. 繼《胭脂扣》後，阿關原定再與譚倩紅合作，惜《好色一代男》夭折，結果關媽媽在《男生女相》親自上陣。

繼《囍宴》後，趙文瑄再一次落空金馬獎提名，陳冲與卿卿則從拍檔變對手，雙雙角逐影后，阿關嘆口氣：「在我的人生中，在金馬獎經歷過三次這樣的情景，第一次是《人在紐約》，還好張艾嘉沒有出席（結果 Maggie 得獎），第二次是《紅白》，第三次是《藍宇》！」八九年張艾嘉缺席金馬，他比較輕鬆，只需將焦點放在 Maggie 身上；五年後歷史重演，陳冲與卿卿不但同場現身，更坐在他的兩邊，一副左右為難的格局！「幸好宣布前，陳冲上台頒另一個獎，留在後台沒出席；當知道由陳冲得獎，卿卿望一望我、捉住我手，沒說什麼，慶功也沒出席，我相信她很失望，雖然明顯陳冲的發揮機會較好，但亦有很多人說，沒想過戲中那個白玫瑰是葉玉卿。」

有碗話碗，死撐不是阿關的作風。對當年同樣備受質疑的趙文瑄（有指高頭大馬、男人味十足的他，跟不起眼又欠自信的佟振保乃天與地），他坦認自己「搞錯了」！「看了《囍宴》，我確實愛上偉同，找趙文瑄來演《紅白》，我有點寄望他就是偉同，但他本人並不是這樣的暖男，他很自我保護，不讓人接觸內心；而且，高偉同之於《囍宴》、佟振保之於《紅白》，根本是兩個截然不同的人，後來我都問自己：『關錦鵬，你是否搞錯了？』因為愛上《囍宴》的偉同，就要將偉同變成振保，但偉同面對直與攣，並無任何掙扎，反之振保一直糾結於理性與感性、左手打右手，是個不折不扣的偽君子！」

芳芳姐與 Maggie 各有各靚，阿關與林奕華卻將她倆置於《兩個女人，一個靚一個唔靚》，究竟邊個「靚」、邊個「唔靚」？且聽林奕華先作開場白：「這齣戲是圍繞兩位難得攜手的兩代女星的年齡、氣質與心境來發展，因為只有十二分鐘左右，寫劇本時用了意識流手法，讓兩位女星的發揮空間可以更大，也是對女人的『典型』和『刻板』，作了一次辯證的嘗試。」聽他紙上談戲，如何因應兩位影后的不同條件以作調度，倒是樂事。「第一個鏡頭，芳芳面對曼玉，曼玉左顧右盼，逃避芳芳的目光，過了一段時間，才接招般看回芳芳，沒有對白，但給短片定了調——什麼是『成熟』，表面上芳芳是成熟那個，但接下來一連串她在各組喜劇片段的換裝、表演，隨之少女起來；反過來，曼玉作同一類造型，或另外著裝，卻有着某種滄桑，所以，有這麼一幕，芳芳是小公主、曼玉是黑妖后，二人時而對立，後來又攜手起舞；最後在一個亂世的防空洞裏，好強的少女讓位給柔軟的女人，這是一種自我蛻變，靚與唔靚不再是女人互相對照的比較心理，卻是前輩後輩都要經歷的心路，青春可以靚、成熟可以靚，最唔靚，是沒有經歷。」

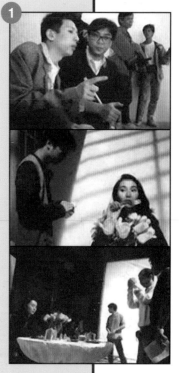

1. 十幾種造型，演繹不同女人心態，林奕華說，芳芳姐與 Maggie 其實是演同一個女人的兩個階段。

2. 阿關自小已視芳芳姐為偶像，戲中 Maggie 對着大風扇唱歌，靈感就是來自芳芳姐的歌舞片。

## 鄭裕玲無緣變性人
## 要陳錦鴻無遮無掩

《紅玫瑰白玫瑰》後，關錦鵬與林奕華拍住上，有意集合十位女星，積極研發《愈夜愈美麗》的拍攝計劃，隨着劇本改動，縮窄範圍至鄭裕玲走到江湖，遇上真的郭富城，卡士想過郭富城、鄧超與蔡卓妍，但因郭富城不喜歡角色配張曼玉，再添一個甘國亮。「甘國亮是個導演，找鄭裕玲演的變性人拍戲，張曼玉是另一位女星，劇本充滿黑色荒誕，超前很多。」鄭裕玲演變性人，那是何其大膽好玩的構思！可惜，「美麗」只能成為傳說，並沒真正展現人間，「我覺得劇本好得意，但要投資者都覺得得意至得㗎！我有好多劇本收在櫃桶底，如《天王誘惑》，講述有人扮郭富城行走江湖，遇上真的郭富城，有點娘娘腔而拉倒；另一個是《李小龍》，我想講父子關係，在那種父權年代，老爸食鴉片又演粵劇，李小龍得不到李海泉的寵愛，以至日後成為父親，想將以前得不到的全給李國豪，開始用李國豪拍《烏鴉》，意外中槍作為切入點，卻無法取得蓮達與李香凝的支持，作為導演，當捉住一個題材，才有熱情幹下去，我不會讓步。」

從《愈夜愈美麗》變身《愈快樂愈墮落》，其間阿關藉《男生女相：華語電影的性別》出櫃，不用多問，一看就知我是同志，對此亦從無避忌；到《好色一代男》，本來都想講個人經歷，但未能成事，後來英國電影協會找我，最初主題是回憶，拍了我去訪問香港新浪潮、台灣新電影到國內第二代導演，張藝謀、侯孝賢都出了鏡，但我跟林奕華說，好像有點不對勁，不如訪問我媽媽，就這樣成為出櫃作品，並不是忽然好想講，根本一早不介意去講。」

他坦言，《愈快樂愈墮落》的曾志偉，那份懵懂、對男性身體的好奇，某程度是夫子自道，但當然電影的真正出發點，主要為邱淑貞（豆斗）「服務」。「王晶和嘉禾老闆蔡永昌有協議，

想替邱淑貞度身訂造一齣戲，王晶問我有沒有興趣跟邱淑貞聊天，看看能否替她寫個劇本。首要是，他決不會重複豆斗的性感戲路，跟本人接觸後，他更覺女神墮凡塵——原來豆斗很愛講電話，跟一般女人無異！「邱淑貞很率性，說跟葉玉卿好老友，一傾就是幾小時電話，我覺得隔空演講電話戲很難，不容易掌握節奏，結果戲內她演的兩個角色，都很喜歡講電話！」其中墜機身亡的月紋，丈夫馮偉由陳錦鴻飾演，一幕洗澡後露出重要部位，阿關只想表達尋常夫妻生活。「劇本不會那麼仔細地寫『要露性器官』，拍攝前一天，陳錦鴻問有什麼需要準備，他可能以為需要轉身露屁股之類，我說什麼都不用準備，邱淑貞在化妝造型上，已將她從《赤裸羔羊》拉到這麼樸素，我沒理由找個男演員來遮遮掩掩，抵銷這種生活感吧？」

## 一般見識

1. 選定孟烟鸝與佟振保的理想人選，卻因葉玉卿與趙文瑄的形象、氣質，看似跟張愛玲筆下的小說角色有所出入而備受爭議，阿關不以為然：「將演員固定在某一類型格上，既限制演員，也難為了導演，偶爾導演想搞點新意思，找一個艷麗女演員去演賢淑小婦人，你覺得她未必稱職，那未免流於一般見識，每個人有不同素質，只看能否被發掘出來而已。」

2. 在阿關眼中，紅玫瑰渾身散發挑逗意識，整個人埋頭埋腦愛上振保，卻發覺心靈上從未接近，唯有以另一種生活形式麻醉自己。

3. 阿關習慣跟演員掏心掏肝，以挖出對方的內在潛能，遇上自我保護意識極強的趙文瑄，無從入手。

4. 阿關強調，並非批評葉玉卿平平無奇，只是細看她的五官輪廓，會發現如一張白紙，這種面目模糊，正合他心目中的白玫瑰形象。

5. 陳冲搶「馬」得手，自當實至名歸，但同時亦有人對卿卿難得低調的演出刮目相看，失望可以想像。

1

3　2

### 感情困局

1. 邱淑貞在《愈快樂愈墮落》分飾月紋與Rose，前者跟丈夫馮偉（陳錦鴻）陷入感情困局，搞上小情人小哲（柯宇綸）；後者則是遠走台灣的失婚少婦，由於先拍台灣部分，阿關與豆斗對Rose的掌握未夠精準，到月紋部分較為入戲。

2. 曾志偉日間西裝骨骨搞地產，夜晚去桑拿亂搞關係，回家又會關懷前度，阿關承認，這個角色有自我投射。

3. 柯宇綸演性向不定的小男生，面對醉酒的陳錦鴻，只脫下他的衣褲噴香水，沒作進一步行動，「柯宇綸只是對他有好奇，未至於要上牀，正如曾志偉起初好激烈要佔有陳錦鴻，但突然有個轉念，希望與他成為好朋友。」

## 拒哥哥霆鋒演同志
## 國企酒店充當炮房

戲內曾志偉與柯宇綸對陳錦鴻皆有非分之想，但並沒有進一步行動，反之《藍宇》甫開場不久，胡軍與劉燁已大演激烈牀上戲，兩人更有正面全裸的鏡頭，阿關似乎先天擁有說服演員（與經理人）「為藝術犧牲」的特異功能……「看完劇本，兩位都沒問題，國內演員沒那麼多顧慮，不斷問導演怎麼拍？要不要全裸？最好別拍我正面之類……處理這類場面，我在《烈火青春》有個經驗，張國榮與葉童赤裸在錄影廠拍親熱戲，正值冬天，我拿張大毛巾蓋着兩位演員，譚家明當下即罵：『阿關，你幹什麼？』我這樣做，反而令他們尷尬，提醒有這麼多人在現場，不如當沒事一樣，喊cut後讓他們繼續抱着更自然；到拍《藍宇》，兩個赤身露體，副導演是我的妹妹，場記也是女生，就像平時一樣相處，沒問題。」

《藍宇》脫胎自網絡小說《北京故事》，當張永寧（戲中演陳捍東妹夫大寧）來叩門時，阿關沒有太大執導的意欲。「張永寧找了一個國內同志編劇寫了第一稿，無論從網絡小說，到這個第一稿劇本，我認為都是在消費同志關係，作為同志，我已過了拍純肉體關係的階段，我堅持找魏紹恩再寫一稿，到他出了分場、有點眉目，我才積極參與，到這個時候，投資者竟說，我這樣做等同拍地下電影，被捕怎麼辦？」當時，國內視同志為禁忌題材，上畫本已無望了，阿關還堅持要在國內拍攝，隨時拉人兼封艇，投資者難免捏一把汗！

「對方建議，不如在香港或台灣拍，又打大明星主意，找張國榮配謝霆鋒，但我說通統不行！台灣的基吧已很開放，香港貌似文明，也總算抱比較放鬆的態度，若我選在國內拍，莫論是地下電影或違規電影，均會呈現被壓抑的氛圍，結果《藍宇》就是以

國企酒店作為第一場「炮房」（！），演員及工作人員的狀態，那種 tension 正正符合戲內氛圍。」雖然胡軍與劉燁同樣出自中央戲劇學院，但年齡相差十載，本來互不相識，「我們選了四個捍東、四個藍宇人選，大家交叉試戲，本來郭曉冬也很適合演捍東，但他那時屬於八一電影製片廠，拍同志戲好像政治不正確。」

一片結緣，胡軍與劉燁拍出革命情感，雙雙入圍金馬影帝，三度遭遇相似處境的阿關，較《紅玫瑰白玫瑰》稍覺從容。「頒獎禮前，兩兄弟在台灣吃飯，不知是否飲大兩杯，互相說那個得獎，另一個便陪他上台；那時候的金馬獎會走漏風聲，賽前吹風一直都是胡軍，但臨去會場，忽然有人通知不是胡軍，而是劉燁得獎，還去不去呢？幸好胡軍夠大氣，最後都有陪劉燁上台！」

---

**1**

| 4 | 3 | 2 |

**壓迫氛圍**

1. 堅持在內地拍攝，呈現一種壓迫氛圍，「雖然捍東與藍宇的認識從肉搏戰開始，但慢慢會看到他倆並非純肉體關係，為這段感情發展而着緊。」

2. 胡軍如假包換的愛妻盧芳，戲中卻變身他的妹妹，跟張永寧合演一對，「胡太是個出色的話劇演員，籌備時跟她混熟，個性與詠紅相近，便邀她一塊演出。」

3. 金馬獎揭盅前夕，影帝風向突由胡軍轉到劉燁，兩兄弟沒改事前協定，劉燁得獎，胡軍照樣上台相伴。

4. 外表再剛烈，好戲如胡軍，畢竟有顆感性的心，當劉燁忙着跟別人碰杯接受恭賀，阿關卻忙着撫慰落敗的那一方。

# 老闆撤資復合成空
# 見梅艷芳最後一面

《阮玲玉》失諸交臂，關錦鵬與梅艷芳本來尚有一個「復合」機會，張國榮也來湊熱鬧，重聚於二○○二年的《逆光風》。「阿梅與哥哥都點頭了，原定是自《胭脂扣》的一次 reunion，由王海峰的公司（星皓）投資，我飛到葡萄牙等歐洲各地，做了一陣子資料搜集。」故事背景落於藏身歐洲唐人街、經營酒樓與澡堂生意的百年老店佛跳牆，歷盡風霜的微拐女主人龍二（梅艷芳），邂逅自港前來歐洲拍 MV 的導演戈白（張國榮），最後龍二與沒落崩壞的佛跳牆一同葬身火海，跟《胭脂扣》遙相呼應，依然是女主男副的格局，佛跳牆亦有倚紅樓的寄寓。「只可惜計算下來成本太高，王海峰對香港電影的風險評估有不一樣的看法，退出不玩。」

機會，可一不可再。○三年四月一日，哥哥震撼地先行一步，大半年後，梅姐也告別塵世，「復合」頓成泡影。「往見阿梅的最後一面，那晚我特意提早起行，借陳自強在附近喝酒，收到電話才赴醫院，陳自強好像沒有和我一起入房，甫進去，我已嘩一聲哭出來，因為躺在牀上那個，已不是阿梅平時的樣子，旁邊有班人在唸經，劉德華示意叫我別太大聲，他說在這個環境下，小小聲音會被放大很多倍，令她捨不得離開，不知道有沒有記錯，我是不是最後一個和她 say goodbye 的人？」帶着百般難受返抵家中，電視鋪天蓋地傳來阿梅的身影與歌聲，谷底中湧現陣陣溫馨。「William（男友）是上班族，平時很早睡，那晚知道我回家，一定很難過，他出房抱一抱我，再默默將紙巾盒放在咖啡枱，然後獨個兒入房睡，這一刻，我覺得這種別透很難得，大家心裏明白就夠，不用多說什麼。」

錯過《逆光風》，看似並無大礙，○二年梅艷芳《極夢幻演唱會》，張國榮應邀擔任壓軸嘉賓，兩大巨星傾情合唱《芳華絕代》與《緣份》，誰想到已是最終章？回頭已是百年身，欷歔莫過於此。

親厚感情的建立，從來都是雙向的。有一次，許鞍華問阿關：「跟那麼多女演員合作，你最懷念誰？」絕對是標準反射作用的答案，阿關一秒都不用想，便答：「梅艷芳！」他懷念她的豪氣、才情、委屈、多愁（……）「太多人說她是大姐大，經常搶着埋單，還有舞台表演功架好，力度能打動人心，但實則她的個性有很多複雜面，是個願傳統的中國女人，保守、脆弱，因為從小出來捱，正正需要那種強悍去掩飾這一面。」

## 緊張情緒帶到影展
## 承擔責任拒收尾期

都説阿關產量極少，實則有些戲做了前期卻無奈夭折，《逆光風》後，還有一齣本由黎明、鄭秀文（Sammi）、胡軍與劉燁合演的《奪情天》。「有一年（〇三年）寰亞新片巡禮，曾公布這個計劃，故事有少少前世今生的輪迴意味，説女主角有種感覺，認定前世是某個模樣，將這種感覺放在自己喜歡的男人身上。」計劃甫公布已惹是非，當時有傳 Sammi 與劉嘉玲爭戲分，阿關澄清嘉玲的戲分一定不如 Sammi，主要視乎劇本正式出爐，再看看對嘉玲角色的擺位，以他與嘉玲的交情，絕不會虧待好友，「但當楊智深的劇本弄好，電影公司對這個題材有保留。」

這個時候，國內投資人有意改編王安憶作品《長恨歌》，找阿關執導電影版，丁黑執導電視版，Sammi 欣然接受挑戰。「導演遇着求變心切的女演員，有時這種動力是好事，鄭秀文拍《長恨歌》前是美琪賴恩（愛情天后的戲路），在《同居蜜友》、《瘦身男女》游刃有餘，但她將這一套放在《長恨歌》，唔 work ；造型上，阿叔（張叔平）好努力幫她，拿回《阮玲玉》作比，張曼玉好放心讓朴若木琢磨兩星期，可能那個時候的張曼玉，成就及不上這個階段的鄭秀文，Sammi 給自己的壓力太大。」

Sammi 所演的王琦瑤，從少女演到中年，橫越幾個年代，有説阿關經常跳拍，Sammi 需在短時間內減肥增磅，精神負荷再添一重，阿關澄清：「個別情況有可能發生，但印象中，不會有今日要她扮胡軍情婦，明天就要和梁家輝演中年戲，後天再與黃覺拍尾段那麼顛倒。」拍攝途中，Sammi 壓力爆煲扁桃腺發炎，進度嚴重受阻，身為導演，阿關仍能保持冷靜：「不過我會有種緊張與崩潰的情緒，相信她有足夠敏感留意得到。」

細心重情如他，面對失控的女主角，自然不會以理性角度去數算損失，反而因愛莫能助而自責：「如果在籌備期間，我意識到她有這個問題，一直紓緩她的壓力，總好過在現場發生事才講，一切已經太遲了！」好不容易大功告成，Sammi 繃緊的心仍未放開，要求親自配國語，更將情緒帶到威尼斯影展。「在一間大戲院首映，那晚觀眾不太多，大概不到三分二吧，她一人去望一望，便轉頭問：『阿關，為什麼不是全場爆滿？』意思是『為什麼不是全場爆滿？』我唯有安慰她，這是影展的正常情況，電影已拍完那麼久，她還是這樣緊張！」

在意別人，更在意自己。「拍拍停停自然超支，她真的在意到沒收尾期片酬，覺得要抵償整個製作費，這個舉動值得向她致敬，但對我來說，只希望一切能從頭開始，如果我能早一點懂得紓緩她，無論情緒、演出，對她會不會更好呢？」

但願，時光可倒流。

| 2 | |
|---|---|
| 3 | 1 |
| 4 | |

漂泊紅顏

1. 權傾一時的李主任（胡軍），是王琦瑤的初戀，她以為能與他廝守一生，卻因政局轉變而斷送希望，開展紅顏漂泊命運。

2. 程先生（梁家輝）將王琦瑤帶進名利場，兜兜轉轉，她一度渴望與守護神共度餘生，惜時不我與。

3. 為富家子康明遜當上單親媽媽，吳彥祖演繹玩世不恭的二世祖，絕配。

4. 年老色衰，搭上黃毛小子老克臘（黃覺），結果可以預期，Sammi 的中年胖婦妝維肖維妙。

這是阮老師接觸娛樂圈之始，第一張替許氏兄弟所畫的《天才與白痴》
特刊構想圖，根據戲名、演員風格，再參考其他電影海報混合而成。

## 電影海報插畫大師
# 阮大勇
# 自學成一派

往戲院大堂觀賞最新出爐的劇照與海報，曾是上佳的免費消閒節目，那時候，海報流行以插畫表達，能將李小龍、許氏兄弟、麥嘉、石天、成龍、周星馳等巨星神髓活現紙上，江湖上公認他是第一人——阮大勇。

「我只是綠葉而已！」阮老師聲若洪鐘：「我不敢說自己有很大貢獻，當時流行喜劇，香港人又沒有太多娛樂，大家欣賞我的風格，便隨着大環境走吧！」

謹以阮老師的作品，緬懷港產片的好年華。

第一任太太辭世後，他搬回香港低調生活。「雖然去到新西蘭，我啞了、聾了，但那邊的安靜環境挺適合我。」老師覓得第二春後，現已定居台中。

# 從低做起日薪兩元
# 憑空想像天才白癡

〇七年底,阮大勇自新西蘭回流香港,並沒有重操故業,低調地當他的逍遙派。「韋家輝曾經為《鬼馬狂想曲》找過我,劉青雲扮許冠文那套呢,因為我畫過《半斤八両》,但坦白說,今日我副機器生鏽了,現在基於商業元素,肯定要一改再改,以前好快搞掂,皆因工多藝熟,現在我跟社會脫節了!」話雖如此,閒時他續以繪畫作樂,那栩栩如生的米高積遜、安祖蓮娜祖莉、張國榮畫像,足證他絕對寶刀未老,近年更以玩票性質接 job。

「我從沒有正式學過畫畫,只是自幼已經很喜歡,但爸爸說畫畫難以謀生,叫我不如學一技之長吧。」老師十六歲自浙江移居香港,從紗廠工人做起,日薪兩元正。「一日上班十小時,在工廠飯堂吃三餐,總計一元五角,每天只剩下五角,連喝兩瓶可樂(每瓶三角)也不夠!」兩年後,他獲加薪至七元多(一天),但當有機會將興趣化成事業,便轉到永華片廠(嘉禾片廠前身)做過一陣子美術工作,「永華人工更低,只得月薪六十元,碰巧另一間紗廠找我當管理員,待遇較好,一做兩年。」

廠長換人,一朝天子一朝臣,他告別紗廠,到過畫室畫「行貨」,見兒子始終愛畫,阮父經朋友介紹他到朗文出版社畫插圖,想不到讓他一步步邁向理想。「我替一位德國女士畫畫,她說在出版社前途有限,反正丈夫在廣告公司任美術總監,可以幫我轉工。」六六年,他加盟當時數一數二的格蘭廣告公司,從低做起,九年後官至美術主任。「公司月付四十元讓我學英文,但每晚做到八時多,放工後連眼睛都睜不開,怎去上課?結果到現在,我的英文還是那麼差!」他笑道。

一做九年,格蘭生意走下坡,賣盤後,忠心的他不想留在新公司,剛巧施養德、關鑑銘拉攏他成立 Z Productions,只當了幾個月老闆,卻從此改變他的一生。「關鑑銘本任職無綫美術部,認識許氏兄弟,知道他們將要開拍《天才與白痴》,想到為電影推出特刊,將這單生意拉入公司,但要與人家傾洽,怎麼能兩手空空?連劇照也沒看過,我憑空想像,許冠傑一定演天才,便畫了頂博士帽,許冠文該演白癡吧?雖然他也有頂博士帽,但畫出來就像白癡。」

# 毛遂自薦一擊即中
# 難忘六叔禮賢下士

新潮又幽默的畫風，博得許氏兄弟大力讚賞，特刊順利出版，Z Productions 卻難逃解體命運，阮老師重返廣告界，「我這輩子都是打工，做兼職好像沒保障。」得悉許氏兄弟再開《半斤八兩》，生性被動的他，作出史無前例的唯一一次——毛遂自薦！

「第一次畫大明星，給我莫大的滿足感，這些年來，所有海報都是客人找我的，就只有《半斤八兩》這一張，是我主動爭取的！」許冠文忙於度橋，他成功相約許冠傑傾談，「他攜來一條還在游水的魚，可能剛從街市買完餸，許氏幾兄弟都喜歡食魚；第二次見面，後面坐着個男人，他是剛從美國回來的黃錦燊，後來聽思維（許冠文兒子）說，阿 Sam 有齣戲與上官靈鳳在美國拍外景（《小英雄大鬧唐人街》），在當地認識了黃錦燊。」機會難逢，他落足心機畫《半斤八兩》海報，「日間上班、晚上趕工，畫了一、兩個星期左右，記憶中酬勞是二千多元。」

平地一聲雷，吳宇森、吳耀漢、黎應就、麥嘉等爭相湧至，連德高望重的邵逸夫也曾禮賢下士：「他蹲在地毯上看《猩猩王》海報，之後很輕易的站起來，當時他應該七十多歲吧，我覺得很奇怪，但到我七十多歲時，不再覺得奇怪了，因為我都做得到！」早於新藝城成立之前，他與麥嘉經已認識，首次合作在七七年，麥嘉身兼編劇與導演的《面懵心精》。

「我和老麥幾好傾，算有些『私人交情，知道我老爸書法寫得好，老麥曾叫他寫『奮鬥』兩個大字，一張放在奮鬥房、一張放在新藝城大堂，創立新藝城時，又叫老爸想公司名，老爸想了幾個，但未必適合潮流，『新藝城』就有點潮流意味。」起初，他以自身身份，替新藝城畫海報，正式加盟金公主旗下，「以前公司遷就我，雖然我是美術總監，但毋須出外開會，後來卻要我見客、講英文，好難做；當然，如果金公主不請我，我未必會離開，可是一傾妥新工，立刻拜拜。」

初來埗到，新藝城仍未發迹，屈在始創行一個小辦公室，他連屬於自己的枱也沒有，「老闆們晚晚在奮鬥房開會，下午才上班，我便佔用石天的寫字枱，天天畫金公主院線（包括西片）的報紙廣告，新藝城所有電影海報，也是在辦公時間畫的。」他曾經造訪奮鬥房，但從未參與開會，「老闆住美孚新邨低層，有個好大的露台，養了一頭拳師狗與一缸金魚，洪金寶好好玩，上來看到金魚很漂亮，不問老麥便一手拿網撈魚走人，老麥又不會生氣。」

新藝城是金公主旗下公司，卡通化電影海報，十居其九出自阮老師手筆。《鬼馬智多星》之前，我還未入金公主，所畫的海報都是收錢的，但到《我愛夜來香》就沒有了，金公主與新藝城的老闆都是雷覺坤先生，我會用上班時間畫新藝城出品的電影海報，最有感覺的是《陰陽錯》，電影的主角是譚詠麟，但我構思用倪淑君作海報主位，阿倫只佔底下較細的位置，起初我怕黃百鳴會反對，料不到他一口接受。」大師起稿時，僅得倪淑君與譚詠麟，但因葉童也是主角之一，他另外再畫葉童肖像，剪貼在原稿上。「一開始，我已經打算收藏這張畫稿，如果一併畫了三個人，之後無法抹去，我才會先畫倪淑君與譚詠麟，畫面構圖比較美，之後再補上葉童。」

受阮老師筆下的構想圖吸引，許氏三兄弟親上
Z Productions，詳談《天才與白痴》特刊
製作，阮老師（右一）依劇照所畫的正式海報
已掛在牆上。

栩栩如生

1. 《猛龍過江》外國版海報也出自他的手筆，「我很喜歡李小龍，現在用鉛筆畫畫打發時間，也常常畫他。」

2-3. 當年嘉禾的宣傳主任周慶韶要求國畫風格，《雜家小子》與《贊先生與找錢華》透出一抹古色古香。

4. 《豪俠》呈現阮大勇罕見的動感畫風，畫面構思出自導演吳宇森。

5. 他是金公主全職員工，因雷老闆容許兼職，嘉禾出品的大片《A計劃》亦見他的筆跡，日後卻因新藝城與嘉禾短兵相接而起變化。

製作認真

1. 《天才與白痴》特刊內容豐富、製作認真，只售兩蚊。

2. 許氏三兄弟之中，阮媽媽最鍾情大哥許冠文，「以男人的標準來說，許冠文其實幾好樣，媽媽喜歡他四正、斯文，牙齒又整齊，只不過他有個弟弟（許冠傑）更好樣而已。」

3. 正式海報以遊戲方式藏身特刊內，你能找出「有何不同」嗎？

4-5. 創意遊戲一籮籮，標榜老幼咸宜，最緊要入屋。

6. 在阮大勇筆下，許冠文的抵死、許冠傑的俊朗與許冠英的戇直表露無遺，難怪《半斤八両》海報與電影皆成經典。

結下緣份

| 7 | 4 | 1 |
|---|---|---|
| 8 | 5 | |
| | 6 | 3 | 2 |

滑過星河，阮大勇卻無意留痕。「工作以外，我跟藝人沒有太多私下聯絡，或許是性格關係吧。」大情大性如他，骨子裏有情有義。他難忘麥嘉、石天、曾志偉、廖安麗的好，也記得洪金寶的豪。

**麥嘉**

**麥嘉**是個聰明人，對我都好好，有一日他跟我說：『大勇呀大勇，我要送一樣好東西給你！』原來他在尖沙咀買了兩部抽濕機，專誠找人搬一部到我家裏。

**石天**

**石天**為人很熱心，那天我突然接到一個電話，嚇死人，老實話我老婆同個仔睇醫生時撞車，講到不清不楚，我登時標冷汗，石天在旁聽我講電話，表現得很緊張，立即駕車載我去醫院，幸好只是小意外。

**曾志偉**

**曾志偉**很賞識我，早在他當洪金寶的副導演，拍《肥龍過江》時已認識了，彼此很投契、好好傾，但後來有次賑災活動，他派人找我書T恤圖案，書完後，聽說他有點不滿意，卻沒有直接跟我說，我的性格又不會刻意去解釋清楚，自這次後便沒有再聯絡，但我想，日後只要有碰面機會，還是會和以往一樣要好。

**廖安麗**

**廖安麗**只見過一次，就在拍《歡樂神仙窩》時，他們要求我出外景給點意見，跳落草地時不慎扭傷腳，吃飯時廖安麗主動問，要不要載我回家？我說不用了，但這份好心腸，我銘記至今。

**洪金寶**

**洪金寶**相當聰明，一班武師很尊重他，當時攝影室有張沙發，他未到，大家都不敢坐下去；大哥即是大哥，口袋裏常有大疊鈔票，一拿出來就是數千元，很豪氣。

**周星馳**

**周星馳**有接觸過，記得李修賢替張徹籌拍從影四十周年紀念作（《義膽群英》），周星馳有份演出，他向我說很喜歡我的畫，我自然多謝他。

1. 麥嘉透過黎應就找上阮老師，在《面懵心精》結下四十年緣份。

2. 新藝城前身奮鬥公司出品《瘋狂大老千》，海報亦是出自老師手筆，慣當配角的石天，已能與老麥平起平坐。

3. 奮鬥變身新藝城，創業作《滑稽時代》亦找回好柏檔主理，導演吳尚飛是吳宇森的化名。

4-5. 《鬼馬智多星》時代，他仍是兼職身份，逐張計錢；到《我愛夜來香》，他已投身金公主，在上班時間畫海報，月薪計。

6. 通常只能透過劇照作畫，《最佳拍檔》是他少數看過的毛片，「雖然沒有聲音，只有畫面，但已經覺得很好看。」

7-8. 《陰陽錯》有兩款海報，阮大勇覺得只有倪淑君與譚詠麟的一幅較有美感，後補葉童純粹因為她是主角之一。

滿腦鬼主意的老麥，經常落 order 請老師畫感謝卡或聖誕卡，「這張集合七人小組、著名導演與演員的聖誕卡，我將原稿放在施南生寫字樓，看到誰人出現，便請他（她）簽名，全部簽齊了，可以拿去拍賣！」老師開玩笑說。

## 唯一禁令掃除勁敵
## 全城亮起休止警報

大家對老師的觸覺與技巧均報以絕對信任，甚少出現翻來覆去的糾纏與爭辯。「首先，我要知道電影的內容是什麼，喜劇便誇張一點，劇情片則正經些；最重要是看劇照，看到那一張符合我的構思，選定後開始起稿，無論在廣告公司或電影公司，草圖我只會起一幅，在白紙上勾出大致輪廓，讓老闆大多只會略作改動，確認後將鉛筆稿複印在正式畫紙上，根據鉛筆痕慢慢畫、上顏色，這個程序是最花時間的。」

雷老闆待他不薄，除了正職外，任由他替別的公司畫海報，是以八十年代，「阮大勇作品」成行成市、比比一時！「個別價錢記不清楚了，只能說逐步升到每張一萬元，最貴去到三萬元，但我懷疑自己並不是行內最貴的，因為我不懂講價。」盛名之勁，連猛將如雲的黃玉郎，也要重金禮聘他為《玉郎漫畫》助陣。「每期，監製祁文傑都會安排一位嘉賓讓黃玉郎訪問，集齊資料後，祁文傑便會派人送到我家，我依着他的構思去畫，不會有什麼意見。」朝十晚六，他準時返金公主上班，回家後繼續作畫賺外快，「幾乎晚晚都要開工，但就算多趕，我也堅持在凌晨一時睡覺。」

當年嘉禾是新藝城的最大勁敵，起初他仍有為嘉禾作畫，但金公主出糧，名師卻為對頭人作嫁衣裳，怎說得通？久而久之，終落下禁令——「公司說，阮大勇替哪間公司畫都得，只是不能替嘉禾畫！」

監製：石天 導演：王鍾

周潤發 王祖賢 利智 黃霑 王青 羅明珠 鄭孟霞

長短腳之戀
Fractured Follies

勇往直前精神抖擻
同心一致共領潮流

新藝城出品 觀眾有信心

永佳出品製作精萃

龍鳳智多星
龍鳳智多星
龍鳳智多星
The Intellectual Trio

張國榮 倪淑君
樓南光 611林偉建 左頌昇
馮淬帆

蔡燕萍

陳榮佐 蔡燕萍

---

**勇往直前**

| | |
|---|---|
| 4 | 1 |
| | 2 |
| | 3 |

1. 老麥很注重羣體精神，以卡通化帶出「勇往直前、精神抖擻」的信息，自然難不到老師。

2. 他自問用心作畫，較不滿意的一張海報，乃永佳出品《龍鳳智多星》，「靚仔樣好難畫，我又未畫過張國榮，現在看來不太滿意，我較為喜歡成熟後的張國榮，退休後亦畫過他的素描。」

3. 他始終愛畫人像，退休後以鉛筆描畫張國榮等巨星，具有展覽水準。

4. 後期新藝城轉戲路，不再偏重笑片，海報以相片為主，他坦言有少少失落，「好像不被公司重視，但後來回心一想，反正畫海報沒有額外錢收，樂得清閒。」他仍替海報構思畫面設計，如《長短腳之戀》，先想好演員擺位，獲批准後才正式拍攝。

---

八九年，血染的風采直如往老師的畫稿潑墨，亮起休止的紅色警號。「家人很害怕、想移民，我不懂英文，便走吧」，及後果真獲新西蘭批准到，舉家便在九五年飛往報到，大概是周星馳主演的《情聖》、《龍的傳人》、《新精武門》這一些吧。」金公主則在九二年已結束，最後畫的海報，

回流香港，老師曾封筆十數載，其間一直以作畫自娛，有打算收學生嗎？他搖搖頭：「不了，一來我沒有地方，二來我也是自學，不會有一套方法去教人。」許思維執導紀錄片《海報師：阮大勇的插畫藝術》，為低調的大師帶來應得的尊重，再獲金像獎專業精神獎」，他打個哈哈：「其實我依然低調，從來沒有高調過。」回想走過的路，謙遜的他頻呼好彩：「我對公司好忠心，回想起來，當初如果格蘭沒被收購，我繼續幹下去，不會有N Productions，更不可能認識到許氏兄弟，接觸到這個圈子……一切，彷彿是命中注定！」

---

| 3 | 1 |
|---|---|
|   | 2 |

**巨星童年**

1. 十大猛星小時候,你能認得出來嗎?(梅艷芳、譚詠麟、董驃、成龍、陳奕詩、鄭裕玲、黃霑、周潤發、黃玉郎、汪明荃)

2. 在他的記憶中,移民前最後期畫的電影海報,都是周星馳的作品,如《龍的傳人》。

3. 阮大勇畫了許多張漫畫化電影海報,包括經典的《英雄本色》。

## 蕭芳芳的答謝信

請老師搜尋舊照,不料有意外收穫——蕭芳芳親筆寫給他的答謝信!「當時我還在廣告公司,好像是伊雷介紹,蕭芳芳找我設計林亞珍的聖誕卡,第一次相約在尖沙咀凱悅酒店吃飯,她的禮數很周到,事成後親手寫了一封信多謝我。」合作愉快,老師再為第一部《林亞珍》電影畫海報,「她真的很精明,聖誕卡的林亞珍肖像版權,要求我象徵式以一元賣給她,換言之,雖然是我畫的,但版權歸她所有。」

1. 芳芳親筆答謝阮大勇,筆迹秀麗。

2. 蕭芳芳與阮大勇合作愉快,聖誕卡後來再電影《林亞珍》海報。

權威麥坐正新藝城當家，老師感覺與他有點距離，多年後無官一身輕的老麥，在《海報師：阮大勇的插畫藝術》最後一場驚喜現身，甫見老師全無隔膜，老友如昔。「老麥問，他的樣子易不易畫，我說他光頭、高鼻、下巴尖尖，最易畫！」

新藝寶典

陳少寶親解

無綫封殺張國榮

「誤中副車」

陳少寶在火炭工廠大廈租下工作室，擺放總數近兩萬張黑膠唱片與 CD，全屬外國歌。「四年來已加租二成，待我有了自置物業，將會裝修得好靚，另設酒吧『嗒』番兩杯。」

在陳少寶的生命中，曾出現三個重要貴人。

「第一個是左永然，令我對流行音樂（特別西樂）忠心不二；第二個是俞琤，令我知道如何推廣音樂，也教曉我很多做電台的技巧；第三個是鄭東漢，他將我帶入唱片界，直到現在我依然認為，我做唱片確有一手，只可惜這行暫時不成氣候。」

在別人的生命中，陳少寶對調身份，變成不折不扣的貴人。他獨具慧眼簽下王菲、引領 Beyond 從地下走到地上，面對殿堂級如許冠傑（Sam）及張國榮（Leslie），同樣有本事將之更上一層樓，鑄成享譽八十年代的「新藝寶典」。

高山低谷

1. 新藝寶年代，陳少寶伴隨許冠傑經歷高與低。「作為唱片公司，你要陪着藝人 up and down，不能只陪他們 up，而不陪他們 down。」Sam 向來習慣自己創作，少寶要說服他找外人幫手，並不容易。「高山症後，他創意爆棚，希望再寫多些歌，我們當然無問題。」

2. 《最佳拍檔》空前成功，造就許冠傑與新藝城頻頻合作，反正在康藝成音發展不如意，Sam 順理成章歸隊，成為新藝寶第一個簽約的歌手。

3. 《搭錯車》原聲唱片在港意外大賣，蘇芮演繹的《酒干倘賣無》成為香港歌手登台必唱的曲目，新藝城不甘中空寶，興起成立唱片部的念頭。

4. 八五年許冠傑推出《最緊要好玩》，右上角仍見寶麗金標誌，但營業額實際已撥入剛成立的新藝寶。

5-6. 每次演繹《最緊要好玩》，Sam 例必出齊舞功與武功，非常生猛。

7. 許冠傑往尼泊爾拍攝《衛斯理傳奇》，得了個高山症回港，之後憑《日本娃娃》入圍八五年度《勁歌》總選，台上的他跟以往判若兩人。

# 開新藝寶迎接歌神
## 反應呆滯釀大新聞

八五年，陳少寶的電台工作出現阻滯，卻讓他跨進另一個領域。「俞錚離開商台，之後上場的樂仕，不喜歡有『俞錚細胞』的人，他對我諸多留難，不但要我與完全不夾的梁安琪合作做節目，更將我由全職變兼職，切斷我的經濟線，手段好辣。」這時候，鄭東漢主動來訪，邀他協力成立新藝寶。「在商台處境艱難，當然是過檔的一個因素，但更重要的是，我好想嘗試新東西，如果我真的大紅，可以在一個歌手未紅之前已播他的歌，我想將這個智慧用於香港音樂之上。」因何鄭東漢會看中全無做唱片經驗的他？「鄭東漢第一個想找的是 Paco（黃柏高），但 Paco 不接受，繼續留在華納，我其實是第二選擇。」

眾所周知，新藝寶是新藝城與寶麗金合作成立的 label，少寶透露鮮為人知的內情：「當時新藝城有部《搭錯車》，不算太賣座，但寶麗金發行的原聲大碟賣到爆晒，新藝城想，何不自己兼做唱片？傾談後，鄭東漢想到不如另開新藝寶，因利乘便的是，可以招攬許冠傑回巢。話說離開寶麗金後，許冠傑在康藝成音推出的兩張唱片都不算成功，他一直想重返寶麗金，但畢竟是大哥，怎能開口敲門說『我想回來』？可是，因為他是新藝城的合約演員，便可順理成章過檔新藝寶，亦有寶麗金的班底替他做歌，所以新藝寶的成立，很大程度是為迎接許冠傑回來，相對也是他的安心落腳地。」

問題是，堂堂樂壇大哥，會願意聽唱片新丁枝笛？「鄭東漢幫我好多，我亦好肯和他溝通，度了很多橋，如其中一張《Sam and Friends》，當時我剛簽 Beyond，寶麗金又有達明一派，Sam 是 band 壇大佬，我叫他不要自己寫歌，由其他人寫給他唱，這個對他不易理解，但最終也接受了，結果隻碟好賣得，Beyond 寫了《交織千個心》，Sam 又跟張國榮合唱《沉默是金》。」Sam 回巢的首張大碟為《最緊要好玩》，基於申請牌照需時，仍屬寶麗金發行，但營業額實際已撥歸新藝寶。

左永然不但讓陳少寶在《音樂一週》寫稿，更帶他到唱片公司，密密攞碟聽之下，逐漸培養出自己的音樂品味。

八四年初，陳少寶退出《最Hit 嘅世界》，即有讀者投稿《明周》表示不捨。

強人本色・男兒自強

初哥不懂唱片玩政治
柏安妮慘變犧牲品

演繹《最緊要好玩》與《日本娃娃》時，Sam 仍是龍精虎猛的活力先生，之後往尼泊爾拍攝《簡斯理傳奇》，一時不慎染上高山症，Sam 在《勁歌總選》的呆滯反應嚇了大家一跳，惹來大腦受損甚至「撞邪」的傳聞，「你知道，我被人罵個半死嗎？」少寶無奈地：「我從未跟他合作過，以前許冠傑最紅時代的行為如何，我一概不知，高山症後，我不覺得他有太大改變，只是覺得他變慢了，我跟他說，剛錄好的《心思思》不錯，這個時候應該要出來做《勁歌》，尤其是剛有新聞，會有很多話題性，他聽完後沒有回應。」

忽然有一天，Sam 答覆少寶：「我可以做，但要選幾件衫給我。」少寶馬上答應，沒料到他在台上換衫時「失手」，異常遲緩的舉動，跟以往的精靈有天淵之別。「他下台，我還未知大件事，只不過覺得他慢了點，沒想到在傳言滿天飛之際，他當眾在台上表演有多『慢』，原來是單大新聞，媒體寫到他幾乎就死，我的怡頭電話響個不停。」不止他，上司鄭東漢也接到許氏家族的「投訴」來電，沒有炮轟，鄭東漢反而奇怪：「你是怎樣叫得動 Sam 去做？難道餵了他吃藥？」少寶說：「我什麼也沒有做，大家都知許先生的作風，他要做你阻止不來，他不要做你亦不能強求，我不過很有誠意地跟他分析；他OK、人人都OK，只不過出來效果唔OK，我們受罪而已。」

繼許冠傑之後，同樣跟新藝城合作愉快的張國榮，也從華星轉會而來；當日曾有無綫高層「恐嚇」哥哥的經理人陳淑芬，一旦哥哥離開華星，將不會再受電視台重用，難道少寶不怕嗎？「我初做唱片，比較天真，不懂也不理這些『政治』，何況新藝城與寶麗金都是大公司，張國榮也有一定地位，我就不信無綫會封殺他。」然而，當郭小霖交出由他哼唱的《無心睡眠》旋律，不獨陳淑芬怕，連監製楊喬興都怕——這首歌真可流行？」楊喬興

你這晚熱辣辣 He Ya

勝利一仗

1. 張國榮俾面許冠傑，親自作曲並加上 Sam 的哲理性歌詞，歷史性合唱《沉默是金》，收錄於《Sam And Friends》大碟；九二年《許冠傑光榮引退匯群星》，已封咪的哥哥又再俾面 Sam，破例開腔。

2. 在無綫「封殺」陰影下，《Summer Romance '87》依然賣個滿堂紅，張國榮與陳少寶攜手勝出漂亮一仗。

3. 《無心睡眠》替哥哥再奪《勁歌》總選金曲金獎，可見無綫「封無可封」。「隻歌咁勁，TVB 唔俾，暴動都似！」陳少寶笑言。

無綫擺明冷待，柏安妮的「代表作」，就只有為張國榮所拍的《熱辣辣》MV；但回看柏安妮的唱片封套設計，着實靚得出奇。

拿着郭小霖的 demo 給我，説他作了這樣一首歌，怎辦？我叫他不用害怕，郭小霖正在行運，而且迎合市場口味，楊喬興話：「你覺得真係？」我話「係」，唯一是這首歌要拿去日本編曲，最緊要他跟到足。」回來後，楊喬興面帶笑容、恐懼全消。

「編曲好正，他大讚他佬好勁，彈幾吓就掂；當然陳太都有功勞，她爭取到讓哥哥參加東京音樂節，當時東京音樂節仍是大事，加上跳槽新聞，又有這首好歌，就這樣爆了出來。」

《無心睡眠》在《勁歌》總選榮獲金曲金獎，哥哥在無綫亦一直順風順水，「封殺令」得個講字？錯了！「其後 TVB 有人坐低同我講，一定不會給柏安妮機會，我説媒體不是推介渠道嗎？他説有太多關係、太多因由，加上柏安妮又是簽了給陳太，所以 TVB 一定不會撐柏安妮。」他自信有新藝城撐腰，只要有首電影主題曲跑出，柏安妮還是有走紅機會的……「結果發現，無咗無綫真係會『瀨嘢』！所以柏安妮唔紅，無綫『居功至偉』！」

| 1 | |
|---|---|
| 4 | 3 | 2 |

1. 八八年的哥哥狀態大勇，完成廿三場暑假演唱會，唱片《Hot Summer》又熱爆全城，十月替國際華裔小姐擔任表演嘉賓，勁度十足。

2. 首屆叱咤，張國榮領男歌手金獎時傳來陣陣噓聲，他坦言這刻開心與無奈交集，但比從前已經看開了，不會再鑽牛角尖。

3. 新藝寶成立初期，主力監製是前玉石樂隊成員楊喬興（右一），「他也曾加入蓮花樂隊，故跟許冠傑合作容易好多。」陳少寶說。

4. 隨着張國榮加盟，工作量開始增多，楊喬興身體出現問題，陳少寶找上梁榮駿，「哥哥好慷慨，非常樂意與新人合作，後來梁榮駿兼替王菲監製，愈做愈好。」

## 不想面對隔岸觀火
## 翻唱大碟引退先兆

八十年代初的樂壇頒獎禮，仍然流行「有傾有講」，賽前所有唱片公司預知成績單，一切興奮、驚詫、慌張（⋯⋯），純屬戲劇效果。

八八年，俞琤重返商台出任總經理，創立叱咤樂壇流行榜，以歌曲播放率決出上榜名次甚至年終排序，唱片公司自此「無得傾」。「大家習慣坐低傾獎，起初沒有人相信商台這一套，但後來慢慢發覺來真的，個個都亂晒陣腳。」位居新藝寶當家，陳少寶比其他同業的優勢是──先知先覺。「我在商台出身，或多或少都知道這個是俞琤文化，我不感到意外，問題是我也不能預知賽果，陳淑芬（張國榮經理人）好緊張，不斷打來問結果，說我一定收到風，我答沒有人會知，但相信結果不會差，因為商台鍾意『型嘢』，哥哥就是『型嘢』，那年他的歌也播得很好。」

賽前，頒獎禮有兩大關注點──第一，譚詠麟已在前一年宣布放棄角逐所有樂壇獎項，叱咤會如何「安置」他？第二，葉蒨文的《祝福》所向披靡，相對梅艷芳的歌曲播放度一般，傻大姐真能打低大姐大？「開騷前大家都話，（女歌手獎）沒理由沒有阿梅，結果她真的三甲不入！」

商台廣發英雄帖，邀請全港唱片公司、歌手出席首個沒有「先知」的叱咤頒獎禮，人人均緊張兮兮，就連手握重兵（張國榮與Beyond）的陳少寶，亦有點行為反常。「商台給我兩張票，當然是較前位置，我一個人去看，行到門口，看到一個妹妹仔正在搵飛，我問：『你介意給我看看你的票嗎？』她不認識我，但還是給我看了，我提出：『你的位置好後，如果有較前的票，你有沒有興趣和我對調？』她呆了一呆，就這樣互相交換，我坐在山頂，就像隔岸觀火。」潛意識，他是否也害怕得不想面對，所以才與一個陌生女孩換票，或許我真的不想面對吧。

當宣布缺席的阿倫獲得叱咤樂壇男歌手銀獎，金獎幾已肯定是哥哥囊中物，少寶大大鬆了一口氣，連忙從山頂跑下，準備衝入後台恭喜他。「從山頂下來好論盡，好不容易進了後台，看到所有人氣沖沖，好多人不太習慣這樣的賽果，尤其是習慣攞獎的唱片公司，簡直想殺人咁款！」少寶就像個誤闖另一時空的迷途小孩，遍尋哥哥不果，赴慶功途中，他接到哥哥來電：「少寶，多謝功！」他不敢邀功。「你多謝商台吧，我們有運氣，繼續幹下去吧！」

言猶在耳，八九年哥哥灌錄翻唱大碟《Salute》，實則已為引退的先兆。「因為他準備退出，才會錄這張唱片，我有勸過他，但他主意已決，我唯一可做的，是當老闆（鄭東漢）提醒要『啄仕』哥哥續約，我口說『好好好』，但實際上哥哥已打算退出，我沒有告訴老闆真相。」

## 家駒慷慨即時加分
## 泰國扮鬼嚇壞遊客

在同一屆叱咤，剛加盟新藝寶的Beyond也獲佳績，奪得叱咤樂壇組合銀獎，僅隨達明一派之後。「我覺得他們的音樂好另類，但不難聽，如果修飾一下，可以有melody、band sound，但不失獨特。」當時他跟Beyond的經理人陳健添十分友好，對方告知隊如band已撐不下去，瀕臨「無飯開」。「《亞拉伯跳舞女郎》是他們孤注一擲的唱片，雖然銷量不差，賣了萬幾張，但使費愈來愈大，好難捱；他見新藝寶做得這麼好，主動話這班年青人會剪頭髮，我好招積，說沒有這個需要，千萬別要著晒西裝打晒煲，最重要都是看歌曲質素。」

# Beyond 傳奇

1. 家駒離開後，Beyond 經歷離離合合，家強與世榮先後表明不會合體開騷，少寶總結：「沒有了家駒，也沒有一個令三人同時拜服的經理人，不容易再撮合一起。」

2. 陳健添重本投資《亞拉伯跳舞女郎》，大搞形象下，錄得唱片銷量萬餘張，「雖然不算差，但也不算好，要知道當時黑膠唱片賣得很便宜，陳健添話隊 band 開始頂唔住。」少寶説。

3. Beyond 經理人陳健添（左一）獨力難支，眼見新藝寶氣勢如虹，決定將 Beyond 的唱片約簽給陳少寶，但成員劉志遠（左二）已離隊。

4. 簽約後，陳少寶收到 Beyond 的第一盒 demo，就是《大地》；也因為這首歌，他對黃家駒的第一個印象分極高。

5. 推出《真的愛你》，並替無綫拍攝母親節特備節目《媽媽真的愛你》，令 Beyond 正式入屋。

6. 加盟新藝寶，Beyond 事業起飛，每張專輯皆逾五萬張（白金唱片）銷量。

7. 九一年，Beyond 擔正演出電影《Beyond 日記之莫欺少年窮》，故事以四子追尋音樂夢想為主線，諷刺香港的拜金與現實，家駒與童年的唐寧合演兄妹。

8. 黃貫中演交通督導員，被上司諸多挑剔，幸得同事萬綺雯開解；他倆笑起來矇豬眼對矇豬眼，挺合襯。

9. 王菲獲安排與世榮演一對，編劇賦予她一個今日聽來完全不搭的芳名——Mary。

聽過《大地》的製成品，少寶相當滿意，「唯一不喜歡那個電鼓，但我不喜歡，不代表大家不喜歡，而且當時趕着出街，要世榮再執，時間上已不容許，何況第一次合作，無謂有這麼多的挑剔，像處處為難人家。」他對這張唱片（《秘密警察》）充滿信心，承諾若有好成績，會請 Beyond 四子遊埠。「他們聽後很興奮，話老虎蟹都要做多些宣傳，原來他們只搭過飛機去內地做騷仔！」

齊心就事成。《秘密警察》首批出貨已逾萬張，幾乎是《亞拉伯跳舞女郎》的總銷量，之後八千、八千地翻單，最終賣近六萬張，成為 Beyond 第一張白金唱片（五萬張起計）；少寶也兑現承諾，拉隊去泰國遊玩，亦唔俾佢地玩，芭堤雅是個幾 rock 的地方，趁機會了解他們，他們確實還是小朋友，會買些恐怖塑膠面具，凌晨兩點在酒店四圍出沒，嚇到班外國人、泰國人呱呱叫！

少寶提議到泰國的卡拉 OK「見識」一下，四子聽到有靚女睇，相當雀躍。「最難忘的情景是，四條友走出去唱《Reflections Of My Life》，從沒想過他們懂唱英文歌，有晒和音，正到暈，經理不禁讚歎：『Star！』我答：『I hope so！』」

一語成真，Beyond 在少寶手上愈見星閃閃，先有《真的愛你》順利入屋，復接拍《開心鬼救開心鬼》《Beyond 日記之莫欺少年窮》等電影，這段從地下走到地上的「從俗」，是少寶「威迫利誘」得來的嗎？「沒有人可以強迫他們，每次要出一張碟，我們都會傾大概方向，他們又想造些什麼歌，我才能定出宣傳策略；《真的愛你》誕生好奇怪，當時臨近母親節，家駒自動自覺想寫首好老土的歌，我想，是他們開始享受到成功、受歡迎，吃了個蘋果落肚，為什麼還要去做《金屬狂人》？況且，他們一樣可以創作出像《金屬狂人》但又更成熟的歌，那就是《歲月無聲》。」

當時內地開始響起民主之聲，陳健添送來一盒 demo，那是一首內地風味極重的搖滾歌，也就是後來的《大地》。「當時我不認識 Beyond，但因為這首歌，令我對家駒加分！」話説少寶拍板，同意讓 Beyond 灌錄《大地》，陳健添告之：「這首歌的 key 好高，家駒唱不到，要給阿 Paul（黃貫中）唱。」少寶好奇地問：「是誰作曲的！」「是家駒作的！」「家駒這麼慷慨？他會不會因此吵架？」「他們感情很好，是家強説自己唱不到，阿 Paul 唱到，有什麼辦法？」到今時今日，少寶仍在盛讚家駒的豁達。

九〇年，少寶轉任寶麗金國際流行音樂遠東區經理，及後Beyond 也從新藝寶簽過檔華納，但雙方關係依然融洽，臨去日本發展前夕，家駒特地約少寶飯叙話別。「他覺得在香港沒太大發展，我話當然是好事，一來日本人給他們很多錢，二來他今天跟我說，代表事情已落實了，他只是來通知不是商量；我提醒家駒，日本人彈嘢好勁，如果 Beyond 只是這樣的水準，略嫌不足，他叫我放心，總不信日夜練還會給日本人比了下去……」說到這裏，他不無黯然：「我話返香港再見，點知佢返唔到噪……」

懷着冷卻了的心窩，漂遠方……

## 同事抗議揚言罷派
## 王菲糊塗少寶受罪

Beyond 終登大雅之堂，未算意外，王菲能成一代歌姬，更跌破一地眼鏡碎——少寶和她簽約時，在新藝寶內部起了一定的震盪，有宣傳部同事揚言，不會上電台派王菲的歌，以表示強烈不滿。「這個反映他們對內地人是多麼的抗拒，我的回應是：『你可以不派歌，我自己去派都得！』」其實他們也只是一時衝動而已。

第一次聽到王菲的聲帶，少寶已經愛上了，「她來自北京」並沒有構成障礙。「見面看來，的確有少少土氣，但這不是大問題，我們做唱片最注重包裝，主要看她有沒有才華，當然也實在樣靚。」包裝第一步，從名字開始。「那個年代叫王菲，人家會以為是『王上的妃子』，市場不會接受；在她與父母的同意下，找人另起『王靖雯』，只不過後來紅了，用回王菲，有人便跟我說：『個名咁正，點解唔俾用王菲啫？』這個時候，我解釋又有什麼用？」英文名「Shirley」則是阿菲自己取的。

包裝第二步，忍痛剪掉一頭長髮。「她考慮良久，很不開心，但終於都願意剪髮，這是一個好開始——沒有人告訴你剪髮後一定會紅，但起碼她會知道，大家都想件事好，這個時候的

王菲，其實已很有自己的想法。」都說阿菲很酷、很冷，查實脫下防衛甲，藏着的是一顆糊塗心。

少寶帶笑憶述：「出完第一張唱片，正值大閘蟹當造時候，她是外省人，我提議買些蟹到她的家，大家大吃一頓好不好？她說好呀，給我黃埔花園一個地址，但我按了四次門鈴，應門那個都不是王菲或她的家人！當時未流行手機，他與同事揪住一堆大閘蟹，跑落管理處打聽，看更對這個內地來的女生印象模糊，滴汗了整個下午，終於有人記起：「她應該搬走了，也許你等一等，返黃昏更的那個可能會清楚一點。」

黃昏更的手足說，這個女生確實搬到黃埔另一座了，少寶按地址找上門，應門的果是王菲！「可以連自己搬了家也不知道，足以證明她真是當紅歌星的材料，紅歌星是不會知道自己住在哪裏的！」無故撲了幾個鐘，阿菲有跟他道歉吧？「她害羞，又不太懂廣東話，一開門就躲進房，王爸爸不斷解畫：『我個女係咁喋啦……』」

格格不入

1. 致青春的王靖雯，剛在樂壇曝光之初。「無論對歌曲、形象，她一直有自己想法，這才算是真正藝人！」少寶說。

2. 第二張大碟《Everything》的宣傳照，形象仍未見清晰定位，純粹憑靚樣突圍。

3. 出道第二年，王菲以黑馬姿態首次殺入叱咤女歌手三甲（銅獎），只僅次當時得令的葉蒨文（銀獎）與不在圖中的林憶蓮（金獎）。

4. 王菲頭三張唱片皆獲金唱片銷量，往美國一轉後，回歸遇着《容易受傷的女人》，即爆。

5. 王菲聽從形象設計的建議，剪短髮、穿戴性感，毋須旁觀者多言，當事人已感格格不入。「雖然我覺得不適合自己，但怕被人笑我老套，唯有照穿如儀。」

# 變賣合約賺二百萬
## 慘成人球憤而出走

九〇年，陳少寶從新藝寶調到寶麗金從事遠東區推廣工作，跟旗下一班歌手仍維持友好關係，當王菲的第三張大碟《You're The Only One》面世，她特意拿着製成品，讓舊老闆品評。「我對她坦白說，很不喜歡這張唱片，何解這麼 R&B？我明白，當時林憶蓮唱廣東 R&B 好紅、好成功，但王菲不應該做林憶蓮所做的事，何況她最擅長的是帶有少少民族風味的城市民歌，當然要有型格啦，但絕不是 R&B。」少寶連珠炮發，阿菲招架不來，只懂說：「Alvin（監製梁榮駿）叫我唱咪唱囉。」

可是，乘着港式 R&B 風行一時，這張大碟果然爆出一首《多得他》，銷量也能維持金唱片數字（超過兩萬五千張）；奇怪的是，新藝寶未有替阿菲乘勝追擊，接力作遲遲未見蹤影，九一年九月，她宣布離港赴美求學，將歌唱事業急煞停，她試圖解釋：「我覺得自己的發展來來去去困在一個框子裏，有種停滯不前的感覺，所以很想休息一下，不想唱下去；在未決定去美國讀書之前，我真的很苦惱，後來既然決定休息，就索性找學校讀書，無謂浪費時間，於是到洛杉磯探望姑媽時，便順道找學校兼旅遊散心。」

為唱歌，她離鄉別井，甘當不開心的香港人，正要踏上坦途，卻忽然「不想唱下去」，難免耐人尋味；跟她仍有幾年合約的新藝寶，竟肯放棄這隻具爆炸力的「優質股」，公開支持求學決定，就更令人百思不得其解……

多年後，看來不關事的關鍵人物──陳少寶，終於揭開謎底：「當我決定從新藝寶調職寶麗金時，Beyond 與經理人陳健添的關係開始出現問題，我訴之苦，我說：『不要緊，現在有這樣的一個女生（王菲），我可以將她簽給你，但你要對她好好……』因為我知道自己會走，想將阿菲交託給他。」少寶

---

1. 自美回港，王菲變得更有自信，最直接反映在衣著上。「走在紐約的街上，你覺得每個人的打扮都有自己的風格，絕不會一窩蜂的；現在我已敢於表達自我，只要是自己喜歡的，便不用管什麼流行不流行。」

2. 少寶不喜歡王菲大唱港式 R&B，「她不應該做林憶蓮所做的。」

3. 推出大碟《執迷不悔》，外間已封阿菲為天后，她謙言未夠資格：「唔認，我死都唔認！」

4. 《容易受傷的女人》橫掃九二年度樂壇頒獎禮，在《勁歌總選》最尾入圍，阿菲拍拍心口大呼「好驚」，純屬戲劇效果。

5. 在阿菲最無助之際，陳家瑛出面弄妥滾石的經理人合約，從此種下親厚「母女情」。

6. 九四年正式進軍台灣，一曲《我願意》打響頭炮，無綫版 MV 營造飄逸感覺，拉隊往沙灘取景，並有大堆不同顏色的紗布作道具。

7. 第一次紅館售票演唱會，她對這頭駁髮有點微言：「太麻煩，太花巧了！」咁你又整？「我剛剛修完頭髮，個個都話我這樣出場，一定會被舞蹈員搶鏡，好吧，我也不堅持，弄就弄吧。」

8. 九三年度叱咤，這身透視裝震驚全場。「我不認為有什麼大不了，那是冷褲不是內褲，我覺得很 cute。」才不過兩個月後，她後悔了：「在大家的心目中，我變成一個形象突出的女歌手，每次出場都要奇裝異服，實在可悲。」

執迷不悔

| | | |
|---|---|---|
| 5 | 2 | |
| | 3 | 1 |
| 6 | | |
| | 4 | |
| 8 | | 7 |

始料不及，這邊廂陳健添成為王菲的經理人，那邊廂陳健添便以二百萬將合約轉售給正欲來港大展拳腳的台灣滾石，少寶欲問個明白，陳直言：「有這樣的利益，我能不同意嗎？」

慘成人球的王菲，跑來跟少寶抱怨：「陳健添將我賣了，新藝寶要雪藏我，滾石又話我好有前途，在完全不知道搞什麼的狀況下，我寧願去美國，之後唱到歌就唱，唔唱就罷！我不會為滾石做任何事，就等他們來告我吧！」少寶分析：「滾石不會告你的，最壞的情況是，未來四年你會煙消雲散！」王菲企硬：「我不介意！」少寶唯有支持她的決定。

當日王菲有口難言，無法言明這般尷尬的兩難處境，「眾所周知，滾石有唱片部，既然擁有王菲的經理人合約，也就是說，當她與新藝寶的合約一完，順勢一定過檔滾石唱片，那新藝寶怎會替人家開山劈石？將阿菲放入雪櫃，冷凍四年後，才等滾石來接收，是很正常的做法。」少寶說，話別之時，阿菲曾冷然地拋下一句：「我不喜歡香港，以後也不會回來了。」

野心擴大勢力版圖的滾石，對王菲相當器重。江湖傳聞，滾石曾派出超級監製李宗盛專程赴美，希望她在新唱片合約大筆一揮，毋懼被雪四年的風險；但好一個阿菲，說過「不會為滾石做任何事」，果然講得出做得到，當着眾人面前，一手撕毀唱片合約！

## 無助眼神打動了她
## 行蹤飄忽合唱泡湯

但王菲真箇對樂壇死心？在梁榮駿的介紹下，她冒昧致電不太熟落的陳家瑛：「你是Katie嗎？我是王菲，有些事情不太明白，想請教你⋯⋯」這個時候，陳百強仍陷昏迷狀態，Katie傷心得不想再沾手藝人事務，但相約見面後，阿菲無助的眼神打動了她，Katie憶述：「在富才年代，我辦過很多台灣歌手的演

唱會，蘇芮、蔡琴同屬段鐘潭旗下，我們因此混熟；後來段鐘潭成了滾石話事人，我替王菲去找他，他很爽快：『是你嗎？我就撕了份合約吧！』」由此種下 Katie 與阿菲的親厚「母女情」。

解除了滾石的束縛，王菲重返香港樂壇，即憑《容易受傷的女人》爆紅；愈唱愈旺，她與陳少寶又有合作的機會。「我負責遠東區推廣工作，主要是幫助歌手於自身地區之外，有更強的爆炸力，如張學友的《吻別》、王菲的《天空》等，我們會與台灣方面商量製作、宣傳、打歌；更易理解的例子是，曾跟學友合唱《In Love With You》的菲律賓歌手 Regine，這張唱片令她成功衝出菲律賓，總銷量高達三十萬張，單計台灣已賣出幾萬張。」

九五年，少寶提議召集寶麗金羣星，灌錄一張向鄧麗君致敬的唱片，身為忠實「鄧粉」，王菲反客為主，想自己「一力承擔」，但為少寶所拒：「不可以，還有其他歌星呢？但是，其中一首計劃請鄧麗君與你合唱。」其時，鄧麗君行蹤飄忽，連唱片公司中人也找不着她，阿菲等等不耐煩，自己先揀歌開工，錄成《菲靡靡之音》。「到我們終於知道鄧麗君在哪裏，很可惜，她已客死異鄉。」

（右起）梁淑怡、林燕妮、鍾曉薇同期擔任天氣女郎，觀眾看罷大惑不解——因何三位美女同是左手揮？其實不過是畫面反轉出鏡而已。「全世界以為我吻到不得了，懂得用左手！」周太笑說。

# 從天氣女郎彈升行政總裁

# 周太傳奇掀起電視風雲

七十年代，電視是新興行業，觀眾的好奇及熱情與日俱增，藝人固然受到注目，幕後也是粒粒皆星，毋須依靠巨星飯局，一樣見報率奇高。

馬首是瞻，非黃霑口中的「女強人」——周梁淑怡莫屬。「我不喜歡這個名字，」周太笑着抗議：「我覺得這個名字貶多於褒，男人強不會說是『男強人』，但女人強就說是『女強人』，好像有點性別歧視，講到你惡死又霸道。」

從助理編導、天氣女郎，官至總經理、行政總裁，周太縱橫無綫、佳視、亞視，傳奇霸業透現一代電視風雲。

從小，她便以父親梁基浩作榜樣。「我的父親很有哲理，最愛飯後聽他説故事，從中汲取了不少道理。」

初任助理編導，周太與「老闆」梁普智在控制室工作。「開會時最怕他出現，一來所有橋都要改，整個騷都會唔同晒。」

周太説，最懷念當年上下一心的風氣。「當時無綫個個都好努力，加上有梁醒波、鄧碧雲、鳳凰女等一班大老倌在，大家都不敢偷懶。」

## 毛遂自薦新興行業
## 第一份職位矇查查

當普遍香港人仍未知電視為何物，一個年方二十的女生，已經先後寄出兩封求職信——當年的她雲英未嫁，仍叫梁淑怡。「大學時，我考過麗的（映聲），因為很嚮往中國人去英文台讀新聞，但或許他們未習慣用中國人，我的英文也讀得未夠標準，所以沒有被聘用，之後我便到了英國讀書。」

爸爸梁基浩經營電影發行及戲院生意，又酷愛京劇等演出藝術，耳濡目染，令小淑怡早已立志投身娛樂事業。「我的父母已經很開通，但始終爸爸做戲院生意，覺得影圈好像一個大染缸，不太適合讀書人，加上電視又是新興行業，聽説無綫開台，便再寫信申請，沒

有指定要哪一個職位，只是説自己在英國讀戲劇，希望回港可以入無綫發展。」她的行動太快了，當時無綫根本還未請人，學成後她曾教過一陣子書，不久無綫復向她招手，以兼職形式聘用，那是六六年末的事。

轉眼五十八年，猶像昨天。「第一份職位，有點矇查查，一方面找我報告天氣，另一方面又要我教過中國人講英文，他們好想用中國人做英文台，我曾經教過一些新聞報道員；之後我邊學邊做，當了PA（助理編導）。」開台初期，無綫人手不足，台前幕後沒有明顯界線，員工自然多勞多得。「我幾enjoy報告天氣，當時的攝影機好大座，攝影師躲在後面，基本上你不會看到他，如何穿越機器跟數以萬計的觀眾溝通，對我日後理解電視好重要，你沒有做過這個崗位，不會明白幕前的感受。」

## 周梁淑怡視圈陞官圖

少女梁淑怡膽粗投考麗的映聲，一心擔任英文台新聞報道員，雖然最終未獲取錄，但總經理當面讚她：「你很有勇氣！」

| 1966 | 成功被無綫取錄，六七年開台後擔任天氣女郎，並教中國人講英文，在英文台出鏡。 |
|---|---|
| 1967 | 兼任助理編導，首個負責節目為蓮花樂隊（主音許冠傑）主持的《Star Show》。 |
| 1970 | 升任編導，製作婦女節目《歡樂家庭》。 |
| 1971 | 以編導與監製身份炮製《雙星報喜》，哄動一時，同時出任節目部執行助理。 |
| 1973 | 主管新成立部門——節目統籌部。 |
| 1975 | 從節目部經理彈升助理總經理，被形容為權力空前強大。 |
| 1977 | 宣布辭職，出任佳視總經理。 |
| 1978 | 二月正式上任，發動七月攻勢，但節目播出廿多日，聯同其他五君子劈炮，八月廿二日佳視結業。 |
| 1988 | 重返四台山，履任亞視行政總裁。 |
| 1991 | 調任亞視董事兼顧問，逐步淡出電視圈。 |

七七年十二月底，周太臨盆在即、將要誕下次女周智琪之際，忽傳請辭無綫、轉投佳視的消息，事件轟動娛樂圈，她與無綫總經理羅仲炳雙雙成為七八年第一期《明周》封面。

六七年的《Star Show》，大家應該認得年青的許冠傑與泰迪羅賓，那位正彈着結他的四眼男又是誰呢？答案是鄭中基父親鄭東漢。

---

### 直升機嚇窒許冠文
### 籌辦港姐被潑冷水

基礎打穩，機會話嚟就嚟。七一年春節，許冠文、許冠傑以特備節目《雙星報喜》賀歲，一出即大受歡迎，

當了一年天氣女郎，周太全面撤退作後方支援，第一個以助導身份出力的節目是《Star Show》《星報青年節目》。「我的老闆是梁普智，他在英國出生，不懂中文，我既是他的助手，也是半個翻譯；當時做PA好犀利，不單要編排節目rundown，就連編劇都做埋，要同蓮花樂隊度gag。」無綫擴展迅速，急需催谷人才上位，周太很快已晉升小頭目，擁有自己的手下。「之後我做婦女節目《歡樂家庭》，是一個直播的雜誌式節目，由朱維德與李美怡擔任主持；我好幸運，碰到專業的主持，李美怡就像是兼任資料搜集，減輕了我的工作負擔。」

娶了個女強人妻子，丈夫周明權可會不是味兒？他肯定的答：「不會，我們工作性質不同（他是工程師），沒得比較。」

剛升職的周太負責婦女節目《歡樂家庭》，遇上十分專業的朱維德與李美怡，減輕了她的工作負擔。

## 盡展才華

2 | 1
3

1. 數《雙星報喜》最經典環節，「邊個夠我威」肯定名列三甲。

2. 遠在早年《歡樂今宵》，許氏兄弟已展示喜劇才華，直至《雙星》紅到發紫，再轉入影圈發揚光大。

3. 雖然《雙星》取經自美國笑話節目《Laugh In》，但無綫加入歌舞，總算比現今搬字過紙「原創」得多。

無綫打鐵趁熱變常規節目，四月起逢星期五晚播出。「其實我們一早有信心可以繼續做下去，反正電視台需要節目，這樣的一個新構思，應該OK。」身兼編導與監製的她，不諱言《雙星》有偷橋成分，靈感來自正在美國熱播、以密集式笑話娛樂大眾的節目《Laugh In》。「但我們的做法不同，加進了很多音樂，許氏兄弟、

一個唱歌起家，組合起來強而有力；有一件事説出來，許冠文一定嬲死我……」稍作猶豫，周太還是忍不住爆：「許冠文其實好鍾意唱歌，有一次他扮醫生，竟然拿着聽筒當咪高峰，畫面出來好搞笑，但當然歌喉不及弟弟，他不服氣，唱腔與造手十足十粵曲，從以前笑到他現在，許冠文常常對人説：『梁淑怡叫我不要唱歌嗎！』查實他一直深深不忿，還是那麼喜歡唱歌。」

幕前搞笑，幕後慘叫。以周太、許冠文、劉天賜、鄧偉雄、葉潔馨、吳慧萍為骨幹的度橋團，絞盡腦汁非常痛苦，互相否決率奇高；好不容易度出一個笑點，又要配合畫面、道具、節奏，一失足成千古恨。「當時無綫資源不足，入廠時間緊迫，往往兩、三個鐘要錄半小時節目，我們的野心又大，不理會有無資源就行咗先，弄得精神壓力好大，第二天錄影，前一晚常常失眠。」周太的天馬行空，從《雙星》的第一個鏡頭，已經令許冠文嘩然。「第一個Shot，我希望有架直升機，許冠文擘大個口：『直升機？!』不記得怎樣奔走，終於都被我借到！」為什麼要用直升機？「沒有什麼原因，就是要想一些特別的東西，像旭日初升，有氣勢一點。」野心換來高收視，就連王牌節目《歡樂今宵》的監製蔡和平，也忍不住眼紅紅：「有什麼理由，一星期只播半小時的節目，可以砌低我們《EYT》？」

無綫愈做愈旺，台前幕後都是鋒頭躉，周太的搶鏡度不遜汪明荃與黃淑儀兩大阿姐。

提起蕭芳芳扮林亞珍的由來，周太忍不住卡卡笑：「她的樣子有點像葉潔馨，動靜就學簡而清，好像一個卡通人物。」有相為證。

周太與許冠文一起構思處境劇《73》，選角不重星味，強調真實感。

拍出電視生涯首個代表作，周太開始扶搖直上，也跟許冠文拍住上，合作構思了處境劇《73》及第一屆《香港小姐競選》。

「《雙星》之後，許冠文在無綫做過一陣子幕後，他是第一屆香港小姐的創作總監，大會口號『美貌與智慧並重』就是我跟他一起度出來的；我們將香港小姐的水平定得很高，不止得個樣，還要有學識、氣質、儀態、談吐得體，才能代表香港。」她聯絡香港旅遊協會要求合作，詎料那位英籍總幹事居然大潑冷水：「不要辦了，不會有好結果，你們一定會後悔！」周太當然不會為三言兩語而退縮，「事後我發覺，他們的思想相當負面，只會想壞、不會想好。」

## 平亂有功邁向頂峰
## 堅持在高處走鋼線

於無綫，周太陞官圖的頂峰，發生在七五年。八月，製作部經理鍾景輝求去，據聞周太「平亂」有功，獎賞是由節目部經理急速躍升副總經理，僅次總經理余經緯一人之下。「我又不覺得自己『平亂有功』，當然鍾景輝一走，一定會有人心惶惶，會不會一朝天子一朝臣呢？我處理他的工作，召開製作部會議，所有編導全部出現，第一次開會鴉雀無聲，可能以前沒有這類會議，他們又常常被人欺負，我又怎能幫手呢？」周太開始問問題，問題是如果他們不作聲，到後來口若懸河，她終於知道編導們的心底話。「原來他們一直很怕工程部，而且有山頭主義，例如蔡和平、鍾景輝夠惡，旗下手足就乜都有，其他編導就像孤兒仔，卻又敢怒不敢言；大家將心聲說出來，漸漸發現不但我有問題，原來你都有問題，互相有個依傍，我開始幫他們去fight。」當時的總工程部，也就是周太之後的上司——羅仲炳。「羅仲炳好叻、好惡，但個人好講道理，只是他的夥計狐假虎威，明『恰』你；我跟羅仲炳一傾，很多問題立即迎刃而解，製作部的士氣登時大增。」

## 揭開孤本《香港電視》
## 披露首屆港姐有趣規則

早在無綫成立以前，坊間已有各式各樣的選美活動，但直到一九七三年，最有代表性的《香港小姐競選》終於出現；由於是首屆創辦，七三年三月，無綫舉行了記者會公布詳情，並在當年的官方刊物《香港電視》內披露。

有關競選規則，比較有趣的是，參選佳麗必須持有香港教育司署（今名教育局）頒發之中學會考證書，並須由就讀學校的校長書面證明學歷及贊同參加選美，極其「尊師重道」；現今選美有專人設計服飾，當年卻可各師各法，凡入圍準決賽者，均獲無綫贊助三百大元訂造晚裝，決賽佳麗則有五百元贊助訂製旗袍。

冠軍佳麗（當年花魁是孫泳恩）可獲一萬元獎金，但無綫要扣起三千，待孫泳恩加冕給七四年港姐冠軍張文瑛，才獲發餘下獎金，以防她中途未有履行職責，或因虛報資料等被取消資格。

周太成功說服關德興出山，與李香琴共事無綫，想不到要兼任和事老。「關師父拍劇集《黃飛鴻》，跟導演由頭嗌交嗌到尾，每件事都要找我擺平。」

七三年三月廿二日出版的《香港電視》，詳列了香港小姐的參賽規則、評判團成員，甚至連佳麗需要穿上泳裝、晚裝、便服、旗袍上台，也一一說明；結果由孫泳恩奪得冠軍，趙雅芝屈居梗頸四。

同時，她又注意有節目開始因循苟且，失去了最初的意義。

「電視媒界最突出就是做 live，我常說，你在幾十層樓高走鋼線，抑或在地上行鋼線好看？你錄影，跌下可以再走過，但直播就沒有第二次，我當然要看挑戰性較大的吧！當我接手《歡樂今宵》的時候，舉例有三十個環節，竟然有廿八個錄影，我說這個節目要來幹什麼？若你說有一隻歌舞，要用好勁的技術，一定要剪接，我明白，但這是特殊的例子，《歡樂今宵》是直播節目，有什麼理由排劇又錄、連司儀講幾句都錄？又要現場觀眾來看電視，喂，我們很着重現場氣氛，這樣才可以帶動家庭觀眾，否則

為什麼要現場觀眾？倒不如 dup 一些罐頭笑聲就可以啦！」一口氣說完，頓一頓，她作出總結：

「若能徹底明白電視真粹，並將之利用，整件事會刺激同興奮好多。」

## 選角個個度身訂造
## 拉姑扭計陷拉鋸戰

有戲劇大師鍾景輝坐鎮，在此之前的無綫充斥一片話劇風；《清宮殘夢》《梁天來》《民間傳奇》拍之不完；七六年別開生面，出現一部時代感極重的長篇巨製──《狂潮》，觀眾未必看得出的，是鏡頭調度的突破。「之前無綫送我去英國受訓，雖然短短幾個禮拜，但已經大開眼界，原來拍電視可以拍到好立體，場景設計到遷就攝影機走位，甚至行到埋身；回港後，我谷幕後去做，愈做愈得。」劇本創作，所有角色都有人物做辦，據聞石堅所飾的程一龍，「人辦」就是已故富豪霍英東，周太笑着搖頭，不願證實，只說：「最初石堅做富豪，大家都說不像，因為以前他都是拍功夫片，但當他穿起西裝，那份霸氣便出現了，只要觀眾接受角色，自然會喜歡套劇。」

周太精於選角，從配音組發掘朱江、盧國雄，成功個案實在比比皆是。「如果你緊張創作，一定要打開個腦。可能朱江不是最完美的，但做戲要看整個人，他演出時入戲，不就可以嗎？」《狂潮》一眾角色，跟演員恍如天作之合──周潤發拍了個廉署廣告，個性突出，又從早到晚洗腦式播放，周太要找性格小生去演邵華山，自然不作他人想；繆騫人演程思嘉、狄波拉演雷茵，在度身訂造以前，實則經過幾番波折。「繆騫人落選港姐，

周潤發與繆騫人戲假情真，恍如為《狂潮》火上加油，觀眾看足半年也不厭倦。

只得了個最上鏡小姐，沒有跟無綫簽約，我覺得這個女仔氣質好特別，透過她的姊姊繆佳人（曾任蔡和平助導）才能成功游說；狄波拉肯做雷茵，但怎也不願放棄《歡樂今宵》，她說大家相處太開心，可是《狂潮》在七點鐘播，接着九點又見到她，還要在《EYT》搞 gag，一定會影響雷茵，在度身訂造以前，實則經過幾番波折。」反

雷茵槍殺邵華山，無綫特別舉辦誰是真兇競猜遊戲，鋪排了好幾個星期，單是槍擊這一幕也播足十八分鐘。

《狂潮》強調豪華氣派，無綫既租下葵涌萬呎地方作外景場地，又商借酒店作實景拍攝，奠下豪門恩怨的長劇公式。

七八年一月，五台山三大巨頭——（左起）羅仲炳（無綫）、林秀榮（佳視）、黃錫照（麗的）齊齊現身百萬行，構成一幅歷史性合照。

南紅復出，在《家變》演洛輝的情婦王懿德，她曾向無綫爭取多添脂粉，以回復艷麗形象，周太並不同意：「通常做細好惡死，但我們有少反常，寫到她就像賢妻良母，為了真實感，她不可能濃妝艷抹出鏡。」

汪明荃演洛琳，順理成章。「倔強完全出乎自然，洛琳肯定是她。」

覆談了很多次，雙方都作出讓步，拉姑照樣演雷茵，但減少演出《EYT》的次數；重提往事，拉姑笑言：「幸好周太不斷說服我，否則我連唯一的代表作都沒有了！」長劇的第一個收視狂潮湧現，當年走入每個屋邨，晚上七時一定齊齊響起「是他也是你和我……」，大合奏足足一百廿九晚。

## 播出前夕政府施壓
## 高層照肺幾乎抽起

緊接而來，是「知否世事常變……」——在《家變》播出前夕，確實幾乎有變，高層一度有意臨時抽起，周太爆出鮮為人知的內幕：「出街前幾天，我被高層召去，叮囑我要小心，因為這個劇涉及ICAC（政府官員向地產發展商苛索賄賂），似乎當時政府給了無綫壓力，假設我們一定做到ICAC好惡死，但我們一早做了許多資料搜集，怎樣調查、拉人，一切如實去做，沒有想過抹黑ICAC。」周太最記得那位高層說了一句：「唔出街得唔得？」她大力反對：「當然唔得，唔出街我幾反感，電視台應該捍衛自己人，對自己人有信心，我問老闆：『其實你有無睇過部劇，我說你不如看過再說吧。』結果以不變應萬變，《家變》如期出街後，一如周太所料，政府沒有絲毫反應。「當時ICAC很熱，我們用此作為故事的切入點，會好震撼，根本沒有其他企圖。」

機關算盡，《家變》初段卻出奇慢熱，周太坦言：「我自認casting好強，幾乎沒有錯過，但當時選白文彪做洛輝，起初的確有點問題；我選他是因為真實感，洛輝的『人辦』是基層出身，建築界一個好出名的大哥，白文彪跟他有點相像，但他一來不是有名演員，不像石堅一行出來，未入戲大家都接受；加上他的演技又不夠好，捉不住觀眾的心，幸好汪明荃、鄧碧雲、南紅都好出，劇集後段總算有力。」

## 無綫萬九佳視四萬
## 首天上班已知不妙

七七年十二月廿六日，兩間報館同時拆開一份「聖誕大禮」，爆得如雷貫耳——權傾無綫的助理總經理周梁淑怡，已經遞上辭職信！

翌日，無綫證實消息；再過一天（廿八日）佳視常務董事林秀榮透過一份晚報宣布，周太已答允加盟，在七八年二月一日正式出任總經理。

「電視風雲」真人騷的開端，大家都不禁在問，周太於無綫已呼風喚雨，何以偏向虎山行，從大哥台跳槽弱台？有說，自余經緯在七六年猝逝，羅仲炳、陳慶祥、林賜祥三雄崛起，壓得女強人透不過氣來，憤而執包袱求去。

驚聞六君子集體向佳視辭職，《明周》
第一時間找着周太接受獨家訪問，她否
認外傳曾與佳視簽了兩年合約，「我們
沒有合約，不是悔約，是和平解決。」

重提舊事，周太道出這個版本：「在無綫工作十年，我想轉
換環境，因為我覺得自己未被百分百賞識，有時度橋度到個腦實
晒，嘔心瀝血去做節目，老闆居然不知道你在做什麼，可以講句
話：『你不用做九成（收視），做七成都夠啦！』完全不明白創作
是怎麼的一回事！動力是由上至下，如果你有這樣的想法，我不
可能繼續做下去。」

身為高層，辭職需要六個月時間通知，初期消息鎖得密一
密，但仍為林秀峯、林秀榮兄弟得知，相邀周太過檔佳視，傳聞
是許冠文通風報信，她笑言：「我不知道是不是許冠文『通水』，
幾少人知都總會有人知；我在年中向無綫辭職，沒有認真想過之
後的計劃，佳視很遲（近年底）才跟我談，並非純粹為錢，我看
作是個新挑戰，無綫郁兩下已經有七成收視，但佳視不同，要為
生存而真正去做些特別的節目。」周太官至助理總經理，在無
綫月薪一萬九千元，另加花紅；佳視則明碼實價，每月酬金四萬
大元。「其實計落差不多，無綫計埋花紅都有三萬多。」

七八年二月一日，周太懷着滿腔熱誠，大清早精神爽利回到
辦公室，準備在董事會發表詳細計劃書；可是，當她踏足會議
室，已感覺大事不妙——董事們竟然在打瞌睡！「當時我太年
青，不懂想得太多，以為一間公司的董事跟你談，就表示對這間
公司充滿信心，但當真正入到佳視才驚覺，來來去去只得林氏兄
弟好緊張，其他董事根本一早已經放棄。」

## 不適應中國式管理
## 負債七千萬復播難

在周太入局之初，喜歡事事參與、連《佳視周刊》都要親
力親為改革一番的林秀峯，曾經公開揚言：「要搞一種自己不在
行的事業，必須禮賢下士，尋求適當的人才；當你找到這個人才
後，一定要對他（她）寄以絕對的信任，放手由他去搞，不能在
旁嚕嚕嗦嗦，因為行外人的見解和意見，常會敗事。」

林秀峯果真是個有遠見的老闆，只是說的和做的，似乎有點
背道而馳。周太說：「林氏兄弟落了一定資金，當然好緊張、好
多意見，亦好有興趣參與，但始終是中國式管理手法，會有老闆
與夥計之分，亦好有興趣參與，但始終是中國式管理手法，會有老闆
字一樣，我當然不習慣，我的同事也不會習慣。」

頂着外憂內患，周太全力策動七月攻勢，頗有不成功便成仁
的意味；然而，大戰愈是逼近、內亂愈是頻生——周太與林氏兄
弟的衝突日益白熱化，林秀峯常常大罵超出預算，在辦公室拍枱
發脾氣；林秀榮往會計部鑽來鑽去，質問為什麼每一次撥出的錢
都很快用光，周太卻一直企硬，擺出絕不妥協的姿態，老闆氣上
心頭，六月開始緊縮政策，周太要錢，他們偏不給錢，擺明鬥氣。

事實上，佳視再沒有餘錢可花了。雖然，在「七月佳視」的
記者會上，周太揚言七月一日開始賣出的廣告，較之前增長達百
分之五十，並可望兩年內開始賺錢，但真相是佳視已無前景可
言，周太說：「一齣電影可以令整間公司翻生，但電視競爭要講
延續性、有長盤計劃；佳視推一個劇出來，原來是鋪鋪清，無第
二個，咁死喇，既沒有承諾，金錢也得不到支持，根本不可能
繼續走下去。」七月廿一日，周太、石少鳴、葉潔馨、劉天賜、
盧國沾、林旭華集體請辭，當時有傳他們花去佳視三千萬，惹
起董事局不滿，周太說：「我們沒有花去那麼多錢。」是不是指
公司的常用開支，包括所有職員和其他開支？「是的。」自周太
入主，佳視職員由原來的三百激增至六百，每月薪金開支高達
二百萬，整個「七月佳視」的製作費為七百萬。

主帥一去，風聲鶴唳。儘管林秀榮曾出面澄清：「我搵得梁
淑怡幫手，亦可以找另一個類似的人來接替，要是梁淑怡真的離
開，相信佳視亦不至於倒台。」言猶在耳，八月廿二日，佳視突
然宣布結業，周太說：「董事局不是正常運作，個個將責任推
落林氏兄弟身上，好似睇你點死咁，八月執笠是意料中事。」縱
然員工多番奔走，既在維園舉行萬人大集會，又到港督府靜坐

《名流情史》大灑金錢，遠赴夏威夷拍攝外景，無奈時不我與，不得善終。

粵語片名伶復出成風，周太從無綫與麗的挖得鄧碧雲與羅艷卿，在《名流情史》分飾姊妹花容佩慧與容佩薇。

佳視上下一心宣傳七月攻勢，萬料不到一個月後，會變成遊行、靜坐、集會，誓向突然倒閉的公司爭取員工權益。

七七、七八年間，林秀峯是媒體的寵兒，除因是佳視老闆，也因為另一個身份——繆騫人的男朋友。

縱橫佳視、亞視，周太先後與林秀榮、邱德根、林建岳交手，她評雙林家族都是「中國式經營手法」，凡事要以老闆為尊，反而和邱德根能夠做到互相尊重、君子之交。

抗議，更一度有美國財團願意注資，最後仍是復播無望，有指佳視負債接近七千萬，包括拖欠員工薪金五百四十萬，令財團卻步；多年後，鄭裕玲收到破產管理局寄來的支票，佳視清盤後她所得的補償，是一元正。

## 商業間諜偷取情報
## 詳盡解構「七月佳視」

「七月佳視」有多矚目？可見於有出版社趁機發財，以周太為封面推出《佳視大攻勢內幕》，全書四十頁，索價一元五角。

此書並非官方刊物，但資料倒算詳盡，除有鄧碧雲、羅艷卿等大卡士訪問，更披露不少內幕秘聞；有說當年五台山劇鬥之烈，竟衍生「商業間諜」，伺機偷取敵台的橋段、放映時間、人事情報、工程技術，據稱當年仍在拍攝中的《名流情史》，某些點子「提早」出現在對台的電視劇中，令佳視創作部要特設一部碎紙機，將抄寫後的劇本「毀屍滅迹」。

跨版廣告介紹「七月佳視」所有節目，在七十年代的報章而言，全彩色印刷極為罕見，可見佳視之落本。

佳視突告停業，何鉅華、鄭裕玲等員工代表連日奔走，終能首次與董事會主席羅文惠（右一）對談，當時羅文惠已表明，因受種種條件限制，佳視復播的可能性不大。

佳視員工委員會的圖案（右），跟舊台徽（左）極為相似，一來顯示員工對公司的感情，二來表達他們永遠團結的信念。

非官方出版的《佳視大攻勢內幕》，究竟周太有何秘密武器？內文透露她有兩大絕招，一、搞滲透、買人心，令新舊人減少派系鬥爭；二、改門口、換招牌，力求令佳視耳目一新。

# 佳視大攻勢內幕

$1.50

同時，特刊詳盡解構「七月佳視」，主要分十大節目：

一、《名流情史》承襲《狂潮》《家變》的成功，周梁淑怡欲在佳視再下一城，打造一百集金裝豪華劇；出動《家變》的編劇陣容（陳韻文、陳方、舒琪、李國松等），復在無綫挖來林德祿、李耀民、冼杞然等編導高手，卡士更堪稱佳視最強，鄧碧雲、羅艷卿、米雪、鄭裕玲、白彪、黃錦燊等星羅棋布。

報道說，為了一場主角駕車的場面，周太一聲令下，時值十幾萬的保時捷由借變買，監製還要噴了兩次色才肯收貨，認真大手筆。「哪有這回事？」周太澄清：「怎會走去買架保時捷？當時經常有說我們亂花錢，其實什麼靚車、直升機，全部都是辛苦『嘿』人免費借出的，做這行一定要用小小成本做出大大效果，樣樣都買仲得了？」

可惜努力得不到回報，《名流》只播了三十多集，佳視便關門大吉，成為電視史上冤案之一。

二、《推理劇場》羅致翻譯推理小說名家沈西城，專程飛往日本洽購松本清張、森村誠一等大師級名作版權，回港改成上、下兩集的短篇劇；在周太動之以情下，狄波拉首肯助陣，出演第一集《面具》。

三、《美麗屋》以理髮店為主要場景的處境喜劇，《73》劉一帆配搭《諸事丁》黃韻詩。

四、《急先鋒》無綫《CID》大熱，佳視亦步亦趨，製作同類型一小時單元劇，只是主角（胡燕妮、陳強）由 CID 變了私家偵探，值得一提出自「風雲導演」林嶺東手筆。

五、《夜半趣談》（前名《夜遊神》）佳視要在黃金時間播教育電視，無綫麗的又對晚上十點半後放軟手腳，周太便想到開拓深宵時段，《夜半趣談》用盧遠主持，大講成人笑話留住夜貓子。

差天共地

```
2  1
 3
```

1. 首兩屆亞姐冠軍黎燕珊、利智是邱德根的愛將，黎有《西施》、利有《貂蟬》，地位平起平坐。

2. 肥姐既是周太老友，又跟林伯有交情，亞視一叫埋位，她樂意奉陪。

3. 周太說，《今夜不設防》其實是《Hello 夜歸人》的變奏——當然製作費差天共地。「整個節目由黃霑出發，蔡瀾、倪匡都是他找回來的。」

六、《Hello 夜歸人》話題天南地北無所不談，重點在結尾亦嘉、陳維英、廖淑儀穿性感睡袍叫觀眾「早抖」，成本最低但效益最高，是「七月攻勢」的意外驚喜；之後麗的有樣學樣推出《貓頭鷹時間》，嘉禾更開拍電影版，導演是吳宇森。

七、《煮飯公》創作總管劉天賜親自出手，擔任劇本審閱的輕鬆喜劇，劉國誠與李麗麗領銜主演。

八、《301 部隊》逢星期六下午三時開始，一口氣播出《五勇士》、《大鐵人》、《冰河勇士》等幾部卡通片，加上「小龍女」李通明主持的《大眼妹與波比》，積極吸納小朋友粉絲。

九、《金刀情俠》三月徐克報到，立即籌拍改編自古龍小說、由余安安、鄭裕玲、游天龍等合演的新派武俠劇；因為慢工出細貨，三個月竟然拍不到一集，徐克得名「百慢大導」。

十、《世界遊戲大觀》周太上場，指明要搞好遊戲節目，林旭華度出好橋，一站式介紹世界上各式有趣遊戲、開設遊戲信箱解答疑難（如截麻將「天糊」的妙法）等，由憑《精打細算》紅極一時的盧國雄主持。

## 難忘亞姐通宵搭台
## 痛心新聞節目被抽

暫別視壇，周太一度轉戰影圈，之後成立富才製作，主辦關正傑演唱會、製作《亞姐》、《未來偶像》，開始與亞視愈走愈近。「雖然很多人批評邱德根起孤寒，但以一間這樣難做的公司，他都可以賺錢，談何容易。」她最難忘八六年第二屆亞姐「準決賽在置地廣場中央廣場起水池，只得一晚時間通宵搭台，趕得好辛苦；決賽在皇后像廣場露天舉行，最怕就是下雨，專係行鋼線，但唔係咁又點令人耳目一新？」

老闆無限量放水撐腰，周梁淑怡初入亞視，立即發動規模不下於當年佳視的挖角戰，矛頭直指一班包括小美在內的幕後精英；就在萬事俱備的最後一刻，被無綫聞得風聲，召來精英們頒布「人人有職升」、「人人有薪加」，以銀彈挽留了大批人才出走。

八九年的《亞視煙花照萬家》，是周太上任後的第一個大騷，她與少東林建岳碌盡人情卡，集齊一眾響噹噹巨星，如何擺平局面，還看周太功力。

闊別多時的鄧麗君，跟大姐大徐小鳳同台獻藝，每人獨唱三首歌，然後歷史性合唱一曲；但觀先出場的鄧麗君不斷換衫，小鳳姐連忙叫工作人員請周太過來「傾偈」，有人聽到周太向小鳳姐說：「唔緊要，你夠時間，可以換多套！」最終兩大阿姐各換四套衫，平分秋色。

紅到發紫的周潤發正為舞台劇《花心大丈夫》演出，經不起游說之下答應壓軸亮相，亞視派出電單車隊開路以策萬全，同場表演舞獅的成龍得悉後俏皮的說：「我又要上台！」工作人員硬着頭皮，在趕赴會展途中告訴發哥，「好呀！」識做的發哥言出必行，一上台便即興爆肚：「人人話我係大哥，其實講到大哥，又點及得上成龍大哥？我請大哥上台講幾句嘢好唔好呀？」成龍上台，發哥單膝跪下迎接，成龍連忙回禮，最後合唱以示皆大歡喜。

大哥大洪金寶同樣貴人事忙，只答應錄影演出，跟歷屆亞姐表演踢躂舞；錄影當天，大哥大準時出現，反而小花們遲到兼吱吱喳喳，怒得大哥大當時呼喝：「唔好嘈，快啲錄影！」全世界登時乖乖就位。還有令工作人員折服的是，每次大哥大煙癮起，例必走出廠外吞雲吐霧，來來回回不知走了幾多次，他解釋：「師父于占元教落，不能在任何錄影廠抽煙，無論我現在怎樣風光，都改不了這個習慣。」

周潤發、黃霑、鄧麗君、布施明，只是八九年《亞視煙花照萬家》的部分卡士，巨星幫尚有成龍、徐小鳳、曾志偉、黃韻詩……

合作愉快，邱德根秘密游說周太加盟亞視，八八年林百欣及鄭裕彤聯合收購，銳意大展拳腳，周太終於答允重返公仔箱，出任董事兼行政總裁，據聞年新一百五十萬。「初入ATV，感覺跟佳視完全兩樣，董事局好支持我；TVB劇集好強，ATV好難有條件去鬥，我們最強是新聞，於是嘗試另一種節目編排，九點鐘擺新聞去打TVB的戲劇，又成功引進了CNN在香港落地。」

周太為亞視定下一個「六年計劃」，但實行不到一半，九一年便被調任顧問，還遭接任行政總裁的林百欣大彈工作未能達標。「林伯做慣工廠，不明白電視運作，工廠有幾個產品受歡迎，你可以猛印賺錢，但電視要做大量創作，你不斷的創新，他就來問：『你點解唔做咗個模就咁印啫？點解你要咁嘅嘢？』」她

最痛心的是，苦心經營的節目時間表，失驚無神被人抽起。「TVB沒有黃金時間新聞報道，你要培養觀眾習慣，看新聞就要看亞視；結果做了一年多，忽然間話抽就抽，不夠耐性，難怪ATV高潮沒有幾多個，你自己沒有持續性，觀眾又怎會持續收看？」

淡出亞視後，周太不沾行政已久，無意再披上「女強人」戰袍：「無興趣喇，之前我幫有線做了四個月《周梁有請》，女兒一早警告我，現在不是我以前那個世界，可能大家要求完全不同，會嫌我太緊張、那一套過時了。」

陳家瑛 「二人合一」

演藝界神奇女俠

在 Eason 口中，Katie 是「Katie Mama」或「K 媽」，可見情誼早已超越工作範圍。

纖纖弱質，鬥志卻如鋼鐵一般，無綫時代從不言倦。「廿幾歲女，能有多累？」Katie 說。

在恩師周梁淑怡的指導下，陳家瑛於演藝界茁壯成長，帶給我們最精彩的王菲、陳奕迅、林子祥、陳百強、五輪真弓。

一一年，王菲香港站巡唱，高水準製作讓人拍案叫絕，因為掌舵者是陳家瑛（Katie），一切讚譽又似乎變得理所當然。

八十年代，演唱會漸次成為普及文化，Katie 已是箇中潮流先驅，林子祥、梅艷芳、陳百強、關正傑、五輪真弓、中村雅俊「在台上我覓理想」，經她手例必「聲威最響」。

「廿幾歲，會呻：『死啲，我做唔掂！』Selina（周梁淑怡）話：『無嘢係做唔掂，你要搵到一個方法做掂佢為止！』這句說話，成為了我的座右銘。」

電視人、製作人、經理人，Katie 盡皆無所不能；歷遍生離死別，卻非容易受傷的女人，她是演藝界的神奇女俠。

## 從二百人脫穎而出
## 掛萬漏一痛哭自責

迷茫的十七歲，繼續升學抑或投身社會？教授的一席話，改寫了陳家瑛一生。

「他說，TVB 請助理編導，Katie 這麼愛玩，應該很適合。」名額一個，報名者二百幾個，自嘲「傻吓傻吓」的 Katie，居然脫穎而出。「TVB 一向只請中大或港大畢業生，我本來已經報名去美國讀書，既然面試後 OK，一試無妨。」

穿上紅褲仔，小助導開始一腳踢，茶水、管數、度橋、接電話如千手觀音，兼且年中無休。「一個禮拜七日都在公司，第一份工是做《花王俱樂部》，不但要推電視、雪櫃，還要處理現金交易，那時候二十元已經很多錢，一個人袋着所有信封，好驚。」

兩年後，她調組跟隨周梁淑怡，成為《雙星報喜》的協力，既要向劉天賜、鄧偉雄、許冠文追稿，又要幫譚家明打《鐵塔凌雲》MV 的字幕，甚至連茄喱啡都要做埋。「劉天賜話爭個日本妹，我咪要換衫落去扮啦！」忙亂有價，讓她學懂何謂「gag show」。「周太好提攜後輩，到今日我仍然尊敬她，她一行出來，

想當年刊登之日，這張舊照的圖片說明是「林賜祥伉儷參加十一周年無綫台慶酒會」，Katie 說：「我好崇拜我老公，他真的好叻。」

Katie 堪慰的是一對仔女很生性，兒子君武已成家立室，移居加拿大；女兒君慧則是律師，現跟媽咪同住。

Katie 初入無綫的第一個節目，是胡章釗主持的《花王俱樂部》。「什麼都要做，例如推雪櫃、電視機。」

我就要企側邊。」一次客人前來拍廣告，Katie 忘記 book 錄影廠，自責得坐在辦公室哭起來，周太笑出口：「終於做到有人喊啦！」然後借故打發客戶走，沒罵她一句。「當時個個都好勤力，周太體諒我已經好罪咎，真的很疼我。」

周太拉隊過檔佳視，因何獨獨欠了 Katie？竅妙在於──

「我的丈夫林賜祥是 TVB 副總經理，周太明知這樣的關係，當然不會為難我。」她廿三歲結婚、廿四歲生仔，「我是 TVB Baby，上半生所有最重要的事，都在 TVB 發生。」廿八歲升任《歡樂今宵》監製，讓她領略「壓力」為何物。「好辛苦，日間要理《跳飛機》，夜晚要做《EYT》，有段時間麗的來勢洶洶，《變色龍》打到我們好驚，每朝九點返工，就問吳雨度了什麼橋，那些梨園大賽、扮嘢大賽，就是這個時間構思出來的。」

同心合力抵禦外敵，當年《EYT》的台前幕後，實在值得獲頒「團隊精神獎」。「大家知道有競爭，變得好有自發性。搞梨園之夜，波叔（梁醒波）、琴姐（李香琴）帶隊，教呂瑞容、陳儀馨等人學功架；到扮嘢之夜，吳孟達、盧海鵬個個去看錄影帶，捉對方神髓。」有一晚，Katie 如常經過木人巷，忽見菲律賓歌手 Freddie Aguilar（譚詠麟曾改編他的金曲《Anak》為《孩兒》）靜靜的坐着，大吃一驚。「我上前望望，他不理睬我，心想：『難道 Freddie Aguilar 真的來了？似到呢……』原來是死人吳孟達！」

盧海鵬扮羅文，《EYT》一絕。「大家一齊度邊個扮邊個，以前盧海鵬沒有那麼肥。」

吳孟達曾是早年《歡樂今宵》台柱，扮 Freddie Aguilar 或澤田研二均可亂真。

兵荒馬亂，兒子發燒到一百零六度，Katie亦無暇照料，「日頭猛做，到嘅家輕鬆吓」，開始呼喚着她。「第一次感覺有心無力，那天下畫十二點幾，我一個人坐在寫字樓，忽然有衝動寫辭職信。」信寫好，就放在桌上仍未遞交，她獨個兒行出走廊，碰着野峰，他劈頭就說：「你走哪？」靈異得令Katie噴

噴稱奇：「野野譏睇相，試過跟琴姐去拍《古靈精怪東南亞》；要知道，我辭職是突發性的，連老公都未通知，他竟然一眼便看得出來，果真有料到！」

# 開騷前接死亡傳呼
## 為十一套衫佈機關

告別無綫，工作狂小休一會，周太的奪命追魂call很快驚破好夢：「還在家裏睡覺？快點上班！」她加盟富才，重新一腳踢。「以前沒分什麼監製、導演、策劃，總之由你一個人做晒，周太是我們的精神領袖。」

她參與的第一個演唱會，時維八一年，也是林子祥的第一次演唱會，在新伊館公演；兩年後更進一步，阿Lam越級挑戰紅館之巔，就在開騷前夕，她收到了一個永遠難忘的「死亡傳呼」——抗癌四年的林賜祥，悄悄走了。

「那是最後一天在錄音室綵排，我將傳呼機機調校AB call，A是正常call，B是醫院call，排排吓，突然來了個B call，死啦，好驚嚇，立即打電話給周太，她叫我趕去，撲過來親自on panel。」說回林賜祥之所以發現肺癌，信不信由你「有天睡午覺，發夢妹妹打電話給我，說：『Cancer!』一聽這個字，我驚醒了，在想：『到底是誰患了cancer？』剛巧當時老公咳了兩個幾月，仍未痊癒，不如叫他去照肺，就驗出個瘤有10cm大！」他們是開明的年青夫婦，林賜祥會跟Katie說：「你還年青，不若離婚，改嫁吧！」Katie回他：「黐線，我改嫁，兩個孩子怎辦？」Katie弟妹住在加拿大，他們又考慮過移民，

八三年演唱會，英皇佐治五世學校的啦啦隊替林子祥伴舞，增添熱鬧氣氛。

開騷前夕，林賜祥不幸離世，周梁淑怡遂親自出馬，替Katie主理林子祥演唱會。

阿Lam愛在聖誕新年開騷，八八年底的一次，三面舞台卻坐了四面觀眾席，有歌迷說：「我大部分時間只看見他的背影，有時甚至完全看不到他。」

八七年底梅艷芳再現紅館，劉培基要她換十一套衫，教 Katie 費煞思量。

Katie 承諾：「我們會帶你的骨灰走！」老公囑咐：「對，你千萬別要忘掉呀！」

林賜祥在三十六歲英年早逝，責任心奇重的 Katie，傷心之餘靜靜地到紅館看阿 Lam 的演出，換衫時湊巧碰上，相擁而哭。「八三年，傅聲先走，接着輪到我老公，阿 Lam 在台上為他們獻唱《分分鐘需要你》，喊到我幾淒涼！」林爸爸與傅聲的父親是結拜兄弟，自小以兄弟相稱（阿 Lam 送給傅聲的花圈，下款寫上「義兄」），再念及林賜祥與 Katie，當唱到「有你在身邊多樂趣」時，阿 Lam 失控地在台上大哭；一曲既罷，他即時衝入後台化妝間，緊閉房門獨自飲泣。

之後，Katie 陸續包辦阿 Lam 多個演唱會。「他有很多快歌，像《成吉思汗》《阿里爸爸》等，我提議，不如埋一齊，整首《十分十二吋》啦！他當時的太太吳正元在華納工作，聽罷便說：『得喎，可以出埋唱片！』」八七年，製作上出現新突破，Katie 親自飛往東京，替阿 Lam 引入電腦燈；日本人問她：「你想租幾多枝？」她隨口答：「我要四十五枝！」對方急忙召開

會議，作專門研究：「為什麼不是四十四枝，又不是四十六枝，而是四十五枝呢？」令她啼笑皆非。

數到機關最多的一次，Katie 首推八七年十二月廿四日揭幕的《百變梅艷芳再展光華演唱會》。「一坐低跟梅艷芳開會，Eddie（劉培基）就話：『我唔理你咁多，我要換十一次衫！』吓，十一次？我得廿五首歌，豈不是唱兩首歌就要換一次？一個演唱會的節奏好重要，我唯有弄多些機關，增添現場氣氛效果。」

唔啱遇着剛剛，無綫要借舞台舉辦《勁歌總選》總選，監製楊健恩在現場叫着：「陳家瑛，你可不可以開……」個「燈」字都未講完，他已跌了下台，一度「聾聾地」；總計下來，重重機關令十一個人中招！「事前沒有人跟我說要借台，整個設計全為了梅姐做騷，可不可以自己 book 時間 set 台呢？我絕對不想人家有事，已經呼籲切勿亂行，誰想到借台會跌了十一個人，真尷尬！」這個舞台「一跌成名」，有美國人專程來港，研討機關是如何設置的。

## 天王來朝自信頓失
## 路易十三送別丹尼

八五年，Katie 替陳百強（Danny）監製演唱會，雙方一拍即合，自此開始歌手與經理人關係，Danny 說過：「我一日留在這個圈，都不會換經理人。」

Katie 的兩個「至愛」，同樣出自陳百強。「有一個 Danny 的演唱會，我很喜歡，因為周太特別讚我！」那一年的資源有限，Katie 想到用三角形、長方形與圓形圖案層層疊搭建舞台，加上燈光效果，小成本變出大驚喜。「三個可以黐埋，又可以拆開，因為沒錢整機器，唯有請工人手推。」另一個，是九二年 Danny 昏迷前，在上海舉行的告別演出。「無論聲音、衣著、製作、他的工作態度、現場觀眾反應，全部一百分！」

九二年初，Danny 到上海舉行告別演唱會，壓軸獻唱《一生何求》，全場站立拍掌，他自言一生難忘；四月，重臨舊地演出《綠滿全球羣星大匯演》，是他的最後絕唱。

陳百強與 Katie 的緣份，始自八五年演唱會，Danny 說：「我們沒有簽合約，大家講個信字。」

踏進九十年代，Danny 陷入極度痛苦，逃不開思想囚籠。

「他感覺到四大天王湧至，曾說：『Leslie（張國榮）我仲頂得住，但要頂呢四個，真係唔夠少！』其實他很有天分，但愈緊張，創作力就愈低。」他無法集中精神工作，突然不想做，但之後又剛離開富才，「我個人好飄忽，衝了這麼多年，又窮嗎，「我無錢嗎，阿媽！」她說：「返多倫多囉，多個人多雙筷啫！」我當時不過三十多歲，這麼快便要退休？」

她致電周太求救，剛進亞視的恩師趁機拉攏加盟，主理綜藝節目。「周太問我幾錢人工，我隨口話十幾萬（月薪），她說貴，我話做得你徒弟，都應該有番咁上下，不過最終都有減價。」日間上班，夜晚繼續陪 Danny 吃喝，Katie 逐漸支撐不住，拒絕再「飲」，Danny 非常纏繞：「不如我借一百萬給你，你不要做亞視，陪我吧！」Katie 笑言：「借？送給我就差不多！」婉拒了 Danny 的美意。「但亞視始終不同 TVB，強迫自己去適應，好辛苦，最終做了年多，也要放棄。」

九二年五月十八日，Danny 昏倒寓所，沉睡五百二十七天後，因腦衰竭而逝；他在人世間的最後幾天，Katie 彷彿有所感應。「我無端端走去泰國拜四面神，好似有少少預感，求神幫幫仔快點醒來；一下機，我又無端端打給 Paco（黃柏高），他叫我盡快趕去醫院，原來我一走，他已經不行，扯氣扯了兩天，所有朋友撲去見他，見來見去獨欠我，他在等待着我。」神奇的她沒有第一時間趕去醫院，反而先打道回府，開了一瓶路易十三，自斟自飲。「我好悲哀，知道要發生的，始終會發生，但我不想在人前哭出來，自己喝光整瓶白蘭地，像是先送別他。」她抵達醫院不久，Danny 便停止呼吸，結束三十五載漣漪人生。

八九年加盟亞視，主理《開心 Plaza》等綜藝節目。「每朝九點都要開會，之後又要捉住曾志偉度橋，累得要命，年多後，真的不想幹下去。」

## 出面擺平合約糾紛
## 王菲扭計背向觀眾

「個天對我幾好，損失一些，又會有另一些在等待着我。」

在 Danny 昏迷期間，Katie 接到一個電話，柔弱的女聲打動了她：「你是不是 Katie？我是王菲呀，有些事想請教你，可以嗎？」王菲正處於磨人的合約漩渦，經唱片監製梁榮駿的建議，冒昧找 Katie 相助。「她之前的經理人（陳健添），將唱片合約賣給台灣滾石，當新藝寶找她續約，想發展台灣市場，滾石又想在香港發展，就變成了雙重合約。」Katie 在富才做過蔡琴、蘇芮等演唱會，跟台灣唱片界結下深厚交情，她找段鍾潭請求放王菲一馬，豪氣的總經理二話不說：「是你（代表王菲）嗎？沒問題！」親手撕爛合約，造就阿菲闖出另一片天空，也開展了這一段「母女情」。

## 王菲復出　緣牽鄧麗君

Katie 說，她從不強迫旗下藝人工作，然則，她是如何說服闊別舞台七年的王菲，重披歌衫呢？

「感覺到的！」Katie 緩緩道來：「未開演唱會前，有人找她唱電影主題曲，看她有點心動，不停去卡拉 OK，好喜歡唱阿仔（陳奕迅）的歌，依然有鋪唱歌癮。」一O年，鄧麗君哥哥（鄧長富）聯絡李亞鵬，邀請阿菲出席紀念鄧麗君逝世十五周年演唱會，計劃分別在香港、北京、武漢、台灣上演，合共四場。「亞鵬覺得可行，既然大家都知道阿菲喜歡鄧麗君，借她的名字出來熱身，好過阿菲貿然復出，被人說是搶錢；但我不認同這個想法，如果王菲復出，為什麼不唱自己的歌？」

聰慧的阿菲對亞鵬說：「這些事，還是交給 Katie 處理吧！」Katie 方向亞鵬和盤托出：「正巧有人出天價請阿菲在北京唱五場、上海唱五場，亞鵬說既是如此，就由我們決定吧！」Katie 將「天價」悉數放在製作費，「這麼大的天后出山，一定要有個氣勢，我們看的是長線，蝕頭賺尾。」

一開始，阿菲便有個奇怪的要求：「我要在台上消失！」Katie 回她：「你要消失，我們可以想辦法，但要先構思演唱會主題，消失不可能是主題。」隨便掟橋，有人提出「衣食住行春夏秋冬」，咦，不如就「春夏秋冬」啦！「阿菲很久不見，不如就從冰山出來，以冬天打頭陣，之後經歷春、夏、秋，最後請王家衛拍了一條片，象徵消失後重生。」

最初，Katie 找了替京奧設計開幕及閉幕式舞台的 Mark Fisher，但當他交出龍、鳳、蓮花等設計，明顯格格不入。「作為總監，一定要夠狠，立即要 cut！」終由松任谷由實御用的一間日本舞台公司走馬上任。

王菲最想在舞台消失，Katie 請王家衛拍下短片，配上最貴的 LED 屏幕，順道帶出重生概念。

一五年，Katie 以健康為由宣布退休，陳奕迅自組公司，王菲與愛女竇靖童則仍屬陳家瑛經紀公司旗下。

第一次紅館演出，王菲已真我個性盡流露——她極不喜歡那個長駁髮，妥協了幾場，便率性地大變身，以粉紅短髮亮相。

兩個性格巨星走在一起，第一次合作演唱會（九四年《王菲最精彩的快樂聖誕》），已經有點火藥味——王菲很抗拒那個花巧的駁髮，更曾公開投訴過，無奈不得要領，她說：「我剛剛修剪過頭髮，個個都話我這樣出場，一定會被舞蹈員搶了鏡頭，不弄不行，我也不堅持，弄吧。」她讓步了好幾場，才以粉紅色短髮登場。

Katie 又不斷交帶：「阿菲，記得講聖誕快樂呀！」在北京長大、對聖誕感覺不大的她，冷冷地回了一句：「咩聖誕啫！」在台上，她聽話肯講，還唱了一首聖誕歌，但事後直言：「我是被迫唱的，事前沒有聽過這首歌，因為是大會指定的，我反對無效，唯有妥協。」

阿菲是從何時開始不再妥協、惜字如金的呢？Katie 說：「好像是第二次演唱會吧，她在台上說了一句話，突然有個觀眾大聲喊出來：『唱歌啦，講咩呀！』她聽後很生氣：『你們不喜歡我說話，接著下來，我一句話也不會再說！』之後還要背向那個觀眾所在的一邊，不肯轉身！」眼看阿菲鬧情緒，情急的 Katie 趁換衫時

## 中村雅俊被無綫搞到胃痛
## 五輪真弓大球場演出冷病

日本九級大地震，意外勾起香港觀眾對中村雅俊的記憶。八三年二月，中村雅俊訪港宣傳四月舉行的演唱會（同樣是富才出品），已經被讚全無架子，就算因替無綫到清水灣山頭拍攝MV，飢寒交迫下引發胃痛，他還是撐起精神出席港台十大金曲頒獎禮，出場前還在一角練習廣東話。

同鄉五輪真弓的專業態度，一樣可嘉。八二年二月，她應富才之邀在政府大球場舉行露天演唱會，正值寒風刺骨、細雨紛飛的晚上，衣衫單薄的五輪真弓，還是交出完美的演出，Katie憶述：「我記得隊band只有五個人，但她的聲線就像天籟之音，動聽得很。」返國之後，她冷病了。

富才食髓知味，翌年再邀她移師伊館安哥，由一場增至四場，最高票價亦由之前的一百急升到二百，周太解釋：「因為成本高，加價是無可避免的。」

沒有激光、沒有華服，八人樂隊伴隨中村雅俊在大專會堂演繹《前程錦繡》、《心之色》等名曲，樸實演出贏得好口碑。

五輪真弓首次訪港演出的廣告，特色是將她的威水史來個大曬冷。

## 百二萬製作　百三人演出
## 關正傑劃時代的第一次

近年演唱會愛玩「集體回憶」，即使剎那光輝或曾經擁有，均逐一被徵召「入伍」，數八十年代的巨星，唯獨是他不為所動——關正傑（Michael）。回想Michael的第一個演唱會，正是由富才舉辦、流行曲首度結合香港管弦樂團的劃時代製作，Katie說：「周太監製，我是導演，關正傑加顧嘉煇（指揮）加管弦樂團，要管好多人。」

當年接受《明周》專訪，周太表示參與演出者多達一百三十人，製作費高達一百二十萬。「我相信沒有幾個歌星像Michael那樣緊張，他的要求很高，要作七星期綵排。」Michael搶白：「最好再多一點。」

幾多甘詞厚幣，關正傑堅拒再唱，Katie說：「八十年代後期，他已不願再唱，何況現在？」

---

懇求：「阿菲，求吓你啦，一個觀眾講啫，唔好嬲晒成村觀眾啦！」誰知阿菲反應奇快：「一缸米有一粒壞咗，就成缸米都唔食得！」Katie聞言失笑：「你當啲觀眾係米呀？！」言行不一，最終阿菲還是乖乖地轉身，面向「那缸米」。

## 初簽陳奕迅蝕住做
## 佣金堪稱全行筍價

擔當經理人，Katie最看重的是「磁場」。「我試過簽呂方、何超儀、李美鳳，明知自己不適應，都勉強去試，但彼此磁場相左，想做好也心無力，所以之後再簽藝人，一定要傾一輪、先磨合。」她很了解阿菲想做個平凡女人的性格，「你猜她最想做什麼工作？她說過，小時候最理想的工作，是在巴士上賣票！」當阿菲找到（前夫）李亞鵬，逐漸淡出之際，奇妙的接力賽繼續上演，輪到陳奕迅（Eason）打電話來了！

「他跟阿菲一樣，見我的時候都有少少無助，我先安排他到北京拍一個電視劇，三個多月時上下班，既可以學習國語，又暫時離開香港，過過冷河。」行俠仗義的「Katie媽」，最初接手Eason，其實「蝕住來做」。「要替他請助手，公司又要皮費，一個月沒十萬都要八萬，他怎可能一下子賺八十萬回來？」她只抽十個巴仙佣，在江湖上算是「筍價」。「抽那麼多來幹什麼？他們各自付出很大的努力，我不過是輔助者，何況演唱會又交由我主辦，大家都有錢賺，完全講個信字。」別的經理人愛用長約綁死藝人，計算「收成期」、「收割期」滿肚密圈，Katie從不相信這一套：「我從未試過簽一個藝人三年以上，全部兩、三年貨仔，因為我知道，如果有緣的話，大家會一直續約下去。」

千帆過盡，Katie始終深信，有福依然在。「做人永遠要向前看，勿因一個打擊就失去人生樂趣，幾時都要用一個正面眼光去看，我相信上天會為各人安排一條路。」

從接待員攀上最強製作人

# 吳慧萍
# 奠定優質方程式

Debbie 近年絕少出席公開場合，這天為劉培基展覽暨
現身，俞琤飛撲擁抱，黃耀明也把握機會合照一番。

吳慧萍是七十年代公認的最強電視製作人，
從家傳戶曉的《歡樂今宵》，到年度大騷如《香港
小姐》競選、《金唱片頒獎典禮》等等，皆由她
掌舵；過渡至八十年代，林子祥、許冠傑、
張國榮與梅艷芳的演唱會，監製都是她！

「在我的心目中，沒有哪件事是完美的！」這是
引領 Debbie 奠下香港電視節目及演唱會優質
方程式的座右銘。

## 姐夫推薦加入無綫　表現出眾連年升職

七七年的一篇專訪，對吳慧萍的工作能力推崇備至之餘，還是忍不住替她的同事「吐苦水」：「電視台內跟她合作過的人都知道Debbie的脾氣，知道她要求非常高，當然不敢敷衍了事，但是，了解是一回事，Debbie要做到最接近完美，還是令很多工作人員吃盡苦頭，以至稍有微言的……」

事隔四十多年，這些「微言」，依然是當年無綫中人的話題；跟Debbie敘舊時，大家總愛說她有多「惡」，令當事人感覺委屈。「在製作人圈裏，我好像很喜歡罵人，但愛之深、責之切，我內心只是緊張，希望大家做好件事而已。」曾與她合作過《柳毅傳書》及張國榮八六年紅館演唱會的陳善之，有以下親身經歷：「在張國榮演唱會，我負責俾『cue』，指示大家幾多秒後發生什麼事，有一晚，我忽然失控，發『助手瘟』，忘記俾『cue』，令最尾舞蹈員不能埋位，Debbie怒得拍枪，即時收拾場面；我驚到顫晒，完場後哭着跟她說對不起，她沒有罵我，說

最重要是我記着自己為什麼會犯錯，做騷不能不集中……所以，若你明白她，就應該要跟這個人學習，否則人家罵你一句，你便當她是仇人，到頭來自己無得袋錢落袋。」

未出真功夫，已知誰是大師傅——早於無綫未開台，Debbie便入職了。「本來我喜歡平面設計，但爸爸說行頭很窄，勸我改讀商科，那個年頭秘書是女生的理想職業，畢業後，我便在爸爸的公司當初級秘書，上司是美國人，自己會打信，我連速記也不用做，只能替他的太太去取東西，工作很沒意義。」她當時的姐夫李雪廬已入職無綫營業部，聞悉公司招請接待員，遂介紹小姨轉工，「起初我返中環寫字樓，後來無綫開台，才轉到廣播道上班。」

好端端一個接待員，因何會變成製作紅人，更官至節目部經理？「每次有人打電話來，我的態度都會很好，做到百分百；有天，澳洲大老闆貝諾召我上房，說很欣賞我的工作態度，現在有個製作助理的空缺，問我要不要嘗試。」從沒有製作經驗的她，腦海湧出的第一個念頭是：「人工多了，又可以接觸藝人……」便膽粗粗地應承，第一個參與的節目，是方逸華主持的《可樂晚唱》。

「做助理編導有如打雜一樣，一切都要兼顧周到，做要做得最多，但睡又睡得最少，想做到十全十美，這個人一定要非常細心。」

同時間，她加入人氣爆燈的《歡樂今宵》，由低做起。「主要跟另一個助導學習，直播時一手拿一個計時器，手心都冒汗了。」不忘初心的認真，令她在無綫十二年，幾乎每年晉升一級，「副編導、初級編導、高級編導等升了大概十級，做到《歡樂今宵》編導時，我開始發展一些專題，例如今晚講街市，整個佈景都會變成街市；直播的挑戰性確實很高，有時攝影機來不及走位，出現不夠完美的畫面，會膽顫心驚，唯有請藝員拖長一點，讓攝影師有時間走位。」當年的木人巷成員，個個都是Debbie的好拍檔，「梁醒波最愛喚她作『緊張大師』。」「只要告訴他們內容，個個都懂得走位，即使爆肚亦有規有矩，那段日子很值得懷念。」

**不忘初心**

1. 直播時爭分奪秒，一旦效果未臻完美，急性子的Debbie往往會忙憎自己，但外人看來是她又發惡了。

2. 從接待員初試製作，Debbie的第一步，落在方逸華主持的《可樂晚唱》。

3. 《雙星報喜》初與許氏兄弟交手，後來Debbie轉投亞視，九四年許冠文答應主持世界盃節目，是Debbie碌的友情卡嗎？「少少啦，他知道我會好認真、肯度橋。」

4. 無綫銳意發展兒童與青少年節目，七六年首播的《查根問底》，鄧英敏、高威林、呂慕勤引發你的無限想像與潛能。

5. 《歡樂今宵》一班台柱全是香港人的好知己，平日每逢晚上九點半，家家戶戶必響起「日頭猛做，到依家輕鬆吓……」的開場曲，「雖然直播好緊張，幾個鐘頭都不能走開，但你會覺得好值得，知道有班人真的會趕返屋企，等看你的節目。」Debbie笑着回憶。

　強人本色・女人當家

## 意國警察無理拘留
## 立下名揚海外功績

七五年，Debbie 率領李志中、苗嘉麗等工作人員遠赴意大利，替《歡樂今宵》拍外景，居然差點變成階下囚。「我們早已向意大利外交部申請，容許在街道上拍攝，但開工時，有當地警察出手禁止，展示有關信件，警察竟視若無睹，更將我們帶返警局，終於要外交部人員出面才沒事，但已阻礙許多拍攝時間。」她的搏殺與狠勁，圈內馳名。「有一個大騷，好像是《香港流行歌曲創作邀請賽》吧，我要找一匹馬襯托陳迪匡兄弟的演出，擸勻全世界，只能在石崗軍營找到一頭驢，牠很乖，沒有發癲。」為求視覺效果，不擇手段的她笑言：「幸好有班人陪我癲，撲到隻驢，做 PA，本來就要『曳西乞拜跪』！」

王牌大騷

1. 七七年三月，《第一屆金唱片頒獎典禮》在利舞台矚目上演，這屆只頒金唱片（本地唱片銷量超逾一萬五千張），你猜獲獎最多的歌手是誰？答案可能令你想不到──是連奪三張金唱片的杜麗莎。

2. 《半斤八兩》是全年銷量之冠，許冠傑從美國小姐芭芭拉手中接過百周年紀念獎，當晚阿 Sam 其實抱恙在身，一曲唱罷便衝入後台狂嘔，混亂間連咪架亦被他踢倒。

3. 捧着兩張金唱片的露雲娜一臉稚氣，其中一張《Not a Baby Anymore》的頒獎嘉賓，是比她更天真的飛機仔（女）。

4. 鄭少秋與汪明荃合作灌錄《歡樂年年》，發賣短短一個月已獲金唱片，肥姐陪伴秋官出席頒獎禮，大碟主題果真應景──七九年再獲白金唱片，長賣長有令老闆「歡樂年年」。

5. 《跳灰》原聲大碟昂然入圍，關正傑演繹的《大丈夫》本是電影主題曲，兩年後再成為麗的同名劇集主題曲，一曲兩用。

她的工作密度，也真箇不可思議、令人歎為觀止——除了《歡樂今宵》，當年吳慧萍領銜主理的節目，還有《查根問底》、《零舍心急》、《Bang Bang 咁嘅聲》等不計其數，連劇集《迫上梁山》都撈埋！「已記不起為什麼會監製劇集，《迫上梁山》的編導是蔡繼光，《流星蝴蝶劍》則由冼杞然執導，始終也是以綜藝節目為主。」朝九晚五，她要不停地開會，跟不同編導討論節目形式與製作方針；辦公時間後，她才能替自己的節目度橋，等閒可以兩、三日不眠不休。「在那個年代來說，能夠入無綫做電視節目，是一種無上光榮，既可以服務巿民，又能帶給他們歡樂，所以你不會想到時間，差不多要貼錢打工。」

當年無綫大騷是收視王牌，Debbie 曾打造許多經典畫面，七八年《香港小姐》競選的一幕星球婚禮，至今仍為觀眾所津津樂道。「要看看當下的靈感，是否可以 hit 到你，有時又會參考外國騷，怎樣將人家的意念改頭換面，再發揚光大。」她首次參與港姐製作，是七四年（第二屆）的事，兩年後《環球小姐》移師香港舉行，順理成章獲派上陣。「節目編排全程由對方負責，我屬於支援性質，譬如要跟出外景，也要管理自己的工作人員；整個過程可謂獲益良多，一來當溝通橋樑，真的要一班佳麗去行，但環姐會請其他人代替去行，只需在地下 mark 好位置，確保取得最佳角度，不會再令佳麗行到累。」

經驗持續累積，Debbie 替無綫炮製出很多叫好叫座的大騷，更立下名揚海外的功績——七七年《第一屆金唱片頒獎典禮》，在紐約國際電影電視節首獲金牌，適逢無綫開台十週年誌慶，倍添意義。「因為替無綫取得第一枚金牌，我成為第一個幕後人員，登上《香港電視》封面，另一次是我與林燕妮一同到某座山，宣傳新建的發射塔，但那次很不幸，同行有架直升機失事，導致攝影師要切除手指。」

陳迪匡（右三）參加過兩屆《香港流行歌曲創作邀請賽》，七六年奪獎而回。

為慶祝開台十週年，無綫大搞台慶周，七七年十一月二十日，董事局在利園酒店舉行盛大酒會，站在陳慶祥與吳慧萍中間的是應屆港姐朱玲玲。

# 懷疑公司明升暗降
# 同事餞別含淚致謝

七七年末，上演電視風雲，無綫當家周梁淑怡宣布請辭，並隨即轉投佳視，備受周太器重的 Debbie，突然被調到明珠台。「林賜祥（陳家瑛已故夫壻）說，這是個大好機會，讓我可以更全面地去做行政工作，在明珠台我一樣可以編排節目，但我向來不懂說話，是個善於利用畫面、實事實幹的人，你調我去明珠台，我很懷疑不是自己強項，說訓練我，是否明升暗降呢？無疑，他說服得也頗有道理，因為我英文好，公司覺得我可以跟外國人合作，既做製作又做行政，想培育我更上一層樓。」

言之有理，不代表無綫全無顧忌，明明如此出眾的製作人，竟在敏感時期被安排轉做行政，還要從翡翠台過檔明珠台！難免令 Debbie 有其他聯想：「這只是我的個人想法，可能公司不想再捧另一個梁出來，便調我去明珠台吧。」她有想過隨周梁過檔佳視嗎？「當然有跟她傾偈，但我早知不會跟她走，因為佳視沒有

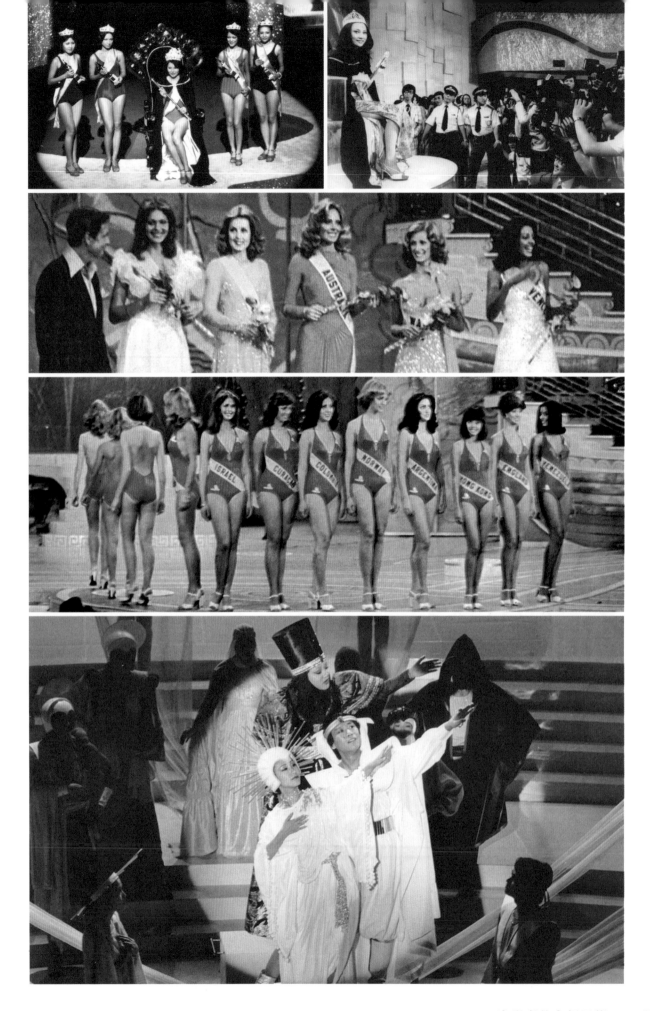

綜合性節目，我有坦白說過，未必可以幫到她，當時她已叫了葉潔馨，戲劇正是葉的強項；我尊重周梁，她真是我的伯樂，我會飲水思源，但如果不能發揮所長，跟着走反而對她不好。」

轉投明珠台，她一樣綁手綁腳。「這不是我喜歡的工作，遇着羅渣摩亞來港要做訪問節目，我會親自去拍，至少滿足我的製作癮，不過有時見其他同事做大騷，我會好羨慕，但沒辦法……」經過一年鬱鬱不得志，她決定辭職，離開效力十二年的無綫，移居三藩市。「公司有挽留，但我去意已決，我覺得外國只看你的工作表現，不涉及任何政治因素。」

七九年十二月六日，是她暫別無綫的最後一天，公司特別送她《金唱片頒獎典禮》的錄影帶、林子祥與吳正元（當年還是夫婦）相贈一打紅玫瑰、明珠台同事特製「明珠閃閃話再見」拍板作禮，不同部門的手足自發夾錢設宴送行，筵開十席，《歡樂今宵》老臣子如波叔、羅蘭、李香琴、譚炳文等都來了……「我沒想過自己在無綫的人緣這麼好，多年來我為工作與不少人爭執過，被人罵作『大聲婆』與『惡死鬼』……對同事們的隆情厚意，我只能說一句多謝，其他盡在不言中。」她含着淚水訴心聲。

## 羣星餞別

1. 七九年十二月六日，她離開任職十二年的無綫，林子祥、吳正元送上紅玫瑰，明珠台同事則特製「明珠閃閃話再見」拍板與她道別。

2. 波叔與俞明也俾面到場，跟 Debbie 碰杯的是吳杏倫，當晚餞別宴的搞手。

3. 李香琴、南紅、羅蘭、羅文、黃淑儀等送別 Debbie，席間羅文對她又抱又錫又咬又在耳邊輕聲唱歌，以親密行動透露不捨之情。

## 豪裝選美

1. 星球婚禮令人難忘，反而同屆當選的花魁陳文玉，很快已被人淡忘，唯有在出爐一刻，已是她最受注目的一剎那。

2. 自第二屆港姐開始，Debbie 已參與其中，「主要負責編排、聯絡，直播由蔡和平撐掣，之後才由我接手，興奮蓋過任何壓力。」

3. 七六年環球小姐殺到香港，令 Debbie 大開眼界。「去到利舞台，成十部八部攝影機，撐掣那個兩隻手像打字般快。」是屆冠軍是以色列小姐（左二）。

4. 林良蕙（右三）躋身準決賽，不像當選港姐般欣喜若狂，大概她也心中有數，這是拜主場之利。

5. 七八年港姐決賽一幕星球婚禮陣容超豪華，當時得令的汪明荃、羅文、繆騫人、賈思樂、葉麗儀等傾力演出，「當年港姐太受歡迎，被點名自然好開心，不會有藝人拒絕。」Debbie 說。

林子祥
SHOW

三娘搞騷

1. 生於四七年的阿 Lam，乳名小肥，自小已有強烈表演慾，印象最深是七歲那天的一個雨天，他獨自走上天台高歌，彷彿要向全世界證明自己。

2. 《林子祥 Show》的特刊內，老闆娘周梁淑怡說，策劃這個演唱會，基於一個信念——「我們最需要的，是一個巨星！」結果，任務漂亮地完成了。

3. 富才成立於八〇年八月，由周梁淑怡與陳家瑛創辦，早期成員包括前黎明經理人陳善之（右二）與前亞視高層葉家寶（左四）等，《林子祥 Show》是富才製作的第一個演唱會。

4. 阿 Lam 處男演唱會叫好叫座，這是勞苦功高的幕後團隊——除了「三娘」周梁淑怡、吳慧萍與陳家瑛，還有散芬芳成員鍾定一、劉天蘭與陳國新，以及阿 Lam 當時的女友吳正元等。

## 請利孝和解答疑難
## 關之琳被批不親切

仍在無綫打拚的年代，一次吳慧萍往紐約公幹，湊巧身在當地的董事利孝和，相約 Debbie 喝下午茶，難得面對面，Debbie 很直接地問利先生一條埋藏在心底已久的問題：「有兩位工作人員，一位好做得，一位好講得，你要晉升其中一個，會是誰？」大老闆不假思索，答：「我會升講得那個，因為他（她）可令其他人工作。」當下，正宗「做得唔講得」的 Debbie 心頭一涼：「我自覺晉升機會沒了！」

七九年末，她毅然告別服務十二年的無綫，飛往三藩市追尋理想，自以為憑實力開創個人新天地，誰知事與願違：「發展不如想像般順利，因為我的經驗太多，去到人家地頭，高不成低不就，高職欠缺當地經驗，做得太低又好像好委屈了我；有人叫我不如趁機會好好讀書，但自問不是一塊讀書材料，反而跟朋友學懂一些家居常識，例如怎樣去做地板、傢俬，以至弄好一間浴室。」

正值黃金年華，即使 Debbie 肯將創意奉獻於「自家作業」，其他人又會放過她嗎？八一年初，圈中相繼傳出 Debbie 重返無綫、轉投麗的等不同消息，更言之鑿鑿的是，前波士周梁淑怡已親自飛美，邀她回港製作《迪士尼穿梭大匯演》；當時《明周》致電三藩市求證，Debbie 坦言已答應周梁，將於五月回港。「迪士尼演出需要很長時間去籌備，回港後，我的第一個騷是《林子祥 Show》（八月舉行）；時差關係，最初有少少不習慣，腦袋好像有點空白，有時我會不敢睡覺，恐怕翌晨不能上班，但創作這回事，會愈轉愈快，很快便能適應下來。」

林子祥的第一次演唱會在伊館上演，站在台上的阿 Lam 揮灑自如，不論演繹《分分鐘需要你》、《在水中央》等個人金曲，抑或挑戰 Elton John、Billy Joel 等巨星作品，甚至勁度十足

的樂與怒均難不到他；嘉賓葉德嫻與陳潔靈邊脫邊與阿Lam合唱沙示廣告歌，瞄頭十足，岑建勳、劉天蘭、鍾定一、陳國新合組散芬芳和唱團……也成了最佳點綴……有媒體更留意到製作團隊善用伊館，做了一場名副其實的「good show」：「燈光音響可謂不惜工本，弄出了很多喉頭和花巧的效果來，達到了與林子祥相輔相成的功用，卻沒有過分。」

叫好叫座，理應普天同慶，但意外的是，事後Debbie從別人口中，得知阿Lam原來暗地有點「慇」：「我逼他跳舞，他很不開心，但當時沒有作聲，做好好先生，所以我根本不知道他生氣……」若阿Lam即時反抗，她會堅持己見嗎？「我會，我的責任就是要將藝人的潛質全部顯露出來，藝人在舞台演出，點樣都要郁郁啩？」

完成林子祥的個唱後，Debbie全力籌備《迪士尼穿梭大匯演》。「首先要想劇本，迪士尼主角都是正派，應該要加插反派魔王，當時林立三剛從外國回來，比較開放，願意接受這個角色；關之琳飾相熟，故找了關之琳演仙女，黃霑兒子也來唱了一首歌，當成是米奇老鼠唱的。」Debbie勇於嘗新，起用當時還不見經傳的李志毅，出任佈景與道具設計。「他的前妻Venus（現任張之亮太太）幫過我，埋班時提起她的丈夫，在加拿大讀過美術設計，又在英國讀電影，找他設計佈景與道具，效果很好；同時，我又請到嚴浩前妻陳燭昭幫手（任聯合編導）。」

八二年一月，《迪士尼》在伊館連開三十場，有評論大讚演出達到國際級水平，美中不足的是沒有打出歌詞字幕、關之琳所演的仙女不夠親切，但已是「值得我們驕傲的一件事」。「籌備好一段日子，既要錄歌、排舞，又要做佈景，只可惜場數不算太多，但相信不用蝕本吧。」Debbie總結。

《迪士尼穿梭大匯演》的故事圍繞米奇、米妮、唐老鴨、高菲跟黑魔王展開連場大鬥法，黑魔王父子全名非常「地道」，分別為「飛嚟飛去法力無邊混世黑魔王」及「騰嚟騰去好打有限混世黑魔王」。

米奇與高菲在「山旮旯」遇上七個小矮人，入礦洞時突然遇上倒塌，有驚無險還發現「萬丈光」，體會百花仙子關之琳所贈錦囊的頭兩句「紅心紅卜卜，萬丈光醒目」。

## 電動佈景抹一把汗
## 反串掀起全場爆笑

應陳慶祥的邀請，Debbie 重返無綫 TVEI，同時掌管華星娛樂的製作，八三年許冠傑演唱會由華星主辦，順理成章交 Debbie 籌劃。「原則上，紅館的設施並不適用於演唱會，在大量添置器材當中，一定要場館合作、接受，像我們一定要搭台，對方便不能擔心場地會被弄花，造成最初要有很多商量、討價還價，令他們去信任你，令這個演出場地，將來可以愈做愈好。」

演唱會屬重本製作（耗資二百多萬），前所未有的巨型鑽石舞台，足有五層高、八十呎闊，讓阿 Sam 有足夠空間大顯身手；當時 Debbie 對日本的燈光師趨之若鶩，特別聘請二十位當地專家來港助陣。「日本 filter 紙的色 tone 確實靚過香港，他們的專業也真無話可說，演出前會認真聽完整個 rundown，不會單靠記憶作臨場發揮，可以真正掌握每首歌的 mood。」

事實上，Debbie 本人也要逐首去聽阿 Sam 的金曲，才能編排一個完美的 rundown。「所謂『起承轉合』，先去一個初步的高峰，再稍為平淡一下，然後再扯上真正的高潮；阿 Sam 能令大眾共鳴的好歌太多，唯有挑出最精彩的一批，觀眾一聽立即有氣氛，已經是高潮了。」

Debbie 希望阿 Sam 唱出一份親切感，特意安排《跟你做個 friend》作開場曲，站在吊架上的他從天而降，顯出巨星級氣勢，「腳踏實地」沒多久，卻又頻頻與觀眾握手，幾乎走遍了大半個場館，有女歌迷乘機送花兼索吻，完全符合「靠近觀眾」的初衷；苦心經營的燈光也派上用場。《Maneater》的藍光、《紙船》的純白光柱皆令人印象深刻，但要數最震撼的，還是末段演繹《在回憶中》時，台邊兩側鋪滿燈泡的兩翼升起，台中的佈景板向外與兩翼相連，阿 Sam 穿過閃耀的佈景板，在巨大的探射燈前向觀眾揮手，成功將他烘托成光芒四射的超級巨星。「開合一定要順暢，記憶中應該是電動的，開不到便大件事，幸好沒有發生意外。」Debbie 笑言要抹一把汗。

**紅館首唱**

1. 紅館首開演唱會，華星投資高達二百多萬在許冠傑身上，現場只設七千個座位，划算嗎？「華星今次不講究賺不賺錢，只希望製作一個有水準的演唱會給觀眾，提高香港娛樂表演事業的水準。」當日 Debbie 這樣解畫。

2. 許冠傑紅館演唱會的燈光設計備受讚賞，佈景與特別效果亦被評「恰如其分」。

3. 記者會上，監製 Debbie、陳永鎬（右一）與阿 Sam 宣布，首場演出扣除必要開支，收入捐贈公益金。

4. 以燕尾禮服步上樓梯，穿過鑲滿燈泡的兩翼佈景，站在巨大探射燈前的阿 Sam，是不折不扣、光芒萬丈的巨星。

5. 阿 Sam 脫去皮背心，露出劉培基用血紅色指甲油所畫的血痕，有記者誤以為他真的被抓傷了，寫道：「小姐們的指甲可不能開玩笑，但阿 Sam 忍着痛，繼續唱。」

6. 父親許世昌與大哥許冠文齊齊替阿 Sam 站台，唱罷《鐵塔凌雲》，有觀眾向 Michael 大喊「安哥」。

7. 阿 Sam 以白色鑲深藍色皮革歌衫，從天而降替個唱展開序幕，看得現場觀眾嘩嘩聲。

**VICEROY**

總督許冠傑演唱會

一九八三年五月五至七

紅磡香港體育館

幽默也是阿Sam的殺手鐧，演唱會進行一半，他忽然出招：「我最近看了一部電影叫《杜絲先生》，德斯汀荷夫曼反串，我突然間想到，如果我扮女人又如何呢？」觀眾竊竊私語之際，他續說：「日前，我偷偷地拿了老婆衣服，化了妝，更拍下一輯照片，你們想不想看？」理所當然的全場響起一個「想」字，熒幕便打出他的反串造型，惹起一陣又一陣的爆笑聲，他一臉得意：「我扮女人靚唔靚？我覺得我扮女人似兩個人，有點似呂有慧，亦有點似趙雅芝。」然而，有人卻覺得他似羅艷卿。

終極秘密武器，出現在臨完場前半小時。「我對唱歌發生興趣，最初以為受貓王影響，想深一層，發覺應該是我的父母對。小時候，飯後父親一定拉小提琴，與媽咪對唱粵曲，由那時開始，我對唱歌有了興趣。」開騷前，阿Sam問爸爸許世昌有沒有膽量上台，如果夠膽，任何條件他都應允；許父點頭，還說所拉的小提琴已很殘舊，只要兒子送他一個新的，就肯上台表演。「一個小提琴小事，馬上叫爸爸自己挑選，誰料，他日前來電說，選了個價值兩萬多元的小提琴，登時量得一陣陣！我平日用來搵食的結他，也不用這麼貴！」

幸好，除笨有精。為支持爸爸，大哥許冠文也願意一起站台，阿Sam先與爸爸合作一曲《平貴回窰》，再跟Michael合唱《鐵塔凌雲》，雷動掌聲讓向來酷愛唱歌的笑匠自信爆棚：「我的歌喉與阿Sam差不多，而且可能比他好，很多時阿Sam沒有空，很多唱片都是我代錄的。」十點半準時完場，很多時阿Sam，觀眾不願散去，直至場館廣播勸喻，才依依不捨地離開。

阿Sam替紅館打響清脆的頭炮，好評不絕於耳，有記者致以高評價：「經過這次演唱會的洗禮，我不禁為自己擔心，以後我還有什麼可以看呢？許冠傑、吳慧萍，你們可以告訴我嗎？」

## 窮追神行百變黃霑
## 各據一方傳出不和

炮製《柳毅傳書》，Debbie再獻新猷——在第一場《龍王嫁女》與第五場《龍宮拒婚》，現場分別傳來花香與海洋般的清新氣味，這個劃時代的大膽構思，來自Debbie在三藩市的生活體驗。「每天駕車回家，沿途會傳來陣陣麵包香，因為居所附近有麵包公司，回來後我想，除了畫面、聲音，為什麼不能有味覺呢？」

她四出尋找適合的香氣，又想到通過利舞台的冷氣槽，將香味散發出去，但第一場已聞花香味，萬一香氣久久不散，怎辦？「放心，我們會利用抽氣機，把散佈的香味抽送出去。」

身為監製，Debbie需要監控質素與製作進度，偏偏才子難服侍，被她追得最緊的，首選黃霑。「他的左閃右避、神行百變，真是令我頭頂出煙；但當他真的有貨交時，單看他框更抵夜與我們一起讀劇本，那股投入、忘我及童真，我便真覺得，這個人我是沒有追錯了。」臨時找霑叔作幕後代唱，他想也沒想便答應了，不計較的豪邁個性，令Debbie不得不要寫個「服」字！

相反，劉培基與羅文都入於「易追」之列，尤其是身兼老闆與男主角的後者。「我根本不用追羅文，他簡直是日日『投懷送抱』。隨時候教；有時他對美之堅持，會導致我倆大吵三十場，大家瞪大眼，發出有益有建設性的火藥火花，最後終因一人（有時是我，有時是他）大眼變細眼，和氣收場。」可是，在《柳毅》演畢頭十五場的慶功宴上，有人發現羅文與Debbie整晚沒有交談過一句，兼且各據一方，羅文與歐陽珮珊同坐、Debbie卻跟霑叔同桌，照道理Debbie身為監製，又與羅文相交多年，怎麼可能不坐在一起呢？

到底發生了什麼事？當年的娛樂版報道是這樣的──工作人員未能在預定時間內裝燈，Debbie 按捺不住責罵一頓，對方反駁 Debbie 整天霸佔舞台綵排，唯有待他們完成才能開工，Debbie 認為這是偷懶的藉口⋯⋯一言不合，開始互罵起來。

事後，這位工作人員向羅文投訴 Debbie「無理取鬧」，當羅文向 Debbie 了解情況，言語間再起衝突，工作人員見狀，連忙排難解紛，之後《柳毅》加演五場，Debbie 索性飛回美國「無眼睇」，但她一走，羅文又若有所失，悶悶不樂起來。

向 Debbie 求證，她輕鬆回應：「當時的確出了一點小問題，但正如周太（周梁淑怡）說過：『做一個好騷，怎麼可能不吵架？』你會去拗、堅持己見，都是想個騷好而已，大家不可能會放在心上；回顧跟羅文的合作，從以前替他做音樂特輯，到利舞台、碧麗宮演唱會，一直都是挺愉快的，互相尊重、互相愛護，能夠跟這麼出色的藝人合作，理應感恩。」

神來妙筆

1. 由余文詩換上歐陽珮珊，有人曾懷疑她的舞台功力，最終演出後獲一致好評，認定羅文找對了人。

2. 八四年九月，《柳毅傳書》在利舞台首演，有報章評論寫道：「去的原因只有一個，我相信吳慧萍會有一定水準。」觀後感是有如「分花紅」──神來妙筆、意想不到也。

3. 製作《柳毅》過程中，羅文與劉培基被 Debbie 列入「不用追」孖寶。「劉培基交貨快而精，羅文簡直是日日『投懷送抱』。」

4. 名伶羅家寶專程來港欣賞《柳毅》，喜孜孜地跟張耀榮、Debbie、羅文與歐陽珮珊合照，並大讚演出藝術成分高。

## 阿梅最乖言聽計從
## 為選曲搞一人一票

八五至八六年，梅艷芳在紅館跨年上演《盡顯光華演唱會》，監製Debbie的最大記憶，是這個「壞女孩」其實很乖。「當時開四面台，大家沒有太多經驗，歌手連哪個方向都分不清楚，但阿梅好乖，完全聽從我的話，我要她在舞台走到哪裏，全部跟足位置，這樣燈光才能發揮最大效用；現在情況不同了，歌手都嚷着要自由，不會聽你枝笛，的確是很舒服，但有時你要付出代價——這個演唱會不會得到最佳效果。」

Debbie一貫的手法，是聽遍所有的歌，然後細心編排rundown；在這次演唱會，她遇上非常頑抗的反對聲音。「有關《似水流年》的擺位，衍生到我跟黎小田之間的意見不合，我覺得應該要擺前少少，安哥唱的是《孤身走我路》，但他要放到幾乎最尾。」聽誰人的意見好呢？Debbie提議不如直接了當，擺平紛爭。「我錄下兩個版本，一個rundown跟我、一個跟他，然後召集阿梅、蘇孝良、劉培基有關人等，各自去聽一次；黎小田話我癲，要鎖着大家幾個鐘，但我要證明自己不是獨裁者，就讓大家投票吧。」

投票結果，採納了Debbie的建議，效果亦有目共睹——《孤身走我路》不但讓觀眾懷着一顆不捨的心離場，更令素來愛逞強的阿梅，也忍不住落淚。「在第一晚唱《孤身走我路》時，我偷偷地哭了，流了一行淚，趕快抹了，我相信沒有多少個人看到。」當年阿梅告訴《明周》記者。

還有一單漏網傳聞，竟與Debbie的宗教信仰扯上關係。話說今時今日，演唱會前常有切燒豬拜神儀式，當年阿梅破格地沒有「焚香」、「不信邪」有關，但事有湊巧，在最後綵排那天，舞台四邊的機關本來可以伸延到欄河邊，黎小田明

明見機關伸了出來，一腳卻踩了個空，不知何故機關縮了回去，他的小腿慘被刮去一塊皮；寧可信其有，工作人員急忙撲隻燒豬回來，補行儀式。

是因為 Debbie 的信仰，以致取消拜神儀式嗎？事隔多年，她對這件事的記憶已有點模糊，但肯定的是：「基本上很多演唱會都會有這樣的儀式，雖然我是基督徒，但我不會作出阻止，其他人可照樣拜，只是我不會參與而已。」

| 7 | | 3 | | 1 |
|---|---|---|---|---|
| | 6 | 5 | 4 | 2 |

**先聲奪人**

1. 大玻璃球徐徐升起，先聲奪人下，阿梅出場演繹《留住你今晚》，身上的閃石與玻璃球齊齊令她「盡顯光華」。

2. 場數一加再加，最終開到十五場，阿梅的綵排工作表簡介如下——大清早起來練歌六小時，緊接再去排舞四小時，為怕勞累，華星勒令她在個唱前不要隨便出聲。

3. 置身四面台，阿梅完全聽足 Debbie 指示，讓燈光發揮出最佳效果。

4. 其中一段獨白是阿梅自撰的，事前華星毫不知情：「我知道今晚來看我的人當中，有些是想睇吓我點死……不過我唔會衰俾呢啲人睇！」阿梅強調確有其人：「我會死頂，想睇我衰的人肯定要失望了。」

5. 演繹《再共舞》與《紗籠女郎》，尾襬曳然生姿，令阿梅看來更加風騷。

6. 梁俊宗的舞蹈編排廣受好評，八七年尾再開《百變梅艷芳再展光華演唱會》，他成為廣告的男主角，跟阿梅大跳火辣探戈。

7. 配合激光效果，梅艷芳打鼓格外矚目，之後唱出新歌《夢伴》，型爆！

**首尾呼應**

1. Debbie 替張國榮八六年的演唱會花了很多心思，如揭幕前，場內熒幕正播放着上次演唱會的畫面，Leslie 唱最後一首歌《全賴有你》，音樂響起，他突然亮相，也在現場跟着這首歌，一時掌聲雷動，首尾呼應得很妙。

2. 完成第一場，Leslie 覺得很輕鬆，但來到第二場，他突然激動得哭起來，「覺得很辛苦，但又很有價值，歌迷的熱情也令我太感觸了。」

3. 最後一場演出，Leslie 已邀請了三位特別嘉賓，但外間仍將與譚詠麟作比──眾所周知，阿倫最愛在尾場「曬冷」，廣邀好友上台。「我不埋堆，也不做即興的事，請嘉賓一定要事前約好。」Leslie 解釋。

4. 就是這輛用光管圍着的古董開蓬車，令陳善之「獲益良多」。

# 福士甲蟲車的頓悟
## 製作上癮或再出山

成功替阿梅贏得觀眾的憐惜，同年聖誕監製張國榮第二次紅館開唱，Debbie 又接獲怎麼樣的指示？「華星希望個騷成熟一點，展示 Leslie 狂野、性感的一面；Leslie 很專業，我要怎樣便怎樣，他很配合。」副手陳善之（Joe）盡力將 Debbie 的構思化成事實，Joe 說：「其中一首歌，她想要一輛粉紅色的古董車，類似是福士甲蟲車那種，我很努力地找遍所有甲蟲車，她翻完我的資料，說：『為什麼你只給我甲蟲車？』我回她：『是你說只要甲蟲車……』『對，這是我給你的指示，但作為創作人，你應該要找不同的東西，去想想管不管用，可能我看完後會覺得合適，放棄甲蟲車的概念呢？』這番說話令我獲益良多，以後做事不會死板，老闆說什麼便做什麼，要有自己的心思在。」最後選的是一輛古董開篷車。

重遇阿梅，高手又過招。「這次她已有意念，我主要是作出配合，舞台前所未有的高，有一場機件故障，（舞蹈編排）Sunny 立即改舞步，很有急才。」

以宮廷裝將陳百強的《疾風》華麗升級，經典畫面。

燈光是 Debbie 從來着緊的一環，這次最讓 Joe 眼界大開的是《愛慕》，「這首歌是說一個人迷戀另一個人，困在裏邊不能自拔，她利用反光鏡令雷射激光看來像一張網，困住一個人，非常別出心裁。」

完成哥哥個唱後，八七年 Debbie 重返美國生活，九三年應李寶安的邀請，加盟亞視出任節目發展經理。「主要做包裝式節目，如《孔子》、《三國演義》又做過九四年世界盃（《許冠文陪你等睇波》）等等。當時亞視有很多人才，創作性很強，但可惜一出街，無綫隨即跟風，人家收視高，自然不會看你吧！加上錢有限，經常給人虎頭蛇尾的感覺，很可惜。」

在任期間，她獲外借再跟阿梅合作，監製《一個美麗的回響》演唱會。「我依然根據一貫方法去做，編排一個有起承轉合的 rundown，但我錯過一個元素，是阿梅跟我說的：『你排這個 rundown 很好，但也要有空間讓我喘喘氣吧！我不能再像以前一樣，四邊台那樣跑了！』」

九七年，她的腰痛不時發作，碰着亞視改朝換代，趁機引退。

「O一年，周梁淑怡當上旅發局主席，找我幫手在文化中心製作推動香港的活動，之後陸續做過音樂噴泉與除夕煙火匯演。」她坦言製作會上癮，若時下歌手誠邀出山，不排除再露一手，「但事前大家一定要有默契，最好不要找我！當然，因為我不能只聽人家的話，如果要我聽你講，最好不要找我！當然，大家可以商量，但既然找我，你應該認為我可以作出貢獻，而不是基於出過名，就要去聽你指指點點吧？做製作的滿足感真的好大，你從無到有，再收到外間的熱烈反應，更是一大鼓舞，覺得怎麼辛苦都是值得的！」

金牌演唱會監製歸位，指日可待。

敬重永島先生之外，陳太也非常感激陳慶祥的知遇之恩。「我全無管理唱片公司的經驗，他卻對我表示百分百信任，十分難得。」

# 陳淑芬破格造華星

八二年，華星成立唱片部，先創辦《新秀歌唱大賽》，接連捧出梅艷芳、呂方，再令張國榮的演藝事業大逆轉，才不過短短兩、三年光景，已能跟龍頭大哥寶麗金鼎足而立。「你有譚詠麟、徐小鳳，我有張國榮、梅艷芳，大家叮噹馬頭，而且我班藝人全部 up and coming！」陳淑芬不無自豪。

從 one man band 到巨星搖籃，華星充分善用日本改編歌，炮製出大量高質素的流行曲；復引入包裝概念，形象、台風、唱片封套皆極盡悅目之能事，由此掀起香港樂壇一場又一場華麗明星賽。

居功至偉的陳太，是怎樣殺出一條新血路？「我入行接近四十年，所有部門都是由零開始，因為我不懂規矩，所以就變得無規矩，一切憑自己去摸去碰！」

論華星唱片發迹史，誰能代替你地位？

群星高唱

愛的咒語 陳美齡

## 何家聯冷水照頭淋
## 黃日華自摑式錄音

想當年，聞說華星準備涉足唱片業，其他行家警覺性十足，對陳太這頭開荒牛的態度突變。「以前我做外國騷，跟其他唱片公司關係好好，但自從知道華星要開唱片部，感覺他們開始對我有戒心，我反省為什麼呢？想呀想，啊，會不會是以為我會撬他們的巨星過檔呢？但事實上我從沒想過！」最直接不過的聯想是，無綫打算利用本身優勢強攻樂壇，將會不惜工本收集天下兵器於一身，真相卻出人意表——陳太連請一個員工幫手，都要諗過度過！「雖說無綫支持我，但根本沒有全盤計劃大展拳腳，更絕不會斥資一千萬讓我去花，試問我哪有條件去挖角呢？」

華星唱片的誕生，並不是要捧人，而是要留人——七三年，陳淑芬加入華星，從臨時秘書做到無數外國巨星演唱會的總舵手，要感激在日本藝能界舉足輕重的永島達司先生替她穿針引線；七十年代末，西城秀樹、澤田研二、五輪真弓等日本眾星演繹的金曲為香港歌手大量改編，卻沒有太多唱片公司着重版權意識，一而再的「順手牽羊」，引起日本方面的注意。「當時香港剛剛成立 CASH（香港作曲家及作詞家協會），很大程度是向日本的 Jasrac（日本音樂著作權協會）取經，永島是理事之一，當時由他組織一個團來港，拜會唱片公司等業內人士，主要由我負責接待，可能招呼得不錯吧，回國後，大家一致決定將香港以至全東南亞的版權事宜交由永島處理，他有意在港開設公司（大洋）代為收錢，希望我過檔幫手，這份工作不但有挑戰性，永島過往幫我太多，也是時候去報答這個老師。」

1. 陳柳泉（David）被無綫調去替華星開荒，七三年請來 Santana 演出，陳淑芬客串嚮導表現出色，為 Rigo（洲立電影老闆黎筱娉丈夫）聘為秘書，從此跟華星結緣。

2. 永島達司是重量級猛人，當年外國巨星如披頭四、麥當娜、米高積遜等到日本演出，皆由他一手包辦。

3. 恩師永島先生替陳太引薦許多外國巨星，令華星得以主辦多位大牌如 Paul Anka 的演唱會，香港這片彈丸之地從此星光熠熠。

4. 陳美齡於八一年推出的《愛的咒語》，是華星唱片的早期製作。「之前華星替她辦過演唱會，錄碟後，她就交給我們發行。」陳太說。

5. 《群星高唱》集合當時得令的十位電視紅人，惜反應一般。

華星開荒

| | 1 | |
| --- | --- | --- |
| | 3 | 2 |
| | 5 | 4 |

陳太提出請辭，為剛上場的陳慶祥極力挽留⋯⋯「要怎樣才肯留下來呢？」左右兩難，卻為機靈的陳太化作左右逢源。「我提出，不如另開唱片，我將大洋帶入華星，版權生意一人一半，唱片業務則與大洋無關。」既可互惠互利，又能留住重臣，陳慶祥毫無懸念地應允。「我沒有經營唱片的往績，陳先生仍願意信任我，給予這個寶貴的機會，真的要十分感激他。」

頭是點下來了，但實質的支援呢？陳總唯一的錦囊是：「你們去無綫交流一下，看看有什麼合作機會吧！」附屬公司要進軍樂壇，無綫立即就會全情配合嗎？一開始，陳太已不敢想得太天真。「可能大家會覺得這是順理成章，但我心知，無綫又怎會理睬我呢？當時他們跟很多唱片公司已搭通天地線，所有主題曲都要排隊，我要插針下去，真是妄想。」不過陳總有命，她還是借同事趙煒林往「朝見」無綫藝員部經理何家聯（時任寶麗金高層）這些老行尊，去見他又不是請吃飯，他肯用眼尾『睄』我們一下，已經很榮幸了。」何家聯也不客氣，甫見面便發出一記冷箭：「你哋搞唱片部？得唔得呀？」

照頭淋的冷水浴，當然不足以令陳太打退堂鼓，既然手上沒有本錢挖角，她何能打響頭炮呢？「我和David Chan（丈夫陳柳泉）度橋，怎樣才能令外間知道有這間唱片公司呢？終於想到找煇哥（顧嘉煇）監製，煇哥好勁人，一口答應，但他當時太忙，也跟娛樂唱片好熟，不可能因為三言兩語就來幫我手，便派徒弟徐日勤代勞，煇哥偶爾會來問一下；沒有錢去簽歌手，我便聯絡一班當紅的無綫藝員，那陣子很流行登台，一則可以練歌，也能擁有自己的歌曲，大家都覺得幾過癮，一拍即合。」羣星之中，她最難忘正在趕拍劇集《過山車》的黃日華，「他很陰功，日拍夜拍，別説唱歌，連説話的聲線也是沙啞的，但很難才度到錄音期，唯有辛苦他在清水灣收工後，三更半夜趕過來。」等了很久，黃日華仍未見蹤影，在手機仍未流行的年代，憂心在所難免。「我們沒有想過，一個當紅小生，原來連乘的士也沒錢，他要先坐小巴，再轉幾輪公共交通工具；來到更慘，他幾乎連站着也想睡，往洗臉也沒用，結果要不斷自摑，才能錄完那首《白日夢》。」大碟《群星高唱》在八二年春節推出，成績一般。「臨近賀歲，沒有什麼宣傳可以做，銷量不是太好，換作現在有經驗再做，效果敢言更好。」

## 阿梅品味嚇暈陳太 極速上位歸功百惠

借用玩票性質的紅藝員充撐門楣，終非長久之策，陳太要找歌手證明公司實力，最佳辦法是舉辦歌唱比賽發掘新人，首先脫穎而出的並非梅艷芳，而是在邵氏配音的杜燕歌（韓馬利丈夫）與唱過亞視劇集《武則天》主題曲的張南雁。「這次未同無綫結盟，沒有電視直播，他們都唱得好好，只可惜是國語人，廣東歌氣勢正盛，真的沒辦法替他們出碟。」但也因為這個規模不大的《華星歌唱比賽》，引起了無綫注意，翌年合作首辦《新秀歌唱大賽》，梅艷芳初來面試，陳太並不在場。「在David Chan的記憶，梅媽帶着梅愛芳來試音，她選《小城故事》，因為David很喜歡鄧麗君，他覺得梅愛芳的聲線有點相像，讓她入圍，梅媽說：『我還有一個女兒，可否也讓她試試？』一鳴驚人。「她在台上那份『話之你』的自信，完全不像一個新人，加上把聲夠特別，帶給評判很大驚喜。」

個個情有獨鍾這顆超新星，加上資源不足以同時捧幾個人，華星唯有集中火力催谷梅姐，同屆亞軍韋綺珊與季軍黃汝玲只得無功而退。「我們有替阿梅積極爭取，但她得到無綫支持，不全因為華星，根本無綫也很喜歡她，部分人覺得，她是由無綫選出來的，應該給她更多機會，長劇主題曲輪不到，起碼中篇劇（《香城浪子》主題曲《心債》）都會有份。」那邊廂，陳太又替她出戰東京音樂節，做足準備工夫。「為增強聲勢，我找了日本

## 差之千里

| 2 | |
|---|---|
| 3 | 1 |
| 4 | |

1. 台上表現淡定，心底裏她其實沒有必勝把握。「出場前手心冒汗，真想不到登台和比賽的心情有這麼大的分別！」明顯地，除了她本人，評判與觀眾都看不出來，她贏了。

2. 杜燕歌參加《華星歌唱比賽》，歌藝備受讚賞，只可惜他是國語人，時不我與，華星無法替他出碟。

3. 第一屆新秀三甲出爐，華星卻只悉力催谷梅艷芳，乃因當時沒有資源兼顧韋綺珊與黃汝玲，何況梅姐亦真在搶眼。

4. 梅艷芳很喜歡徐小鳳的歌，也因為聲線接近，便選了《風的季節》參賽。「可是我不希望人家以為我在摹倣徐小鳳，摹倣是沒有出路的。」十八歲的她已看得通透。

「Toshiba EMI，替阿梅錄了一張日文細碟（《強吻之前》），封面照聘用曾為山口百惠拍照的攝影師，那個妝化了很久，效果非常自然，攝影師捕捉了阿梅的純真，是我很喜歡的一幀照片。」

東京音樂節的作用，不止參賽與宣傳，還是擴大市場的門檻，賽前派對會讓你認識很多來自世界各地的音樂精英，陳太囑咐阿梅多帶幾件靚衫見人，到埗後行李箱一開，陳太即時量得一陣陣。「除了Eddie（劉培基）替她造的出場服外，其他衣服全是T恤，質地薄薄的，就像是赤柱貨色，完全不能見大場面；我急急帶她去自己平時買衣服的地方，那年買Issey Miyake的衣服全是披披搭搭，阿梅又高又瘦，件件衫一搭下去都好靚，買了很多。由我先碌卡找數。」有靚衫着、有獎擢，但還不如能跟偶像西城秀樹同台再同飲那麼興奮。「能跟西城見面，是阿梅的最大心願，剛巧那年他也是參賽者，完騷後，我約了西城與經理人喝東西，平日阿梅很豪爽，那晚卻超級害羞，他們用少少日文加英文作有限度溝通，西城知道她是自己粉絲，還是香港的新進歌手，有向她鼓勵一番。」

藝人走紅，固然必須實力，若有天時地利之助，則更如虎添翼；梅姐之能極速上位，不得不歸功於另一位日本神話——山口百惠。「山口百惠與三浦友和的劇集hit到爆，主題曲的版權都在我們（大洋）手上，阿梅的聲線跟百惠很像，聽到無綫已買下《赤的疑惑》與《赤的衝擊》，我們主動做廣東版，奉上作為主題曲。」不假外求，阿梅好歌源源不絕。「大洋擁有很多日本歌的版權，不但有辦你聽，最重要的是，歌在我們手上，可以先改編出碟，不用預支半分錢，賣了幾多才計數，不像找本地作曲、作詞人，首歌合用與否都要先付錢，之所以早期華星會用那麼多日本歌，全因成本低、效果大！」

189　強人本色·女人當家

《心債》年代，梅艷芳、林利、胡渭康、蔣慶龍四位一體，及後各有發展，成績並沒影響他們的友情。

## 鬧雙胞內裏有段古
## 小田錯過黃金時間

肥水不流別人田，好歌不流別人口——何以梅艷芳在第二張個人大碟《飛躍舞台》裏翻唱歐陽菲菲名作《Love Is Over》（《逝去的愛》），陳太竟又同時容許甄妮改編另一版本《再度孤獨》呢？「甄妮復出，選中這首歌，之前我們早已合作過，很想幫助她，口頭上答應了，合約未簽，黎小田卻跑來嘈我：『為什麼你會將首歌給了其他人唱？』原來阿梅已錄了另一

個版本，事前我全不知情，雖然首歌是我們的，但程序上理應先取版權，小田不該這樣大安旨意！」兩難之間，陳太行個方便之以情，說《再度孤獨》對她太重要，盼望陳太動之以情，說《再度孤獨》對她太重要，盼望陳太動之以情。「站在大洋立場，首歌愈多人用，收益當然愈多，我決定採用一個史無前例的方法——先要收CBS新力一個advance（預付），讓甄妮可以出碟，也給我一個理由向小田解釋，如果小田自信可以撼低甄妮，大可以照用這首歌，一毛錢也不需先付；阿梅當然很不高興，但問題是小田先做錯，如果他一早通知我，我會叫他盡快將首歌放上電台，讓聽眾先入為主，甄妮聽了可能便會打退堂鼓。」甄妮終獲心頭好，將《再》曲唱到街知巷聞，並因此壓倒梅姐，勇奪八四年度勁歌最受歡迎女歌星獎。

五年後，歷史重演。陳慧嫻先看中近藤真彥的《夕陽之歌》，陳太欣然批出版權，與此同時，小田又說梅姐也想改編，但有言在先，陳太不能反口。「我只可在合約裏加入條款，即使寶麗金已錄好《千千闕歌》，在限期內（她忘了是一個月抑或兩個月）也被禁在電台播放，如果小田堅持要選，應該立即做好首歌去plug；可惜，小田錯過了黃金時間，最終阿梅的《夕陽之歌》做了《英雄本色Ⅲ夕陽之歌》的電影主題曲。」

每首歌都有各自的故事與命運，談到《似水流年》，陳太明確表示，欠了小田一個人情。「嚴浩想找喜多郎做電影配樂，我負責玉成這件事，橫豎做了音樂，何不多造一首歌，小田希望我替他急，我叫小田將喜多郎所作的音樂砌成一首歌？時間趕都無埋，衡量過很多因素，小田也為大局着想，不再堅持。」錄音當晚，阿梅帶病上陣，唱出一抹柔弱、無奈的滄桑感，之後重錄，陳太覺得還是很好，只是多了一點力度，「慘得來太有力氣了。」歌曲錄完，搶先放在雜錦大碟《華星影視新節奏第一輯》梅姐覺得有點奇怪，親自向陳太查問，陳太回應：「因為你的唱片還有一段日子才能面世，再等，《似水流年》便會過氣了。」

| | | |
|---|---|---|
| 3 | 2 | 1 |
| | 6 | 4 |
| 8 | 7 | 5 |

摘星之旅

1. 出戰東京音樂節，劉培基替梅姐造了一件白色棉裇，配搭皮褲與大披肩；二十年後，他在梅媽家裏的衣箱翻出這件棉裇，已泛起一片片黃。

2. 日本獲獎巧遇成龍，大哥設宴替梅姐慶祝，造就兩大經理人陳淑芬與陳自強異地相逢。

3. 她在東京音樂節榮獲亞洲區特別賞與 TBS 獎，笑言回港後要和媽媽去還神。

4. 東京音樂節舉行前一個月，梅姐到東京灌錄《心債》日文版與《強吻之前》（廣東話版《交出我的心》），為記熟日文痛下苦功。

5. 留日期間，梅姐參觀唱片公司，「山口百惠與巴巴拉史翠珊是我的偶像，只要學到她們一半，我於願足矣。」結果她自成一格。

6-7. 為增強參賽聲勢，八三年梅姐在日本推出《強吻之前》與《白色新娘》兩張細碟。

8. 百惠與友和的劇集紅得發紫，其他唱片公司很想翻唱這批主題曲，但因版權在大洋手上，梅姐成為最大得益者。

《似水流年》初版放在雜錦碟《華星影視新節奏第一輯》，梅姐忍不住向陳太查問究竟，「當然因為隻歌好紅，她才會追問啦！」陳太説。

陳太坦認，華星年代跟梅姐時有拗撬，梅姐甚至覺得陳太有點偏心張國榮。「其實我兩個都關心，但阿梅有點任性，記得八四至八五年間，我帶隊去歐洲登台，酒店選了兩間，較好的讓藝人與經理人住，其他工作人員住另一間，兩間相距就像當年新世界與麗晶酒店；誰知阿梅發覺大夥兒並不是住在一起，堅持所有人同住一間，不得要領，就叫工作人員全都住在她的房間，但那麼多人，怎住呢？」聞說阿梅執著的主因，乃剛跟樂手之一單立文搓着……「我不清楚，但 budget 根本不容許全部人住同一間酒店，她很不高興，吃飯時又遲到，我只好與 Leslie 先走，留下一個工作人員等她，她更嬲，説我只顧 Leslie 不理她，但我不是不想理她，是她不跟我的行程安排！」

## 飛躍舞台

1. 梅姐覺得陳太偏心 Leslie，「其實我兩個都疼，哪會偏心？」陳太説。

2. 梅艷芳一出，成為無綫搶手貨，陳太説：「我們好使好用，加上無綫覺得她是自己人，也願意給她機會。」八四年台慶，「自己人」靚靚賀壽。

3. 哥哥、Maggie 與梅姐在電影《緣份》上演愛情三角錯，貌似失落的梅姐，在現實生活中得到「安慰獎」——金像獎最佳女配角獎座。

4. 陳太慷慨讓歌，令甄妮復出聲勢大增，她憑《再度孤獨》撼低勁敵梅艷芳，奪得八四年度勁歌最受歡迎女歌星，同屆最受歡迎男歌星是譚詠麟。

5. 八五年度《勁歌總選》，譚詠麟與梅艷芳分別榮膺最受歡迎男、女歌星，之後突傳電台有意禁播《壞女孩》，梅姐坦言並無影響，因為歌曲已經 plug 完了。

# 臨門一腳被飛出局
# 爭取金曲歷盡艱辛

華星成立唱片部，陳淑芬沒有彈藥進行挖角，除了舉辦新秀發掘新人以外，還有什麼值得羅致的對象呢？嶄露頭角的張國榮，正是陳太的目標之一。「他參加麗的《亞唱》時，我剛巧有看電視，覺得他很特別，當時很少歌手會在台上舞動，他既靚仔又會打扮，給我很深的印象。」當華星要簽歌手時，陳太立即想到 Leslie，但他們並不認識；有一晚，陳太約了李香琴在尖沙咀香滿樓晚膳，踏足酒樓的一刹那，陳太的目光很快已被懾住了——那不是正要找的張國榮嗎？

陳太憶述：「如果我自己走過去，好像有點唐突，我猜琴姐應該認識他，果然她說跟他合作過，便央她作正式介紹。」此刻，Leslie 剛跟麗的結束五年賓主情，也不再與經理人譚國基合作，手上有四部半電影（那半部是仍未埋尾的《烈火青春》），正伺機待發。「我說剛剛成立一間新唱片公司，問他有沒有興趣加盟，其實我猜他不太清楚我在幹什麼，只是他剛好自由身，之前的唱片公司（寶麗多）也沒有意思再替他做，正想尋找出路時，我便找上門來。」

他倆志趣相投，同樣喜歡山口百惠，改編《再見的另一方》作《風繼續吹》，絕無異議。「歌曲流行，銷量也不錯，我覺得好有機會打入《勁歌總選》十大，積極找高層去 fight，有人跟我說這首歌好大機會，又緊張地 check 他會不會到場。」滿懷希望地來到利舞臺，結果頒完所有獎，Leslie 還是呆坐的「觀眾」，原定順道替 Leslie 慶祝，可惜失望而回，一熄燈，Leslie 在我身旁哭了出來，我很內疚，若不是給他這麼大的希望，他不會這麼難過，我應該跟他說有機會，而不是說一定。」

片《張國榮的一片痴⋯》反應未如想像中熱烈。「主要是選歌問題，太慢了，到做第三張唱片時，我堅持一定要多做快歌。」陳太與 Leslie 參加東京音樂節，往觀摩日本代表的選拔賽，不經意地執到寶。「吉川晃司一唱《Monica》，我已經對 Leslie 說：『呢首歌好唱你嗎！』到最後他一個大空翻，嘩，我一定要攞到！」吉川晃司原屬渡邊夫婦製作事務所（曾捧紅陳美齡、澤田研二等），陳太跟老闆渡邊夫婦素有交情，以為《Monica》的改編版權唾手可得，沒料到幾乎泡湯！

「渡邊太太說好，交由下面的版權部經理去跟，但之後全無下文。為了這首歌，我專程飛去日本兩、三次，渡邊太太次次都話 OK，但始終未能簽約。」渡邊太太來港遊玩，陳太全天候陪伴在側，離別一刻，她重提《Monica》，渡邊太太終肯吐出真相。「原來，渡邊在香港有間發行公司，老闆是他的好朋友，主要是直接入口水貨，完全不懂怎樣去出售歌曲版權；日本人做生意好得意，做開一間就一間，無端端抽一首歌給我，渡邊怕那些朋友不開心，我向渡邊太太力陳利害，如果你讓我幫你公司的歌曲改編，我一定會全力做紅首歌，到時會更加多人留意你公司的歌曲。」渡邊太太又是「動頭不動手」，口說可以，還沒簽約。

拖足大半年，Leslie 的唱片已近埋尾，就只等《Monica》一首歌。「當時香港人好留意日本歌，如果不能放在這張唱片，我擔心這首歌會過氣。」刻不容緩，趁渡邊太太又來香港遊玩，陳太狠下心腸，簽不到約誓不休。「延了一整天，送她回新世界酒店時，我又再說一遍，張國榮在香港已經很紅，這首歌太適合他云云，一起初她還在『咿咿哦哦』，我將合約擺在面前，若她還不肯簽，我不會讓她上房睡覺！」游說接近一小時，渡邊太太已累得幾乎不能睜開雙眼，陳太猶在孜孜不倦地勸說：「你給我一次機會，證明我所說的是真吧！」半夢半醒下，渡邊太太終於屈服了。

| 3 | 2 | |
|---|---|---|
| | 4 | 1 |
| 7 | 6 | 5 |

1. Leslie在《亞唱》的表現,令陳太印象深刻,種下日後合作機緣。

2-3. 《亞唱》後,Leslie簽約寶麗多,先後推出過《I Like Dreamin'》(細碟)、《Day Dreamin'》(大碟)與《情人箭》(大碟),惜反應一般。

4. 陳百強、張國榮、鍾保羅曾同屬譚國基(KK)旗下,合作過《喝采》與《失業生》,八二年爆出錢債糾紛,Leslie與KK解約回復自由身,未幾便遇上陳淑芬。

5. 從寶麗多的油脂仔形象,一下子換上《風繼續吹》的憂鬱小生,「我不可能再停留在那個無憂無慮的少年時,現在是我另一個階段的開始。」Leslie說。

6-7. 陳太費盡脣舌取得《Monica》,令Leslie攀上一線地位,大碟封套上的他,恰巧與原裝版本的吉川晃司同是wet look。

## 呂方快樂過後……

陳太擅長點石成金,但成金後又能否敵得過陣陣洪爐火?如一出即紅的呂方,「快樂過」後便留下點點遺憾……

「呂方把聲好靚,高音一流,但問題是不夠勤力,唱來唱去都是那首流行歌,有新歌也不怎練習,我曾跟經理人部門反映過,但機會給了你,都要自己努力去爭取,為何要別人求你去記歌詞與唱好些呢?你付出這麼多,換來就是那麼多。」

提起呂方,陳太想到一段小插曲:「他去東京音樂節,參賽歌曲是《普通人》,不知劉培基是否有心整蠱,給他一套乾濕褸連西裝,當時全日本人都是這樣穿的,綵排時大家都不信這是登台衫,呂方問:『呢件衫咁普通,係咪真係要着呀?』劉培基答:『咪喺囉,你隻歌叫《普通人》吖嘛!』」

呂方以黃霑包辦曲詞的《普通人》參賽東京音樂節,出發前兩人偕陳太在機場留影。

全盛期的華星實在星光璀璨，連國際巨星成龍也來湊熱鬧，錄了兩張大碟，名曲包括《英雄故事》與跟河合奈保子合唱的《午夜吻別前》。「完全因為黎小田的關係，成龍的電影均由小田配樂，大哥要唱歌，小田便好像歌唱老師，日日夜夜陪他練習。」

有一次，成龍問陳太：「我出唱片，你猜我可以賣到幾多張？」陳太很老實地答了一個數目（她只肯透露是「幾」白金），成龍聽後有點不悅，但並沒有表示不滿，只說：「不如我們隨碟送 hi-fi（！），肯定好賣！」經理人陳自強的眼神也像在說：「你這個不識趣的女子，他有這麼多粉絲，怎可能賣得那麼少？」結果，成龍唱片的銷量，跟陳太的預言不遠。「我不可以隨便亂說，萬一我擦鞋話賣到咁多，之後賣唔到，點算？」

華星起飛，TVE 老總與無綫達成合作協議，劉德華與梁朝偉兩大小生正式出碟。

## 華仔被雪上訴無效
## 入稟法院挑戰無綫

華星相繼捧起張國榮與梅艷芳，造星本領備受肯定，有藝人開始示好，TVE（華星所屬的機構）老總竟跨過陳太，私下跟他們接觸。「公司做得好，理論上應該爭取更多皇牌回來，但我不想這樣做，一來其他公司會不高興，二來出那麼多錢去挖角，成本一定好高；TVE 老總比我更有野心，他覺得自己管理華星，有權去傾任何人，包括很多TVB藝員。」之所以汪明荃、劉德華、梁朝偉等加盟華星，就是TVE 老總的「傑作」。

陳太的宗旨是，藝人既已簽約，便要替他們出碟，正當黎小田替劉德華選歌之際，TVE 老總忽然召她入房，聲明無綫打算雪藏華仔，製作中的唱片要喝停。「我覺得不能因為華仔與無綫關係轉差，便停止籌備中的唱片，好像大家聯手去威脅別人似的；老總的意思是，無綫勢力太大，沒有他們的支持，張唱片實死，就算賣得，又好似摑了無綫一巴，怎說都不能出街。」陳太據理力爭，爭拗好一陣子，最後老總拋下一句：「無得拗！任憑你再講，公司也不會出錢讓你去做！」上訴宣布無效。

這個時候，陳慶祥已不管華星業務，陳太愈做愈意興闌珊。「好多人篤我背脊，話我點解做華星，但大洋又有我份，其實從公司成立的第一天已經如此，那些人後來才加入，不知道並不代表這件事不存在；當時演

唱會開始蓬勃，耀榮、富才與華星競爭，雖然有什麼外國歌手來，第一個知道的是我，但我要慢慢計數給老總聽，為什麼要出這筆錢？利潤又有多少？開會時，一班人坐在會議室，其他部門的人都在，這邊廂傾價錢，那邊廂富才已經收到 memo，個騷自然被人搶走了。」有時候，華星會跟耀榮合作，一人一半，「一賺錢就問，為什麼總要跟耀榮合作？我們自己不可以做嗎？唉，正是因為你動作不夠快，出錢不及別人多！」她已萌去意，但不能一下子丟低藝人不顧，只得強撐着。

八六年的華星依然風光，其他唱片公司眼看對手不斷坐大，遂攝手入稟法院，指控無綫涉嫌觸犯廣播條例，理應不能擁有一間唱片公司，否則會造成不公平競爭；法院受理，並展開調查工作，此事導致無綫與華星一刀切割清界線。「當時 TVB 震晒，最害怕影響牌照，不過事件未完，我已離開華星了。」臨別前，她仍在努力替 Leslie 與梅姐開拓台灣市場，跟滾石傾好條件，一切準備就緒。「我要陪他們去金馬獎，華星怕我去台灣替自己鋪路，不讓我去，我說沒有人知道手尾，根本連行程表都未有，但他們不信；阿梅知道蘇孝良（陳太上司）都走，非常勞氣，即使新上任的 Peter Chan（陳永鎬）跟去台灣，她完全不理睬他。」Peter Chan 很客氣的跟陳太說：「我只是臨時受命，麻煩你幫手跟進 Leslie 與阿梅的工作，我甚至可以不出現！」終於，還是由陳太收拾局面。

## 六叔飯局如坐針氈
## 泰山壓頂猶豫不決

陳太一走，剛滿約的 Leslie 表明共同進退，梅姐則安於留守華星。「我從沒想過帶她走，一則她未約滿，又由華星一手帶大，更簽下經理人合約，除非她主動要求，否則我不會提出。」雖跟華星關係麻麻，但為大局着想，她仍以舊東家作 Leslie 續約的首選。「我不喜歡那個人，不代表我不能跟他合作，如果華星開出

華星三寶

| 4 | | 1 |
|---|---|---|
| 5 | 3 | 2 |

1. Leslie 替無綫拍的第一個音樂特輯《驚情》，以電影手法拍出與李麗珍的宿世情緣，放諸當年是嶄新嘗試。

2. 八五年港姐決賽，Leslie 獻上勁歌熱舞，拍檔是《金枝玉葉》的玫瑰——劉嘉玲。

3. 從前的《白金巨星耀保良》，端的是「實至名歸」，這是八六年的超級巨星陣——「華星三寶」張國榮、梅艷芳、呂方，加鄧麗君、林子祥與甄妮。

4. 陳太與 Leslie 感情深厚，即使無綫有人施予壓力，仍未能離間他倆。

5. 約滿華星，陳太先安排 Leslie 與陳潔靈到東京音樂節當表演嘉賓，他首度演繹《無心睡眠》。

吸引的條件，Leslie 一樣可以續約，就算沒有人懂得做唱片，我懂！」然而，寶麗金、新藝寶等均交出合作方案，華星卻是最遲跑來接觸的一家，「大概對方覺得無面吧，何況華星有無綫支持，你敢來走咩？」

她正替 Leslie 斟洽在東京音樂節當演出嘉賓，需要離開香港幾天，囑華星負責人先準備合約細則，回來後慢慢詳談。「誰知我一擰轉背，他便找了一個跟六叔（邵逸夫）與張國榮都相熟的朋友，約 Leslie 到六叔家吃飯。在座的還有 TVB 的人，暗示一旦 Leslie 離開華星，無綫會封殺他！」換言之，華星並沒有提出條件？「因為坐定粒六，認定以他們的力量，不單足以留住張國榮，更可順勢飛起我！」

泰山壓頂，Leslie 一度猶豫不決，要不要將此事告之陳太呢？「他知道我最討厭別人在背後搞小動作，恐怕我會因這件事而跟無綫翻臉，但幸好我們有深厚感情，最後 Leslie 還是決定跟我說了。」冷靜的她，隨即約見其他給予較優厚待遇的唱片公司，很快便與新藝寶簽約，再跟新藝城達成拍戲的合作協議，保障 Leslie 在被雪風險下的穩定收入。「寶麗金對 Leslie 都好有興趣，但畢竟一山不能藏二虎（譚詠麟），轉會既成事實，六叔即召那位老總「照肺」，責罵他為何不提出條件留住 Leslie 呢？老總無言以對。

然則，Leslie 推出新藝寶頭炮《Summer Romance'87》，無綫有沒有「從中阻撓」呢？陳太斷言：「無得阻撓！因為《無心睡眠》太勁，所有電台都好幫手，無綫不播是他們的損失；或許樹大招風吧，行內人看到我們的狀況，都會格外幫手，有鋤強扶弱的心理。」但陳太坦言，最初聽到《無心睡眠》，她實在擔心到幾乎失眠。「首歌像是沒有 melody，好難 handle，但當時要趕着去東京音樂節，手頭上就只有這首歌，唯有去日本找船山基紀編曲，Leslie 又要自己想台風，能成功着實不容易。」

# 黎筱娉

## 砌出不倒王國

### 從第一桶金到第一滴血

翻開黎筱娉的檔案，也真夠架勢堂，她不但早於六九年成立洲立影片（發行）有限公司，開創世買香港電影海外版權，再行銷世界各地的先河，更是香港影協的創會會員兼首屆主席，也曾任第八及第九屆金像獎籌委會主席，成功向電檢處爭取訂立電影三級制，近至九十年代發起打擊盜版活動，黎姑娘亦一直站在最前線，出心又出力！

半世紀的香港影圈發展、變遷與創建，堪稱皆與黎姑娘有關！「我想，這一生都離不開電影了！」纖瘦如她總是笑瞇瞇，溫婉背後披荊斬棘、歷盡起跌，終砌出不倒電影王國，「女人做生意，最好就是看不起我，以為嗰妹做得乜嘢吖，但就是讓我幹出成績來！」

黎姑娘本有志成為護士，因父母反對改當秘書，在烏拉圭領事館認識菲律賓籍首任丈夫，意外地踏進電影圈。「現在我成立關護長者協會，從事老人服務，跟這個初衷都有關連，因為我想幫人。」

## 改宣傳稿扭轉乾坤　賣到斐濟養起公司

訪問在當日黎姑娘旗下的MCL海怡戲院進行，猶記得九十年代初，她曾慨嘆戲院生意不易為，既要每日緊張票房，電話又要一年三百六十五日長開，以防有任何突發事情發生。」趁方逸華出售碧麗宮，身心俱疲的她決定抖一抖，暫時放手。「繼續發行電影，但原來沒戲院好難，想排在什麼檔期，總是不行，所以我又重新來過，由〇五年美麗華開始，之後方小姐又問我有沒有興趣做翡翠、明珠，就這樣一直建立到三十幾間。」從前的「午夜凶鈴」，動魄驚心，「有一次戲院電掣着了火，同事好惜我，沒通知，翌早朋友打來問候，原來消防員也來了，我便跟同事說，有什麼都要告訴我，結果有一晚深夜點幾鐘電話響，JP銅鑼灣的廁所玻璃門突然整塊碎裂，幸好玻璃碎成一粒粒，不致傷害太大。」

名義上她已退休，將電影事業交予兒子接管，專心推動關護長者協會，倡議「在區安老」，實際上她仍維持每天審閱票房報表的習慣，離不開銀幕世界。「開畫依然會緊張，因為由諗片名、弄海報到宣傳，同事做了好多工作，以前一開十二點半，票房好的話，數字就會好快遞入我的辦公室，否則會好慢，整個發行部情緒低落，這個時候我又扮演一個安撫角色，看看宣傳能否更改一下，有時真的可以救到！」她最難忘七五年開畫的《小孩小豹小情人》，「那是一齣合家歡電影，甫開畫反應欠佳，我整個人發茅，立即改宣傳稿，那時要用人手剪貼，再去中環交稿發出去，果然生意回復理想。」

七五年，是黎姑娘人生一個重大轉捩點，她決定結束與菲律賓籍丈夫的首段婚姻，將事業重心放回發行生意，「當時我對電影沒有特別興趣，只是要做就做到最好！」她本來立志當護士服務人羣（因此得名「黎姑娘」），但為父母強烈反對，「以前好興打補針，醫生教過配藥打針，我真的可以幫人打，媽咪好驚，爸爸不許我做下去，適逢烏拉圭領事館請人，便改行當秘書。」她在領事館邂逅首位丈夫，開展一世輝煌事業，「動作片沒有地域界限，很多男生愛看，第一任丈夫買下很多香港武打片，配成英語在菲律賓上畫；後來我跟片主説，不如出售全世界版權（東南亞除外）給我，每齣五萬美金，他們當然説好，本來就沒有這個收入。」她既可想出這個劃時代的創舉，也能付諸實行，將香港動作片帶到意想不到的國度，「雖然我只買獨立製作，但邵氏很多導演都會私下租戲，如張徹便拍了《小拳王》及《方世玉》，所以買素有一定保證；收入要看能賣到幾多個埠，除了歐洲、中東等不同國家，甚至連斐濟羣島都賣到，他有份養起我公司，叫我每個月交四部片，每齣可賺一百美金，對我極度信任。」

## 拍片失敗欠下巨債　重映舊片連下兩城

洲立「立」晒幾大洲，七十年代初，第一個百萬已很快到手，酷愛拍片的丈夫實行親自操刀，重金從荷李活請來羅拔米湛的兒子基斯杜化米湛參演《中國敢死隊》，賢內助挑起製作重擔。「他只識英文，語言不通，要我孭起，廿幾歲女沒有經驗，心口得個勇字就去馬，到台灣、菲律賓取景。」勇字當頭衝鋒陷陣，卻不知前路滿佈地雷，《中國敢死隊》需要很多制服、貨車，起初由監製去傾，説台灣政府答應借出來，我們便拉隊去台灣，怎知去到完全不是那回事，唯有自己去做，但做出來又不像，拍了八千呎菲林宣告胎死腹中！」

從第一桶金到第一滴血，這個血流成河的停拍決定，應該下得相當艱難吧？她嘆口氣：「對我是人生一個好大打擊！當時懷着七個月身孕，決定獨個兒搭火車從台中回台北，抵達時發了封電報，吩咐將所有值錢的如制服、卡車全賣出去，以付工作人員的酬勞，然後自己買機票回港；最初打算投資五、六十萬，拍下來變成百幾萬，到最後結束時，欠下銀行三百萬（！）；試想一下，那是

1. 《小孩小豹小情人》未能打響頭炮，黎姑娘急改宣傳稿，成功扭轉劣勢。

2-3. 《小拳王》與《方世玉》卡士類同，皆由孟飛、李琳琳、倉田保昭擔綱，黎姑娘以每齣五萬美金買下全世界版權，行銷法國、荷蘭、意大利、斐濟等多個國家，財源滾滾來，七十年代初已賺得首個一百萬。

4. 斐濟片商對她非常信任，要求每月提供四部香港電影，每齣讓她賺一百美金。「之前做烏拉圭領事館秘書，都未去過烏拉圭，老公話不如去看看，下一個地方想去斐濟。」

5. 看完這齣《夏日殺手》，黎姑娘決定邀請基斯杜化米湛東來，參演《中國敢死隊》。「野心好大，一定要找到他為止，終於他肯過來，一定有專車接送，不過今日荷李活明星的要求肯定更厲害。」

七五年，五萬元可買一層樓！」重整旗鼓，她點算轄下片倉，盡量發掘財源。「我一直賣中文片，到歐洲時又會買些西片回來，朋友介紹我認識利舞台的人，以前利舞台主力做 live show，show 與 show 之間有空檔，這麼浪費何不放電影？一切就是這樣開始的。」

大概老天爺不忍弱質女子支撐大局，很快便讓她執到寶。「我去買片，人家給我看新片與舊片，舊片自然較平，看到五七年製作的《孤雛血淚》好感動，這齣片曾在香港公映過（五八年），但不行，我去查探為什麼，原來時間很重要，故事講述父母雙亡，幾個孤兒聖誕夜被送出去，為孤兒院全部接收，我便說一定要爭取聖誕檔期上畫！」回港後着手行動，行家都覺得這個女人瘋了！「套戲已給做死了，我又去做，豈不是傻了？我求人家給我機會，恰巧利舞台在聖誕有期，又找到大角咀英京戲院，我好努力學做 marketing，約編輯、電台 DJ 一批批看戲，開始試片場的概念，吃飯時再帶領大家討論這齣戲，入腦後文章寫出來，宣傳助力很大。」她又想到在戲院派紙巾，進一步將這齣苦情催淚戲的口碑散出去，「一開畫，我站在英京，看到有觀眾搭的士來看，我簡直覺得驚喜，不但派紙巾給他們，還要派給自己！」

奠下基礎，仍要繼續爭取好片，準備充足的黎姑娘，會替每齣發行過的電影，整理一本宣傳剪貼簿，讓初相識的片主一覽以往的好成績。「第一次在美國看《午夜快車》的試片，我緊張到全程坐直身子，背脊沒一秒鐘貼近張凳；嘉賓請東弄成護照一樣，連哥倫比亞公司都話正，以後所有電影都交給我發行。」由哥倫比亞出品、珍芳達主演的《女賊金絲貓》，成為繼《孤雛血淚》後，黎姑娘又一起死回生之作。「那一次我被困在紐約看片，三日看足幾十部，也是不行，我帶回來重映，做好多宣傳，剛巧哥倫比亞美國大老闆來港，以為我知道他來，故意上這齣舊片，後來才發現這齣戲已賣斷給我，所以哥倫比亞香港分公司經理憎到我死，重映反應好，那就是反映他做得不夠好了。」

| | 1 |
|---|---|
| 2 | |
| 4 | 3 |

奠下根基

1. 《孤雛血淚》劇情圍繞六個教人憐惜的孤兒，六一年由丁瑩、朱江、馮寶寶演出的苦情片，亦以同一片名上畫。

2. 七五年聖誕，黎姑娘重新包裝五七年舊片《孤雛血淚》，挖空心思做宣傳，開創試片概念，又在戲院派紙巾，結果大賣百五萬票房，奠下洲立雄厚根基。

3. 七七年一月，珍芳達主演的《女賊金絲貓》重映，剛巧哥倫比亞美國大老闆來港，以為黎姑娘有心討好自己，及後赫然發現片子已被賣斷，票房更比之前上畫出色得多，自此哥倫比亞格外留意洲立，《午夜快車》也交由對方發行。

4. 《午夜快車》改編自真人真事，講述美國大學生因偷運毒品被囚土耳其監獄，難抵身心折磨下決心逃獄，幾經艱苦終重獲自由，「午夜快車」是逃獄時的暗語。

## 片名不吉當局者迷
## 拿手絕招另加分帳

記憶猶新，洲立於七十年代中開始，以利舞台、倫敦、影都組成西片院線，貴精不貴多，全靠黎筱娉買片有眼光，推廣又不斷有新橋，愈做愈有聲有色。「我們是第一間公司將電影片段剪成廣告，再跟電視台分帳，記憶中由《烏龍博士大笨狗》開始，部戲收幾多，分回幾多個巴仙給你。」她經常強調片名是成敗一個關鍵元素，由尊特拉華達擔正的《兜線》，帶來一次難忘的失手經歷。「戲裏，主角靠電話線去追兇破案，我覺得《兜線》幾貼題，誰知拿着海報往戲院，普慶司理反應好大。『嘩，你套戲叫《兜線》，即係唔使叫人嚟，好似而家咁全日空啦！』《兜線》諧音『空線』，對院線的確不太吉利！」離開畫只剩幾天，一切已成定局，來不及修改，「當局者迷，湊巧票房又欠佳（九十多萬），是個好大的教訓！」正面例子呢？《忘了．忘不了》講老人癡呆（失智症），這個片名一流，《賊公賊婆做世界》也很有趣，當時沒有太多人看好，票房卻很不錯（七七年收逾百一萬）。

八一年，利舞台戲院脫離洲立旗下，生意一下子急挫三成，黎姑娘向合作愉快的哥倫比亞尋求協助，獲對方承諾全力支持，及後她找到北角國都戲院加入院線，成功穩住當前局勢。「Rigo（丈夫謝里哥）本在利舞台做 live show，邀請 Andy Williams、Patti Page 等歌手來港演出，但他喜歡電影，所以離開利舞台，我話不如電影我幫你，live show 你幫我，大家一起合作。」

兩口子打天下，首項重大投資，押在《第一滴血》之上，問題是從香港市場角度，史泰龍還不是票房保證。「史泰龍之前幾部戲，在香港反應都麻麻地，但我看《第一滴血》，感覺跟他之前的作品截然不同，主題曲（It's A Long Road）又好好聽，片主（Andrew Vajna 與 Mario Kassar）投放了那麼多錢，一定要求好勁的發行費，這是我第一次用最多錢、整整十萬美金去買！」之

| 2 | | 1 |
|---|---|---|
| 6 | 5 | 4 | 3 |

1. 黎姑娘的記憶中，《烏龍博士大笨狗》開創剪輯電影片段成為電視廣告的先河，七四年聖誕檔收逾三十三萬。

2. 尊特拉華達在《兇線》演錄音師，無意中錄下犯罪證據，最後憑偷聽電話揭發兇手出招。

3. 賴恩高斯寧與麗素麥雅當絲於《忘了·忘不了》合演一個跨越超過半世紀的愛情故事，女主角病情搭配港譯片名，黎姑娘盛讚一絕。

4. 原版海報已玩味十足，加上《賊公賊婆做世界》這個有趣片名，引發觀眾入場意欲，為電影取得超過百一萬票房。

5. Andy Williams 曾登陸利舞台，深情演繹《Moon River》、《（Where Do I Begin）Love Story》等醉人金曲，此後他多次訪港，一二年因膀胱癌病逝。

6. 五、六十年代香港不少女歌手受 Patti Page 影響甚深，「六嬸」方逸華以沉厚磁性的美妙聲線，取得「東方 Patti Page」的美譽。

## 六大保鑣隨身有因
## 不甘委屈當場發難

放了這一大桶血，她不得不拚命部署宣傳，成功邀得史泰龍首度訪港，「他有六個保鑣隨身，我説不用吧，香港很安全呀！監製卻説，不是怕香港不安全，而是要防止史泰龍，他有時激動起來，不知道會幹什麼。」國際級巨星慣被重重保護，即使香港發行商也不能有太多深入接觸，偏偏生性好動的史泰龍，經常想公開展示龍威。「一起吃飯，當然想訂問房，他不要，要坐在大堂，讓全世界看到自己，難得遇上，香港影迷自然想索取簽名，但經理人又好麻煩，不欲其他人埋身，記得他住在九龍香格里拉酒店，上落都要封 lift，誰知有次被影迷闖進去，跟他一同上落，事後經理人又投訴，但我們有什麼辦法？這又不是私人 lift！」

所以打動片商，她再使出拿手絕招──另加分帳！「因為我曾經拍過片，明白勞心勞力花好大心機，若對方賣斷部片給我，我賺到盤滿鉢滿都不關他的事，所以去外國買片，太貴我未必買得起，唯有希望做得好些再分帳，片主好接納，《第一滴血》、《虎膽龍威》等大片，都是這樣買回來。」

# FIRST BLOOD

基於之前史泰龍擔正的電影，最賣得也只是八二年上畫的《虎威》，院商對《第一滴血》並不熱情，批出八三年復活節兩星期「死檔」，已是惠賜。「我見是復活節，好吧，接納了那兩個星期，開書後口碑超勁，最後那幾天日日爆棚，我走去戲院求人家，最記得去求其中一個院商，叫他給我多些檔期，對方說：『講咗幾多，就係咁多啦！』我話：『但而家好收得喎！』他不為所動：『唓，呢啲係你嘅事吖！』」

一諾千金，有生意都唔做，《第一滴血》以九百多萬光榮落畫，黎姑娘本來已覺有所交代，誰知在康城影展碰着片主Andrew Vajna，居然被當面噴了一鼻子灰！「他說，這樣落畫很浪費，責怪我沒有做得好好！」說來，她仍猶有餘怒：「我當場發脾氣，責怪我下一部戲好再俾我！」Rigo在旁看着我，心想：『你做乜發神經？』她是以退為進？「當然不是，我真的怒了！我不是自覺做得好對，得兩個星期我都覺得浪費了部片，好肉赤，但明明上畫前，我已跟他聯絡過，告知這邊的情況，他當時話OK，兩星期已足夠了，那是我們一同下的決定，若說我們一起錯，我接受，但他絕不能單方面責怪我！」

《第一滴血續集》是同行虎視眈眈的大金礦，到最終仍是落入黎姑娘之手，「後來，片主透過其他人找回我，彼此繼續合作，到現在還是好朋友，早前他才來過香港，打風天仍去了鯉魚門。」不可同日而語，續集獲戲院大開綠燈，安排在七月暑假黃金首檔，映期長達兩個月，「續集當然不容許得兩個星期，否則我就真的沒有打好自己份工了！」

## 十八個月定分級制
## 熱血青年嗌到反枱

電影分級制面世以前，電檢制度經常令人無所適從，黎姑娘每天上班的必備節目，是跟電檢處開戰。「同事整天告訴我，電檢處又要剪些什麼，我唔抵得，不斷爭取、去拗，那時審批根

本沒準則，好像要看個別專員的心情，浪費太多時間，我便說，外國有將電影分級，為什麼香港沒有？沒人理睬我，我覺得要找行業代表出來，利用我的寫字樓去 call 會，一 call 反應很好。」

除了商議三級制，另一個催生影協的重要因素，乃電檢處醞釀加價，「因為他們說要自負盈虧，我便替他們計數，原來所謂的『盈虧』，是包括他們所辦的電影節，為什麼要我們承包所有費用？」

他的女兒長大後也愛電影，或許是『胎教』吧。」不但賠上了時間、心力，黎姑娘更為此打破慣例，雙眼「當映」！「大家剪了很多片段出來，討論邊啲邊啲唔得，我從來不看鹹片，也不會發行這類戲，但專做鹹片的行家，叫我一定要通過他的戲，唯有被迫看了很多，弄出一個尺度來，那位行家是熱血青年，正藉鹹片賺錢，跟我們嗌到反枱：『為什麼不通過我的戲？』我說不是不通過，以三級上畫便可以了！」八八年十一月十日，分級制正式推行，首齣以三級上畫的電影，正是十一月十七日開畫、由黎姑娘發行的西片《天使追魂》。「有些鏡頭被保留了，也可能是第一齣三級片，觀眾有些好奇，賣座不錯（票房三百八十多萬）。」

雖然走在最前線，但黎姑娘從沒料到，自己會當選第一屆主席。「點票後，大家叫我出去代表向記者發言，我問為什麼，他們說覺得我中立：一做三年，及後由洪祖星接手，因為最初會規定得有問題，我認為應該六年一任，但現在須全部會員同意才可修改，弄至他一做已二十多年。」大概基於會員將焦點集中於欲罷不能，影協主席再下一城，連任第八、第九屆香港電影金像獎籌委會主席，「第一次跟無綫拊治轉播費，簽了三年，記憶中好像是三百多萬（每屆）；做了兩屆，唔掂，我甚少看中文片，怎能當主席？跟梁李少霞解釋，由她接任，甫完騷便抱着我哭，好大壓力，當時有些明星又不給面子，不願出席。」

商議三級制法則及條例，掛一漏萬吧。「三級制傾了足足十八個月，牽涉法律關係，有位譚律師義務全程幫手，最記得有一晚傾到兩點幾，他說：『黎姑娘，真的不行了，我要走，老婆要生！』」

血脈沸騰

2
3
4
5

1

1. 史泰龍憑《洛奇》成名，在香港卻以《第一滴血》的蘭保真正走紅，戲中越戰歸來的英雄無辜捲入紛爭，只見他以赤手空拳抵抗頑固警力，反強權意識看得觀眾血脈沸騰。

2. 片主 Andrew Vajna 陪同史泰龍訪港，黎姑娘特邀陳欣健主持記者會，向媒體預告電影製作之龐大與艱辛。

3. 意氣話無阻黎姑娘與 Andrew Vajna 的合作與友情，此後如《Raiders of The Golden Triangle》續交由洲立發行，念舊的片主仍然穿上《第一滴血》T 恤。

4. 《洛奇》一、二集在香港反應冷淡，第三集《虎威》終有起色，到《第一滴血》令史泰龍爆紅，第四集《龍拳虎威》才取得逾千六百萬票房，榮登八六年外語片賣座總冠軍。

5. 《阿凡達》名導占士金馬倫加入編劇行列，令《第一滴血續集》比第一集更受歡迎，但當占士退下火線，第三集明顯跌 watt，〇八年再拍第四集更是狗尾續貂。

香港影業協會三十週年慶典晚宴
30TH ANNIVERSARY DINNER

1. 由羅拔迪尼路與米奇洛基合演的《天使追魂》，因含有裸露及血腥鏡頭，在美公映前已要捱剪，登陸香港「不負眾望」，成為電影分級制誕生後的首部三級片。

2. 《黑太陽731》暴露日軍部署對華發動細菌戰，其間施行的種種殘酷實驗，首齣國產三級片在當年非常哄動，黎姑娘曾說要研究第四級，今日重提卻茫無頭緒：「大概是針對色情吧，難道要六十歲以上才能看？我猜只是略作討論而已。」

3. 影協三十周年紀念晚會，特邀首屆主席黎姑娘光臨，趁機跟副理事長黃家禧敘舊。

# 紅鸞星動越洋求婚
# 連番斷片無地自容

八八年，是她值得紀念的好年頭，八月借拍拖多年的謝里歌，在美國終成眷屬，九月回港廣宴友好，「媒人」竟是新聞界──

話說宣傳《末代皇帝溥儀》期間，她無意中向記者透露，求籤得知將「紅鸞星動」，身在美國的謝里歌接到朋友寄來的剪報立即求婚，她笑：「我既不是明示、也沒有暗示，年年公司例必會去黃大仙還神，我本身是天主教徒，大圍事沒所謂吧，解籤總是叫我要親力親為，偏偏那一年說我會紅鸞星動，實際我不太清楚籤中意思，跟記者喝茶時無意中直說出來，有人轉告我老公，果然在那一年成事！」

那真是否極泰來──從買下《末代皇帝溥儀》開始，她的心一直懸在半空、七上八落，久久未能安定下來。「八六年，金雞百花獎邀請我出席，適逢《末代皇帝溥儀》正在開工，我去現場看拍戲，那是餵溥儀喝奶的一幕，我覺得製作好認真，封了大半個紫禁城來拍，當下已立定主意，要追着這齣戲來買。」片主開出超高的二十萬美金，她有點怯，但還是手顫顫簽約，「貝托魯奇的作品偏長，香港排片有一定難度，邊買邊擔心；到日本電影節獲邀為閉幕電影，我看完試片立即回酒店，第一個電話打給尊龍，恭喜他拍了一齣好戲，第二個電話打給老公，說這齣戲真的很成功。」

她一心以為大家會有同樣反應，竟換來一盆又一盆冷水照頭淋！「試片後，大家都說這齣戲不行，李翰祥又在報紙罵足七日，炮轟為什麼要借紫禁城給外國人拍戲？」重重險阻，激發她迎難而上，在碧麗宮舉行盛大首映禮，連港督衛奕信亦是座上客。

「招呼所有嘉賓入座後，找好心，叫同事先走，自己留守現場便可以，怎知放映途中，銀幕突然漆黑一片，我放下皮草、踩着三吋高跟鞋，跑上去看發生什麼事，五分鐘後換了第二部機，繼續。」

她沮喪地返回座位，然而不可思議的真人真事再來，第二部機又壞了！「戲院方面也說從未試過，好像撞鬼一樣！沒有同事在身邊，我又再獨個兒跑去，這次停了近十分鐘，觀眾很安靜地等着，但我已十分尷尬！」

冠蓋雲集，她羞慚得無地自容，一直躲在放映室看畢全場。「完了送客，個個都讚是齣好電影，但我只懂邊哭邊說對不起，試三部機，換着是其他戲院就慘了！」《末代皇帝溥儀》在港大收近二千萬，雄心萬丈的她，居然想挑戰不可能的任務，乘勝再攻台灣！

「當時台灣不准放有關國內的片子，我叫朋友嘗試買下，價錢不菲，問題是怎樣入去？湊巧我認識有人與未當總統的李登輝相熟，就這樣弄妥了，一開票房已賣光，戲院門打開，很多沒去的人衝了進去，霸佔人家的座位，混亂到要警察到場維持秩序，五年前有台灣朋友告訴我，這齣戲仍是入場人次的最高紀錄保持者。」

星光熠熠

1. 第八屆金像獎開始有電視直播，由肥姐與曾志偉擔任司儀，去屆影后蕭芳芳正在隔空頒獎給未有身在現場的梅艷芳。

2. 身為籌委會主席的黎姑娘，親自恭迎嘉禾老闆鄒文懷，將第九屆金像獎最佳電影頒予《飛越黃昏》。

3. 香港電影金像獎由《電影雙周刊》創辦，第八屆開始設立籌委會，隨着影協加入，黎姑娘順理成章當上兩屆主席，並與無綫簽訂直播協議，逐漸為外間所重視，第九屆堪稱星光熠熠，是年帝后是周潤發（《阿郎的故事》）及張曼玉（《不脫襪的人》）。

4. 在女友劉嘉玲的甜蜜依偎下，仍未攞獎攞到手痠的梁朝偉，憑《殺手蝴蝶夢》高舉第二座最佳男配角（首座得獎作品為《人民英雄》）。

5. 黎姑娘在吳思遠手中接過金像獎終身成就獎，兩人均曾在電影發展局擔當重要角色。

| | 1 |
|---|---|
| 2 | |
| 4 | 3 |
| 5 | 埋頭苦幹 |

1-2. 黎姑娘趁出席百花金雞獎的空檔，往探《末代皇帝溥儀》的班，看到貝托魯奇封了大半個紫禁城，還有溥儀被餵喝奶一幕，被觸動了的她決意爭取香港發行權。

3. 《末代皇帝溥儀》雖獲奧斯卡九項提名，但在帝后名單均不見蹤影，偕盧燕來港宣傳的陳冲直言：「以前奧斯卡離我太遙遠，因此特別渴望，如今覺得它只會給人經濟上的幫助，在藝術上是沒什麼意義可言的。」

4. 香港首映時，《末代皇帝溥儀》已獲奧斯卡九項提名，聲勢浩大，難怪連港督衛奕信伉儷亦是座上客，最終九發九中、全部得獎。

5. 李翰祥一直渴望往紫禁城實地拍攝溥儀生平電影，無奈被貝托魯奇搶贏，李大導在報紙連續七天狂轟《末代皇帝溥儀》，卻始終未能實現心中願。

## 說服尊龍衣錦還鄉
## 向迪士尼總裁洩憤

八五年十一月，尊龍首次訪港宣傳《龍年》，曾悄悄隻身乘巴士，往小時候住過的紅磡一行，「很難過……很感觸……石廠沒有了，但士多還在……」他感觸得熱淚盈眶。

這一幕，並不是想像中的「衣錦還鄉」，尊龍甚至有點抗拒重遊成長之地，要經黎姑娘多番游說，才願意稍稍放下心結。

「他是孤兒（原名吳國良），被收養後跟隨粉菊花學藝，之後到美國發展，成名了，他一直不願回來，我打了好幾次長途電話，捉着一個重點：『你本來生於香港，現在荷李活拍戲，（回來）是一個榮譽！』後來，他終於被我說服，有一次訪問談到身世，他哭得很厲害，是個非常感性的人。」

《龍年》後，洲立再來一齣《末代皇帝溥儀》，黎姑娘笑言，很多人均誤以為她是尊龍的經理人，「公司接了好幾個電話，有人自認是他的親生爸爸，連他本人也不太確定。」鬧得最大的一單，首推台灣有位吳慶和先生，堅稱自己就是尊龍的生父，說遺憾沒給他一個快樂童年，尊龍激動回應：「他沒有羞恥，真不要臉，

黎姑娘斥重資二十萬美金買下《末代皇帝溥儀》，首輪試片換來行內一片劣評，她沒有氣餒埋頭苦幹，「首映慈善晚宴每怡萬多元，我們設計了一張類似聖旨的請柬，到每間公司就話『聖旨到』，很費心思。」

七日成名

| 5 | 2 | 1 |
|---|---|---|
| 6 |   | 3 |
| 7 |   | 4 |

1. 尊龍十歲時隨粉菊花學藝，曾與陳寶珠在大會堂表演京劇，成年後轉往美國發展，曾傳他想過自殺，「當時被生活縛得很緊，想逃避，那是我最軟弱的時候，但我從未想過要做那樣的事。」尊龍自白。

2. 《龍年》將唐人街描繪成罪惡之城，被視為「辱華」之作，但演年輕黑幫老大的尊龍，還是憑一身帥氣走紅了。「丈夫不懂聽中文粗口，我要專程飛往美國看戲，確保能否通過電檢。」黎姑娘說。

3. 幾經交涉，黎姑娘才能成功游說尊龍來港，「前幾天經過倫敦戲院附近，令我想起當年在這裏舉行《龍年》首映，觀眾站在路邊看熱鬧，造成交通擠塞，七日之間令全港人都認識尊龍。」

4. 《末代皇帝溥儀》將尊龍的事業帶上高峰，惜無以為繼。

5-6. 尊龍接演《蝴蝶君》（圖五），跟《霸王別姬》同樣有戲中戲《貴妃醉酒》，擺明挑戰張國榮（圖六），惜反應差天共地，他亦坦言不滿《蝴蝶君》導演大衛哥倫堡：「有才能的人在他面前，他不懂得運用。」

7. 九七年，吳宇森回港宣傳《奪面雙雄》，尊龍突然現身撐場，並直言：「我不認識吳宇森，但我很欣賞他的作品，拍得很有感情。」

**光影裏的永恆回憶**

| 2 | 1 |
|---|---|
| 3 | |

**獲益良多**

1. 八八年開始跟迪士尼合作，黎姑娘說獲益良多：「每年有個座談會，不同國家代表要說出三個 big idea，包括對未來電影發展的看法，真的吸收了很多；第一次去只得十二個人，一張枱坐得晒，後來發展到三百多人。」

2-3. 《魔幻王國：獅子·女巫·魔衣櫥》選在迪士尼樂園搞首映，洲立上下費盡心思，老闆娘亦對效果非常滿意，滿以為可獲迪士尼嘉許，想不到空手而回，率直的她忍不住當面向美國總裁洩憤。

那人我在小時候見過，他是曾照顧我的人的朋友，有一個智力遲鈍的兒子。」游走於自卑與自大，形成了他的飄忽作風，當年主動透過楊凡向徐楓爭演《霸王別姬》，經理人卻提出極度苛刻的條件，促使角色拱手相讓回張國榮手上，接拍《蝴蝶君》企圖「復仇」，惜落得個慘淡收場，黎姑娘無奈道：「尊龍對我有一份情，替他有點可惜，但他真的有點難服侍，變化很難捉摸，對上一次見面是在九七年《奪面雙雄》的首映，他突然出現，安排座位甚為頭痛。」

黎姑娘點子特多，〇五年假剛開幕的迪士尼樂園舉行《魔幻王國：獅子·女巫·魔衣櫥》首映，記憶猶深——「觀眾坐在迪士尼影院不會太舒服，我們精心製作了小咕吧，在飄雪效果之中，人人聽着音樂、抱着小咕吧去搭最後一班地鐵，猶如將氣氛從電影帶出來，感覺好溫馨、好美妙，我以為一定會攞獎！」原來，每年迪士尼會設立最佳票房、最佳首映禮等不同獎項，用以鼓勵世界各地的發行公司，偏偏她寄望愈大、失望更大！「點知攞唔到，我好谷氣，捉住美國總裁講：『梗係啦，你掛住趕飛機，最好嗰部分又睇唔到！』（她不怕開罪總裁？）我想，他們就是喜歡我夠真！」洲立與迪士尼之緣始於八八年，「以前迪士尼出品由華納發行，突然要成立自己公司，香港選了嘉禾、安樂與洲立三間競逐合作權，我準備好powerpoint，解釋公司發行過什麼電影，相對嘉禾、安樂，我們只是小公司，但結果竟被選中，多年後熟落了，我忍不住問為什麼，迪士尼的朋友說，因為我沒有請他吃飯！」公司業務蒸蒸日上，一三年林建岳時任執董的豐德麗成為洲立主要股東，黎姑娘感覺是時候放手，開展人生另一章。「公司有十幾位同事已任職二十幾、三十幾年，沒有大家一起搏殺，洲立不可能有今日成績，我致以衷心感激；同時全靠林建岳與兒子 Roberto 的支持，否則我沒機會抽身做慈善。」

# 光影裏的永恆回憶

## 2

### 強人本色

| | |
|---|---|
| 作　　者 | 翟浩然 |
| 責任編輯 | 翟浩然　林沛暘 |
| 封面設計 | 張思婷 |
| 美術設計 | Kevin Pun@DoTheRightThing |
| 出　　版 | 明窗出版社 |
| 發　　行 | 明報出版社有限公司<br>香港柴灣嘉業街 18 號<br>明報工業中心 A 座 15 樓 |
| 電　　話 | 2595 3215 |
| 傳　　真 | 2898 2646 |
| 網　　址 | http://books.mingpao.com/ |
| 電子郵箱 | mpp@mingpao.com |
| 版　　次 | 二〇二四年七月初版 |
| I S B N | 978-988-8829-51-4 |
| 承　　印 | 美雅印刷製本有限公司 |